Edited by

Chon A. Noriega

With essays by

Holly Barnet-Sanchez
George Lipsitz
José Montoya
Rafael Pérez-Torres
Tere Romo
Carol A. Wells

Just Another Poster?

CHICANO GRAPHIC ARTS IN CALIFORNIA

¿Sólo un cartel más?

ARTES GRÁFICAS CHICANAS EN CALIFORNIA

UNIVERSITY ART MUSEUM
University of California, Santa Barbara

Distributed by
University of Washington Press
Seattle and London

Published in conjunction with Just *Another Poster? Chicano Graphic Arts in California*, organized by the University Art Museum, University of California, Santa Barbara, in collaboration with the California Ethnic and Multicultural Archives, Department of Special Collections, Davidson Library, UCSB, and the Center for the Study of Political Graphics.

This project has been funded in part by grants from: The Rockefeller Foundation; the National Endowment for the Arts; the U.S.-Mexico Fund for Culture; the University of California Institute for Research in the Arts; the California Council for the Humanities, a state program of the National Endowment for the Humanities; the University of California Institute for Mexico and the United States (UC MEXUS); the California Arts Council, a state agency; the Center for Chicano Studies, University of California, Santa Barbara; and the Humanities Research Institute, University of California, Irvine.

HUMANITIES
CALIFORNIA COUNCIL FOR
THE HUMANITIES

NATIONAL
ENDOWMENT
FOR THE ARTS

LENDERS TO THE EXHIBITION

California Ethnic and Multicultural Archives, Davidson Library, UCSB

Center for the Study of Political Graphics

Ethnic Studies Library, University of California, Berkeley

Margaret Alarcón

Max García

Rupert García

Esther Hernández

Alma López

LIBRARY OF CONGRESS CATALOGING-IN-PUBLICATION DATA

Just Another Poster? : Chicano Graphic Art in California / edited by Chon A. Noriega ;
with essays by George Lipsitz ... [et al.].

 p. cm.

 Catalogue of an exhibition organized by the University Art Museum, University of California, Santa Barbara and held at the Jack S. Blanton Museum of Art, University of Texas at Austin, the University Art Museum, University of California, Santa Barbara, and several other institutions between June 2, 2000 and 2003.

 Includes bibliographical references.

 ISBN 0-942006-71-2 (pbk.)

 1. Mexican Americans—California—Politics and government—20th century—Exhibitions. 2. Mexican Americans—Civil rights—History—20th century—California—Exhibitions. 3. Mexican Americans—California—Social conditions—20th century—Exhibitions. 4. Mexican American art—California—Exhibitions. 5. Graphic arts—California—Exhibitions. 6. Mexican American posters—Exhibitions. 7. Political posters, American—Exhibitions. 8. California—Ethnic relations—Exhibitions. I. Noriega, Chon A., 1961- II. Lipsitz, George. III. University of California, Santa Barbara. University Art Museum. IV. Jack S. Blanton Museum of Art.

F870.M5 J87 2001

741.6'74'08968720794—dc21 00-053238

Catalogue Design, The Lily Guild Temple of Design, Santa Barbara

Manuscript editing, Philip Koplin

Spanish translation, Fernando Feliu-Moggi

Spanish editing, Leticia P. López

Photography, Wayne McCall

Printed in an edition of 3000 by Ventura Printing, Oxnard, CA

Cover: Typographic detail borrowed from
This is Just Another Poster by Louie "The Foot" González [plate **2**; cat. no. **2**]

Table of Contents

Índice de materias

Acknowledgments

*"Chicano art comes from the creation of
community. In a society that does not affirm
your culture or your experience Chicano art is
making visible our own reality, a particular
reality – by doing so we become an irritant to
the mainstream vision. We have a tradition of
resisting being viewed as the other; an
unwillingness to disappear..."*

JUDY BACA, 1989[1]

*"El arte chicano viene de la creación de una
comunidad. En una sociedad que no afirma
tu cultura o tu experiencia, el arte chicano
hace visible nuestra realidad, una realidad
particular – al hacerlo irritamos la visión
convencional. Tenemos una tradición de
resistencia a ser vistos como "el otro"; no
estamos dispuestos a desaparecer..."*

JUDY BACA, 1989[1]

Agradecimientos

Just Another Poster? Chicano Graphic Arts in California investigates the critical role posters and other graphic materials have played in the Chicano struggle for self-determination in California, from the borderland of San Diego to the urban metropolis of San Francisco. This is not the first project to look at what has been called the Chicano poster movement or to explore the inextricable ties between the history of Chicano cultural production and the Chicano civil rights movement.[2] Posters have been acknowledged as a primary form of cultural expression within Chicano communities in California as well as across America.[3] However, most discussions reinforce the view of the poster, and especially the Chicano poster, as a medium of expression largely relegated to the margins of art world display, distribution, and critical reception. Notably, the same few iconic images, like Ester Hernández' famous *Sun Mad* [plate 42; cat. no. 80] or Xavier Viramontes' *Boycott Grapes* [plate 5; cat. no. 6], tend repeatedly to stand in for over

thirty years of artistic production.[4] *Just Another Poster?* is the first comprehensive, interdisciplinary exploration of the subject.

Produced within and distributed by collectives, or *centros,* such graphic art became an important form of public discourse beginning the late 1960s. Artists used visual tools to articulate the goals of and issues central to the struggle, creating powerful graphic messages that raised awareness and aroused conscience. As George Lipsitz so aptly described it, the production of posters was not so much community-based art making as it was art-based community making. The form and content of these posters reflect the bilingual and bicultural context of Americans of Mexican origin, known as "Chicanos"; the posters recapture a Mexican heritage at the same time they help create a distinc-tive Chicano identity. The sheer number of posters produced in California justifies the primary focus on this state: "by far the largest,

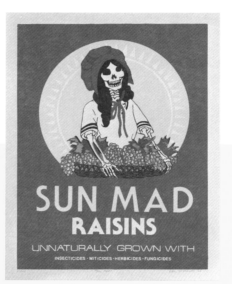

¿*Sólo un cartel más? Artes gráficas chicanas en California* inves-tiga el papel fundamental que los carteles y otros materiales gráficos han jugado desde el terreno fronterizo de San Diego a la metrópolis urbana de San Francisco en la lucha por la autodeterminación chicana en California. Éste no es el primer proyecto que explora el llamado movimiento del cartel chicano, o que examina los sólidos lazos entre la historia de la producción cultural chicana y el movimiento chicano de los derechos civiles.[2] La crítica presenta el cartel como la forma más importante de expresión cultural en las comunidades chicanas de California y en toda América.[3] Sin embargo, la mayor parte de los estudios existentes refuerzan la posición del cartel-y especialmente del cartel chicano-como un medio de expresión relegado a los márgenes de la exposi-ción, distribución y recepción crítica del mundo del arte. Resulta notable que las mismas imágenes icónicas, como la famosa *Sun Mad* de Ester Hernández [plate 42; cat. no. 80] o *Boycott Grapes,* de Xavier Vearmontes [plate 5; cat. no. 6], se

exponen como únicos representantes de más de treinta años de creación artística.[4] ¿*Sólo un cartel más?* es la primera exploración comprensiva e inter-disciplinaria del tema.

Desde que se inició a finales de la década de 1960, este arte gráfico producido y distribuido por colectivos o centros se convirtió en una forma importante de discurso. Los artistas usaban herramientas visuales para articular los objetivos y los temas centrales de su lucha, creando enérgi-cos mensajes gráficos que despertaban la conciencia. Como George Lipsitz ha descrito tan hábilmente, la producción de carteles no era tanto una producción de arte a nivel de la comunidad de base como la construcción de una comunidad a partir de bases artísticas. La forma y contenido de estos carteles refleja el contexto bicultural y bilingüe de los estadounidenses de origen mexicano, a los que se conoce como "chicanos". Los carteles recobran una herencia mexicana y a la vez ayudan a crear una identidad chicana particular. El gran número de carteles (sobre todo grabados

Ester Hernández *Sun Mad,* 1982; silkscreen *(serigrafía)*
[plate 42; cat. no. 80]

most prolific, and sophisticated Chicano poster and mural movements developed in the state of California."[5]

The exhibition and accompanying publication had their genesis in discussions about the promotion of the remarkable holdings of the California Ethnic and Multicultural Archives (CEMA), a permanent program of the Department of Special Collections in the Davidson Library of UCSB. The Library, then under the direction of Joseph Boissé, wanted to share and publicize the resources of CEMA, which contains over 4000 posters drawn from a variety of Chicano/Latino graphic art collections from across California. These collections represent the work of community-based art collectives and individual artists whose archives and papers were deposited in CEMA over the past fifteen years. CEMA's holdings are primary documentation of the contribution Chicano artists have made to the history of American art.

It was the depth, scope, and richness of these holdings that prompted the University Art Museum's suggestion of a project that would provide a forum for new scholarship on the subject of Chicano graphic arts. In 1993, the Museum joined forces with CEMA to develop what eventually was given the enticingly ironic title, "Just Another Poster?" (see Noriega's introduction to this catalogue). Its primary objective was to explore not just the profound role art played as a part of the Chicano Movement in California, but also the remarkable effectiveness embodied in the aesthetics of the poster medium itself. We began by convening an advisory committee, which consisted of UCSB faculty and staff (Joseph Boissé, University Librarian; Elizabeth Brown, Chief Curator of the University Art Museum; Yolanda Broyles-Gonzalez, Chair, Department of Chicano Studies; Salvador Güereña, Director of CEMA; Juan-Vicente Palerm, Director, Center for Chicano Studies; Harry Reese, Chair, Department of Art Studio; and Bruce Robertson, Department of the History

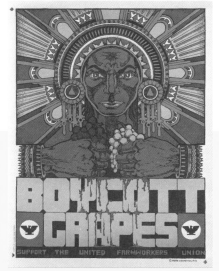

serigráficos) producido en California es suficiente para justificar que nos enfoquemos principalmente en este estado: "los más amplios, prolíficos y sofisticados movimientos chicanos de carteles y murales se desarrollaron en el estado de California".[5]

Esta exposición y la publicación que la acompaña surgieron de una discusión sobre la forma de promocionar las notables colecciones de arte de los *California Ethnic and Multicultural Archives* (Archivos Étnicos y Multiculturales de California, CEMA), un programa permanente del Departamento de Colecciones Especiales de la Biblioteca Davidson en UCSB. La biblioteca, entonces bajo la dirección de Joseph Boissé, quería dar a conocer y compartir los medios de CEMA, que incluyen más de 4.000 carteles adquiridos de una variedad de colecciones de arte chicano/latino de toda California. Estas colecciones recogen las obras de colectivos comunitarios de base y de artistas individuales que durante los últimos 15 años han confiado

sus archivos y documentos a CEMA. Las colecciones de CEMA documentan sobre todo la contribución de los artistas chicanos a la historia del arte estadounidense.

La profundidad, amplitud, y riqueza de las colecciones impulsaron la sugerencia del Museo de Arte de la Universidad de crear un foro del que surgiera un nuevo campo de estudios sobre el tema de las artes gráficas chicanas. En 1993 el museo aunó sus esfuerzos con CEMA para desarrollar lo que eventualmente tomaría el título tan atractivamente irónico de *"Just Another Poster?/ ¿Sólo un cartel más?"* (ver la introducción de Noriega). Su objetivo principal no era solamente explorar el profundo papel que jugó el arte en el movimiento chicano de California, sino también lo asombrosamente efectiva que resultó la estética del medio mismo del cartel. Empezamos organizando un comité de asesores, que consistió en personal y docentes de UCSB (Joseph Boissé, bibliotecario de la Universidad; Elizabeth Brown, conservadora principal del Museo de Arte

Xavier Viramontes *Boycott Grapes (Boicotea las uvas)*, 1973; offset lithograph *(litografía offset)*
[plate 5; cat. no. 6]

of Art and Architecture), scholars from other University of California campuses (George Lipsitz, Professor of Ethnic Studies, University of California, San Diego; and Alicia Gaspar de Alba, Associate Professor of Chicano Studies, UCLA), and leaders of the four art collectives represented in CEMA's collections (Tomás Benitez, Self-Help Graphics and Art, Los Angeles; Ricardo Favela, Royal Chicano Air Force/RCAF, Sacramento; Patricio Chavez, Centro Cultural de la Raza, San Diego; and Maria Pinedo, Galería de la Raza, San Francisco). Everyone agreed that in order to bring to the subject the critical scholarly attention it deserved, an interdisciplinary team of scholars and curators should be assembled to research the subject, conceptualize and select the works for the exhibition, and write exhibition texts and essays for the catalogue. The overarching project goal was to explore Chicano posters as part of a complex and inclusive political, social, and cultural movement, building on the important foundational scholarly work of Shifra Goldman and Tomás Ybarra-Frausto.[6]

The curatorial team selected to undertake this effort included Holly Barnet-Sanchez, Associate Professor of Art History, University of New Mexico, Albuquerque; Salvador Güereña, Director of CEMA; George Lipsitz, Professor of Ethnic Studies, University of California, San Diego; Chon A. Noriega, Associate Professor of Film and Television Studies, UCLA; Rafael Pérez-Torres, Associate Professor of English, UCLA; Tere Romo, Curator of The Mexican Museum, San Francisco; and Carol A. Wells, Executive Director of the Center for the Study of Political Graphics, Los Angeles. Beginning in January 1995, the team met for a series of weekend-long planning sessions to develop a blueprint for a landmark exhibition and publication on Chicano graphic arts in California; they undertook intensive discussions and reviewed thousands of posters in the CEMA collection. In the initial stages of project development we benefited from the participation of Mari Carmen Ramirez, then Curator of Latin American Art, The Jack S. Blanton Museum of Art, University of Texas, Austin (now Curator of Latin American Art, Museum of Fine Arts, Houston).

de la Universidad; Yolanda Broyles-Gonzalez, jefa del Departamento de Estudios Chicanos; Salvador Güereña, director de CEMA; Juan Vicente Palerm, director del Centro para Estudios Chicanos; Harry Reese, jefe del Departamento de Artes Plásticas y Bruce Robertson, Departamento de Historia del Arte y Arquitectura), investigadoras de otros recintos universitarios de la Universidad de California, académicos de otras universidades (George Lipsitz, profesor de estudios étnicos, Universidad de California, San Diego y Alicia Gaspar de Alba, profesora (Associate Professor) de estudios chicanos, UCLA) y dirigentes de cuatro colectivos artísticos presentes en las colecciones de CEMA (Tomás Benitez, Self-Help Graphics and Art, Los Ángeles; Ricardo Favela, Royal Chicano Air Force/RCAF, Sacramento; Patricio Chavez, Centro Cultural de la Raza, San Diego y Maria Pinedo, Galería de la Raza, San Francisco). Todos acordaron que, para poder atraer al tema la atención investigativa que merecía, se organizaría un equipo interdisciplinario de investigadores y curadores que investigara el tema, conceptualizara y seleccionara las obras para la exposición, y escribiera textos para la exposición y ensayos para el catálogo. El

objetivo global del proyecto era explorar el cartel chicano como parte de un complejo e inclusivo movimiento político, social y cultural, basándonos en la importante labor de investigación de Shifra Golman y Tomás Ybarra-Frausto.[6]

El equipo de conservadores seleccionados para llevar acabo este esfuerzo incluye a Holly Barnet-Sanchez, profesora (Associate Professor) de historia del arte, Universidad de Nuevo México, Albuquerque; Salvador Güireña, director de CEMA; George Lipsitz, profesor de estudios étnicos, Universidad de California, San Diego; Chon A. Noriega, profesor (Associate Professor) de estudios de cine y televisión, UCLA; Rafael Pérez-Torres, profesor (Associate Professor) de inglés, UCLA; Tere Romo, conservadora del Museo Mexicano, San Francisco; y Carol A. Wells, directora ejecutiva del Centro para el Estudio de Gráficos Políticos, Los Ángeles. Desde enero de 1995 el equipo concurrió a una serie de reuniones de organización para bosquejar el plano de una exposición monumental y una publicación sobre las artes gráficas chicanas en California. Iniciaron discusiones intensivas y examinaron miles de carteles en la colección de

C. Ondine Chavoya, now Assistant Professor of Art History, Rhode Island School of Design, spent the summer of 1995 doing research on the RCAF archives in CEMA. He also participated in curatorial discussions during the planning process and assisted in the drafting of exhibition texts. Final planning sessions were held in 1998-1999 to crystallize the exhibition's thematic organization and object selections. Because of the Museum's renovation project and closure from April 1998 through May 2000, the exhibition's tour began at the Blanton Museum in June 2000. The Museum acknowledges the following granting agencies for the funds that supported the planning process: the University of California Institute for Mexico and the United States (UC MEXUS); the California Council for the Humanities, a state program of the National Endowment for the Humanities; the Center for Chicano Studies, University of California, Santa Barbara; and the University of California Office of the President (Multicampus Research Planning and Program grant).

The significance of this project has been

validated further by implementation grants from many intramural and extramural granting agencies: The Rockefeller Foundation; the National Endowment for the Arts; the U.S.-Mexico Fund for Culture; the University of California Institute for Research in the Arts; the California Council for the Humanities, a state program of the National Endowment for the Humanities; the University of California Institute for Mexico and the United States (UC MEXUS); the California Arts Council, a state agency; and the Center for Chicano Studies, UCSB. Educational outreach programs held at UCSB were also sponsored by the Humanities Research Institute, University of California, Irvine; the California Council for the Humanities, a state agency of the National Endowment for the Humanities; and, at UCSB, the Center for Chicano Studies, the Chicano Studies Department, the Interdisciplinary Humanities Center, the Office of Research, and the UCSB libraries.

One of the most rewarding aspects of this effort for me, as project director, has been the opportunity to

CEMA. En las primeras etapas del desarrollo del proyecto nos beneficiamos de la participación de Mari Carmen Ramírez, entonces curadora de arte latinoamericano del Mueso de Arte Jack S. Blanton de la Universidad de Texas, Austin (hoy conservadora de arte latinoamericano del Museo de Bellas Artes, Houston). C. Ondine Chavoya, hoy profesora *(Assistant Professor)* de historia del arte en la Escuela de Diseño de Rhode Island, pasó el verano de 1995 investigando los archivos de la RCAF en CEMA. También participó en las reuniones de conservaduría durante el proceso de planificación y asistió en la redacción de los textos de la exposición. Las últimas reuniones de la fase de organización tuvieron lugar en 1998-1999 con el objetivo de aclarar la organización temática de la exposición y seleccionar objetos objetos. Debido al proyecto de renovación y el cierre del museo de abril de 1998 a junio del 2000, la gira de la exposición comenzó en el Museo Blanton en junio del 2000. El museo agradece a las siguientes agencias de becas para los fondos que apoyaron el proceso de organización: El Instituto de California para México y los Estados Unidos (UC MEXUS); El Consejo de California para las Humanidades (un

programa estatal del *National Endowment for the Humanities*); El Centro para Estudios Chicanos Studies, Universidad de California, Santa Bárbara; y la oficina del presidente de la Universidad de California (beca multicampus de organización y programación de proyectos de investigación).

El valor de este proyecto ha sido revalidado por becas de ejecución de muchas organizaciones internas y externas: La Fundación Rockefeller; *The National Endowment for the Arts;* El Fondo de Cultura entre los Estados Unidos y México; El Instituto para Investigación en las Artes de la Universidad de California; El Consejo de California para las Humanidades (un programa estatal del *National Endowment for the Humanities*); El Instituto de California para México y los Estados Unidos (UC MEXUS); El Consejo de California para las Artes (una agencia estatal); y el Centro de Estudios Chicanos, UCSB. Los programas de divulgación llevados a cabo en UCSB también fueron auspiciados por el Instituto de Investigación en las Humanidades, Universidad de California, Irvine; El Consejo de California para las Humanidades (una

be a part of an ambitious collective effort which paralleled in process the ways Chicano artists and others collaborated to produce and disseminate the posters themselves. The success of this project has depended upon the generous and enthusiastic participation of all the scholars and curators mentioned above, to whom the Museum owes a profound debt of gratitude. Special note should also be made of the critical role played by our organizational collaborators, CEMA and its Director, Salvador Güereña, and the Center for the Study of Political Graphics in Los Angeles and its Executive Director, Carol A. Wells. CEMA's vast collections were made available as a direct outcome of the diligent work of archives processors and graphic arts cataloguers who over the years have worked hard to document and house the collections: Todd Chatman, Alexander Hauschild, Alexander Victor Muñoz, María Velasco, and Zuoyue Wang. A special acknowledgment also is due Ramón Favela, Professor of the History of Art and Architecture at UCSB, whose familiarity with the collectives and artists played an instrumental role in the early acquisition of CEMA's collections. Güereña

and his staff were a constant source of assistance and support to the Museum and the curatorial team; they provided us with crucial photographic and informational databases to record the various iterations of the exhibition's development. The Center for the Study of Political Graphics hosted several of our meetings and also shared their archival expertise and generously offered us the benefit of their extensive resources (their collection includes 45,000 international and domestic posters). Thanks go to Wells and her staff: archivists Robert Sieczkiewicz and David Gabel, cataloguer Lisa Abuaf, and administrative assistant Jessica Nemeroff Ritz.

Of course there would be no project on California's Chicano graphic arts were it not for the creativity of the fifty-six artists whose works are represented in the exhibition and publication. It is our hope that *Just Another Poster?* redresses the relative absence of attention and praise these artists have received for their artistic accomplishments as well as their important contributions to the Chicano

agencia estatal del *National Endowment for the Humanities*); y UCSB, El Centro para Estudios Chicanos, el Departamento de Estudios Chicanos, El Centro de Estudios Interdisciplinarios, la Oficina de Investigación y las bibliotecas de UCSB.

Para mí, como coordinadora del proyecto, uno de los aspectos más gratificantes de este esfuerzo ha sido la oportunidad de formar parte de un ambicioso esfuerzo colectivo que ha reflejado, en sus procesos, la manera en la que los artistas chicanos colaboraban con otras personas para producir y diseminar los carteles mismos. El éxito del proyecto ha dependido de la participación generosa y entusiasta de todos los investigadores y curadores que he mencionado, y con los que el museo está en deuda. Merece especial mención el papel fundamental que jugaron aquellos que colaboraron con nosotros a nivel institucional, CEMA y su director, Salvador Güereña, y el Centro para el Estudio de Gráficos Políticos en Los Ángeles, y su directora ejecutiva, Carol A. Wells. Las extensas colecciones de CEMA se pusieron a nuestra disposición como resultado directo de

muchos procesadores de archivos y catalogadores que durante varios años se han esforzado en documentar y cuidar las colecciones: Todd Chatman, Alexander Hauschild, Alexander Victor Muñoz, María Velasco y Zuoyue Wang. Debemos un agradecimiento especial a Ramón Favela, profesor de historia del arte y arquitectura en UCSB, cuyo conocimiento de las colecciones y artistas jugaron un papel fundamental en las primeras adquisiciones de las colecciones de CEMA. Güereña y su equipo fueron una fuente constante de apoyo y ayuda para el museo y el equipo curatorial; aportaron una base de datos fotográficos e informativos de gran valor que nos permitieron documentar los diversos pasos del desarrollo de la exposición. El Centro para el Estudio de Gráficos Políticos auspició varias de nuestras reuniones y compartió su experiencia en archivos, además de poner generosamente a nuestra disposición sus amplios medios. El agradecimiento se extiende a Wells y su equipo: los archiveros Roberto Sieczkiewicz y David Gabel, la catalogadora Lisa Abuaf y la asistente administrativa Jessica Nemeroff Ritz.

Movement. We thank the many Chicano art collectives which did the important job of archiving these posters and then giving them to a public institution where they can be professionally preserved, maintained, and documented. Both the artists and the collectives have entrusted us with the sensitive and intelligent presentation of their work, and we hope that we have been successful in our endeavor.

In my capacity as project director, I could not have managed an effort of this scope and complexity without the dedication of several successive curatorial assistants: Teresa España (then a graduate student in the Department of the History of Art and Architecture, UCSB), who assisted me in the early planning and grant-writing phase; Judith Huacuja-Pearson (now Assistant Professor, University of Dayton, Dayton, Ohio), who provided crucial support and input during several years of planning meetings; Dulce Aldama (Visiting Curator, Museum of Anthropology at Arizona State University, Tempe, Arizona), who was instrumental in the final organization and creation of the travel-

ing exhibition and its bilingual didactic components; and Elizabeth Mitchell (Graduate Curatorial Intern, Department of the History of Art and Architecture, UCSB), for her attention to detail and her editorial assistance with the final stages of catalogue production. My thanks go to each of these talented young women for their help and their commitment to the project and its intellectual goals. Thanks also go to Claudia Garcia, who undertook an undergraduate Summer Academic Research Internship in 1998 at UCSB to work on CEMA's archives and the RCAF; Judith Huacuja-Pearson (then graduate student in the Department of the History of Art and Architecture) ably mentored her through the research process.

In addition to the curatorial assistants mentioned above, this publication has benefited from the efforts and commitment of several key individuals. I especially thank Chon A. Noriega for his fine work as editor; he has been a constant source of support to me in my efforts to coordinate and consolidate the contributions of curatorial team members. He in turn wishes

Desde luego, no habría proyecto sobre el arte gráfico chicano de California de no ser por la creatividad de los 56 artistas cuyas obras se presentan en la exposición y esta publicación. Esperamos que *¿Sólo un cartel más?* enmiende la relativa falta de atención o elogios que han recibido estos artistas por sus logros artísticos al igual que por sus importantes contribuciones al movimiento chicano. Agradecemos a los muchos coleccionistas de arte chicano que se dieron a la importante labor de archivar estos carteles y los ofrendaron a instituciones públicas donde han sido preservados, guardados y documentados de manera profesional. Tanto artistas como colectivos nos han confiado la presentación de su obra esperando que lo hiciéramos de manera sensible e inteligente, y esperamos haber cumplido nuestra labor.

Como directora del proyecto, no podía haber logrado una empresa de esta complejidad y profundidad sin la dedicación de varias asistentas curatoriales: Teresa España (que entonces era estudiante de posgrado del Departamento de Historia del Arte y Arquitectura de UCSB), que me ayudó en las primeras etapas de organización del proyecto y en la

escritura de becas; Judith Huacuja-Pearson (hoy profesora *(Assistant Professor)* de la Universidad de Dayton, en Dayton, Ohio), que ofreció apoyo e información esenciales a lo largo de varios años de reuniones de organización; Dulce Aldama (conservadora visitante, Museo de Antropología en la Universidad Estatal de Arizona, Tempe, Arizona), que se ocupó de la organización final y de la creación de la exposición itinerante y sus componentes didácticos bilingües; y Elizabeth Mitchell (investigadora pasante de posgrado sobre la conservación de museos, Departamento de Historia del Arte y Arquitectura, UCSB), por su atención a los detalles y su asistencia editorial en las últimas etapas de la producción del catálogo. Agradezco a cada una de estas lúcidas jóvenes su ayuda y su compromiso con el proyecto y sus objetivos intelectuales. También vaya mi agradecimiento para Claudia García, que en 1998 tomó una pasantía de investigación académica de verano en UCSB para trabajar en los archivos de CEMA y de la RCAF. Judith Huacuja-Pearson (por entonces estudiante de posgrado del Departamento de Historia del Arte y Arquitectura) la guió hábilmente por el proceso de investigación.

to recognize the editorial assistance of Rita Gonzalez. Spanish translations have been done with clarity and sensitivity by Fernando Feliu-Moggi with the assistance of Jamie Feliu; Leticia P. López provided essential proofing assistance. The essays were copy edited with a light hand and a critical eye by Philip Koplin, who kept track of a myriad of vernacular conventions. Peggy Dahl (the Museum's former Assistant to the Director) oversaw the coordination of the editing and translation process and created an overall production plan, all in her typically organized fashion. Wayne McCall photographed the prints with a careful eye to color and saturation, resulting in the book's fine digital reproductions. Lily Guild has come up with a sympathetic and elegant catalogue design, working with the challenges of bilingual texts and repeated image references.

A project as interdisciplinary as *Just Another Poster?* has depended on the involvement and support of other faculty on campus. I would like to recognize successive Directors and Acting Directors of UCSB's Center for Chicano Studies: Juan-Vicente Palerm, Denise Segura, Norma Cantú (Acting), and Carl Gutierrez-Jones (Acting). They have provided important intellectual and financial support. Also vital to the project has been the involvement of the Department of Chicano Studies and its Chairs, Yolanda Broyles-Gonzalez and Francisco Lomeli.

Whereas many people assisted and advised us on various aspects of *Just Another Poster?*, its execution by members of the University Art Museum staff has assured its success. In addition to the individuals mentioned earlier, I thank Niki Dewart, Education and Event Coordinator, for her work in planning a bilingual docent tour program and other educational outreach activities; Sandra Rushing and Kerry Tomlinson, Registrars, and Kevin Murphy, Registration Assistant, for effectively managing the many details of the exhibition's organization and national tour; Paul Prince, Designer, and Rollin Fortier, Preparator, for installing the work so beautifully and sympathetically; and Victoria Stuber, Business Manager, for overseeing

Además de los asistentes de conservación de museos mencionados, esta publicación se beneficia de los esfuerzos y el compromiso de varias personas. Agradezco especialmente a Chon A. Noriega por su excelente labor como editor; ha sido una fuente constate de apoyo en mis esfuerzos de coordinar y consolidar las contribuciones de los miembros del equipo curatorial. Él a su vez desea agradecer la asistencia editorial de Rita González. Las traducciones al español las llevó a cabo con claridad y sensibilidad Fernando Feliu-Moggi con asistencia de Jamie Feliu; Leticia P. López ofreció apoyo primordial al editar los textos. El texto de los ensayos fue corregido y editado con presteza y ojo crítico por Philip Koplin, que siguió la pista de una legión de convenciones vernáculas. Peggy Dahl (la ex asistenta de dirección del Museo), supervisó la coordinación del proceso de edición y traducción y creó un plan general de producción, todo con el orden que la caracteriza. Wayne McCall fotografió los grabados con gran meticulosidad en cuanto a color y saturación, lo que resultó en las excelentes reproducciones digitales del libro. Lily Guild ha ideado un diseño elegante y comprensivo para el catálogo, superando los retos de un texto bilingüe y las repetidas referencias a imágenes.

Un proyecto interdisciplinario como *¿Sólo un cartel más?* depende del apoyo y el compromiso de otros profesionales de la universidad. Quisiera agradecer a los varios directores y directores en funciones del Centro para Estudios Chicanos de UCSB: Juan Vicente Palerm, Denise Segura, Norma Cantú (en funciones), y Carl Gutierrez-Jones. Han aportado un gran apoyo financiero e intelectual. También ha sido vital para el proyecto la participación de miembros del Departamento de Estudios Chicanos, Yolanda Broyles-Gonzalez y Francisco Lomeli.

Mientras que mucha gente nos ayudó y aconsejó sobre varios aspectos de *¿Sólo un cartel más?*, su ejecución por miembros del Museo de Arte de la Universidad ha asegurado su éxito. Además de los individuos mencionados, agradezco a Niki Dewart, coordinadora de eventos y educación, por su labor en la organización de visitas bilingües con carácter docente y otras actividades educativas de divulgación; Sandra Rushing y Kerry Tomlinson

a complex array of grants and funds. I also express my appreciation to Vicki Allen, who managed our publicity campaign, and Jim Drobka, who designed the exhibition's striking wall texts.

Just Another Poster? has depended on the enthusiastic participation of the lenders to this traveling exhibition: Salvador Güereña and the California Ethnic and Multicultural Archives/CEMA, Davidson Library, UCSB; Carol A. Wells, the Center for the Study of Political Graphics; Lillian Castillo-Speed, Librarian, Ethnic Studies Library, University of California, Berkeley; and artists Margaret Alarcón, Max García, Rupert Garcia, Ester Hernández, and Alma López. We also thank our colleagues at the many museums in California and across the country who are part of the exhibition's tour: Mari Carmen Ramírez, Curator of Latin American Art, The Jack S. Blanton Museum of Art, University of Texas, Austin; Doran H. Ross, Director, UCLA Fowler Museum of Cultural History; Joan Sortini, Executive Director, Merced Multicultural Arts Center; and Alejandro

Anreus, Curator, Jersey City Museum.

My final thanks and appreciation, again, go to the members of the curatorial team, who embarked on a journey in 1995 and have been resolute in their commitment to seeing *Just Another Poster?* to its fruition. They have given magnificently of their time and talent to create a fresh and insightful exhibition that will tour the country through 2003, along with contributing to this handsome and substantial publication, which will endure as a record of our collective experience.

MARLA C. BERNS
Director

(secretarios de registros) y Kevin Murphy (asistente de registros) por administrar de manera tan efectiva todos los detalles de la organización de la exposición y la gira nacional; Paul Prince (diseñador) y Rollin Fortier (preparador) por instalar la obra de una manera tan brillante y sensible; y Victoria Stuber (administradora) por supervisar una compleja y amplia red de becas y fondos. También agradezco a Vicki Allen, que dirigió nuestra campaña publicitaria, y Jim Drobke, que diseñó los imponentes textos murales.

¿Sólo un cartel más? dependió de la participación entusiasta de los que han prestado obras a esta exposición itinerante: Salvador Güereña y los Archivos Étnicos y Multiculturales de California/CEMA, la Biblioteca Davidson, UCSB; Carol A. Wells, El Centro para el Estudio de Gráficos Políticos; Lillian Castillo-Speed, bibliotecaria, Biblioteca de Estudios Étnicos, Universidad de California, Berkeley; y los artistas Margaret Alarcón, Max García, Rupert García, Ester Hernández y Alma López. También agradecemos a nuestros colegas en los museos de California y de todo el país que forman parte del tour de la exposición: Mari Carmen

Ramírez, conservadora de arte latinoamericano en el Museo de Arte Jack S. Blanton, Universidad de Texas, Austin; Doran H. Ross, director, Museo Fowler de la Historia Cultural en UCLA; Joan Sortini, director ejecutivo, Centro Multicultural de Merced; y Alejandro Anreus, conservador del museo de Jersey City.

Mi agradecimiento final, otra vez, es para el equipo de conservadores, que se embarcó en esta empresa en 1995 y ha seguido resueltamente su compromiso hasta su fruición, *¿Sólo un cartel más?* Han sido extraordinariamente generosos con su tiempo y su talento para crear una exposición refrescante y profunda que hará una gira del país hasta el año 2003, además de haber contribuido a esta hermosa y sustanciosa publicación, que perdurará como documento de nuestra experiencia colectiva.

MARLA C. BERNS
Director

[1] This statement comes from an interview with Judy Baca, which is excerpted in Richard Griswold del Castillo, Teresa McKenna, and Yvonne Yarbro-Bejarano, eds., *Chicano Art: Resistance and Affirmation, 1965-1985* (Los Angeles: Wight Art Gallery, UCLA, 1991), 21.

[2] See, especially, Shifra Goldman, "A Public Voice: Fifteen Years of Chicano Posters," *Art Journal,* 44 (Spring 1984), 50-57; and Tomás Ybarra-Frausto, "Hablamos! We Speak: Contemporary Chicano Posters," an essay published in a 1989 pamphlet done in conjunction with *Contemporary Chicano Posters*, a touring exhibition organized at Evergreen State College, Olympia, Washington.

[3] See Therese Thau Heyman, *Posters American Style* (Washington, D.C.: Smithsonian Institution, 1998), a book and exhibition project organized by Heyman for the National Museum of American Art; and Stephanie Barron, ed., *Made in California: Art, Image and Identity* (Los Angeles: Los Angeles County Museum of Art and Berkeley: University of California Press, 2000), a book and exhibition organized by Barron for the Los Angeles County Museum of Art. In Howard Fox's essay in the latter volume, "Tremors in Paradise 1960-80" (194-233), he describes the Chicano art movement as a "remarkable confluence of political, labor and cultural causes" and states that "this unique coalition of artists and political organizations could only have come together with such a successful program in California" (224-226).

[4] E.g., Fox, "Tremors in Paradise," 197.

[5] Goldman, "A Public Voice," 50.

[6] See note 2.

[1] Esta declaración proviene de una entrevista con Judy Baca, de la que aparecen fragmentos en *Chicano Art: Resistance and Affirmation, 1965-1985* editado por Richard Griswold del Castillo, Teresa McKenna e Yvonne Yarbro-Bejarano (Los Angeles: Wight Art Gallery, UCLA, 1991), 21.

[2] Véase especialmente Shifra Goldman, "A Public Voice: Fifteen Years of Chicano Posters," *Art Journal,* 44 (Spring, 1984), 50-57; y Tomas Ybarra-Frausto, "Hablamos! We Speak: Contemporary Chicano Posters," un ensayo publicado en un manuscrito de 1989 que acompañó *Contemporary Chicano Posters (Carteles conemporáneos chicanos),* una exposición que hacia una organizada por Evergreen State College, Olympia, Washington.

[3] Véase Therese Thau Heyman, *Posters American Style* (Washington, D.C.: Smithsonian Institution, 1998), un libro y un proyecto de exposición organizados por Heyman para el Museo Nacional de las Arte Americano; y de Stephanie Barron, (editora), *Made in California: Art, Image and Identity* (Los Angeles: Los Angeles County Museum of Art and Berkeley: University of California Press, 2000), un libro y una exposición organizados por Barron para el Museo de Arte del Condado de Los Ángeles. En el ensayo de Howard Fox para ese volumen, "Tremors in Paradise 1960-1980" (194-233), describe el movimiento del arte chicano como "una extraordinaria confluencia de causas políticas, sindicales y culturales" y afirma que "esta coalición única entre artistas y organizaciones políticas sólo podía darse con tanto éxito programático en California" (224-226).

[4] E.g. Fox, "Tremors in Paradise," 197.

[5] Goldman, "A Public Voice," 50.

[6] Véase nota 2.

POSTMODERNISM

Or Why This Is
Just Another Poster

Chon A. Noriega

Chon A. Noriega

PÓSTERMODERNISMO

O por qué esto es
solamente un cartel más

This exhibition borrows its title from that of the 1976 silkscreen by Louie "The Foot" González: *"This is Just Another Poster."* In González' poster [plate 2; cat. no. 2], the upper case silhouetted letters float over a multicolored background, thereby juxtaposing two predominant and somewhat antithetical artistic styles: the abstract and the conceptual. In this way, González identifies poster art as an interface between these two styles and between the larger historical modes with which they are often associated, modernism and postmodernism, respectively.

In short, this poster offers an astute and deeply ironic commentary on its own place in art history. Its conceptual foreground and abstract background, not to mention its refusal to represent anything, engage the viewer in reflection on the nature of poster art. The phrase "just another" conjures up the banality of mass-produced objects. After all, posters tend to be produced in large numbers for the purpose of advertising an event or a cause. They have not been considered "art" in the traditional sense of an original and noninstrumental object. But *this* poster represents itself. It is a poster about being a poster, which suggests something akin to the "art for art's sake" of modernism.

Or does it?

Looking past the letters and toward the multicolored background, one can see much smaller phrases written on either side of the word "IS": "Boycott Coors" and "Boycott Gallo." In the end, this poster really *is* just another poster promoting some social cause, in this case the struggle against unjust labor practices. The fact that the poster situates this message in the movement between the foreground (conceptual) and the background (abstract) provides a visual corollary to the postmodern blurring of the

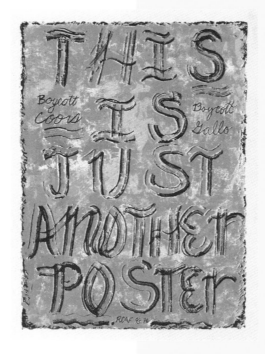

Esta exposición toma su título de aquella serigrafía que presentó Louie "The Foot" González en 1976, "Esto es sólo un cartel más". En el cartel de González [plate 2; cat. no. 2], las siluetas de letras mayúsculas flotaban sobre el fondo multicolor, yuxtaponiendo dos estilos dominantes y algo antitéticos: el abstracto y el conceptual. Así, González identifica el arte del cartel como una interfase entre estos dos estilos y entre los modos históricos mayores con los que a menudo se les asocia: el modernismo y el postmodernismo, respectivamente.

En breve, este cartel ofrece un comentario astuto y profundamente irónico sobre el espacio que ocupa en la historia del arte. Su primer plano conceptual y fondo abstracto, por no hablar de la manera en la que se niega a representar algo, cautiva al espectador y lo invita a reflexionar sobre la naturaleza del arte de cartel. La frase "sólo uno más" conjura la banalidad de los objetos producidos en masa. Después de todo, los carteles tienden a producirse de forma masiva con el propósito de publicitar un acontecimiento o avanzar una causa. No se los considera "arte" en el sentido tradicional de un objeto original y no instrumental. Pero *este* cartel se representa a sí mismo. Es un cartel sobre ser un cartel, lo que sugiere algo parecido al "arte por el arte" del modernismo.

¿O no?

Mirando más allá de las letras y hacia el fondo multicolor, se pueden ver muchas frases más pequeñas escritas a cada lado de la palabra "IS" ("es"): "Boicotee Coors" y "Boicotee Gallo". Al final, este cartel *es* realmente un cartel más impulsando una causa social, en este caso la lucha contra las prácticas injustas de contratación. El hecho de que el cartel ubica este mensaje en el movimiento entre el primer plano (conceptual) y el fondo (abstracto) ofrece un corolario visual a la difuminación que la postmodernidad crea en

Louie "The Foot" González
This is Just Another Poster (Este es sólo otro cartel), 1976; silkscreen *(serigrafía)*
[plate 2; cat. no. 2]

las fronteras entre arte, cultura popular y los medios de comunicación. Éste es sólo un cartel más y, en su autor-reflexión, es también algo más.

González, miembro fundador del colectivo de artistas de la Real Fuerza Aérea Chicana (RCAF), creó este cartel como una respuesta directa a Charles Johnson, el crítico de arte del *Sacramento Bee,* una persona cuya política pro-sindical lo colocaba en la misma línea que el grupo chicano. Johnson había escrito con anterioridad una crítica negativa de una exposición de la RCAF, utilizando las palabras "acertijo" y "arcano". Cuando González y otros artistas de la RCAF buscaron las palabras en el diccionario descubrieron que significaban lo mismo: desconcertante. Johnson no había entendido su trabajo. "Si hubiera sido más honesto," explica José Montoya, "hubiera escrito 'no sé qué decir sobre el arte chicano de cartel'". En vez de eso, su ignorancia se convirtió en el punto de partida para una crítica de la obra. Cuando la RCAF organizó su siguiente exposición González decidió producir un cartel que ayudara a Johnson a entender mejor el arte chicano de cartel. Lo hizo ofreciéndole una lección de historia del arte donde se creaba un espacio para el arte de protesta social. Se puede imaginar a Johnson intrigado por el gesto autorreflexivo del texto, acercándose para enfocar su atención en las coloridas abstracciones, y luego confrontado con un eslogan de boicot que expresaba sus propias ideas.

La exposición que acompaña a esta publicación explora el arte gráfico chicano en California desde la década de 1960. Las obras se crearon al principio como parte del movimiento chicano de derechos civiles, diseminando su mensaje desde muros, postes de teléfono y otras superficies del paisaje urbano. Generalmente, los carteles anunciaban acontecimientos o promocionaban causas específicas. Pero, ¿constituyen estas imágenes algo más que sólo un cartel más? ¿Sirve el arte para expresar y ayudar a construir una comunidad? ¿Pueden los artistas crear un lenguaje visual que sea a la vez autorreflexivo y arraigado en la diferencia cultural? Contestar afirmativamente a estas preguntas no es más que el primer paso hacia una respuesta. El siguiente paso implica observar de cerca estos carteles. Bajo su mensaje ostensible hay una sensibilidad estética que reconoce que no hay mensajes simples. Pero la necesidad de comunicación sigue siendo imperiosa.

boundaries between art, popular culture and the media. This is just another poster, and, in being self-reflexive, it is something more, too.

González, a founding member of the artists' collective Royal Chicano Air Force (RCAF), made this poster as a direct response to Charles Johnson, the art critic at the *Sacramento Bee* and someone whose strong pro-union politics implicitly aligned him with the group. Earlier Johnson had written a negative critique of an RCAF exhibit, using the words "rebus" and "arcane." When González and the other RCAF artists looked the words up in a dictionary, they discovered that they meant the same thing: puzzling. He had not understood their work. "If he had been more honest," José Montoya explains, "he would have written, 'I don't know what to say about Chicano poster art.'" Instead, his ignorance became the very basis for a critique of their work. So when the RCAF held their next exhibit, González decided to produce a poster that would help Johnson better understand Chicano poster art. He did so by giving Johnson an art history lesson that made a space for the art of social protest. One can imagine Johnson being intrigued by the self-reflexive gesture of the text, leaning in closer to focus on the colorful abstraction, and then being caught full face with a boycott slogan expressing his own politics.

The exhibition accompanying this publication looks at Chicano graphic art in California since the 1960s. The works were initially created as part of the Chicano civil rights movement, disseminating its messages from building walls, telephone poles, and other surfaces on the urban landscape. The posters usually announced events or promoted specific causes. But do these images amount to something more than just another poster? Can art express and help build community? Can artists create a visual language that is both self-reflexive and rooted in cultural difference? To say yes to these questions is only the first step toward an answer. The next step involves looking closely at these posters. Beneath their ostensible messages is an aesthetic sensibility that knows there are no easy messages. But the need to communicate remains urgent.

Indeed, as González' poster art demonstrates, iconography is not just about imagery. Words play a significant role, too. For Chicano artists, playing with words involves two languages, Spanish and English, as well as all the hybrid spaces between them: *caló*, Spanglish, code switching, and interlingual puns. Included in this exhibition are examples of the urban hieroglyphics of Chaz Bojórquez, the concrete poetry of Louie "The Foot" González, the biting visual parody of Ester Hernández, and the critical reworking of popular cultural forms by Victor Ochoa. Several of these posters register protest or announce an event. But all turn the referential quality of the poster back upon itself, revealing the considerable "play" that exists in both language and image making. It is in their play on words and their relation to images that the artists find a formal expression for the history of racism. We laugh at the incongruity or marvel at the way words can be made into objects. And in the process we are encountering a more visceral expression of the history of the Americas since the Conquest.

The term *Chicano* holds political meaning in itself, and the art assembled in its name enacted a collective project of self-actualization oriented as much toward the future as the past. Much of the work discussed in this catalogue and shown in the exhibition was produced or displayed in seven Chicano art centers and collectives: Royal Chicano Air Force/RCAF and Galería Posada in Sacramento, La Raza Silkscreen Center/La Raza Graphics and Galería de la Raza in San Francisco, Méchicano Art Center and Self-Help Graphics and Art in Los Angeles, and Centro Cultural de la Raza in San Diego. These groups were established between 1969 and 1972 as part of the Chicano civil rights movement (1965-1975), a movement that gave rise to nearly 100 Chicano arts *grupos*, *centros*, and *galerías* and an equal number of Chicano *teatros* throughout the United States. These seven California community-based groups understood art and culture as central elements in the struggle for social change. They offered different ways of moving between cultural politics and fine arts approaches to Chicano poster making. This diversity of approach is reflected in the forms and styles of the work itself, from

En efecto, como demuestra el arte de los carteles de González, la iconografía no implica solamente imágenes. Las palabras juegan también un papel importante. Para los artistas chicanos el juego de palabras trata dos idiomas, el español y el inglés, al igual que los espacios híbridos entre los dos: el caló, el spanglish, el cambio de código y los retruécanos interlingüísticos. Esta exposición incluye algunos ejemplos de los jeroglíficos urbanos de Chaz Bojórquez, la poesía concreta de Louie "The Foot" González, la mordaz parodia visual de Ester Hernández, y las críticas reeleaboraciones de lo popular de Victor Ochoa. Varios de estos carteles anuncian protestas o promocionan un evento. Al devolver al cartel mismo su cualidad referencial se revela el amplio carácter lúdico que existe tanto en el lenguaje como en la creación de imágenes. Es en estos juegos de palabras y su relación a las imágenes dónde el artista encuentra una expresión formal para la historia del racismo. Nos reímos ante la incongruencia o nos maravillamos ante la manera en que las palabras han sido transformadas en objetos. Y en este proceso vamos descubriendo una expresión más visceral de la historia de América desde la conquista.

La palabra *chicano* encierra un significado político, y el arte que se creó en su nombre escenificó un proyecto político que nos lleva a la satisfacción personal de lograr unas metas, un proyecto que se orientó tanto al futuro como al pasado. Muchas de las obras mencionadas en este catálogo y exhibidas en esta exposición fueron producidas o presentadas en siete colectivos y centros de arte chicanos: *Royal Chicano Air Force*/RCAF y Galería Posada en Sacramento; *La Raza Silkscreen Center/ La Raza Graphics* y Galería de la Raza en San Francisco; Méchicano Art Center y *Self Help Graphics and Art* en Los Ángeles; y Centro Cultural de la Raza en San Diego. Estos grupos se establecieron entre 1969 y 1972 como parte del movimiento chicano de los derechos civiles (1965-1975), un movimiento que a lo ancho de los Estados Unidos dio lugar a la creación de cerca de 100 grupos, centros y galerías de arte chicanas, y un número igual de teatros chicanos. Estos siete grupos californianos con base en las comunidades entendían el arte y la cultura como un elemento fundamental en la lucha por la transformación social. Ofrecían una manera diferente de circular entre las políticas culturales y permitían el enfoque de las bellas artes en la creación de carteles chicanos. Esta diversidad de acercamientos se ve reflejada en las formas y estilos de

las obras mismas, desde serigrafías a formatos digitales, y desde estilos tradicionales a pastiches postmodernos. El impacto e importancia de estos grupos se puede juzgar por un hecho sorprendente: después de tres décadas, con una sola excepción, siguen sirviendo a sus comunidades.

El medio es el mensaje. Pero si el medio es el arte de cartel y no la televisión, como indicaba la famosa frase de Marshall McLuhan, entonces el mensaje es la comunidad. El cartel existe en un espacio entre lo único del objeto de arte y los medios de comunicación. Combina las cualidades formales de ambos para alcanzar a un público que no le importa a ninguno de los dos: los exiliados urbanos que buscan una comunidad. Como tal, el mensaje del cartel es inherentemente complejo, haciéndolo ideal para la experiencia chicana. Por un lado se invita al público a asistir a un acontecimiento, votar por o en contra de una proposición, reflexionar sobre su identidad cultural o a cambiar de opinión. Por otro lado se le pide que preste atención a los detalles formales del cartel – el juego entre palabras e imágenes. Se espera que el observador capte la sencilla e incitante belleza de un cartel de Alma López o Ralph Madariaga o Jesus Pérez. Pero también se espera que experimente el profundo sentimiento de deseo y pérdida escondido en las imágenes populares que estos artistas reviven. Las dos maneras de mirar son necesarias para disfrutar de la experiencia chicana en toda su diversidad y complejidad.

En relación con esto, la serigrafía de Jesus Pérez [plate 57; cat. no. 101] ofrece una coda adecuada para esta exposición, especialmente en cuanto a que invierte la relación figura/plano en la serigrafía de González. Aquí, el texto se presenta en el fondo, en la forma de la primera página del *Los Angeles Times*. En el primer plano se muestra un cactus nopalito con espinas. El título dice *"The Best of Two Worlds" ("Lo mejor de dos mundos")*.

silkscreen to digital formats, and from traditional styles to postmodern pastiche. The impact and relevance of these groups can be judged by an astounding fact: with one exception, all continue to serve their communities three decades later.

The medium is the message. But if the medium is poster art, and not television as referenced in Marshall McLuhan's famous phrase, then the message is community. The poster exists somewhere between the unique art object and the mass media. It blends the formal qualities of both in order to reach an audience neither cares about: urban exiles in search of community. As such, the poster's message is inherently complicated, making the poster ideally suited to the Chicano experience. On the one hand, viewers are urged to attend an event, vote for or against a proposition, reflect upon their cultural identity, or change their opinion. On the other hand, they are asked to pay close attention to the formal workings of the poster – the play of words and image. They are expected to see the simple and inspiring beauty of a poster by Alma López or Ralph Maradiaga or Jesus Pérez. But they are also expected to experience the profound sense of desire and loss that have been obscured by the popular images these artists rework. Both ways of seeing are necessary in order to share in the Chicano experience in all its diversity and complexity.

In this respect, Jesus Pérez' silkscreen [plate 57; cat. no. 101] offers a fitting coda for this exhibition, especially insofar as it reverses the figure/ground relation in González' silkscreen. Here the text appears in the background in the form of the front page of the *Los Angeles Times;* in the foreground is an image of a *nopalito* cactus with thorns. The title reads: *"The Best of Two Worlds."*

THE ANATOMY
of an RCAF Poster[1]

José Montoya

José Montoya

ANATOMÍA
de un cartel de la RCAF[1]

Declaración
del artista

Shortly after the *CARA (Chicano Art: Resistance and Affirmation)* exhibition at the Wight Art Gallery in Los Angeles I received an offer from a major corporation expressing a desire to buy my *Pachuco Art* poster, *"¡El Ralph Rifa Por Vida!"* [cat. no. 66]. There was no specified sum mentioned, but the inference that I could name my own price was clearly implicit. Since producing posters during the Chicano Movement was never done with marketing in mind, I ignored the offer. But subsequent interest in the poster, and its frequent reproduction in articles and books about Chicano art, did compel me to reexamine the piece. Rather than try to establish any aesthetic impact, I want simply to recall what exactly was happening at the time we produced the poster and perhaps even write it all down as part of the Sacramento lore that had been building around the RCAF: The Rebel Chicano Art Front (aka: The Royal Chicano Air Force) and its fabled squadron of adobe airplanes.

The poster was created for my 1977 exhibition, *Pachuco Art: An Historical Update*. It demonstrates how the RCAF managed the concept of a collective to its fullest and most creative potential in producing a poster when time and manpower were of the essence, given the myriad tasks and responsibilities we had all assumed as committed cultural workers in those days of the Chicano Movement. *El Frente Rebelde de Arte Chicano* in Sacramento wasn't only about painters, muralists, and commercial artists. It included in its ranks students, educators, historians, poets, *teatristas*, and community organizers, all operating within the constructs of struggle and resistance to utilize the impulse of pure creative energy in all aspects of organizing. If a given situation called for *locura*, it was creative madness – *la*

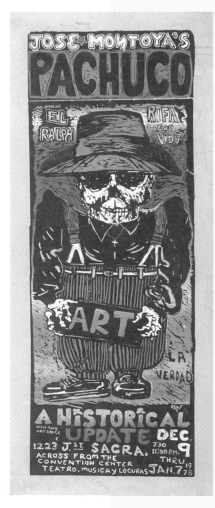

Poco después de la exposición de CARA *(Chicano Art: Resistance and Affirmation / Arte chicano: Resistencia y afirmación)* en la Galería Wight de Los Ángeles, recibí una oferta por parte de una importante empresa interesada en comprar mi cartel de *Arte Pachuco* titulado *"¡El Ralph Rifa Por Vida!"* [cat. no. 66]. Aunque no se mencionó ninguna cifra en particular, me pareció que se infería implícitamente que podía fijar mi propio precio. Debido a que la producción de carteles en el movimiento chicano nunca se hizo con fines de lucro, ignoré la oferta. Pero el interés que la pieza despertó posteriormente y su reproducción frecuente en artículos y libros sobre arte chicano me hicieron volver a examinarla. En vez de tratar de establecer un impacto estético, quisiera simplemente recordar exactamente lo que estaba ocurriendo en el momento en que produje el cartel, y tal vez incluso inscribirlo en el folklore que se está formando en Sacramento en torno al RCAF (El Frente Rebelde de Arte Chicano / *Rebel Chicano Art Front* – también conocido como la Real Fuerza Aérea Chicana / *Royal Chicano Air Force*) y su legendario escuadrón de aviones de adobe.

Creé el cartel para mi exposición de 1977 *Pachuco Art: An Historical Update (Arte pachuco, una revisión histórica)*. Demuestra la manera en la que el RCAF negoció el concepto de un colectivo hasta su potencial máximo y más creativo al producir un cartel cuando el tiempo y la mano de obra eran de importancia fundamental, dada la gran cantidad de responsabilidades y tareas que todos habíamos asumido como obreros culturales dedicados en la época del movimiento chicano. El Frente Rebelde de Arte Chicano en Sacramento no reunía solamente a pintores, muralistas y artistas comerciales. Incorporó a sus filas a estudiantes, maestros, historiadores, poetas, teatristas y activistas de la comunidad. Todos operaban desde los parámetros

José Montoya, Rodolfo 'Rudy' Cuellar and Louie "The Foot" González
José Montoya's Pachuco Art: A Historical Update (El arte pachuco de José Montoya: Una actualización histórica) 1978; silkscreen *(serigrafía)*

[cat. no. 66]

de la lucha y la resistencia con el objetivo de poner a disposición de la organización todos los impulsos de la más pura energía creativa. Si una situación exigía locura, se daba una locura creativa – La locura cura – era el lema preferido del RCAF. Si había que manifestarse o formar piquetes, se hacía siempre de manera creativa. Así, cada aspecto de nuestro compromiso político demandaba que se fuera tan dramático y extravagante como fuera necesario para llevar a cabo la misión, lo que al final implicaba el uso del arte como herramienta de organización.

Un aspecto de especial interés para estudiantes chicanos y chicanas en los días germinales de los estudios chicanos en California State University, Sacramento (CSUS) fue la investigación de la verdadera historia de la juventud chicana en épocas pasadas. Sus profesores de estudios étnicos empezaban a ofrecerles nuevas perspectivas históricas, muy diferentes de las que habían recibido en la escuela pública a través de textos tradicionalmente discriminatorios y de maestros insensibles y, lo que era peor, indiferentes. Empezaron enfocándose en la cobertura del mundo chicano en los medios masivos del suroeste en general y, especialmente, de California. Su objetivo era devolver a la comunidad chicana esta información una vez revisada.

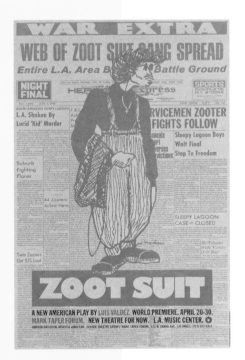

Uno de nuestros primeros enfrentamientos en el campus fue para forzar al *State Hornet,* el diario de CSUS, a que diera espacio en sus páginas y ofreciera una sección para que los chicanos pudieran expresar sus opiniones. La de CSUS fue la primera de muchas victorias coordinadas por los estudiantes y llevadas a cabo por los esfuerzos colectivos de profesores, alumnos y organizaciones de base de los barrios, incluyendo a los *Brown Berets* y la oficina local del Comité Organizador de Trabajadores del Campo Unidos. Un joven estudiante de posgrado del departamento de antropología, Jaime Vigil, del este de Los Ángeles, inició una serie de notas dedicadas específicamente a los pachucos. Entre sus escritos incluyó artículos sobre el juicio del *Sleepy Lagoon* y las llamadas *Zoot Suit Riots* de los años 40

locura cura[2] was the RCAF's favorite mantra. If it was about demonstrations or picket lines, it was creative picketing and demonstrating. Thus, every aspect of our political involvement was predicated on being as dramatic and as outlandish as was deemed necessary to pull off the mission, which ultimately was to use art as an organizing tool.

One vital area of interest for young Chicana and Chicano students in the fledgling days of Chicano studies at California State University, Sacramento (CSUS) was researching the true history of Chicano youth in previous epochs. They were beginning to get historical perspective from their Ethnic Studies professors quite different from what they were used to seeing depicted in the media. It was different from what they had gotten in their public school education from historically biased textbooks and from insensitive and, worst of all, indifferent teachers. They began with a focus on media coverage of the Southwest in general and California in particular. The plan was to disseminate the revised information back to the Chicano community.

One of our earliest confrontations on campus was to force the *State Hornet,* CSUS's school newspaper, to relinquish column space and a desk for Chicanos to air their opinions. This was one of the first of many victories at CSUS, coordinated by the students and carried out by the collective efforts of faculty, students, and *barrio*-based organizations, including the Brown Berets and the local office of the United Farm Workers Organizing Committee. A young graduate student in anthropology named Jaime Vigil from East L. A. began a series of columns specifically on *pachucos.* His writings included articles on the Sleepy Lagoon trials and the so-called Zoot Suit Riots of the 1940s [plate 36; cat. no. 71]. Both students and faculty were encouraged to

José Montoya (b. 1932)
Zoot Suit, 1978 ; lithograph *(litografía)*
[plate **36**; cat. no. 71]

submit material and even to be featured guests for the *Pachuco* column. This began an entire body of knowledge and research that was to become an integral part of the Chicano Studies curriculum at CSUS. My contribution as a faculty member in the Art Department was to mount an art exhibit of my *pachuco* art production and include a narrative of *pachuco* history. Due to the volume of information or, better stated, the misinformation that was mounting, the exhibition expanded in scope to include a photo essay, *teatro* and music, and even a car show of vintage *ranflas* of that epoch.

As it turned out, this refocusing on the history of *Pachuquismo* launched me on a journey in time that went back far beyond the heady days of *La Causa* and the RCAF and the Chicano Movement in Sacramento. I was flung, hurtling back, back in time, past the jitterbug and the Palomar Ballroom in Fresno; back to Telegraph Avenue in Berkeley and art school in Oakland (California College of Arts and Crafts), and the G. I. Bill, and hooking up with the other Chicanos there, including Esteban Villa, Salvador Torres, and other Korean War vets. And, most importantly, to that perfectly timed encounter with a young intellectual who was to become our ideological mentor and navigator who got us through the murky waters of academia – El Ralph Ornelas: *pinto* poet, revolutionary, and accomplished thief and scholar. This is same Ralph whose memory I was posthumously honoring in the *Pachuco Art* poster. But the journey back in time couldn't stop in Berkeley. To appreciate the entire history, it would be necessary to go all the way back to the forties and to the events affecting the lives of Mexican American youth at that time.

Having grown up in the *barrios* of Albuquerque and around Fresno, I was quite familiar with the earliest manifestations of the *pachuco* phenomenon. As a paperboy and gopher for Gus' shine parlor on Central Avenue in Albuquerque, I was awed by the sharp and classy vatos getting their double-soled *calcos* spitshined. And their *jainas*, in their short skirts and pompadours, also oozing style and glamour, were indeed a sight to behold. By virtue of having lived and gone to school in most of

[plate 36; cat. no. 71]. Animó a que estudiantes y profesores contribuyeran material e incluso participaran como invitados en la columna pachuca. Esto inició un corpus de conocimiento e investigación que se convertiría en una parte integral del currículo de Estudios Chicanos en CSUS. Mi contribución como docente en el Departamento de Arte era organizar una exposición de mi producción de arte pachuco e incluir una narrativa de historia pachuca. Dado el volumen de información o, mejor dicho, de desinformación que se acumulaba, la exposición fue expandiéndose hasta incluir ensayos fotográficos, música y teatro, e incluso una muestra de ranflas de esa época.

Al final, este enfoque en la historia del pachuquismo me lanzó a un viaje en el tiempo que me llevó mucho más atrás de los días de La Causa, el RCAF y el movimiento chicano de Sacramento. Fui lanzado al pasado, más allá de los bailes de *jitterbug* y de la sala de baile de Palomar en Fresno. Al pasado, o sea hacia la Avenida Telegraph de Berkeley y la escuela de arte en Oakland *(California College of Arts and Crafts)*, las becas de apoyo a los veteranos, y el encuentro allí con otros chicanos, incluidos Esteban Villa, Salvador Torres y otros veteranos de la guerra de Corea. Recuerdo que esto me permitió a entablar una oportuna amistad con un joven intelectual que se convertiría en nuestro preceptor ideológico, el copiloto que nos guió por las aguas pantanosas de la academia – el Ralph Ornelas: poeta pinto, revolucionario, curtido ladrón y erudito. Este es el mismo Ralph cuya memoria homenajeé de manera póstuma en el cartel de arte pachuco. Pero el viaje en el tiempo no podía detenerse en Berkeley. Para apreciar la historia en su totalidad, sería necesario volver a los años 40 y a los hechos que afectaban la vida de los jóvenes mexicanoamericanos de entonces.

Al haber crecido en los barrios de Albuquerque y los alrededores de Fresno, conocía bien las primeras manifestaciones del fenómeno pachuco. Cuando era repartidor de periódicos y gancho para el centro lustrabotas de Gus, en la Avenida Central de Albuquerque, solía quedar encandilado por la vistosidad y clase de los vatos que venían a lustrar sus calcos de doble suela. Y sus jainas, con sus faldas cortas y peinados pompadour, derrochando estilo y glamour eran dignas de ver. Gracias a que había vivido y asistido a las escuelas de la mayoría de los barrios de Albuquerque, conocía a estos jóvenes chicanos. Me entretenía con sus hermanos menores, y a menudo recibía

coscorrones por querer acompañarlos, pero también me daban feria por ser el alcahuete que llevaba notas de amor a nuestras hermanas mayores. Debido a que no había leyes que prohibieran la mano de obra infantil, o si existían no se cumplían, podíamos trabajar después de la escuela y los fines de semana. Los empleos estaban limitados a tareas menores mal pagadas, como lavaplatos o pinches en los grandes hoteles del centro. Pero cada vatito cultivaba en secreto aspiraciones a ser lo suficientemente mayor para llegar a mesero, o aún mejor, uno de los mejores jales: ¡botones! Dentro de ese medio siempre vi a estos tipos como buenos trabajadores. Viéndolas fregar platos y trabajando en las cocinas de los hospitales, los vatitos siempre admirábamos la manera en la que las jóvenes chicanas trabajaban duro en aquellas cocinas, o como asistentes de enfermera con sus uniformes almidonados, cuidando enfermos y vaciando bacinillas. No veía por ningún lado a los mexicanos sucios, vagos, marihuaneros y evasores del servicio militar que aparecían en los titulares de los periódicos y de los que se hablaba en los medios de comunicación. Nunca vi pistoleros ni chicas casquivanas. Había que trabajar mucho para pagar mantones a medida, tacones de aguja y medias de malla; demasiado como para andar vagando sin rumbo. Y, de hecho, recuerdo estas mismas "aberraciones" haciendo largas colas en las casas de reclutamiento, dispuestos a alistarse para luchar en la segunda guerra mundial.

Siempre sospeché que los medios trataban injustamente a la juventud chicana de esa época, especialmente en la cobertura de los llamados disturbios de Zoot Suit (Zoot Suit Riots). La investigación para la exposición me mostró claramente el carácter circense de la cobertura organizada por Randolph Hearst y el Herald Express. Desafortunadamente, el único diario en español, La Opinión, se limitaba a traducir los titulares xenófobos de los diarios de Hearst. Hearst incluso trató de asociar a los pachucos con una conspiración de cierta quinta columna clandestina que supuestamente organizaban sinarquistas mexicanos, un sindicato de extrema derecha que apoyó a las fuerzas del Eje en la Segunda Guerra Mundial. Hearst estaba disgustado con el presidente Lázaro Cárdenas por haber expropiado los bienes de los industrialistas extranjeros en México. Lo único que logró fue desatar a la armada y la infantería de marina norteamericanas, que, violando su propio código de justicia militar, detuvieron, desnudaron y apalearon a muchos pachucos. Los jóvenes

the barrios of Albuquerque, I had known these young Chicanos. I hung around with their younger siblings, regularly being rapped on the side of the head for wanting to tag along, yet getting feria for being alcahuetes delivering love notes to our older sisters. Because there were no laws prohibiting child labor, or if they existed they were never enforced, we could work after school and on weekends. The types of jobs were limited to low-paying menial tasks, such as dishwashers and bus boys in the big hotels downtown. But every vatito secretly nursed aspirations to be old enough to make it as a waiter or, better yet, the top jales: a bell hop! Within that milieu, I had always seen these dudes as hard workers. Mopping floors and working the sculleries of hospitals, we younger vatitos looked with admiration at how young Chicanas worked hard in the kitchens and as nurses' assistants in starched uniforms, caring for sick people and emptying bed pans. I didn't see the dirty, lazy, reefer-smoking, draft dodging Mexicans that the newspaper headlines and the media talked about. I never saw any gun molls or girls of loose morals. It took hard work to pay for tailor-made drapes, spiked high heels, and webbed stockings, too hard to be shiftless and lazy. And, as a matter of fact, I recall these same "aberrations" standing in long lines at the draft boards enlisting to go fight in World War II.

I had always suspected the media of giving Chicano youth of that era a bum rap, particularly the coverage of the so-called Zoot Suit Riots. The research for the show clearly exposed the media hype mounted by Randolph Hearst and the Herald Express. Unfortunately, the only Spanish language newspaper, La Opinión, simply translated the xenophobic headlines expressed in the Hearst papers. Hearst even tried to connect the pachucos to some clandestine, fifth column conspiracy involving the Sinarquistas of Mexico, a right-wing syndicate who sided with the Axis during World War II. Hearst was upset with President Lazaro Cardenas for expropriating the property of foreign industrialists in Mexico. Unleashing the U.S. Navy and the Marines in violation of their own Uniform Code of Military Justice to round up and viciously strip and beat up pachucos was all he managed to accomplish.

Mexican youth were the scapegoats caught in the crossfire of war hysteria.

The U.S. media wasn't the only source of negative coverage regarding Chicano youth. In the fifties, Octavio Paz had come out with *The Labyrinth of Solitude*, where he made the *pachucos* appear like buffoons, *payasos*, resorting to outlandish "costumes" in an effort to get attention and acceptance. My *compadre*, Esteban Villa, and I had traveled to Mexico City in 1964 with the misguided idea of hooking up with José Luis Cuevas. It was a pipe dream from the gate. We began hearing about this *infante terrible* when we were in art school. On Telegraph Avenue in Berkeley, Cuevas was being talked about in all the coffeehouses. His series of drawings for Kafka had everyone ecstatic. And how he was being written up in the *Evergreen Review* as a rebel against traditional culture and particularly Mexican art, sure made him sound like a young, antiestablishment, nonconformist Chicano to us. The naive notion of even getting close to locating Cuevas fell through when we discovered that our art school connection in Mexico City had unexpectedly left town and was painting lewd religious murals in San Miguel De Allende. We were close to being broke and, to add to our plight, we managed to get out-hustled by a couple of aging beatniks. We had to resort to talking a U.S. Marine guard at the American Embassy out of a few dollars for gas after the Mexican American staff threatened us for embarrassing them. The way we were dressed was insulting, they claimed, adding, "it's guys like you that give us a bad name!" We hopped in our old VW van and headed for San Miguel De Allende.

San Miguel turned out to be a trendy colonial contradiction best known as an "art colony," mainly for Sunday painters from Iowa and Scandinavia. We did, however, connect with our Mexico City connection, who was managing a bookstore that was the favorite hangout for Europeans and arty types from the U.S., all discussing *The Labyrinth of Solitude*. After an altercation or two over Paz' views, we were asked to leave San Miguel, not by the Mexicans, but by intellectuals who accused us of being ashamed of our origins.

mexicanos se convirtieron en chivos expiatorios atrapados en el fuego cruzado de la histeria bélica.

Los medios de comunicación de los Estados Unidos no eran la única fuente de reportajes negativos sobre la juventud chicana. En los años cincuenta, Octavio Paz había publicado *El laberinto de la soledad,* donde había presentado a los pachucos como bufones, payasos que recurrían a unos "disfraces" grotescos para llamar la atención y ser aceptados. Mi compadre Esteban Villa y yo habíamos viajado en 1964 a la Ciudad de México con la loca idea de unirnos a José Luis Cuevas. Desde el principio fue un sueño ilusorio. Oímos mencionar a este *enfant terrible* por primera vez en nuestros días de la academia de arte. En la avenida Telegraph de Berkeley se hablaba de Cuevas en todos los cafés. Su serie de dibujos para Kafka nos había extasiado a todos. Y ahora que se lo presentaba en *Evergreen Review* como un rebelde alzado contra la cultura tradicional y especialmente el arte mexicano, nos parecía un chicano inconformista igual que nosotros. La noción pueril de que podríamos siquiera encontrar a Cuevas desapareció una vez que nos dimos cuenta de que nuestro contacto de la academia de arte en el D.F. había abandonado repentinamente la ciudad y estaba pintando indecorosos murales religiosos en San Miguel de Allende. Estábamos casi arruinados y, para más inri, logramos que nos timaran un par de *beatniks* viejos. Al final tuvimos que recurrir a que un infante de marina que guardaba la embajada estadounidense nos prestara unos dólares para combustible después de que el personal mexicano-americano de la embajada nos amenazara por haberlos puesto en evidencia. Decían que nuestra indumentaria era insultante, y añadieron que "¡son tipos cómo ustedes los que nos dan mala fama!" Nos metimos en nuestra furgoneta Volkswagen y pusimos rumbo a San Miguel de Allende.

San Miguel resultó ser una de esas novedosas contradicciones coloniales más conocidas por "colonias artísticas," sobre todo para pintores domingueros de Iowa y Escandinavia. Logramos, sin embargo, comunicarnos con nuestro contacto de la Ciudad de México, que administraba una librería que era el lugar de reunión favorito de "artistas" europeos y norteamericanos, todos tertuliando sobre *El laberinto de la soledad.* Tras uno o dos altercados provocados por las opiniones de Paz, nos pidieron que abandonáramos San Miguel, no los mexicanos, sino los intelectuales que nos acusaban

de avergonzarnos de nuestras raíces.

Huelga decir que cuando llegó la hora de ajustar cuentas en Sacramento durante los años 70 estábamos ansiosos por utilizar cualquier recurso disponible para presentar nuestra versión de la historia. Pero no la versión que había convencido a algunos de los nuestros de que toda la época de los pachucos había sido una vergüenza para los mexicanos de los Estados Unidos. Algunos pseudo-radicales llegaron a acusarnos de ser reaccionarios. El movimiento chicano necesitaba símbolos revolucionarios. La idea de romantizar a los pachucos y presentar esa época decadente no tenía valor social. Precisamente por eso se hizo necesario presentar algo más que una exposición de arte.

Pronto resultó obvio que las implicaciones logísticas precisarían de mucho más que aquello con lo que la RCAF contaba en su arsenal. Sin embargo era el momento oportuno para incorporar y hacer el vuelo de prueba de esa amplia estrategia que los estudios chicanos habían tratado de poner en marcha en CSUS en los primeros años de los estudios étnicos. El plan se llamaba El Concepto de la Comuniversidad. Estipulaba que todos los cursos chicanos debían reunirse al menos por una sesión, en el barrio. Automáticamente esto aumentó el número de personas que permitiría la administración de los elementos históricos y culturales de la superproducción en que se había convertido la exposición del pachuco.

El RCAF ya había establecido clases de arte de barrio en el interior de las ciudades. El profesor Esteban Villa ofrecía clases de serigrafía y composición de carteles en el barrio. El profesor Eduardo Carrillo ofrecía sus clases de pintura mural en el barrio de Gardenland, en Northgate. Yo tenía candidatos a la licenciatura en arte y educación ayudando a establecer actividades de arte y manualidades después de clase en escuelas de los barrios de Washington y Álcali en el centro. Estas incluían grupos de tres edades: preescolar a trece años en el Centro Vecinal de Washington; estudiantes de secundaria, para los que habíamos negociado créditos de clase con sus respectivos colegios, en el Consejo de la Comunidad de Washington, y adultos y ancianos que ejercían sus labores en el Plaza de Washington, un complejo residencial de renta reducida destinado a la tercera edad y ubicado en el barrio. Dos de los componentes se convertirían en elementos fundamen-

Needless to say, when the opportune time to set the record straight presented itself in Sacramento in the seventies, we were eager to employ every available resource in order to give our side of that history. But not the version that had even convinced some of our own folks that the entire *epoca de los pachucos* had been an embarrassment to the Mexicans in the U.S. Some pseudo-radicals even accused us of being reactionaries. The *Movimiento* needed revolutionary symbols. The idea of romanticizing *pachucos* and depicting those decadent times had no redeeming social value. That is precisely why it became important to present more than an art show.

It soon became apparent that the logistical implications were going to require beyond what the RCAF packed in its arsenal. It was, however, an opportune time to incorporate and test fly the umbrella scheme Chicano Studies had insisted on initiating at CSUS in the formative years of Ethnic Studies. The plan was called *El Concepto de la Comuniversidad*. It stipulated that all Chicano courses were to hold at least one class in the *barrio*. This immediately increased the woman/manpower necessary to handle the cultural and historical aspects of the proposed production the *pachuco* exhibit had become.

The RCAF already had *barrio* art classes in the inner city. Professor Esteban Villa had silkscreening and poster-making classes in the *barrio*. Professor Eduardo Carrillo had his mural painting classes in the Gardenland *barrio* in Northgate. I had Art and Education majors facilitating after-school arts and crafts activities in the Washington and Alkali barrios downtown that included three age groups: preschool to age thirteen at the Washington Neighborhood Center; high school students, for whom we had negotiated class credits from their respective high schools, at the Washington Community Council; and adults and senior citizens with activities at the Washington Plaza, a low-rent housing complex for the elderly in the *barrio*. Two of the components would become invaluable to the success of the show: the high schoolers were given the task of raiding their family photo albums for snapshots of the

forties to be blown up for the show. One enterprising young *cholo*, Mike "Mad Dog" Escobedo, uncovered a bonanza of material in the archives of the State Library and a most cooperative state librarian eager to help. Other high school students had to learn to dance the jitterbug, while others scoured the racks at Goodwill outlets and the Salvation Army for baggy slacks and sport coats which the adults and senior students would re-tailor into twelve-inch, tapered-bottom zoot suits and finger-tip coats. Short skirts, high-heeled *poraps*, and webbed stockings were not as hard to come by. And there were enough older ladies in the classes who could still rat an outrageous pompadour.

As a result of the collective commitment of all involved, the entire and incredible undertaking – except for the actual installation of the artwork – was completed two whole weeks before the opening date. The stepped-up frenzy of activities had been necessary because the RCAF had a previous commitment to do some work for the UFW during those two weeks, and all of the artists would be going to La Paz. With everything ready in Sacramento, we could fulfill our obligation to the union and be back in plenty of time to install the show and tie down the loose ends before the opening date. We were elated. We were celebrating! Then we remembered that we had overlooked the most important aspect of the entire effort: The Poster! *La palabra!* The word! That most decisive conveyor of the information crucial in inviting a community to attend an important presentation regarding the historical truths of an earlier epoch had ironically been overlooked. In fact, the oversight was discovered at the *parranda* we were having at the Reno Club celebrating both the exhibition's accomplishments and our departure. Without panic and without breaking the mood of the celebration we set up an emergency session away from the bar – not that far – and before too long we had flight plans for both missions.

In the beginning, I was to design the poster. All I had were rough sketches and different layouts in my sketchpad. That was the extent of it. But I did have notes of what I wanted the poster to include beyond the regular venue information. One was to

tales en el éxito de la empresa: los estudiantes de secundaria recibieron la tarea de escarbar en los álbumes de fotos de sus familias en busca de retratos de los años 40 que se ampliarían para la exposición. Un cholo emprendedor, Mike "Mad Dog" Escobedo, descubrió una bonanza de material en los archivos de la Biblioteca Estatal y a un bibliotecario estatal de lo más solidario dispuesto a ayudar. Algunos estudiantes de secundaria tuvieron que aprender a bailar *jitterbug*, mientras que otros exploraban en las estanterías de las tiendas de Goodwill y el Ejército de Salvación *(The Salvation Army)* en busca de ropas anchas y americanas que los adultos y los estudiantes mayores recortarían en trajes largos de pinzas y chaqués. Las faldas cortas, los poraps de tacón alto, y las medias de malla no fueron tan difíciles de encontrar. Y había suficientes mujeres mayores en la clase que todavía podían armar una fastuosa pompadour.

El resultado del compromiso colectivo de todos los involucrados fue que toda la increíble empresa – excepto por la instalación de las obras de arte – se completó dos semanas antes de la fecha de inauguración. El frenesí de estas actividades fue necesario porque el RCAF tenía un compromiso previo para trabajar con la UFW durante esas dos últimas semanas, y todos los artistas viajarían a La Paz. Una vez que todo estaba listo en Sacramento podíamos cumplir nuestras obligaciones con el sindicato y regresar con tiempo de sobra para hacer la instalación de la exposición y atar todos los cabos sueltos antes de la inauguración. Estábamos encantados y ¡festejamos! Después nos dimos cuenta de que habíamos pasado por alto el aspecto más importante de la empresa: ¡El cartel! ¡La palabra! Irónicamente, nos habíamos olvidado del más eficaz transmisor de la información fundamental, el que invitaba a la comunidad a asistir a una presentación importante relacionada con las realidades históricas de una era anterior. De hecho, este olvido se descubrió durante la parranda que celebrábamos en el Club Reno para festejar los logros de la exposición y nuestra partida. Sin amedrentarnos y sin romper el espíritu de la fiesta organizamos una sesión de emergencia lejos del bar – no muy lejos – y en poco tiempo teníamos planes de vuelo para las dos misiones.

Al principio yo era el diseñador del cartel. En mi libreta contaba solamente con algunos bocetos crudos y varios diseños. Era todo. Pero tenía notas sobre lo que

quería que incluyera el cartel, además de la información sobre el evento. Un objetivo era honrar a José Guadalupe Posada usando una calca pachuca y un grabado en madera a cuatro colores. La otra era dedicar el cartel a Ralph Ornelas, el joven y astuto intelectual que había sido nuestro mentor en Berkeley y nos infundió la poderosa sensación que esconde el descubrimiento de la verdadera historia del pueblo chicano a la vez que se desenmascaran las mentiras.

Dejé de lado el plan del grabado en madera, pero no del todo. Rudy Cuellar tenía algunos pedazos de linóleo en su furgoneta y algunas herramientas de cortar. Todos los trozos medían diez pulgadas de ancho y tenían longitudes variadas. Yo no estaba muy satisfecho con un formato estrecho, pero nos encontrábamos en un apuro. Empecé a dibujar la imagen directamente sobre el linóleo con un marcador. Hice el sombrero, la calavera y los brazos justo debajo de la cintura. En otro pedazo hice las manos, y en otro el resto de la ropa y los zapatos. Se nos acababa el tiempo. Si no lográbamos hacer despegar los aviones, nunca llegaríamos en La Paz al amanecer. A estas alturas lo habíamos echado a suertes y Louie "The Foot" y Rudy se quedarían atrás para hacer las impresiones. Le di a los útiles de cortar y logré completar la figura. Había que encender motores. Rudy y Louie tenían toda la información que había que incluir en la imagen. Impartí las instrucciones y ambos me las repitieron: debía incorporarse toda la información. Además, tenía que haber al menos dos colores, y el formato no podía superar las 28 pulgadas de alto en la vertical. Una orden difícil de cumplir: la figura del pachuco ocupaba ya 19 pulgadas. Louie y Rudy nos aseguraron que se harían cargo de todo, y salimos.

Llamé a Sacramento un par de días después y las cosas no avanzaban. Se habían olvidado de incluir la palabra "arte" después de "pachuco", pero no había que preocuparse. Les pregunté si había cabido la palabra *truth* ("verdad"). "¿Qué palabra?" preguntó Rudy. Más problemas. La impresión iba muy lenta – había que verter la tinta, pulir y tirar. Y todavía había que cortar las placas a color y repetir el proceso. Pero no pasa nada, contamos con la ayuda de todos los estudiantes de secundaria, me tranquilizaba Rudy. Estaba anonadado con las afirmaciones de Rudy y Louie de que no había de qué preocuparse. Les tomé la palabra.

honor José Guadalupe Posada by using a *pachuco calaca* and doing a four-color woodcut. The other was to dedicate the poster to Ralph Ornelas, the young and astute intellectual who had been our mentor in Berkeley and who had instilled in us the power inherent in uncovering the true history of Chicano people and exposing the lies.

The plan for the woodcut was scrapped, but not altogether. Rudy Cuellar had some pieces of linoleum in his van and a few cutting tools. All the scraps were ten inches wide and the lengths varied. I wasn't too happy with the narrow format, but we were in a bind. I began drawing the image directly on the linoleum with a felt marker. I got the pork pie hat, the skull, and the arms just below the belt line. On another piece I got the hands and on another scrap I got the rest of the drapes and the shoes. Time was running out. If we didn't get our planes in the air soon, we would never get into La Paz by morning. By now the proverbial straws had been drawn and Louie "The Foot" and Rudy were going to stay behind and pull the prints. I started with the cutting tools and managed to complete the figure. We had to start our engines. Rudy and Louie had all the information that still had to be fitted into the design. My instructions were stated and repeated back by the two: all the information had to be accommodated, there were to be at least two color separations, and the vertical format was not to exceed twenty-eight inches high. A tall order, the *pachuco* figure had already eaten up nineteen inches. Louie and Rudy assured us everything would be taken care of and we were off.

I called Sacramento a couple of days later and the progress wasn't going well. They had forgotten to put the word "art" after "*pachuco*," but not to worry. I asked if the word "truth" had been accommodated. "The what word?" Rudy asked. More problems: pulling the prints was going too slow – rolling on the ink, burnishing, and pulling. And the color plates still had to be cut and the process repeated. But, hey, no sweat, we have all the high school students helping, Rudy chirped. I was amazed at Rudy and Louie's assurance not to worry. I took their word for it.

Rolling into Sacramento back from La Paz we

convinced the DP (Designated Pilot) to get off on
Florin Road and onto Franklin Boulevard for a six-
pack. Once on Franklin we began to notice what
appeared to us to be colorful announcements on
telephone poles and storefronts. At first we thought
they were posters for some *conjunto* but the narrow
verticality and the flashy colors made them appear
more like bullfight posters. At the intersections of
Franklin and Fruitridge the image of the *pachuco*
was unmistakable. *¡El Ralph rifa, por vida!* The guys
and gals had pulled it off.

Rudy and Louie had gotten Freddie at Crystal
Printers to shoot a positive of one of the linocut
prints, then burned it onto a screen. They had found
a stack of pre-cut, lawn-sign color stock, a horrible
yellow left over from some political campaign job.
The size was perfect: thirteen by thirty-one inches.
They taped off a ten by twenty-eight-inch area and
poured down a split fountain rainbow of colors,
lined up the registration marks, and with one pull of
the squeegee laid down the entire colorific
background for the poster. After that it was just a
matter of printing the photo stenciled linoleum cut
outline in black. And, in fact, they even had time to
do a third and a fourth color run, like finely placed
signatures: white for the bony *calaca*, the artist's
name, and the date, and a golden brown for the hat
and the zooter drapes. And that very offensive
yellow color of the chipboard had made it all possi-
ble with, of course, the genius of two impudent
young pilots *de la RCAF* – Little Rudy and Th' Foot.

So there we have it. What is the history of
Chicano posters? I have given the history of just one
poster. Imagine how many histories exist just in this
exhibition alone, histories that should be shared
with young people who may not be aware of what
went on or, for that matter, even be aware of what
is going on today. We certainly know what is going
on. The issues have changed, yet the issues remain
the same, or worse, for our youth in these times.
Randolph Hearst is gone. But the hysteria and the
violence are still here, and the prisons are here. Who
is spreading the word, *la palabra?* Computers? Can
cyberspace replace duct tape and staple guns for
getting the word out to all parts of the *barrios* and

De regreso hacia Sacramento desde La Paz logramos
convencer al piloto que saliera de la calle Florin al bulevard
Franklin para comprar cerveza. Una vez en Franklin
empezamos a ver lo que nos parecían coloridos anuncios
pegados a postes de teléfono y en las vidrieras de las
tiendas. Al principio pensamos que eran carteles
anunciando algún conjunto, pero la estrecha verticalidad y
los colores chillones hacía que parecieran más carteles de
corrida de toros. En la intersección de Franklin y Fruitridge
la imagen del pachuco resultó inconfundible. *¡El Ralph rifa,
por la vida!* Los muchachos y muchachas lo habían logrado.

Rudy y Louie habían convencido a Freddie, de
Crystal Printers, para que sacara un positivo de uno de los
linotipos, después lo habían fijado a una malla. Habían
encontrado una pila de cartón de colores, precortada para
hacer carteles de jardín; era de un amarillo horroroso, los
restos de alguna campaña política. El tamaño era perfecto:
trece por treinta y una pulgadas. Taparon con esparadrapo
una sección de diez por veintiocho pulgadas y volcaron un
arco iris de colores, alinearon las líneas de registro y con
una sola pasada del enjuagador vertimos todo el colorido
de fondo del cartel. Después todo era cuestión de imprimir
el contorno de la talla de linóleo fotografiado. De hecho,
incluso tuvieron tiempo de hacer una tercera y cuarta
impresión de color, una especie de firmas muy finas: blanca
para la calaca huesuda, el nombre del artista, y la fecha, y
marrón dorado para el sombrero y la ropa del *zooter.* Y ese
amarillo ofensivo del cartón lo hizo todo posible, claro que
con la ayuda del genio de dos impúdicos jóvenes pilotos de
la RCAF – El pequeño Rudy y Th'Foot.

Así que, aquí está. ¿Cuál es la historia del cartel
chicano? Les he contado la historia de uno sólo. Imaginen
cuantas historias existen solamente en esta exposición,
historias que deberían compartirse con la juventud que tal
vez no sepa lo que pasó, o, por eso, lo que está sucediendo
hoy. No cabe duda de lo que pasa. Los temas han cambi-
ado, pero la situación es la misma, o peor, para la juventud
de hoy. Randolph Hearst ya no está. Pero la histeria y la
violencia siguen ahí, y las cárceles. ¿Quién está contando
las cosas? ¿Quién pasa la palabra? ¿Las computadoras? ¿Es
posible que el ciberespacio pueda reemplazar la cinta
adhesiva y las grapadoras a la hora de difundir la palabra
en los barrios y en los campos de trabajo? ¿Es posible que
las paredes de las galerías y los museos suplanten los
muros de los barrios? Malaquías Montoya, el famoso

artista del cartel chicano, siempre ha mantenido que el único espacio de exposición que debemos considerar para nuestros carteles es el espacio de las calles y de los callejones de la comunidad. ¿Es esto posible una vez que los escritores, los críticos y los curadores (tanto de la Raza como en general), se han convertido en los que dictan las sentencias? Un escritor ha dicho que la RCAF es un grupo de viejos artistas chicanos de la época del movimiento chicano. Nunca nos fuimos. Seguimos haciendo carteles y enseñándoles este proceso a los jóvenes.

Tal vez la única manera de terminar esta discusión sobre la historia del cartel chicano sea preguntar, ¿Cuál es el futuro de los carteles chicanos? Y debemos separar la pregunta de cuál es el futuro del arte chicano. Creo que el dinero ya nos ha dado la respuesta a eso.

Personalmente, en lo que se refiere a los jóvenes artistas chicanos y chicanas, tengo un sentimiento de cariño, me siento muy reconfortado por lo que veo cuando viajo por el país. Sin duda tienen un enorme respeto por los carteles y los utilizan de forma muy efectiva para expresar sus opiniones. Algunas decisiones legales recientes, que afectan a la Raza y a la juventud, los han politizado de un modo que me recuerda mucho a los primeros días del antiguo movimiento chicano. Precisamente son esa fuerte reafirmación y el compromiso al cambio lo que me da esperanza. Pero también reconozco el hecho de que la actitud de muchos jóvenes chicanos es apolítica. Esto hace que los esfuerzos de los pocos que están comprometidos mucho sean más difíciles de lo que lo fueron para nosotros en los viejos tiempos, cuando las drogas y las afiliaciones a pandillas no ahogaban la participación política. Y no teníamos que enfrentarnos con el espectro divisivo de la hispanización, robándonos nuestras raíces indígenas. Pero esos pocos, los que todavía están pasando la palabra, son los que le dan a este ruco viejo la esperanza de la que hablo. Se han abrazado al proceso de la serigrafía de un modo tan creativo como los viejos, y conocen a fondo las computadoras. La camiseta es su forma de pasar la palabra acerca de la lucha de nuestro pueblo, pero reconocen el poder del cartel, y saben apreciar las ventajas económicas de la producción múltiple para la distribución masiva. También saben suficiente alta tecnología azteca como para entender que el ciberespacio no llega siempre a los campos de trabajo, o a algunas zonas del barrio. Pero un cartel sí.

to the labor camps? Have museum and gallery walls replaced the walls of the *barrios*? Malaquías Montoya, the well-known Chicano poster artist, has always maintained that the only exhibition space we should consider for posters has to be the space in the streets and the alleys of the community. Is that possible once the art writers, the reviewers, and the curators (both mainstream and *Raza*) become the ones who call the shots? One writer has written about the RCAF as a has-been Chicano artist group from the old days of the Chicano Movement. We never went anywhere. We're still doing posters and teaching young people the process.

Perhaps the only way to end this discussion regarding the history of Chicano posters is to end by asking the question, what is the future of Chicano posters? And we need to separate the question from what is the future of Chicano Art. I think money has already settled that question.

Personally, regarding the young Chicana and Chicano artists, I feel *carinosamente*, very reassured by what I see as I travel around the country. They definitely have a huge respect for the poster and they utilize it very effectively to air their opinions. And they continue to hone their skills, prompted, no doubt, by the political climate in this country. Recent legal actions directly affecting *Raza* in general and youth in particular have politicized them in a way very reminiscent of the early days of the old Chicano movement. It is precisely that strong reaffirmation and a commitment to change that makes me hopeful. But I am also cognizant of the fact that the attitude of a much larger number of Chicano youth is totally apolitical. That makes the efforts of the committed few far more difficult than it was for us in the old days, when political involvement wasn't hampered by drugs and gang affiliations. And we didn't have to deal with the divisive specter of hispanicization robbing us of our indigenous roots. But those few, the ones who are spreading the word today, they are the ones who give this old *ruco* the hope I refer to above. They have embraced the silkscreen process as creatively as the old-timers and they are computer savvy to the max. The tee shirt is their way of spreading the word

regarding the plight of our people, yet they recognize the power of the poster and particularly appreciate the economical advantage of producing multiples for large distribution. They also know enough Aztec high tech to understand that cyberspace doesn't always get out to the labor camps or to certain parts of the *barrio*. But a poster does.

GLOSSARY

calcos = shoes

jainas = girlfriends (or "honeys")

pinto = prisoner

feria = money

alachuetes = go-between

payaso = clown

conjunto = group or band

calaca = skeleton

la locura cura = craziness cures

[1] This essay is based on the keynote lecture I delivered on the occasion of the opening of the exhibition, *Just Another Poster? Chicano Graphic Arts in California*, on January 12, 2001 at UC Santa Barbara. The lecture was titled, *"La Palabra –* Spread It! The Chicano Poster."

[2] See glossary for translations of Spanish words and phrases.

[1] Nota del traductor: El doble significado de las siglas RCAF (que se puede traducir por Real Fuerza Aérea Chicana y Frente Rebelde Arte Chicano) presenta un engorroso problema de traducción. Si se hace referencia a la primera acepción, el artículo que debe acompañar a las siglas es femenino (LA Real Fuerza Aérea Chicana, o LA RCAF), pero si nos referimos al Frente Rebelde de Arte Chicano, el artículo debe ser masculino (EL Frente, o EL RCAF). A lo largo del artículo el autor juega frecuentemente con las siglas, e incorpora, mediante un imaginario relacionado con la aviación, juegos de palabras que contribuyen al ambiente de su narración. En tales ocasiones hablo de LA RCAF. Por otro lado, en algunas ocasiones en las que el autor hace referencia al grupo de una manera más formal, me parece necesario e incluso más respetuoso, mantener el carácter político de las siglas, por lo que he utilizado el artículo masculino.

Este ensayo está basado en el discurso que dicté con ocasión de la inauguración de la exposición *¿Sólo un cartel más? Artes gráficas chicanas en California,* el 12 de enero del 2001 en la Universidad de California, Santa Bárbara. El discurso se tituló "La palabra – ¡Pásala! El cartel chicano".

Color Plates

Láminas a color

plate 1
Ricardo Favela
Centro de artistas chicanos (Center for Chicano Artists) 1975; silkscreen *(serigrafía)*
[cat. no. 1]

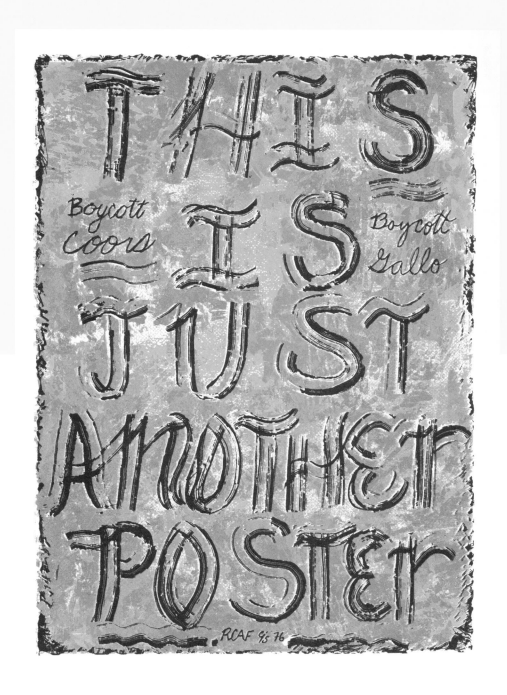

plate 2
Louie "The Foot" González
This is Just Another Poster (Este es sólo otro cartel) 1976; silkscreen *(serigrafía)*
[cat. no. 2]

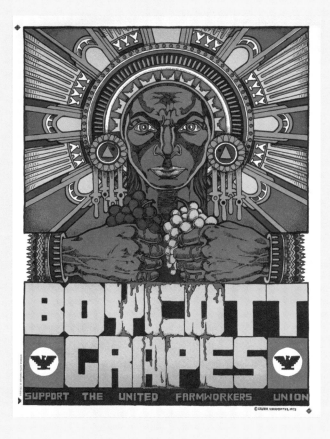

plate 5
Xavier Viramontes
Boycott Grapes
(Boicotea las uvas)
1973
offset lithograph
(litografía offset)
[cat. no. 6]

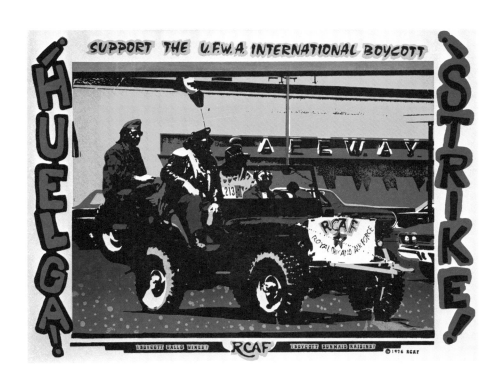

plate 6
Ricardo Favela
¡Huelga! ¡Strike! – Support The U.F.W.A.
(¡Huelga! - Apoya a la U.F.W.A.), 1976
silkscreen *(serigrafía)*
[cat. no. 9]

43

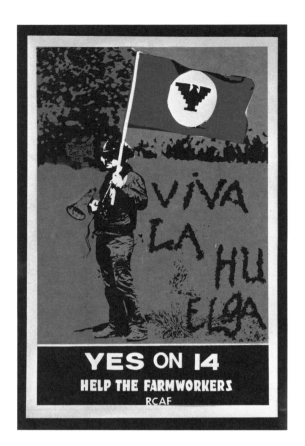

plate 7
Louie "The Foot" González
Yes on 14 (Sí a la 14)
1976
silkscreen *(serigrafía)*
[cat. no. 10]

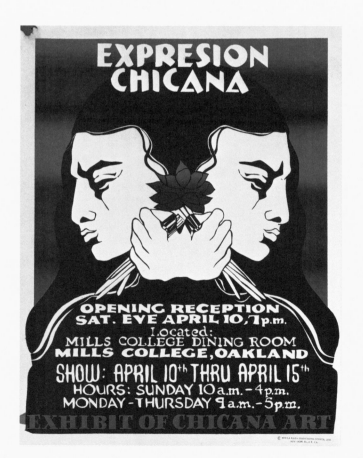

plate 8
Linda Lucero
*Expresión chicana
(Chicana Expression)*
1976
silkscreen *(serigrafía)*
[cat. no. 15]

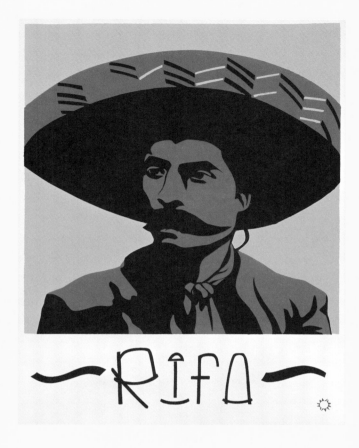

plate 9
Leonard Castellanos
RIFA
ca. 1972
silkscreen *(serigrafía)*
[cat. no. 17]

plate 10 cat. no. 19
Juan Cervantes (b. 1951)
3rd World Thinkers and Writers
(Los intelectuales y escritores del
Tercer Mundo)
1975
silkscreen *(serigrafía)*
[cat. no. 19]

plate 11
Herbert Sigüenza
Drug Abuse & AIDS: Don't Play
Lottery With Your Life
(Drogas y SIDA, no juegues
loteria con tu vida)
1986
silkscreen and offset lithograph
(serigrafía y litografía offset)
[cat. no. 24]

plate 12
Rolo Castillo/T.A.Z.
Rock for Choice
(Rock para elegir)
1993
silkscreen *(serigrafía)*
[cat. no. 25]

plate 13
Rupert Garcia
¡Cesen deportación!
(Stop Deportation!)
1973
silkscreen *(serigrafía)*
[cat. no. 28]

plate 14
Yreina Cervántez
¡Alerta! (Beware!)
1987
silkscreen *(serigrafía)*
[cat. no. 29]

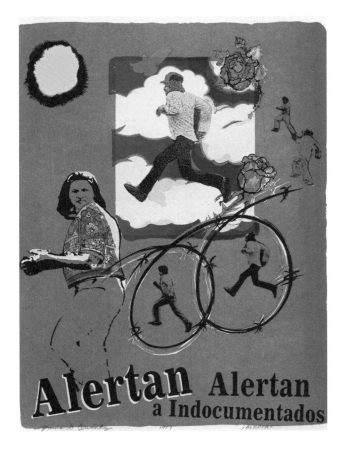

plate 15
Otoño Luján
Break It! (¡Rómpelo!)
1993
silkscreen *(serigrafía)*
[cat. no. 30]

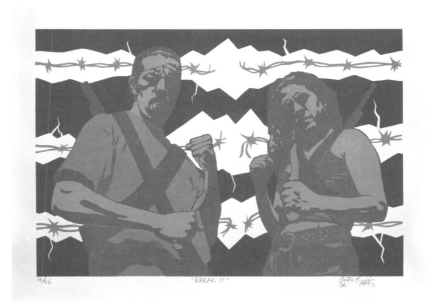

plate 16
Malaquías Montoya
The Immigrant's Dream:
The American Response
(El sueño del inmigrante:
La respuesta americana)
1983
silkscreen *(serigrafía)*
[cat. no. 31]

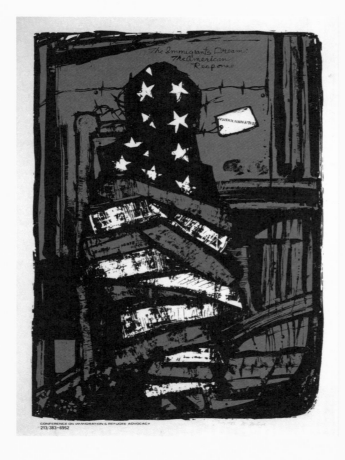

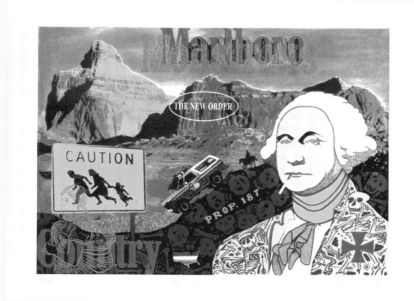

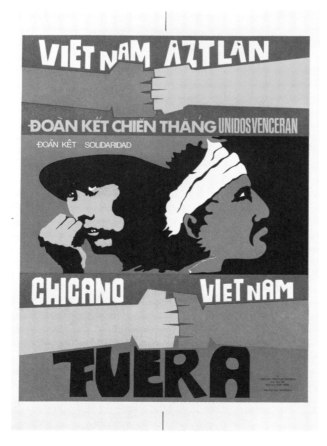

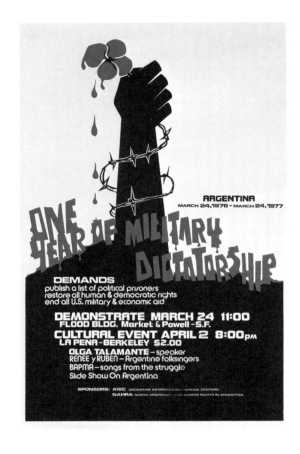

plate 19
Malaquías Montoya
Argentina...One Year of
Military Dictatorship
(Argentina...Un año de
dictadura militar)
1977
silkscreen *(serigrafía)*
[cat. no. 38]

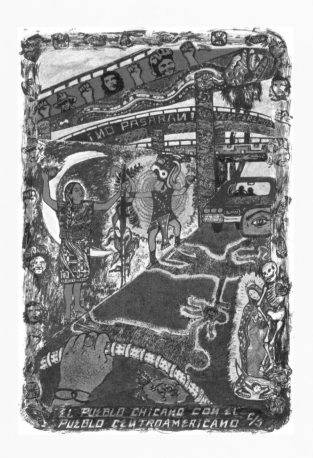

plate 20
Yreina Cervántez
El pueblo chicano con el
pueblo centroamericano
(The Chicano Village with the
Central American Village)
1986
silkscreen *(serigrafía)*
[cat. no. 40]

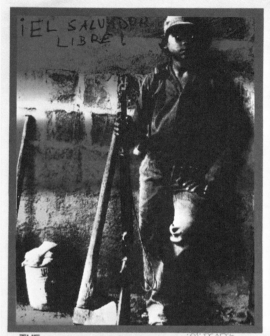

plate **21**
Louie "The Foot" González
Salvadorean People's
Support Committee
(El comité de apoyo del
pueblo salvadoreño)
1981
silkscreen *(serigrafía)*
[cat. no. 42]

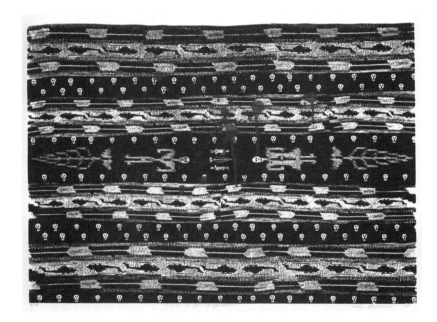

plate **22**
Ester Hernández
Tejido de los desaparecidos
(Textile of the Disappeared)
1984
silkscreen *(serigrafía)*
[cat. no. 45]

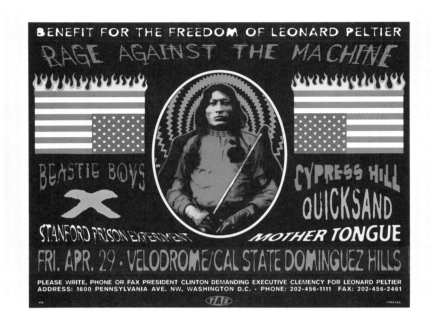

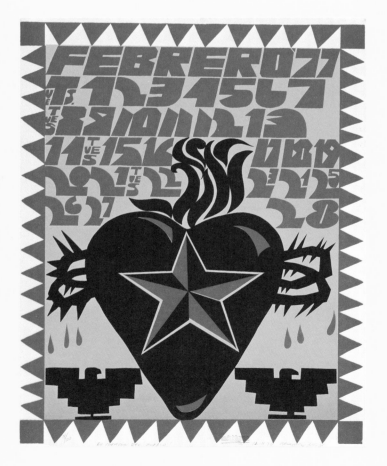

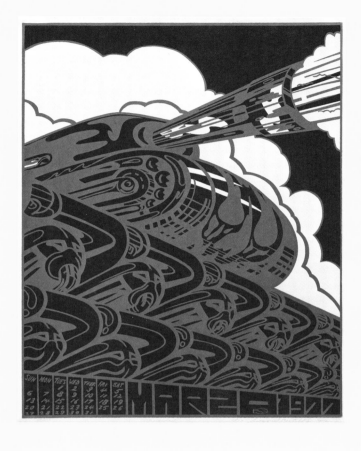

plate 25
Leonard Castellanos
Guerra (War)
1977
silkscreen *(serigrafía)*
[cat. no. 48]

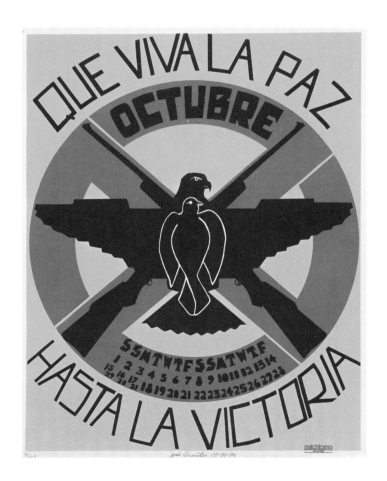

plate 26
José Cervantes
Que viva la paz
(Long Live Peace)
1976
silkscreen *(serigrafía)*
[cat. no. 54]

GALERIA DE LA RAZA/STUDIO 24

Arturo de Cordova y Maria Felix

CALENDARIO 1979

	S M T W T F S		S M T W T F S		S M T W T F S		S M T W T F S
JAN	1 2 3 4 5 6	FEB	1 2 3	MAR	1 2 3	APR	1 2 3 4 5 6 7
	7 8 9 10 11 12 13		4 5 6 7 8 9 10		4 5 6 7 8 9 10		8 9 10 11 12 13 14
	14 15 16 17 18 19 20		11 12 13 14 15 16 17		11 12 13 14 15 16 17		15 16 17 18 19 20 21
	21 22 23 24 25 26 27		18 19 20 21 22 23 24		18 19 20 21 22 23 24		22 23 24 25 26 27 28
	28 29 30 31		25 26 27 28		25 26 27 28 29 30 31		29 30
MAY	1 2 3 4 5	JUN	1 2	JUL	1 2 3 4 5 6 7	AUG	1 2 3 4
	6 7 8 9 10 11 12		3 4 5 6 7 8 9		8 9 10 11 12 13 14		5 6 7 8 9 10 11
	13 14 15 16 17 18 19		10 11 12 13 14 15 16		15 16 17 18 19 20 21		12 13 14 15 16 17 18
	20 21 22 23 24 25 26		17 18 19 20 21 22 23		22 23 24 25 26 27 28		19 20 21 22 23 24 25
	27 28 29 30 31		24 25 26 27 28 29 30		29 30 31		26 27 28 29 30 31
SEP	1	OCT	1 2 3 4 5 6	NOV	1 2 3	DEC	1
	2 3 4 5 6 7 8		7 8 9 10 11 12 13		4 5 6 7 8 9 10		2 3 4 5 6 7 8
	9 10 11 12 13 14 15		14 15 16 17 18 19 20		11 12 13 14 15 16 17		9 10 11 12 13 14 15
	16 17 18 19 20 21 22		21 22 23 24 25 26 27		18 19 20 21 22 23 24		16 17 18 19 20 21 22
	23 24 25 26 27 28 29		28 29 30 31		25 26 27 28 29 30		23 24 25 26 27 28 29
	30						30 31

© 1979 Galeria/Studio 24, 2851—24th Street, San Francisco, CA 94110 (415) 826-8009

Color Xerox Calendario

plate 27
Artist Unknown
Calendar for 1979
(El calendario de 1979)
1979
color Xerox and offset
(Fotocopia a color y offset)
[cat. no. 56]

plate **28**
Ralph Maradiaga
Día de los Muertos
(Day of the Dead)
1974
silkscreen embossed with gold foil
(serigrafía en papel dorado con relieve)
[cat. no. 57]

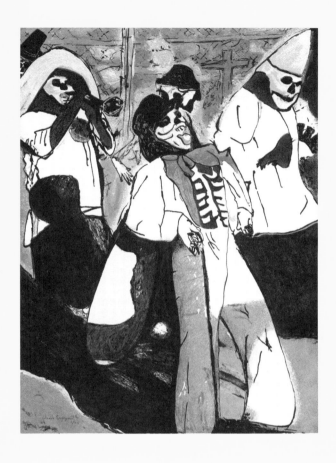

plate 29
Eduardo Oropeza
El jarabe muertiaño
1984
silkscreen *(serigrafía)*
[cat. no. 58]

plate 30
Willie F. Herrón
Lecho de rosas
(Bed of Roses)
1992
silkscreen *(serigrafía)*
[cat. no. 59]

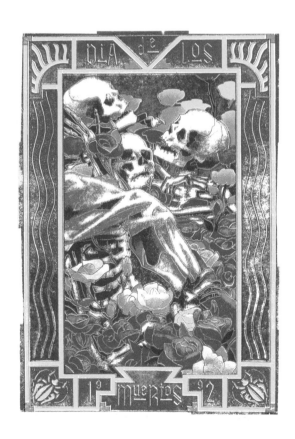

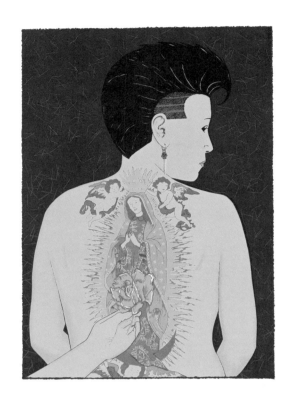

plate 31
Ester Hernández
La ofrenda
(The Offering)
1988
silkscreen *(serigrafía)*
[cat. no. 63]

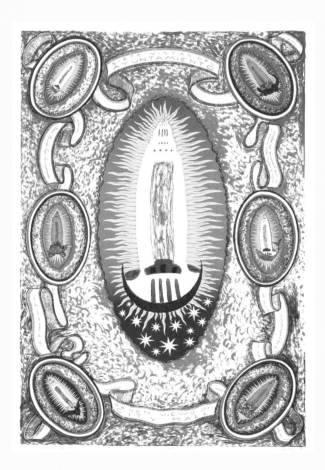

plate 32
Alfredo de Batuc
Seven Views of City Hall
(Siete vistas del ayuntamiento)
1987
silkscreen *(serigrafía)*
[cat. no. 64]

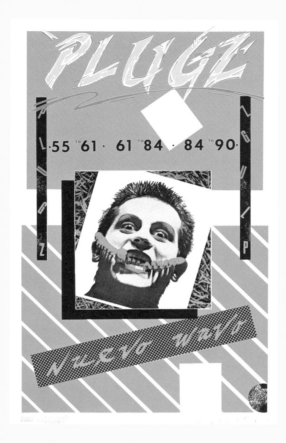

plate 33
Richard Duardo
Plugz/Nuevo Wavo
1978
silkscreen *(serigrafía)*
[cat. no. 67]

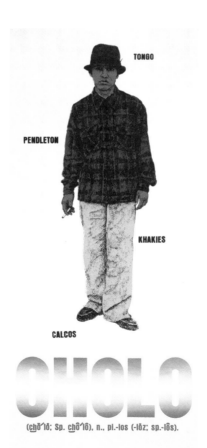

plate 34
John Valadez
Cholo
1978
silkscreen *(serigrafía)*
[cat. no. 68]

plate 35
Richard Duardo
Untitled (Sin título)
1984
silkscreen *(serigrafía)*
[cat. no. 69]

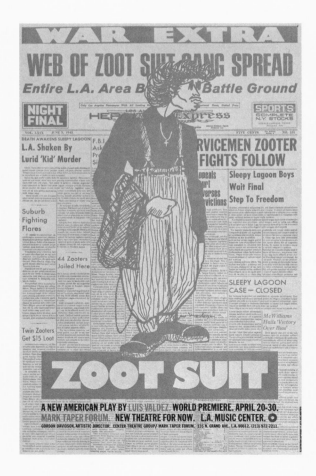

plate 36
José Montoya
Zoot Suit
1978
lithograph *(litografía)*
[cat. no. 71]

plate 37
Ignacio Gomez
Zoot Suit World Premiere
(El estreno mundial de Zoot Suit)
1981
offset lithograph
(litografía offset)
[cat. no. 73]

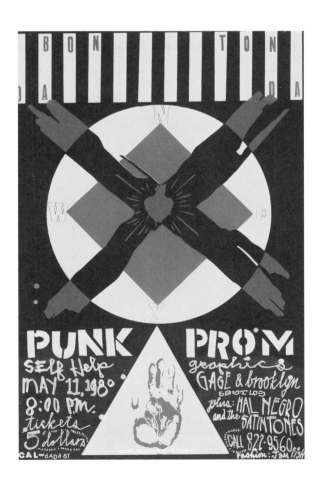

plate 38
Richard Duardo
Punk Prom (Baile punk)
1980
silkscreen *(serigrafía)*
[cat. no. 74]

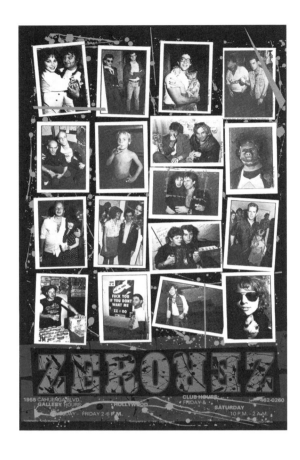

plate 39
Richard Duardo
Zero, Zero
1981
silkscreen *(serigrafía)*
[cat. no. 75]

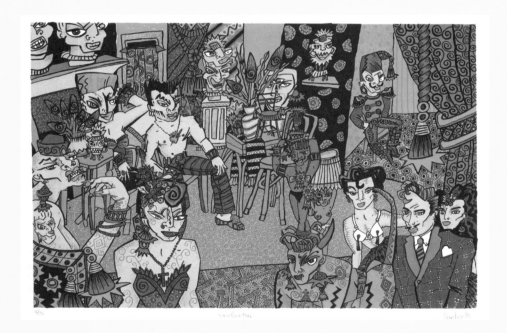

plate 40
Diane Gamboa
Little Gold Man
(El hombrecillo dorado)
1990
silkscreen *(serigrafía)*
[cat. no. 76]

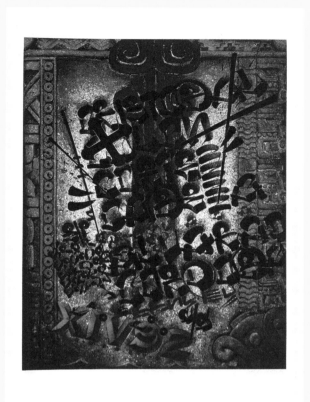

plate **41**
Chaz Bojórquez
New World Order
(El nuevo orden mundial)
1994
silkscreen *(serigrafía)*
[cat. no. **77**]

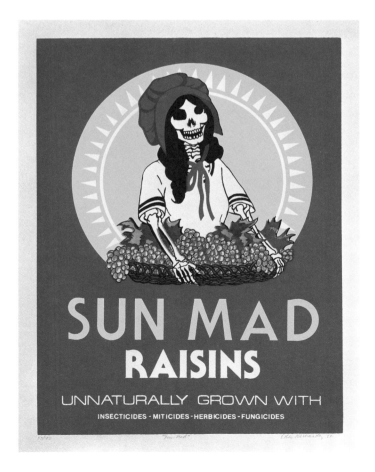

plate **42**
Ester Hernández
Sun Mad
1982
silkscreen *(serigrafía)*
[cat. no. **80**]

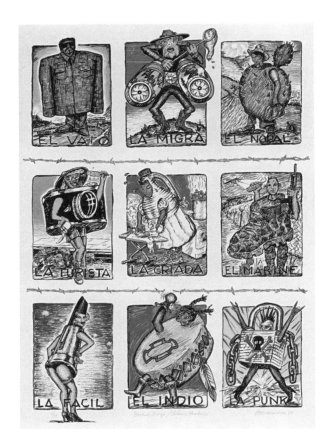

plate 43
Victor Ochoa
Border Bingo/Lotería fronteriza
1987
silkscreen *(serigrafía)*
[cat. no. 81]

plate 44
Louie "The Foot" González and
Ricardo Favela
Cortés' Poem
(El poema de Cortés)
1976
silkscreen *(serigrafía)*
[cat. no. 82]

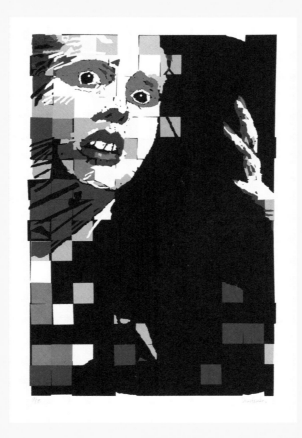

plate 45
Diane Gamboa
Self-Portrait (Autorretrato)
1984
silkscreen *(serigrafía)*
[cat. no. 84]

plate 46
Barbara Carrasco
Self-Portrait
(Autorretrato)
1984
silkscreen *(serigrafía)*
[cat. no. 85]

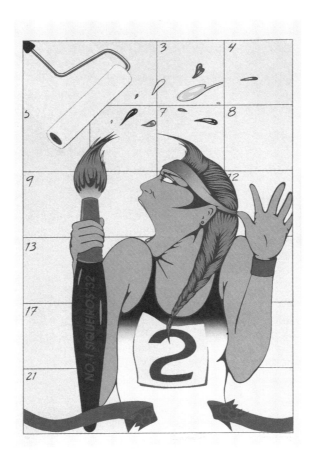

plate **47**
Yreina Cervántez
Danza Ocelotl
1983
silkscreen *(serigrafía)*
[cat. no. **86**]

plate **48**
Margaret García
Romance/Idilio
1988
silkscreen *(serigrafía)*
[cat. no. **88**]

plate 49
Gilbert "Magu" Luján
Cruising Turtle Island
(Paseando por la Isla de la Tortuga)
1986
silkscreen *(serigrafía)*
[cat. no. 89]

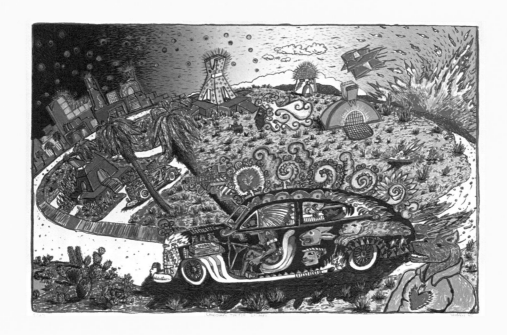

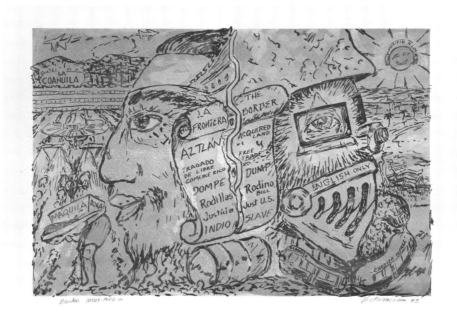

plate 50
Victor Ochoa
Border Mezz-teez-o
(Mezz-teez-o fronterizo)
1993
silkscreen *(serigrafía)*
[cat. no. 90]

plate 51
Pat Gomez
Stay Tuned
(Mantente en sintonia)
ca. 1992
silkscreen *(serigrafia)*
[cat. no. 91]

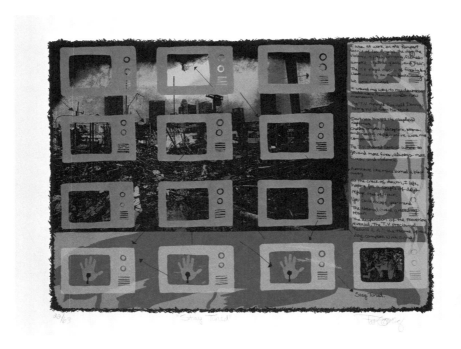

plate 52
Lalo Alcaraz
Che, 1997
silkscreen *(serigrafía)*
[cat. no. 93]

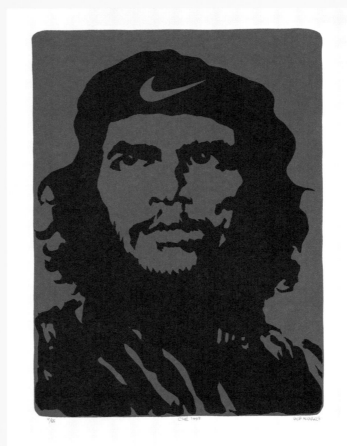

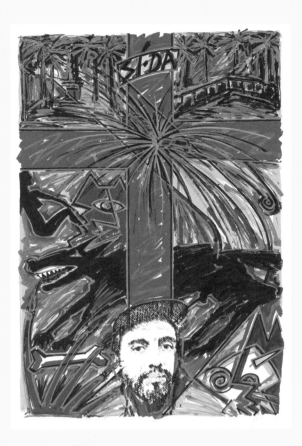

plate 53
José Antonio Aguirre
It's Like the Song, Just Another
Op'nin' Another Show...
(Es como la canción, sólo otra
inauguración, otra exhibición...)
1990
silkscreen *(serigrafía)*
[cat. no. 95]

plate 54
Ralph Maradiaga
Lost Childhood
(Infancia perdida)
1984
silkscreen *(serigrafía)*
[cat. no. 98]

plate 55
Liz Rodriguez
Untitled (Sin título)
1986
silkscreen *(serigrafía)*
[cat. no. 99]

plate 56
Liz Rodriguez
Untitled (Sin título)
1986
silkscreen *(serigrafía)*
[cat. no. 100]

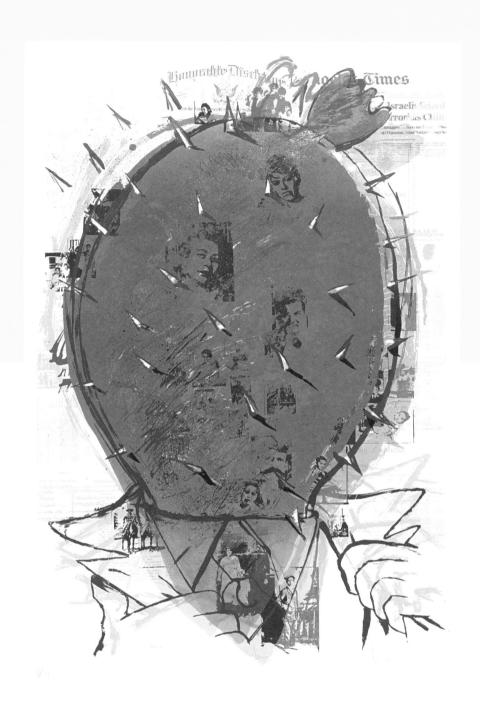

plate 57
Jesus Pérez
The Best of Two Worlds
(Lo mejor de dos mundos)
1987
silkscreen *(serigrafía)*
[cat. no. 101]

NOT JUST ANOTHER SOCIAL MOVEMENT

Poster Art and the Movimiento Chicano

George Lipsitz

> *Changing the rules of art is not only an aesthetic problem; it questions the structures with which the members of the artistic world are used to relating to one another, and also the customs and beliefs of the receivers.*
>
> NESTOR GARCÍA CANCLINI[1]

> *Cambiar las reglas del arte no es sólo un probl ema estético; cuestiona las estructuras con las que los miembros del mundo artístico están acostumbrados a relacionarse entre sí, y también las costumbres y las creencias del público.*
>
> NESTOR GARCÍA CANCLINI[1]

George Lipsitz

MÁS QUE OTRO MOVIMIENTO SOCIAL

El arte del cartel y el movimiento chicano

The posters in this exhibition display a hidden history of the Chicano Movement. They document the struggles of braceros and Brown Berets, of boycotts and ballot initiatives, of antiwar activism and immigrant self-defense. They present a permanent record of mass mobilizations and community coalitions against police brutality, educational inequality, and economic exploitation. They evoke the *Movimiento Chicano* in all its rich complexities and contradictions, a movement both nationalist *and* internationalist, class conscious *and* culturalist, reformist *and* revolutionary. These posters provide a rich repository of the iconography, idealism, and imagination that propelled the movement to significant victories in the past and which help account for its enduring presence in the hearts and minds of people today.[2]

Yet these are not just pictures, they are posters: multiples designed for quick, inexpensive production and mass distribution. They were created for everyday use in homes and offices, on bulletin boards and lamp posts, in schools and community centers. Posters advertised art exhibitions, concerts, and theatrical productions aimed at Chicano audiences. They alerted community residents about forthcoming protest demonstrations and mass meetings. They nurtured and sustained collective memory by commemorating important moments of struggle in Mexican and Mexican American history. They proclaimed solidarity with other aggrieved communities of color in the U.S. and with nationalist struggles against colonial domination all around the world. The dazzling designs and accessible images that permeate these posters reflect the imagination and artistry of their creators to be sure, but they also owe much to the practical imperatives of the poster form: to attract attention, communicate clearly, and encapsulate a complex message in a compressed form.

Unlike art created primarily for the approval of critics and for display in galleries and museums, these posters functioned as crucial components of a Chicano public sphere created by community-based artists and activists at the grass roots. No one invited the creators of these posters to become

Los carteles de esta exposición presentan una historia oculta del movimiento chicano. Documentan las luchas de los braceros y los *Brown Berets* (boinas marrones) boicots e iniciativas electorales, su activismo antibélico y la autodefensa de los inmigrantes. Documentan de forma permanente las movilizaciones masivas y alianzas colectivas en contra de la brutalidad policial, de la desigualdad educativa y de la explotación económica. Evocan además toda la rica complejidad del movimiento chicano y sus contradicciones. Éste movimiento es a la vez nacionalista e internacionalista, reformista *y* revolucionario, y tiene conciencia cultural *y* de clase social. Estos carteles constituyen un valioso repositorio de la iconografía, el idealismo y la imaginación que impulsaron al movimiento hacia triunfos importantes, y que ayudan a explicar su permanencia hasta hoy en los corazones y las mentes de la gente.[2]

Sin embargo, éstas no son simplemente ilustraciones sino carteles: diseñados para su producción rápida y económica y su distribución masiva. Fueron creados para el uso diario en hogares y oficinas, en tablones de anuncios y farolas, escuelas y centros comunitarios. Los carteles anunciaban exposiciones de arte, conciertos y representaciones teatrales dirigidas al público chicano. Alertaban a los residentes de las diferentes comunidades sobre manifestaciones y concentraciones venideras. Alimentaban y sustentaban la memoria colectiva al conmemorar importantes momentos de lucha en la historia mexicana y mexicanoamericana. Proclamaban solidaridad con otras comunidades de color agraviadas en los Estados Unidos, y también con las luchas nacionalistas contra el dominio colonial que se daba en todo el mundo. Los deslumbrantes diseños y las imágenes accesibles que permean estos carteles reflejan la imaginación y la habilidad de los artistas, pero también deben mucho a los imperativos prácticos del cartel: llamar la atención, comunicarse lúcidamente y narrar un mensaje complejo en una forma concisa.

A diferencia del arte que busca la aprobación de los críticos y su exposición en galerías y museos, estos carteles funcionaban como componentes esenciales de una esfera pública chicana, creados por artistas radicados en las comunidades y por activistas de base. Nadie invitó a los creadores de estos carteles a hacerse artis-

tas; se invitaron solos. Actuaron en uno de los pocos espacios que tenían abiertos con las herramientas que tenían a mano. René Yáñez explica la organización de la Galería de la Raza, en el Distrito de las Misiones de San Francisco como una necesidad. "Los museos no exponían obras de chicanos, las galerías no mostraban arte de chicanos," recuerda Yáñez, "por lo que tuvimos que tomar las riendas de nuestro destino".3 En una época en que sus enemigos controlaban casi todos los mecanismos importantes de la esfera pública – radio y televisión, periódicos, agencias de publicidad, escuelas, museos, conservatorios y galerías de arte – los artistas activistas chicanos crearon formas de agitación y educación a través del uso creativo de imágenes en serigrafía y de fotografía offset.

El arte que se exhibe en esta exposición no es solamente una reflexión secundaria de un movimiento social que fue tan importante como para verse reflejado en imágenes artísticas. Más bien los carteles funcionaban como una parte del movimiento mismo, como formas vitales que jugaban un papel importante en la lucha por la transformación social. Nos ofrecen los "materiales recuerdo" de artefactos que, a través de su producción artística, contribuyeron al nacimiento de un movimiento. Esos carteles jugaron papeles decisivos en la construcción de solidaridad orgánica y en la definición de la ideología colectiva.

Los movimientos opositores deben nutrir y mantener una conciencia insurgente. Deben catalogar las experiencias y las condiciones comunes que hacen necesaria y lógica la acción colectiva. Deben formar personas capaces de insertarse en la historia colectiva de su grupo social, y han de animar a la gente a correr riesgos para operar cambios en el sistema. Los movimientos opositores deben ser contestatarios al oponerse, invertir, subvertir e ironizar ideas e imágenes que mantienen el status quo. Deben dirigir a la gente hacia afiliaciones y alianzas que fortalezcan sus posiciones actuales y les permitan llegar a una transferencia de recursos en el futuro. Los movimientos deben crear espacios para el cambio social – no solamente en el sentido figurado por medio de la memoria y la imaginación, con el objetivo de ampliar las realidades y las posibilidades del presente, sino también en el sentido literal, creando espacios físicos, instituciones y eventos donde el futuro esperado se haga sentir en el presente. Los espacios de los movimientos son importantes no solamente

artists; they invited themselves. They acted in one of the few arenas open to them with the tools they had at hand. René Yáñez explains the organization of the *Galería de la Raza* in San Francisco's Mission District as a matter of necessity. "Museums were not exhibiting Chicanos, galleries were not exhibiting Chicanos," Yáñez recalls, "so we felt we had to take destiny into our own hands."³ At a time when their enemies controlled almost all the major mechanisms of the public sphere — radio and television stations, newspapers, advertising agencies, schools, museums, conservatories, and art galleries — Chicano activist artists created forms of agitation and education through creative use of silkscreen and photo-offset images.

The art on display in this exhibition is not just a secondary reflection of a social movement that was so powerful that it found its reflection in artistic images. Rather, these posters functioned as part of the movement itself, as vital forms that performed important work in the struggle for social change. They provide us with the "materials memory" of artifacts that helped call a movement into being through artistic expression. These posters played crucial roles in constructing organic solidarity and in defining collective ideology.

Oppositional movements have to nurture and sustain an insurgent consciousness. They need to inventory the shared experiences and common conditions that make collective action logical and necessary. They must create individuals capable of locating themselves in the collective history of their social group and they need to encourage people to take risks to bring about systemic change. Oppositional movements must talk back to power — to oppose, invert, subvert, and ironicize ideas and images that support the status quo. They need to lead people toward affiliations and alliances that can augment their power in the present and lead to transfers of resources in the future. Movements have to create spaces for social change — figuratively by using memory and imagination to expand the realities and possibilities of the present, but also literally by creating physical places, institutions, and events where the hoped-for future makes itself felt in the

present. Movement spaces are important as sites for direct oppositional activity, but they are also essential as crucibles for the creation of new kinds of people — activists, artists, and community leaders — individuals speaking clearly and acting confidently, people emboldened by the energy and the imagination of the movement. Within the Chicano Movement, poster production emerged as one of the important sites where insurgent consciousness could be created, nurtured, and sustained.[4]

These posters present an extensive array of images, icons, signs, and symbols evoking the shared social history and the common collective memory of people of Mexican origin in the U.S. Victor Ochoa's *Border Bingo/Lotería fronteriza* [plate 43; cat. no. 81] follows the format of a lottery card in presenting the perils that confront immigrants at the U.S.-Mexico border. Herbert Sigüenza also uses a *lotería* motif in *Drug Abuse & AIDS: Don't Play Lottery With Your Life* [plate 11; cat. no. 24]. A zoot-suited pachuco stands in the spotlight in José Montoya's *Recuerdos del Palomar (Memories of Palomar)* [cat. no. 70]. José Cervantes superimposes an Aztec/UFW eagle over a dove in *Que Viva La Paz (May Peace Reign)* [plate 26; cat. no. 54], while *La Virgen de Guadalupe* portrayed as a representation of Los Angeles' best-known civic building provides the central image in Alfredo de Batuc's *Seven Views of City Hall* [plate 32; cat. no. 64]. Ester Hernández depicts *La Virgen* as a karate fighter in *La Virgen de Guadalupe defendiendo los derechos de los Xicanos (The Virgin of Guadalupe Defends the Rights of the Xicanos)* [cat. no. 62] and as a tattooed image on a woman's back in *La ofrenda (The Offering)* [plate 31; cat. no. 63]. *Cholos* in baggy pants sporting headbands appear in Juan Fuentes' *Cholo Live* [cat. no. 72], while John Valadez

como los lugares donde tiene lugar la acción opositora directa, sino que también son esenciales como crisoles que permiten la creación de nuevos tipos de personas (activistas, artistas y dirigentes cívicos); individuos que hablan claro y actúan con confianza, gente enfervorizada por la energía y la imaginación del movimiento. En el movimiento chicano, la producción de carteles surgió como uno de los espacios importantes donde se podía crear, nutrir y sustentar la conciencia insurgente.[4]

Estos carteles representan una colección amplia de imágenes, iconos, signos y símbolos que evocan la historia social compartida y la memoria colectiva del pueblo de origen mexicano en los Estados Unidos. *Border Bingo/ Lotería fronteriza* [plate 43; cat. no. 81] de Víctor Ochoa tiene el formato de un billete de lotería y representa los peligros a los que se enfrentan los inmigrantes en la frontera entre México y Estados Unidos. Herbert Sigüenza también emplea un motivo de la lotería en *Drug Abuse & AIDS: Don't Play Lottery With Your Life (El abuso de drogas y el SIDA: No te juegas con la viva)* [plate 11; cat. no. 24]. En *Recuerdos de Palomar* [cat. no. 70] de José Montoya, un pachuco vestido de chaqué está parado bajo un foco. José Cervantes yuxtapone un águila azteca del sindicato obrero UFW y una paloma en *Que viva la paz* [plate 26; cat. no. 54]. La imagen central de *Seven Views of City Hall (Siete vistas de ayuntamiento)* [plate 32; cat. no. 64] de Alfredo de Batuc es de la Virgen de Guadalupe, cuya imagen está plasmada en uno de los edificios más conocidos de Los Ángeles. Ester Hernández representa a La Virgen como una karateka en *La Virgen de Guadalupe defendiendo los derechos de los xicanos* [cat. no. 62], y como una imagen tatuada en la espalda de una mujer en *La ofrenda* [plate 31; cat. no. 63]. En *Cholo Live* [cat. no. 72] de Juan Fuentes, se representa a los cholos con pantalones anchos y bandas, mientras Juan Valadez muestra una camisa Pendelton en *Cholo* [plate 34; cat. no. 68], su divertido tributo a la moda del barrio.

Ester Hernández
La Virgen de Guadalupe defendiendo los derechos de los xicanos (The Virgin of Guadalupe Defending the Rights of Xicanos) 1975
etching and aquatint *(aguafuerte y aguatinta)*
[cat. no. 62]

Louie "The Foot" González y Ricardo Favela convierten un pimiento jalapeño en el icono central de su satírico *Royal Order of the Jalapeño* [cat. no. 78] que dice ser un certificado otorgado a los/las chicanos/as que siguen mostrando su locura bicultural a pesar de haber pasado años en instituciones de educación superior. Los mismos artistas minan la memoria colectiva y el conocimiento cultural por medio de un juego de palabras en su cartel *Cortés Poem* [plate 44; cat. no. 82], *"Cortés nos chingó in a big way, the huey"*.[5] Una muestra impresionante de formas de caligrafía en graffiti es el foco de *New World Order* [cat. no. 83] de Chaz Bojórquez, mientras que altares caseros y fotografías nutren las imágenes de René Yáñez en *Historical Photo Silk Screen Movie (Foto histórica película de serigraphía)* [cat. no. 55], *Day of the Dead (Día de los muertos;* [cat. no. 61] de John Valadez, y *Zero, Zero* [plate 39; cat. no. 75] de Richard Duardo.

Las relaciones entre las luchas históricas del pasado y las necesidades políticas del presenta permean los carteles chicanos. Escenas de la historia mexicana acentúan *Rifa* de Leonard Castellanos, *First Annual Arte de los barrios* [cat. no. 14] de Ralph Maradiaga, *Viva Villa* [cat. no. 51] de Manuel Cruz, *Border Mezz-teez-o* [plate 50; cat. no. 90] de Victor Ochoa, y los carteles para las fiestas patrias *Celebración de independencia de 1810* [cat. no. 18] de Rodolfo "Rudy" Cuellar. Xavier Viramontes pone la imaginería de los mexicas al servicio del sindicato de los Trabajadores del Campo Unidos *(United Farm Workers)* en su *Boycott Grapes* [plate 5; cat. no. 6]. Otras dos obras honran el recuerdo del periodista angelino Rubén Salazar. La evocadora serigrafía de 1970 anuncia la *Muestra grupal en memoria de Rubén Salazar* de Rupert Garcia, y el cartel de Leo Limón *Silver Dollar/ Teatro Urbano* [cat. no. 21] – que anuncia el estreno por la compañía Teatro Urbano de la obra *Silver Dollar* – sobre el asesinato de Salazar durante las manifestaciones del Moratorium Chicano en Los Ángeles.[6]

Además de su colección de imágenes y su evocación de momentos claves en la historia mexicana y chicana, estos carteles también hacen llamados a la acción directa. En sus carteles titulados *Yes on 14* [plate 7; cat. no. 10] y *Yes on 14!* [cat. no. 5], Louie "The Foot" González y Max García intentan movilizar a los votantes a favor de una propuesta electoral apoyada por los Trabajadores del Campo Unidos. De modo similar, *Huelga!* [plate 3; cat. no. 3] de Andrew Zermeño y *¡Huelga! ¡Strike! – Support the U.F.W.A.* [plate 6;

features the Pendleton shirt in his humorous tribute to *barrio* style, *Cholo* [plate 34; cat. no. 68].

Louie "The Foot" González and Ricardo Favela make a jalapeño pepper the central icon in their satirical *Royal Order of the Jalapeño* [cat. no. 78], which purports to be a certificate awarded to Chicano/as who continue to display bicultural *locura* despite years in institutions of higher education. The same artists mine collective memory and insider knowledge via an interlingual pun in their poster *Cortés Poem* [plate 44; cat. no. 82], *"Cortés nos chingó in a big way, the huey."*[5] A stunning display of graffiti calligraphy forms the focus of Chaz Bojórquez' *New World Order* [cat. no. 83], while home altars and photo displays inform the imagery of René Yáñez' *Historical Photo Silk Screen Movie* [cat. no. 55], John Valadez' *Day of the Dead* [cat. no. 61], and Richard Duardo's *Zero, Zero* [plate 39; cat. no. 75].

Connections between the historical struggles of the past and the political imperatives of the present permeate Chicano posters. Images from Mexican history punctuate Leonard Castellanos' *RIFA*, Ralph Maradiaga's *First Annual Arte de Los Barrios* [cat. no. 14], Manuel Cruz' *Viva Villa* [cat. no. 51], Victor Ochoa's *Border Mezz-teez-o* [plate 50; cat. no. 90], and Rodolfo "Rudy" Cuellar's poster for homeland celebrations, *Celebración de independencia de 1810* [cat. no. 18]. Xavier Viramontes places Aztec imagery at the service of the United Farm Workers in his *Boycott Grapes* [plate 5; cat. no. 6]. The memory of Los Angeles journalist Rubén Salazar is honored in Rupert Garcia's haunting 1970 silkscreen advertising the *Rubén Salazar Memorial Group Show* [cat. no. 16] as well as in Leo Limón's poster *Silver Dollar/Teatro Urbano* [cat. no. 21] announcing the 1979 opening of *Teatro Urbano*'s play *Silver Dollar* about Salazar's murder during the 1970 Chicano Moratorium demonstration in Los Angeles.[6]

In addition to their inventory of images and their evocations of important moments in Mexican and Chicano history, these posters also make direct appeals for action. In their posters titled *Yes on 14* [plate 7; cat. no. 10] and *Yes on 14!* [cat. no. 5] Louie "The Foot" González and Max García try to mobilize

voters on behalf of a ballot initiative backed by the
United Farm Workers. Similarly, Andrew Zermeño's
Huelga! [plate 3; cat. no. 3] and Ricardo Favela's
¡Huelga! ¡Strike!-Support The U.F.W.A. [plate 6; cat. no.
9] employ art in the service of that union's picket
lines and organizing drives. Works by as-yet-
unidentified artists publicize boycotts against Gallo
wines *(Leave Gallo for the Rats)* [cat. no. 7] and Coors
beer *(Boycott Coors)* [cat. no. 8]. Franco Mendoza's
Peligro! Deportación invites people to a demonstra-
tion against proposed change in immigration law.

Oppositional movements ask people to take
risks, to imperil their security in
the present in hopes of building
a better future. Often it is not
sufficient to stress shared
cultural signs and symbols, the
legacy of past struggles, or the
urgency of impending actions.
Building insurgent conscious-
ness entails speaking back to
power, subverting its authority,
and inverting its icons as a
means of authorizing opposi-
tional thinking and behavior.
Yolanda M. López accomplishes
this by subverting and inverting
a cluster of nationalist and
nativist American icons in her
*Who's the Illegal Alien,
Pilgrim?* [cat. no. 26].

In a poster designed to defend undocumented
immigrants from the dehumanizing phrase "illegal
aliens," López presents an indigenous Mexican
warrior facing forward and pointing at the viewer in
a manner reminiscent of the "Uncle Sam Wants You"
recruiting posters that decorated public spaces in the
U.S. throughout the twentieth century. The caption
plays with a phrase made famous by John Wayne in
the film *The Man Who Shot Liberty Valance*, in
which he referred repeatedly to the character played
by Jimmy Stewart – a newcomer to the West – as
"pilgrim." López' poster asks, *Who's the Illegal
Alien, Pilgrim?* Her question inverts the moral
hierarchy of the discourse about "illegal aliens" by

cat. no. 9] de Ricardo Favela ponen el arte al servicio de los
piquetes de huelga y las campañas de organización del
sindicato. Otras obras por artistas no identificados
anuncian boicots contra las bodegas Gallo *(Leave Gallo for
the Rats)* [cat. no. 7] y la cerveza Coors *(Boycott Coors)* [cat.
no. 8]. *Peligro! Deportación* de Franco Mendoza, invita a
manifestarse contra propuestas de transformación de las
leyes de inmigración.

Los movimientos de oposición piden al público que
asuma riesgos, que hoy enfrenten un peligro con la esper-
anza de construir un futuro mejor. A menudo no basta con
subrayar los símbolos y los signos culturales comunes, el
legado de luchas pasadas o la urgen-
cia de las acciones pendientes.
Construir una conciencia insurgente
implica fomentar una forma de
pensamiento y de una actitud de
oposición, como ser contestatario,
subvertir la autoridad y desmitificar
ídolos. Yolanda M. López logra estos
objetivos subvirtiendo e invirtiendo
un grupo de símbolos nacionalistas
y nativistas americanos en *Who's
the Illegal Alien, Pilgrim? (¿Quién es
el extranjero ilegal, peregrino?)*
[cat. no. 26].

En un cartel diseñado para
defender a inmigrantes indocumen-
tados de la frase deshumanizante
"extranjeros ilegales" *(illegal aliens)*
López presenta a un guerrero
indígena mexicano mirando al frente y señalando hacia el
espectador en una pose que recuerda los carteles de reclu-
tamiento de *"Uncle Sam Wants You"* ("El tío Sam te
quiere") que han decorado los espacios públicos en los
Estados Unidos a lo largo del siglo XX. La expresión hace
referencia a una frase popularizada por John Wayne en la
película *The Man Who Shot Liberty Valance (El hombre que
mató a Liberty Valance)*, en la que se dirige reiteradamente
al personaje interpretado por Jimmy Stewart, un recién
llegado al lejano oeste, como "pilgrim" ("peregrino"). El
cartel de López pregunta *Who's the Illegal Alien, Pilgrim?*,
una pregunta que invierte la moral jerárquica del discurso
sobre "extranjeros ilegales" al asociar la conquista de
tierras que anteriormente pertenecieron a México con las

Yolanda M. López
Who's the Illegal Alien, Pilgrim? (¿Quién es el extranjero ilegal, peregrino?) 1978 (printed 1981)
offset lithograph *(litografía offset)*
[cat. no. 26]

acciones de los "extranjeros ilegales" anglos del siglo XIX que cruzaron la frontera para tomar tierras mexicanas de forma ilegal. La intertextualidad del cartel de López se mofa de los ídolos de la cultura dominante, y utiliza el humor y el ridículo para desautorizar al poder y construir una conciencia insurgente. Convierte a los "extranjeros ilegales" en los agravados residentes iniciales de la región, y se apropia de la legitimidad ideológica y la autoridad discursiva del "Tío Sam" y de John Wayne para crear un sentimiento de oposición al sistema.

La apropiación y transformación de personajes idealizados del mundo de la publicidad y el espectáculo por parte de López demuestran una estrategia que surge del arte chicano de carteles. De forma parecida, *Sun Mad* [plate 42; cat. no. 80] de Ester Hernández ilustra los riesgos a los que se exponen los trabajadores rurales y los consumidores por el uso indiscriminado de pesticidas en las cosechas. Mediante una parodia devastadoramente efectiva de la etiqueta de uvas pasas Sun Maid, Hernández duplica el diseño, las letras y colores de una caja de pasas, pero sustituye la imagen tradicional, que muestra a una joven atractiva que sostiene una cesta de uvas, por un esqueleto. Lalo Alcaraz se burla de la publicidad y de los políticos que fomentan el miedo a los inmigrantes en *FRAID, Anti-Inmigrant Border Spray (FRAID, Aerosol fronterizo contra inmigrantes)* [cat. no. 32], un cartel que muestra a un político esgrimiendo una lata de aerosol y jactándose de que el "aerosol anti-inmigrantes" dura hasta dos periodos electorales.[7] La pieza de Alcaraz *White Men Can't (Hombres blancos no puenen; 1992)* [cat. no. 94] ridiculiza las reacciones del entonces jefe de policía de Los Ángeles, Darryl Gates y el entonces presidente de los Estados Unidos, George Bush, a los disturbios de ese año. El cartel parodia los anuncios publicitarios de la película *White Men Can't Jump,* mostrando a Gates y Bush en las poses y ropa asociadas a Woody Harrelson y Wesley Snipes en la película. De manera parecida, *The New Order* [plate 17; cat. no. 33] de Ricardo Duffy se apropia de imágenes de los anuncios de cigarrillos Marlboro para

connecting the conquest of lands previously owned by Mexico to the actions of nineteenth century Anglo "illegal aliens" who crossed the border to take Mexican land illegally. The intertextuality of López' poster makes a joke out of the icons of the dominant culture and uses laughter and ridicule to "uncrown power" and build insurgent consciousness. It turns "illegal aliens" into the aggrieved original residents of the region, and appropriates the ideological legitimacy and discursive authority of Uncle Sam and John Wayne for oppositional ends.

López' appropriation and inversion of icons from advertising and entertainment evidences a strategy that emerges often in Chicano poster art. Ester Hernández' 1982 *Sun Mad* [plate 42; cat. no. 80] illustrates the dangers posed to farm workers and consumers by indiscriminate use of pesticides on crops through a devastatingly effective parody of the Sun Maid raisin brand label. Hernández echoes the design, lettering, and colors of the Sun Maid raisin box, but substitutes a skeleton for the usual image of an attractive young woman holding a basket of grapes. Lalo Alcaraz mocks advertising and politicians who foment fear of immigrants in *FRAID, Anti-Immigrant Border Spray* [cat. no. 32], a poster that depicts a politician holding a can designed like the Raid brand insect repellent and boasting that "anti-immigrant spray" lasts for up to two elections![7] Alacaraz' 1992 *White Men Can't* [cat. no. 94] ridicules the responses by then Los Angeles Police Chief Darryl Gates and then President George Bush to the riots of that year. The poster parodies advertisements for the motion picture *White Man Can't Jump* by depicting Gates and Bush in the poses and costumes associated with Woody Harrelson and Wesley Snipes in the film. Similarly, Ricardo Duffy's *The New Order* [plate 17; cat. no. 33] appropriates imagery from Marlboro cigarette billboards to portray George Washington against a

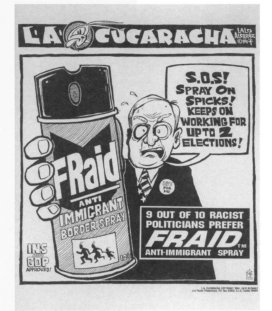

Lalo Alcaraz
FRAID Anti-Immigrant Border Spray (FRAID spray fronterizo anti-inmigrante) 1994
offset lithograph *(litografía offset)*
[cat. no. 32]

border backdrop where the INS hunts down immigrants with the help of the barriers created by the passage of Proposition 187. Malaquías Montoya's moving *The Immigrant's Dream: The American Response* [plate 16; cat. no. 31] offers yet another inversion of dominant icons, depicting an immigrant firmly bound up inside an American flag in front of a barbwire fence. Lalo Alcaraz' 1997 *Che* [plate 52; cat. no. 93] contrasts the revolutionary aspirations of the past with the neoliberal realities of the present through a silkscreen depicting the Argentinian-born hero of the Cuban Revolution with a Nike "swoosh" on the front of his familiar black beret.

Poster images reinforced organic solidarity within the Chicano Movement, but they also helped create connecting ideologies to link *chicanismo* with anticolonial nationalist struggles around the world. Informed by images of international solidarity prominent in Cuban poster art during the 1960s, infuriated by the massacre of protesting students in Mexico City shortly before the 1968 Olympics, and inspired by the affinities between antiracist campaigns in the U.S. and anticolonial movements overseas, Chicano artists gave broad exposure to international issues in their posters. Rupert Garcia's 1970 *¡Fuera de Indochina!* [cat. no. 34] offers a graphic protest against the war in Viet Nam, while Malaquías Montoya's *Viet Nam Aztlán* [plate 18; cat. no. 35] emphasizes affinities between Chicanos and the Vietnamese people.[8] The Puerto Rican struggle for self-determination informs Linda Lucero's 1978 tribute to *Lolita Lebrón* [cat. no. 36], the revolutionary nationalist who stormed onto the floor of the U.S. House of Representatives in 1954, fired shots at the ceiling, unfurled a Puerto Rican flag, and shouted "Free Puerto Rico now."[9] Hemispheric solidarity against totalitarianism takes center stage in Malaquías Montoya's silkscreen announcing a 1977 demonstration commemorating

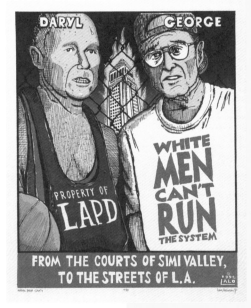

representar a George Washington frente a un paisaje fronterizo donde el servicio de inmigración caza inmigrantes con la ayuda de barreras creadas por la aprobación de la Proposición 187. El cartel móvil *The Immigrant's Dream: The American Response (El sueño del inmigrante: La repuesta americana)* [plate 16; cat. no. 31] presenta otra inversión de iconos dominantes, mostrando a un inmigrante atado con una bandera norteamericana frente a una valla de alambre de espinos. *Che* (1997) [plate 52; cat. no. 93] de Lalo Alcaraz contrasta las ambiciones revolucionarias del pasado con las realidades neoliberales del presente por medio de una serigrafía que presenta al héroe de la revolución cubana con un símbolo de Nike en su famosa boina negra.

Las imágenes de los carteles refuerzan la solidaridad orgánica en el movimiento chicano, pero también contribuyen a crear vínculos ideológicos que asocian el chicanismo con luchas nacionales anticolonialistas en todo el mundo. Nutriéndose de las imágenes de solidaridad internacional que destacaban en el arte de los carteles cubanos de los años 60, enfurecidos por la masacre de manifestantes estudiantiles en la Ciudad de México poco antes de los Juegos Olímpicos de 1968, e inspirados por las similitudes entre las campañas antirracistas en los Estados Unidos y los movimientos anticoloniales en el extranjero, los artistas chicanos resaltaron las cuestiones internacionales en sus afiches. *¡Fuera de Indochina!* (1970) [cat. no. 34] de Rupert Garcia es una protesta gráfica contra la guerra en Viet Nam, mientras que *Viet Nam Aztlán* [plate 18; cat. no. 35] de Malaquías Montoya enfatiza las semejanzas entre los chicanos y el pueblo vietnamita.[8] La lucha por la autodeterminación puertorriqueña inspira el tributo de Linda Lucero a *Lolita Lebrón* (1978) [cat. no. 36], la nacionalista revolucionaria que acometió el suelo de la Cámara de Representantes de los Estados Unidos en 1954 disparando al techo, y desplegó una bandera de Puerto Rico al grito de: "Libertad para Puerto Rico, ya".[9] La solidaridad del hemisferio contra el totalitarismo es el foco de la serigrafía de Malaquías Montoya que anuncia la manifestación que,

Lalo Alcaraz
White Men Can't (Los hombres blancos no pueden) 1992; silkscreen *(serigrafía)*
[cat. no. 94]

en 1977, rememoró del primer año de dictadura en Argentina, *Argentina...One Year of Military Dictatorship (Argentina...un año de dictadura militar)* [plate 19; cat. no. 38], y su serigrafía de 1979 en protesta de los préstamos de Wells Fargo Bank que fortalecían la dictadura de Pinochet en Chile *(STOP! Wells Fargo Bank Loans to Chile; ¡ALTO! A los préstamos de Wells Fargo a Chile)* [cat. no. 37]. A partir de la intensificación de apoyo a la contrainsurgencia militar por los Estados Unidos en favor del gobierno derechista de El Salvador a principios de los años 80, Herbert Sigüenza produjo *It's Simple Steve... (Es facil Steve....)* [plate 18; cat. no. 35], parodiando las parodias del cómic creadas por Roy Lichtenstein en los años 60. En el cartel de Sigüenza, una mujer de pelo oscuro explica a un anglo rubio: "Es muy fácil, Steve. ¡Por qué carajo tú y los muchachos no se van de El Salvador!" En la misma época, aproximadamente, Louie "The Foot" González creó un cartel vívido para el *Salvadorean People's Support Committee (Comité de apoyo del pueblo salvadoeño)* [plate 21; cat. no. 42]. Cinco años más tarde Yreina Cervántez celebraba las interacciones chicano-centroamericanas con su cartel *El Pueblo chicano con el pueblo centroamericano* [plate 20; cat. no. 40]. *Sandinista* de Mark Vallen, y *Poetry for the Nicaraguan Resistance (Poesía para la resistencia nicaragüense)* [cat. no. 39] de Juan Fuentes expresaban solidaridad con las fuerzas nicaragüenses agredidas por el apoyo tanto abierto como encubierto del gobierno de los Estados Unidos a la "contra". Estos carteles dan prueba del carácter simultáneamente nacional e internacional del movimiento chicano. Aunque este movimiento ha sido caricaturizado retrospectivamente como el resultado de las "políticas de la identidad," los afiches demuestran un esfuerzo altamente ideológico por dar un tono político al término "chicano". El internacionalismo, la conciencia de clase y la solidaridad con las luchas por la justicia social de otros grupos agraviados que presentan los carteles revelan que el movimiento fue un esfuerzo por convencer a la gente de que definiera su identidad a partir de sus prácticas políticas y no sus posiciones políticas a partir de su identidad.

Las alianzas y la afinidad con las luchas por la justicia social de otros grupos agraviados en los Estados Unidos han jugado un papel fundamental en la obra de los artistas de cartel chicanos. El cartel de Rolo Castillo *Benefit for the Freedom of Leonard Peletier (Colecta a beneficio de la libertad de Leonard Peletier,* 1993) [plate 23; cat. no. 46] muestra dos banderas invertidas de los Estados Unidos encendidas,

the first year of military dictatorship in Argentina *(Argentina...One Year of Military Dictatorship)* [plate 19; cat. no. 38] and his 1979 serigraph protesting against loans made by Wells Fargo Bank to bolster the Pinochet dictatorship in Chile *(STOP! Wells Fargo Bank Loans to Chile)* [cat. no. 37]. In the wake of escalating U.S. military counterinsurgency in support of the right-wing government of El Salvador in the early 1980s, Herbert Sigüenza produced *It's Simple Steve...* [cat. no. 44], a parody of Roy Lichtenstein's 1960s parodies of popular comic strips. In Sigüenza's poster a dark-haired woman explains to a blond Anglo male, "It's simple Steve. Why don't you and your boys just get the fuck out of El Salvador!" At about the same time, Louie "The Foot" González created a vivid poster for the *Salvadorean People's Support Committee* [plate 21; cat. no. 42]. Five years later Yreina Cervántez celebrated Chicano-Central American interactions with her poster *El pueblo chicano con el pueblo centroamericano (The Chicano Village with the Central American Village)* [plate 20; cat. no. 40]. Mark Vallen's *Sandinista* and Juan Fuentes' *Poetry for the Nicaraguan Resistance* [cat. no. 39] expressed solidarity with forces in Nicaragua under attack by the covert and overt support given to the "Contras" by the U.S. government. These posters demonstrate the simultaneous nationalism and internationalism of the *Movimiento Chicano.* Although the movement has often been caricatured in retrospect as a product of "identity" politics, these posters show it to have entailed an intensely ideological effort to give an expressly political character to the term Chicano. The internationalism, class consciousness, and solidarity with struggles for social justice among other aggrieved groups manifest in these posters reveal that the movement was an effort to convince people to draw their identity from their politics rather than drawing their politics from their identity.

Alliances with and affinities for struggles for social justice by other aggrieved groups in the U.S. have served a central role for Chicano poster artists. Rolo Castillo's 1993 poster *Benefit for the Freedom of Leonard Peltier* [plate 23; cat. no. 46], featuring two U.S. flags on fire and upside down, announces a benefit concert for Leonard Peltier, a Native

American activist wrongly convicted of murder in the aftermath of an American Indian Movement's 1973 direct action protest in South Dakota. One of the musical groups performing at the concert was Rage Against the Machine, a band fronted by Zach de la Rocha, son of Chicano artist Beto de la Rocha. In posters that do not appear in this exhibition, the San Francisco Poster Brigade publicized the international boycott of Nestlé's because of that company's efforts to market infant formula to nursing mothers in Africa, supported efforts by elderly Filipinos to avoid eviction from San Francisco's International Hotel, and promoted solidarity efforts on behalf of striking coal miners in Stearns, Kentucky. Ricardo Favela announced a fundraiser for an African American politician in his 1972 *Announcement Poster for Willie Brown,* and José Montoya made an announcement poster in 1985 for the first annual American Indian-Chicano unity day. Montoya created a 1970 poster mobilizing public opinion against a pending piece of legislation in the California Assembly, and Louie "The Foot" González did a poster for *International Women's Year* in 1975.[10]

Chicano posters signal the emergence of new spaces for oppositional activity. They create networks of people with the same images in their homes, in their neighborhoods, and at their places of work. Just as gigantic murals turn empty walls at busy intersections into affirmations of community pride and expressions of collective history, posters call attention to the interiors of the places where Chicanos live and work. In dialogue with the art displayed on calendars circulated to Chicano families by bakeries and other small businesses in many *barrios,* poster artists turn to the calendar as a key form for inserting their visions into the home. Carlos Almaraz' *El corazón del pueblo (The Heart of the Village)* [plate 24; cat. no. 47] uses black UFW/Aztec eagles to accentuate the orange and yellow colors of

y anuncia un concierto de apoyo a Leonard Peletier, un activista indígena norteamericano injustamente condenado por asesinato tras una protesta de acción directa en Dakota del Sur llevada a cabo por el movimiento indígena americano *(American Indian Movement)* en 1973. Uno de los conjuntos musicales que actuaron en el concierto fue Rage Against the Machine, un grupo liderado por Zach de la Rocha, el hijo del artista chicano Beto de la Rocha. En unos carteles que no se muestran en esta exposición, *la Brigada de Carteles de San Francisco (San Francisco Poster Brigade)* hizo público el boicot internacional contra la compañía Nestlé, que trataba de impulsar la venta de fórmula infantil a madres de África; también apoyó los esfuerzos de ancianos filipinos amenazados de expulsión del International Hotel de San Francisco; y promocionó esfuerzos de solidaridad a favor de mineros del carbón en Stearns, Kentucky. En 1972 Ricardo Favela anunció un evento para recaudar fondos a favor de un político afronorteamericano en su *Announcement Poster for Willie Brown (Cartel de presentación para Willie Brown),* y José Montoya creó un cartel anunciador del primer día de unidad entre indígenas norteamericanos y chicanos en 1985. En 1970 Montoya creó un cartel para instigar a la opinión pública contra una legislación pendiente en la Asamblea de California, y Louie "The Foot" González creó un cartel para el *International Women's Year (Año internacional de la mujer)* en 1975.[10]

Los carteles chicanos marcan la emergencia de nuevos espacios para la actividad opositora. Crean redes de comunicación para gente que comparten imágenes en sus hogares, en sus vecindarios y en sus lugares de trabajo. Al igual que los murales transforman paredes vacías por los cruces de calles en afirmaciones de orgullo comunitario y expresiones de historia colectiva, los carteles marcan el interior de espacios donde los chicanos viven y trabajan. En diálogo con el arte exhibido en calendarios que las panaderías y otros negocios de muchos barrios ofrecen a las familias chicanas, los artistas de carteles utilizan los calendarios como una manera de hacer llegar su arte a los hogares. *El corazón del pueblo* [plate 24; cat. no. 47] de Carlos Almaraz utiliza las águilas mexicas negras del UFW para

Rolo Castillo/T.A.Z.
Benefit for the Freedom of Leonard Peltier (Beneficio para la liberación de Leonard Peltier) 1993
silkscreen *(serigrafía)*
[plate 23; cat. no. 46]

80

enfatizar los colores anaranjado y amarillo de un calendario de febrero de 1976. En *April Calendar (Calendario de abril)* [cat. no. 49] de 1977 Gilberto "Magu" Luján hace un dramático llamado al fin de las guerras de pandillas, mientras que Manuel Cruz en *Viva Villa* [cat. no. 51] utiliza cada bala en la canana de Pancho Villa para representar los días de julio de 1977. Muchos carteles se inspiran en formas de representación encontrados por chicanos en los hogares de la clase trabajadora, especialmente altares religiosos familiares, decoraciones, artículos de curación y estilos y modas personales.[11] Las imágenes de *La Virgen de Guadalupe* en los carteles de Ester Hernández y Alfredo de Batuc, la imaginería del Día de los Muertos de Willie Herrón, John Valadez y Eduardo Oropeza, y los juguetes representados en *Lost Childhood (Niñez perdida)* [plate 54; cat. no. 98] de Ralph Madariaga evocan el arte encontrado en el interior de los hogares chicanos.

A la vez que reconfiguraba el espacio doméstico con fines políticos, el arte del cartel chicano también apunta a los nuevos tipos de espacio público y los nuevos papeles que las personas pueden jugar en ellos. La serigrafía de 1975 por Juan Cervantes – *3rd World Thinkers and Writers (Pensadores y escritores del Tercer Mundo)* [plate 10; cat. no. 19] – anuncia un simposio, mientras que *Expresión chicana* [plate 8; cat. no. 15] de Linda Lucero promociona una exposición de arte en el comedor de Mills College en Oakland. El cartel de Yreina Cervántez *Raza Women in the Arts – Brotando del silencio Exhibition* (1979) [cat. no. 23] no solamente anuncia la exposición, sino que también invita a los espectadores a participar "rompiendo el silencio" sobre la producción artística de las chicanas. Su extraordinaria *Danza ocelotl* (1983) [plate 47; cat. no. 86] informa sobre el Centro Gráficos Auto-Ayuda *(Self-Help Graphics and Art)* en Los Ángeles, un taller establecido con el propósito de animar a los chicanos a comprar y exhibir grabados en sus casas. *Cinco de mayo con El RCAF* [cat. no. 20] de Esteban Villa, por otro lado, anuncia una demostración por la Real Fuerza Aérea Chicana (Frente Rebelde de Arte Chicano) de Sacramento, un centro dedicado a insertar el arte en las luchas activis-

a calendar for February 1976. Gilbert "Magu" Luján's April *Calendar* [cat. no. 49] for 1977 makes a dramatic plea for an end to gang warfare, while Manuel Cruz in *Viva Villa* [cat. no. 51] uses each bullet in Pancho Villa's ammunition belt to signify a different day in July 1977. Many posters draw on forms of representation controlled by Chicanas in working class homes – especially religious and family altars, home decorations, healing kits, and personal fashions and styles.[11] The images of the Virgin of Guadalupe in posters by Ester Hernández and Alfredo de Batuc, the Day of the Dead imagery of Willie Herrón, John Valadez, and Eduardo Oropeza, and the toys featured in Ralph Maradiaga's *Lost Childhood* [plate 54; cat. no. 98] all evoke the art of interior spaces in Chicano homes.

While refiguring domestic space for political purposes, Chicano poster art also calls attention to new kinds of public spaces and new roles for people to play within them. Juan Cervantes' 1975 silkscreen *3rd World Thinkers and Writers* [plate 10; cat. no. 19]

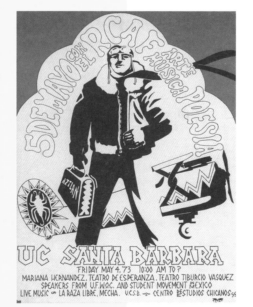

publicizes a symposium. Linda Lucero's *Expresión Chicana* [plate 8; cat. no. 15] promotes an art show in the Mills College Dining Room in Oakland. Yreina Cervántez' 1979 poster *Raza Women in the Arts – Brotando del silencio Exhibition* [cat. no. 23] not only announces an exhibition, but also invites viewers to participate in "breaking the silence" about artistic production by Chicanas. Her extraordinary 1983 *Danza ocelotl* [plate 47; cat. no. 86] calls attention to activities at the Self-Help Graphics and Art *centro* in Los Angeles, an atelier established with the express purpose of encouraging Chicanos to purchase and display art prints in their homes. Esteban Villa's *Cinco de Mayo con el RCAF* [cat. no. 20] on the other hand, advertises a southern California show by the Royal Chicano Air Force (Rebel Chicano Art Front) from Sacramento, a *centro* committed to inserting art into activist struggles.[12] Artistic and intellectual spaces are important to

Esteban Villa
Cinco de Mayo con el RCAF (Fifth of May with the RCAF) 1973
silkscreen *(serigrafía)*
[cat. no. 20]

social movements because they create places where people can try out new ideas and new identities. They bring together artists and activists. They create a common fund of knowledge about tactics, techniques, and traditions of struggle. They function as movement "halfway houses" – eccentric places that are neither completely absorbed into the dominant power structure nor directly involved in activism for social change. Consequently, they appeal to community members, but are less vulnerable to the forms of repression that oppositional political organizations frequently face.[13]

Social movements also open up artistic production to people previously excluded from access to arts education and resources. Silkscreen poster production is often an entry-level art form, a method that inexperienced artists explore before moving on to oil painting, assemblage, and mixed media productions. Part of the appeal of the silkscreen for activist artists stems from its economy and efficiency; it requires no printing press, enables large runs without deterioration of the matrix (the screen), and can be produced completely by hand. Many of the artists in this exhibition made their first publicly exhibited art in the form of posters, and later took up careers as artists as a result. Louie "The Foot" González took his nickname because he was employed as a postal carrier when he started making posters. Ester Hernández drew inspiration for her classic *Sun Mad* [plate 42; cat. no. 80] poster from political critiques of pesticide use promulgated by the United Farm Workers union, but also from her own personal experiences as a farm worker who had suffered from exposure to pesticides in the fields.[14] Patssi Valdez participated in Asco's famous *Instant Mural* and *Walking Mural* and in 1987 made the silkscreen *Scattered* [cat. no. 87] that appears in this exhibition. Without the movement, she might never have become an artist. She remembers her high school home economics teacher telling the "little Mexicans" in the class to pay special attention to the course because "most of you are going to be cooking and cleaning for other people."[15] Chicano artist Harry Gamboa Jr. remembers learning similar lessons at school and in the streets when he was growing up in Los Angeles in the 1950s. "We were

tas, en el sur de California.[12] Los espacios artísticos e intelectuales son fundamentales para los movimientos sociales porque sirven para crear lugares donde la gente puede explorar nuevas ideas y nuevas identidades. Unen a artistas y activistas. Crean un fondo común de conocimiento sobre las tácticas, técnicas y tradiciones de lucha. Funcionan como "casas de transición" para los movimientos: espacios excéntricos que ni quedan totalmente absorbidos en la estructura de poder hegemónico, ni están implicados directamente en el activismo que trata de transformar la sociedad. Por lo tanto, recurren a los miembros de las comunidades, pero son menos vulnerables a las formas de represión que enfrentan a menudo a las organizaciones de oposición política.[13]

Los movimientos sociales también abren la producción artística a personas a las que se negaba el acceso a la educación y los medios artísticos. La producción de carteles en serigrafía es a menudo un medio iniciático, un método que los artistas con poca experiencia pueden explorar antes de continuar hacia la pintura al óleo, el ensamblaje y las producciones en materiales mixtos. Parte del atractivo que la serigrafía ofrece a los artistas activistas surge de su economía y eficiencia; no requiere una imprenta, permite grandes tiradas sin deterioro de la matriz (la malla) y se puede producir totalmente a mano. Muchos de los artistas de esta exhibición presentaron sus primeras piezas públicas expuestas como carteles, y luego continuaron su carrera artística a partir de ello. Louie "The Foot" González recibió su apodo, que significa "El Pie," porque trabajaba como cartero cuando comenzó a hacer carteles. Ester Hernández se inspiró en las críticas políticas al uso de pesticidas promovido por el sindicato Trabajadores del Campo Unidos (UFW) para su cartel clásico *Sun Mad* [cat. no. 87], pero también se nutrió de su experiencia personal como trabajadora del campo que había sido expuesta a los pesticidas.[14] Pattsi Valdez participó en los famosos murales de Asco, *Mural instantáneo* y el *Mural andante*, y en 1987 creó la serigrafía *Scattered* que se presenta en esta exposición. Tal vez nunca hubiera sido artista de no ser por la organización. Recuerda a su maestra de economía del hogar en la escuela secundaria diciéndole a las "mexicanitas" de la clase que prestaran especial atención en su clase porque "la mayoría de ustedes van a limpiar y cocinar para otra gente".[15] El artista chicano Harry Gamboa Jr. recuerda haber aprendido lecciones parecidas en la escuela y en las calles mientras crecía en Los Ángeles en los años 50. "Nos

enseñaban que la sociedad norteamericana era un crisol," recuerda, "pero al mirarlo de cerca muchos nos quemamos y quedamos marcados para siempre".[16]

Los imperativos partidistas, de perspectiva y prácticos que distinguen los carteles chicanos llevan a algunos críticos e historiadores del arte a relegar la producción de carteles al estatus marginal de "producción artística de comunidades". El carácter de aficionados de los artistas de cartel y las colectividades artísticas, y la especificidad histórica, política y social de sus imágenes devalúan artísticamente al cartel a los ojos de muchos críticos. Los tradicionalistas tienden a caracterizar los carteles como demasiado comerciales y contemporáneos como para caber en la categoría de "arte popular," mientras que los modernizadores tienden a considerar que no son lo suficientemente complejos, novedosos o difíciles para ser calificados como "arte moderno". Como apunta Néstor García Canclini, tanto tradicionalistas como modernizadores buscan objetos puros: ya sean obras de arte popular que expresan una cultura nacional "auténtica," incontaminada por las obras modernistas o foráneas, que invocan el "arte por el arte" mediante "la experimentación autónoma y la innovación".[17] Aunque los carteles de esta exposición revelan que sus creadores conocen bien tanto el arte moderno como el tradicional, en su mayoría los carteles no tienen la pureza de sus proyectos. Tratan de crear un arte que invita a la participación del público mezclando formas modernas y populares en una nueva síntesis. Combinan la accesibilidad de la cultura comercial con un lenguaje comunal interno y símbolos basados en formas folklóricas comunes. Mezclan referencias del arte moderno con logotipos comerciales y las consignas de movimientos sociales. Exploran cruces, conexiones, fronteras y límites.

Los métodos de evaluación artística que separan el arte de la política perjudican a ambos. C.L.R. James nos recuerda que los dramaturgos de la Grecia clásica – Esquilo, Sófocles, Eurípides, Aristófanes – eran considerados grandes porque trabajaban con formas populares para tratar las crisis y contradicciones que estaban en el núcleo de su sociedad. Escribieron para las masas sobre temas que eran de importancia vital.[18] Los cánones de la crítica que validan los objetos de arte porque pueden expresar una imaginación popular "pura" o una sensibilidad modernista "pura" terminan por trivializar, más que elevar, el arte. Las fantasías de que el arte popular escapa a la influencia del

taught that American society was a melting pot," he recalls, "but on closer inspection many of us were scalded and permanently scarred."[16]

The partisan, perspectival, and practical imperatives that mark Chicano posters have led some critics and art historians to relegate poster production to the marginal status of "community-based art making." The "amateur" status of poster artists and art collectives and the historical, political, and social specificity of their images devalue posters as art in the eyes of many critics. Traditionalists tend to view posters as too commercial and contemporary to qualify as "folk art," while modernists tend to consider them insufficiently complex, novel, or difficult to be "modern art." As Nestor García Canclini observes, both traditionalists and modernizers seek "pure" objects – either works of folk art that express an "authentic" national culture uncontaminated by outsiders or modernist works that invoke art for art's sake through "autonomous experimentation and innovation."[17] Although the posters in this exhibition reveal that their creators know a great deal about both modern art and traditional art, for the most part the posters do not have purity as their project. They aim instead at an art that builds audience investment and engagement by mixing modern and folk forms into a new synthesis. They combine the accessibility of commercial culture with "insider" signs and symbols based on common folk forms. They mix references to modern art with advertising logos and social movement slogans. They explore crossroads, connections, borders, and boundaries.

Standards of artistic evaluation that separate art from politics do a disservice to both. C.L.R. James reminds us that the classic dramatists of Greek antiquity – Aeschylus, Sophocles, Euripedes, Aristophanes – achieved greatness because they worked in popular forms to address the core crises and contradictions of their society. They wrote for the masses about the things that mattered in their lives.[18] Canons of criticism that validate art objects because they can be seen expressing a "pure" folk imagination or a "pure" modernist sensibility ultimately trivialize rather than elevate art. Fantasies

that folk art emerges free from the constraints of commerce and history make folk art objects valuable commodities in metropolitan centers, but only by obscuring the actual social relations that shape their production and consumption. The dream of an art capable of reconciling individuals from antagonistic social positions into an appreciation of their common "humanity" depends upon treating one historically specific set of social experiences as if it were universal and human while discounting and devaluing experiences outside that realm as always inferior. An art safely insulated from social causes and consequences can be little more than embellishment or ornamentation. As Canclini concludes, these ideologies about aesthetics leave little of importance to art except the task of representing disturbances and transgressions in such a way as to guarantee that "they do not disturb the general order of society."[19]

Rather than thinking about Chicano poster art as "community-based art making," it is more productive to view it as a form of art-based community making. This is not to claim, of course, that no Chicano community existed before these posters appeared. It is to say, however, that the emergence of the term "Chicano" (and the political and cultural activities that accompanied it) expressed a collective project of self-definition that helped give people of Mexican origin in the United States a radical and political definition of themselves that amounted to much more than a shared ancestry or country of origin. As David Gutierrez demonstrates in his important book, *Walls and Mirrors*, the rise of the Chicano Movement provided a radical alternative to the assimilationist paradigm embodied in the term "Mexican-American." Over the years the hyphen in the word "Mexican-American" came to be seen as an arrow implying a desired and necessary movement from being "Mexican" to becoming "American." The term "Chicano" and the movement that emerged around it provided a way of rejecting the deracination and self-hatred embedded in the assimilation model, a way of forging alliances with other aggrieved communities of color, a way of ending antagonisms between new and old immigrant cohorts by describing Chicanos as a

comercio y la historia convierten los objetos de arte popular en mercancías valiosas para los centros metropolitanos, pero solo oscureciendo las relaciones sociales que dirigen su producción y consumo. El sueño de un arte capaz de reconciliar a los individuos con el agnosticismo social para poder apreciar su "humanidad" común implica que se ha de tratar un conjunto histórico específico de experiencias sociales como si fuera universal y humano, mientras que se dejan de lado y devalúan las experiencias externas a ese espacio como inferiores. Un arte protegido de las causas y las circunstancias sociales no puede ser mucho más que un adorno. Como concluye Canclini, las ideologías estéticas dejan pocas funciones importantes al arte, excepto la tarea de representar los disturbios y las transgresiones de tal manera se garantiza que no "importunan el orden general de la sociedad".[19]

En vez de pensar sobre el arte del cartel chicano como "mercadeo de arte de comunidad," es más productivo verlo como una forma de formación de comunidades por medio del arte. Esto no quiere insinuar de ninguna manera que no existieran comunidades chicanas antes de la aparición de los carteles. Ha de quedar claro, sin embargo, que la emergencia del término "chicano" (y las actividades culturales y políticas que lo acompañaron) expresó un proyecto colectivo de autodefinición que ayudó a dar a la gente de origen mexicano que vivía en los Estados Unidos una definición política y radical de sí mismos que los unía a algo más que un grupo común de antepasados o un país de origen. Como demuestra David Gutiérrez en su libro *Walls and Mirrors (Paredes y espejos)*, el florecimiento del movimiento chicano ofreció una alternativa radical al paradigma de asimilación representado por el término "mexicano-americano". A lo largo de los años, el guión en la palabra "mexicano-americano," llegó a percibirse como una forma reductora, que implicaba un deseo y una transición necesaria, de ser "mexicano" a ser "americano". El término "chicano" y el movimiento que surgió a su alrededor aportaron una manera de rechazar la marginación y el odio a uno mismo que entraña el modelo de asimilación, una forma de forjar alianzas con otras comunidades de color agraviadas, un modo de acabar con los antagonismos entre las cohortes de nuevos y viejos inmigrantes describiendo a los chicanos como un pueblo unido a través de las fronteras y una manera de dar a la clase obrera un espacio de acceso igualitario a las políticas de la comunidad.[20] En 1970 Rubén Salazar resumió estos complejos procesos en

una formulación escueta: "Un chicano es un mexicano-americano que no tiene una imagen anglo de sí mismo".[21]

El arte chicano de cartel juega un papel clave en la articulación, la ilustración, la formación y el afinamiento de la identidad que expresa. Como argumenta Laura Mulvey, pasar de la opresión y sus mitologías a tomar una posición de autodefinición es un proceso difícil y requiere que las personas con reivindicaciones sociales construyan una larga cadena de contramitos y símbolos.[22] Para un pueblo que ha sido ridiculizado, marginalizado y descontado por señales culturales sobre los que no tienen control, la producción de una cultura insurgente puede ser una forma de alcanzar un equilibrio.[23] Estos carteles son eficaces porque expresan necesidades imperiosas y deseos. Este es un arte que la gente crea para mantenerse viva, para verse a sí mismos como humanos, para contestar a la autoridad, y para imaginar un futuro venturoso como una manera de presentar el doloroso presente como una etapa relativa, contingente y transitoria.

Así como el arte del cartel es mejor arte *gracias a* en vez de *a pesar de* su dimensión política, la política de la producción de carteles chicanos es eficaz como política, en parte gracias a que utiliza la cultura como una categoría clave en la vida de la gente. En los últimos años, Richard Rorty, Rodd Gitlin, Martha Nussbaum, y otros han atribuido la debilidad de los movimientos contemporáneos por la justicia social a su preocupación desproporcionada con la cultura. Rorty condena que la oposición política y "activista" ha sido sustituida por una oposición "de espectadores, cultural".[24] Estos carteles muestran la manera en la que la reacción social y las campañas por la justicia social se constituyen mutuamente. La gente no puede establecer nuevas relaciones sociales a menos que pueda tener una visión de ellas. Pero no pueden crear estas visiones de nuevas relaciones sociales de forma verosímil a menos que se establezcan en forma embriónica en nuestra propia vida. A menudo, la creación cultural une estas necesidades.

Muchas formas innovadoras de expresión artística surgen precisamente debido al revuelo social, la fermentación y la revolución. Refiriéndose a las revoluciones nacionalistas de Asia, África y América Latina en los años 40 y 50, Franz Fanon apuntó que aun antes de que los movimientos sociales llegaran a ser fuerzas de contención al poder, aparecieron nuevas formas culturales

people united across borders, and a way of giving a working-class egalitarian accent to collective community politics.[20] Rubén Salazar encapsulated these complex processes in a crisp formulation in 1970: "A Chicano is a Mexican American who does not have an Anglo image of himself."[21]

Chicano poster art plays an important role in articulating, illustrating, shaping, and refining the identity it expresses. As Laura Mulvey argues, moving from oppression and its mythologies to a stance of self-definition is a difficult process and requires people with social grievances to construct a long chain of countermyths and symbols.[22] For a people ridiculed, marginalized, and discounted by cultural signs they do not control, insurgent cultural production can be a great equalizer.[23] These posters are powerful because they speak to urgent needs and desires. This is an art that people create in order to stay alive, to view themselves as human, to speak back to power, and to envision a fulfilled future as a way of rendering the painful parts of the present as provisional, relative, contingent, and temporary.

Just as Chicano poster art is better art *because of* rather than *in spite of* its political dimensions, the politics of Chicano poster production is effective as politics in part because it relies so strongly on culture as a key category in people's lives. In recent years, Richard Rorty, Todd Gitlin, Martha Nussbaum, and others have attributed the weaknesses of contemporary movements for social justice to their inordinate preoccupations with culture. Rorty charges that "an activist" and political opposition has been replaced by a passive and "spectatorial, cultural" opposition.[24] These posters show how cultural contestation and campaigns for social justice are mutually constitutive. People cannot enact new social relations unless they can envision them. But they cannot envision new social relations credibly unless they are enacted in embryonic form in their own lives. Often cultural creation bridges these needs.

Innovative forms of artistic expression often appear precisely because of social upheaval, ferment, and revolution. Speaking about anticolonial nation-

alist revolutions in Asia, Africa, and Latin America in the 1940s and 1950s, Frantz Fanon noted that even before social movements coalesced into contenders for power, new cultural forms appeared to assemble the people together for a common purpose, to awaken popular sensibility to historical circumstances, and to make "unreal and unacceptable the contemplative attitude or the acceptance of defeat."[25] Similarly, Antonio Gramsci observed that revolutionary artists and revolutionary social movements grew together in Europe during the years before World War I. He argued that eras of collective mobilization stir up among their ranks "personalities who would not previously have found sufficient strength to express themselves fully in a particular direction."[26] Chicano poster art represents a similar fusion of culture and politics, an art form that emerged because of the new possibilities produced by a social struggle which was itself augmented by a long history of cultural creativity and contestation.

In 1976, Louie "The Foot" González created the work of art *This Is Just Another Poster* [plate 2; cat. no. 2], which inspired us with the title of this exhibition, *Just Another Poster?* González' text encapsulates the playful insouciance of an art that is modest, unassuming, and sometimes self-deprecating, but at the same time also provocative, powerful, and profound. The presentation of these posters in an exhibition is a tribute to the artists who produced them, to be sure, but also to the social movement from which they emerged. The Chicano Movement expressed the hopes and aspirations of people with unique perspectives on contemporary society. These posters bear witness to the things Chicano artists and audiences see with their own eyes: rural workers poisoned by pesticides in the fields and urban laborers undermined by union-busting campaigns, low wages, and unsafe working conditions; school children taught to despise their language, history, and culture in overcrowded and underfunded schools; immigrants incarcerated, exploited, and brutalized by a society that wants their labor, but refuses to recognize their humanity.

These harsh realities present a challenge to the

para reunir a la gente con un fin común: despertar la conciencia popular a las circunstancias históricas y desvanecer cualquier actitud que "llevara a contemplar o aceptar la derrota".[25] De forma similar, Antonio Gramsci notó que los artistas revolucionarios y los movimientos sociales revolucionarios se unieron en Europa durante los años anteriores a la Primera Guerra Mundial. Arguye que años de movilización colectiva encienden en sus filas "personalidades que en otros momentos no hubieran encontrado fuerza suficiente para expresarse del todo en una dirección específica".[26] El arte chicano de cartel representa una fusión similar de cultura y política, una forma de arte que surgió debido a las nuevas posibilidades abiertas por una lucha social fortalecida por una larga historia de creatividad cultural y protesta.

En 1976 Louie "The Foot" González creó la obra de arte *This Is Just Another Poster (Esto es sólo otro cartel)* [plate 2; cat. no. 2] que inspiró el título de esta exposición, *¿Sólo otro cartel?* El texto de González abarca la insinuación juguetona de un arte que es modesto, sin pretensiones y a veces autocrítico, pero a la vez provocativo, poderoso y profundo. La reunión de estos carteles en una exposición es un tributo a los artistas que los producen, sí, pero también al movimiento social del que surgieron. El movimiento chicano expresó las esperanzas de gentes con perspectivas únicas de la sociedad contemporánea. Estos carteles son testigos de lo que los artistas y el público chicano ven con sus propios ojos: trabajadores del campo envenenados por pesticidas, obreros urbanos postrados por campañas antisindicales, salarios bajos e inseguridad laboral; escolares a los que se les enseña a aborrecer su idioma, historia y cultura en escuelas abarrotadas y subfinanciadas; inmigrantes encarcelados, explotados y atropellados por una sociedad que quiere su mano de obra, pero no los acepta como seres humanos.

Estas duras realidades presentan un reto a la integridad y la probidad de cualquier persona, pero sobre todo de los artistas. Como observó Harry Gamboa Jr., "el artista chicano que elige hacer afirmaciones sobre las cualidades neocoloniales de la vida del barrio, que decide expresar su preocupación con las políticas públicas y privadas del racismo, que comenta sobre la desigualdad de la distribución del amargo pastel americano, sin duda tendrá dificultades alcanzando las recom-

pensas de las que disponen artistas mucho menos política y socialmente amenazadores".[27]

Pero el movimiento y las condiciones que lo hicieron necesario no han terminado. Las circunstancias que enfrentan los chicanos y todos los grupos sociales agraviados no son los mismos que produjeron el movimiento chicano de los años 60. Hoy en día, los signos y símbolos, los términos y las tácticas de lucha no están enteramente representados por las imágenes de esta exposición. Pero la lucha continúa y los movimientos sociales del pasado reciente a menudo juegan un papel fundamental en la creación de estrategias, tácticas y métodos para triunfar en el presente. A medida que se utilizan, los temas de identidad y cultura cada vez influyen más en las luchas por la justicia social, el arte de cartel chicano y el movimiento del que surgió se convierten en modelos aún más importantes para la labor de transformación cultural y política. Mantienen vivo hoy el ejemplo duradero de un movimiento social que combinó hábilmente preocupaciones culturales y proyectos políticos que afectaron la economía y la imaginación, que incorporaron el nacionalismo y el internacionalismo, y que inauguró academias alternativas donde la gente sin los credenciales de instituciones establecidas pudieran desarrollar su talento como artistas y activistas. A pesar de todos sus defectos, omisiones, exclusiones y errores de cálculo tácticos, el movimiento chicano no es un movimiento social del pasado, sino una de las fuentes más importantes para crear cambio social y cultural de que disponemos.

honesty and integrity of everyone, but to artists most of all. As Harry Gamboa Jr. observes, "The Chicano artist who chooses to make statements on the neocolonial quality of barrio life, who decides to express concerns over contemporary racist public/private policies, who comments on the unequal sharing of America's souring pie, is most certainly going to find it difficult to achieve the rewards which are available to less socially and politically threatening artists."[27]

Yet the movement and the conditions that made it necessary are not over. The circumstances facing Chicanos and all aggrieved social groups are not the same as the ones that produced the *Movimiento Chicano* in the 1960s. The signs and symbols, the terms and tactics of struggle today are not encompassed completely by the images in this exhibition. But the struggle goes on, and social movements from the recent past often play a crucial role in creating successful strategies, tactics, and ways of working in the present. As issues of identity and culture increasingly shape struggles for social justice, Chicano poster art and the movement from which it emerged become even more important models for transformative cultural and political work. They keep alive in the present the enduring example of a social movement that deftly combined cultural concerns and political projects, that attended to the economy and to the imagination, that incorporated nationalism and internationalism, and that inaugurated alternative academies where people without credentials from established institutions could develop their skills as artists and activists. For all of its shortcomings, omissions, exclusions, and tactical miscalculations, the *Movimiento Chicano* is not just another social movement from the past, but rather one of the most generative sources for social and cultural change available to us today.

[1] Nestor García Canclini, *Hybrid Cultures: Strategies for Entering and Leaving Modernity* (Minneapolis: University of Minnesota Press, 1995), 19.

[2] For the history of the Chicano Movement see Rudolfo Acuña, *Occupied America: A History of Chicanos,* 2nd ed. (New York: Harper and Row, 1981); David Gutierrez, *Walls and Mirrors: Mexican-Americans, Mexican Immigrants, and the Politics of Ethnicity in the Southwest, 1910-1986* (Berkeley: University of California Press, 1985); Carlos Munoz, *Youth, Identity, and Power: The Chicano Movement* (New York: Verso, 1989); Vicki L. Ruiz, *From Out of the Shadows: Mexican Women in Twentieth Century America* (New York: Oxford, 1998); Ramon Gutierrez, "Community, Patriarchy, and Individualism: The Politics of Chicano History and the Dream of Equality," *American Quarterly* 45 (March 1993), 44-72; Ernesto Chavez, "Creating *Aztlan:* The Chicano Student Movement in Los Angeles, 1966-1978," Ph.D. dissertation, University of California, Los Angeles, 1994.

[3] Quoted by Philip Brookman, "Looking for Alternatives: Notes on Chicano Art, 1960-1990," in Richard Griswold del Castillo, Teresa McKenna, and Yvonne Yarbro-Bejarano, eds., *Chicano Art: Resistance and Affirmation, 1965-1985* (Los Angeles: Wight Art Gallery UCLA, 1991), 185.

[4] My arguments about social movements owe much to the important scholarship of Robert Fisher. See Robert Fisher, "Grass-Roots Organizing Worldwide: Common Ground, Historical Roots, and the Tension Between Democracy and the State," in Robert Fisher and Joseph Kling, eds., *Mobilizing the Community: Local Politics in the Eras of the Global City* (Newbury Park, CA: Sage, 1993), 6-17.

[5] The most polite translation I can give of this for a general audience is that it means Cortez messed us over in a big way, the dummy. See Shifra Goldman, *Dimensions of the Americas: Art and Social Change in Latin America and the United States* (Chicago: University of Chicago Press, 1994), 169.

[6] See Edward Escobar, "The Dialectics of Repression: The Los Angeles Police Department and the Chicano Movement, 1968-1971," *Journal of American History* 79 (March 1993): 1483-1514.

[7] The caption in the balloon in Alcaraz' poster has the politician using the phrase "S.O.S." which he explains means "Spray on Spicks." SOS was the acronym of "save our state," the organization formed to mobilize support for Proposition 187, a 1994 California ballot initiative designed to throw a half million children out of school, deny needed medical services to children of undocumented workers, and mandate teachers, nurses, and other professionals to become informants to the Immigration and Nationalization Service by "turning in" children and adults "suspected" of undocumented status. See Kitty Calavita, "The New Politics of Immigration: 'Balanced Budget Conservatism' and the Symbolism of Proposition 187," *Social Problems* 43 (August 1996), 284-306, and George Lipsitz, *The Possessive Investment in Whiteness* (Philadelphia: Temple University Press, 1998), 47-54.

[8] For discussions of the term *Aztlán* see Rudolfo A. Anaya and Francisco Lomeli, eds., *Aztlan: Essays on the Chicano Homeland* (Albuquerque, NM: University of New Mexico Press, 1991).

[9] Ronald Fernandez, Serafin Méndez Méndez, and Gail Cueto, *Puerto Rico Past and Present: An Encyclopedia* (Westport, CT: Greenwood Press, 1998), 191-193; Ronald Fernandez, *Prisoners of Colonialism* (Monroe, ME: Common Courage Press, 1994).

[10] Originals in the California Ethnic and Multicultural Archives, Special Collections, Donald C. Davidson Library, University of California, Santa Barbara, Santa Barbara, California.

[11] See Amalia Mesa-Bains, "El Mundo Femenino: Chicana Artists of the Movement-A Commentary on Development and Production," in Richard Griswold Del Castillo, Teresa McKenna, and Yvonne Yarbro-Bejarano, eds., *Chicano Art: Resistance and Affirmation, 1965-1985* (Los Angeles: Wight Gallery UCLA, 1991), 132-140.

[12] See Shifra Goldman, *Dimensions of the Americas: Art and Social Change in Latin America and the United States* (Chicago: University of Chicago Press, 1994), 168.

[13] See Aldon Morris' discussion of "movement halfway houses" in his book, *The Origins of the Civil Rights Movement: Black Communities Organizing for Change* (New York: Free Press, 1984), 139.

[14] Amalia Mesa-Bains, "El Mundo Femenino," 136-137.

[15] Vicki L. Ruiz, *From Out of the Shadows, Mexican Women in Twentieth Century America* (New York: Oxford University Press, 1998), 103.

[16] Harry Gamboa Jr., *Urban Exile: Collected Writings of Harry Gamboa Jr.,* Chon A. Noriega, ed. (Minneapolis, MN: University of Minnesota Press, 1998), 56.

[17] Nestor García Canclini, *Hybrid Cultures, Strategies for Entering and Leaving Modernity,* 4.

[18] C.L.R. James, *American Civilization* (Oxford: Blackwell, 1993), 149-158.

[19] Nestor García Canclini, *Hybrid Cultures,* 27.

[20] David Gutierrez, *Walls and Mirrors,* 207-216.

[21] Marcos Sanchez Tranquilino, "Space, Power, and Youth Culture: Mexican American Graffiti and Chicano Murals in East Los Angeles, 1972-1978," in Jacinto Quirarte, *Chicano Art History: A Book of Selected Readings* (San Antonio, TX: Research Center for the Arts and Humanities, University of Texas, 1984), 5, identifies the origin of this quote in Rubén Salazar, "Who is a Chicano? And What is it That Chicanos Want?" *Los Angeles Times* 1970 (n.d.).

[22] Laura Mulvey, "Myth, Narrative, and Historical Experience," *History Workshop* 23 (Spring 1984): 3.

[23] The definitive explanation of insurgent cultural creation is Americo Paredes, *With His Pistol in His Hand: A Border Ballad and Its Hero* (Austin, TX: University of Texas Press, 1958).

[24] Richard Rorty, *Achieving Our Country: Leftist Thought in Twentieth Century America* (Cambridge, MA: Harvard University Press, 1998), 75-107.

[25] Frantz Fanon, *The Wretched of the Earth* (New York: Grove Press, 1968), 243.

[26] Quoted in Michael Denning, *The Cultural Front* (London: Verso, 1996), 134-135.

[27] Harry Gamboa Jr., *Urban Exile,* 54.

[1] Nestor García Canclini, *Hybrid Cultures: Strategies for Entering and Leaving Modernity* (Minneapolis: University of Minnesota Press, 1995), 19.

[2] Para más información sobre la historia del movimiento chicano ver Rudolfo Acuña, *Occupied America: A History of Chicanos,* 2ª edición. (New York: Harper and Row, 1981); David Gutiérrez, *Walls and Mirrors: Mexican Americans, Mexican Inmigrants and the Politics of Ethnicity in the Southwest, 1910-1986,* (Berkeley: University of California Press, 1985); Carlos Múñoz, *Youth, Identity and Power: The Chicano Movement,* (New York: Verso, 1989); Vicki L. Ruiz, *From Out of the Shadows: Mexican Women in Twentieth Century America,* (New York: Oxford, 1998); Ramón Gutiérrez, "Community, Patriarchy, and Individualism: The Politics of Chicano History and the Dream of Equality," *American Quarterly* 45 (March 1993), 44-72; Ernesto Chávez, "Creating *Aztlan:* The Chicano Student Movement in Los Angeles, 1966-1978," Tesis doctoral, University of California, Los Angeles, 1994.

[3] Citado por Philip Brookman, "Looking for Alternatives: Notes on Chicano Art, 1960-1990," en Richard Griswold del Castillo, Teresa McKenna, e Yvonne Yarbro-Bejarano, eds., *Chicano Art: Resistance and Affirmation, 1965-1985* (Los Angeles: Wight Art Gallery UCLA, 1991), 185.

[4] Estoy en deuda por mis argumentos sobre los movimientos sociales con la importante labor intelectual de Robert Fisher. Ver Robert Fisher, "Grass-Roots Organizing Worldwide: Common Ground, Historical Roots, and the Tension Between Democracy and the State," en Robert Fisher y Joseph Kling, eds. *Mobilizing the Community: Local Politics in the Eras of the Global City* (Newbury Park, CA: Sage, 1993), 6-17.

[5] La traducción más correcta que puedo dar de esta frase para todos los públicos es que significa que Cortéz nos chingó bien, el huey. Ver Shifra Goldman, *Dimensions of the Americas: Art and Social Change in Latin America and the United States* (Chicago: University of Chicago Press, 1994), 169.

[6] Ver Edward Escobar, "The Dialectics of Repression: The Los Angeles Police Department and the Chicano Movement, 1968-1971," *Journal of American History* 79 (March 1993): 1483-1514.

[7] La frase en el globo del cartel de Alcaraz muestra a los políticos utilizando la frase "S.O.S", que según él significa *"Spray on Spicks" ("Rocíe sobre los hispanos".)* SOS también fue el acrónimo de *"Save our state"* ("Salven nuestro estado"), la organización formada para movilizar apoyo a favor de la proposición 187, una iniciativa electoral californiana de 1994 que pretendía echar a medio millón de niños de las escuelas, negar servicios médicos a los hijos de trabajadores indocumentados, y obligar a los maestros, enfermeras y otros profesionales a convertirse en informantes del Servicio de Inmigración y Naturalización entregando a niños y adultos "sospechosos" de ser indocumentados. Ver Kitty Calavita, "The New Politics of Immigration: 'Balanced Budget Conservatism' and the Symbolism of Proposition 187," *Social Problems* 43 (August 1996), 284-306 y George Lipsitz, *The Possessive Investment in Whiteness* (Philadelphia: Temple University Press, 1998), 47-54.

[8] Para una discusión del término Aztlan ver Rodolfo A. Anaya y Francisco Lomelí, eds. *Aztlan: Essays on the Chicano Homeland* (Albuquerque: University of New Mexico Press, 1991).

[9] Ronald Fernández, Serafín Méndez Méndez, y Gail Cueto, *Puerto Rico Past and Present: An Encyclopedia* (Westport, CT: Greenwood Press, 1998), 191-193; Ronald Fernandez, *Prisoners of Colonialism* (Monroe, ME: Common Courage Press, 1994).

[10] Los originales se encuentran en el California Ethnic and Multicultural Archives, Special Collections, Donald C. Davidson Library, University of California, Santa Bárbara, California.

[11] Ver Amalia Mesa-Bains, "El Mundo Femenino: Chicana Artists of the Movement-A Commentary on Development and Production," en Richard Griswold Del Castillo, Teresa McKenna, and Yvonne Yarbro-Bejarano, eds., *Chicano Art: Resistance and Affirmation, 1965-1985* (Los Angeles: Wight Gallery UCLA, 1991), 132-140.

[12] Ver Shifra Goldman, *Dimensions of the Americas: Art and Social Change in Latin America and the United States* (Chicago: University of Chicago Press, 1994), 168.

[13] Ver el estudio de Aldon Morris sobre las "casas de transito del movimiento" en su libro *The Origins of the Civil Rights Movement: Black Communities Organizing for Change* (New York: Free Press, 1984), 139.

[14] Amalia Mesa-Bains, "El Mundo Femenino," 136-137.

[15] Vicki L. Ruiz, *From Out of the Shadows, Mexican Women in Twentieth Century America* (New York: Oxford University Press, 1998), 103.

[16] Harry Gamboa Jr., *Urban Exile: Collected Writings of Harry Gamboa Jr.,* Chon A. Noriega, ed. (Minneapolis, MN: University of Minnesota Press, 1998), 56.

[17] Nestor García Canclini, *Hybrid Cultures, Strategies for Entering and Leaving Modernity*, 4.

[18] C.L.R. James, *American Civilization* (Oxford: Blackwell, 1993), 149-158.

[19] Nestor García Canclini, *Hybrid Cultures,* 27.

[20] David Gutiérrez, *Walls and Mirrors,* 207-216.

[21] Marcos Sánchez Tranquilino, "Space, Power, and Youth Culture: Mexican American Graffiti and Chicano Murals in East Los Angeles, 1972-1978," en Jacinto Quirarte, *Chicano Art History: A Book of Selected Readings* (San Antonio, TX: Research Center for the Arts and Humanities, University of Texas, 1984), 5. Identifica el origen de esta cita en Rubén Salazar, "Who is a Chicano? And What is it That Chicanos Want?" *Los Angeles Times* 1970 (sin fecha.)

[22] Laura Mulvey, "Myth, Narrative, and Historical Experience," *History Workshop* 23 (Spring 1984): 3.

[23] La explicación definitiva de la creación cultural insurgente es la de Américo Paredes, *With His Pistol in His Hand: A Border Ballad and Its Hero* (Austin, TX: University of Texas Press, 1958).

[24] Richard Rorty, *Achieving Our Country: Leftist Thought in Twentieth Century America* (Cambridge, MA: Harvard University Press, 1998), 75-107.

[25] Frantz Fanon, *The Wretched of the Earth* (New York: Grove Press, 1968), 243.

[26] Citado en Michael Denning, *The Cultural Front* (London: Verso, 1996), 134-135.

[27] Harry Gamboa Jr., *Urban Exile,* 54.

POINTS OF CONVERGENCE

The Iconography of the Chicano Poster

Tere Romo

The concept of national identity refers

loosely to a field of social representation

in which the battles and symbolic

synthesis between different memories

and collective projects takes place.

GABRIEL PELUFFO LINARI [1]

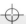

El concepto de identidad nacional se refiere

en general a un campo de representación

social en que tienen lugar las luchas

y las síntesis simbólicas de diferentes

memorias y proyectos colectivos.

GABRIEL PELUFFO LINARI [1]

Tere Romo

PUNTOS DE CONVERGENCIA

La iconografía del cartel chicano

The Chicano Movement of the late 1960s and 1970s marked the beginning of Chicano art. It was within this larger movement for civil and cultural rights that many Chicano/a artists chose to utilize their art-making to further the formation of cultural identity and political unity, as reflected in their choice of content, symbols, and media. As expressed in the seminal *El Plan Espiritual de Aztlán (Spiritual Plan of Aztlán)*, drafted at the 1969 Chicano National Liberation Youth Conference in Denver, Colorado, "We must ensure that our writers, poets, musicians, and artists produce literature and art that is appealing to our people and relates to our revolutionary culture."[2] This very powerful doctrine was adopted and practiced by many Chicano/a artists who abandoned individual careers to produce art not only *for*, but *with* the community. The Movement's call to cultural and political activism on behalf of Chicano self-determination led to the proliferation of two public art forms that became synonymous with Chicano art: murals and posters.

Evolving from the Chicano sociopolitical agenda, murals and posters shared many of the same socioaesthetic goals and iconography. However, over the course of the Movement, the poster became the prominent voice for many Chicano/a artists due to its accessible technology, portability, and cost-effectiveness. The poster format also allowed for a wider dissemination of Chicano cultural and political ideology nationally and, in some cases, even internationally. According to one of its prominent proponents, Malaquías Montoya, "The poster was something that we could go out and mass produce, and not only hang it up in our local communities, but send throughout the Southwest...Now instead of traditional Mexican images, or the Mexican flag...they had imagery that still had a reflection of the past, but tied into contemporary things that were happening today."[3] In addition to serving as visual records of community issues, concerns, and responses, posters also afforded Chicano artists greater freedom in the use of personal imagery. Whether as propaganda, advertising, and/or individual artistic expressions, posters functioned as points of convergence for the myriad of forms, signs, and symbols available to the Chicano/a artist. Over the

El movimiento chicano de finales de los años 60 y 70 marcó el inicio del arte chicano. Fue dentro de este movimiento más amplio de derechos civiles y culturales que muchos artistas chicanos y chicanas utilizaron su arte para avanzar la formación de identidad cultural y unidad política, como queda reflejado en su elección de contenido, símbolos y medios. Como expresa *El Plan Espiritual de Aztlán,* redactado en la Conferencia Juvenil para la Liberación Nacional Chicana *(Chicano National Liberation Youth Conference)* de 1969 en Denver, Colorado, "Debemos asegurar que nuestros escritores, poetas, músicos y artistas producen arte y literatura que motive a nuestra gente y refleje nuestra cultura revolucionaria".[2] Muchos artistas chicanos adoptaron y pusieron en práctica esta enérgica doctrina, abandonando carreras individuales para producir arte no solo *para*, sino también *con* la comunidad. El llamado del movimiento al activismo político a favor de la autodeterminación chicana llevó a la proliferación de dos formas de arte público que se hicieron sinónimas del arte chicano: los murales y los carteles.

Los murales y carteles que evolucionaron de la agenda sociopolítica chicana compartían muchos de sus objetivos socioeconómicos e iconografía. Sin embargo, a medida que se desarrollaba el movimiento chicano, el cartel se convirtió en voz principal para muchos artistas chicanos debido a su tecnología accesible, portabilidad y su economía. El formato del cartel también permitía una diseminación más amplia de la ideología política y cultural chicana en el plano nacional y, en algunos casos, internacional. Según uno de sus proponentes más enérgicos, Malaquías Montoya, "El cartel era algo que podíamos ir y producir en masa, y no sólo colgar en nuestras comunidades a nivel local, sino que enviar por todo el sudoeste...Ahora, en vez de las imágenes tradicionales mexicanas, o la bandera de México...mostraban imágenes que seguían reflejando el pasado, pero unidos a temas contemporáneos que tenían lugar en ese momento".[3] Además de servir como documentación visual de asuntos, preocupaciones y respuestas comunitarias, los carteles también otorgaban a los artistas chicanos mayor libertad en el uso de imaginería personal. Ya fuera como propaganda, publicidad, y/o expresiones artísticas individuales, los carteles eran puntos de convergencia para la multitud de

formas, signos y símbolos disponibles a los artistas chicanos. Durante la trayectoria del movimiento artístico chicano, la unificación visual del activismo político mexicano-americano, la identidad cultural mexicana, y la exploración artística individual produjeron una iconografía que era característicamente chicana, con algunas diferencias regionales.

La evolución del cartel chicano comenzó en 1965 con la producción de obras gráficas para los esfuerzos de organización y los boicots de los Trabajadores del Campo Unidos *(United Farm Workers,* UFW), tanto dentro como fuera del sindicato. Durante la década de 1970, el proceso artístico y la iconografía se desarrollaron aún más con la llegada de los colectivos de artistas en toda California. Estas entidades organizativas crearon arte y actividades culturales comunitarias que llevaron los proyectos del movimiento chicano hacia demandas históricas y culturales. Al inicio de la década de 1980, el cartel chicano entró en una era de comodificación. A medida que los artistas y el arte chicano entraban en el mundo del arte más comercial, de museos y galerías, se creó el cartel de "arte" chicano, que fue incrementando su valor como arte de colección. En cada una de estas fases, la producción chicana de carteles experimentó claros cambios en intención e iconografía.

APROVECHANDO LA OPORTUNIDAD

El cartel chicano, política y protesta, 1965-1972

Era como si se hubiera hecho un llamado a todos los chicanos. Los artistas tenían su misión - dar forma pictórica a la lucha... y los carteles eran nuestros boletines.

JOSÉ MONTOYA[4]

El movimiento chicano surgió en concierto con el activismo de los grupos de reivindicación de derechos civiles de muchos grupos marginales al nivel mundial, que exigían justicia social y política. En los Estados Unidos, los movimientos del poder negro, de los indígenas americanos, de la liberación de la mujer y de los homosexuales cambiaron la historia política de la nación. El movimiento

course of the Chicano art movement, the visual unification of Mexican American political activism, Mexican cultural identity, and individual artistic exploration produced iconography that was distinctly Chicano, albeit with regional differences.

The evolution of Chicano poster art began in 1965 with the production of graphic work for the United Farm Workers' organizing and boycotting efforts, both within and outside the union. During the 1970s, the artistic process and iconography developed further with the advent of artist-led collectives throughout California. These organizational entities created artwork and community cultural activities that expanded the Chicano Movement agenda further into cultural and historical reclamation. In the early 1980s, the Chicano poster entered an era of commodification. As Chicano art and artists entered the mainstream art world of galleries and museums, the Chicano "art" poster was created and gained value as collectible artwork. Within each of these phases, Chicano poster production was marked by distinct changes in intent and iconography.

TO SEIZE THE MOMENT

The Chicano Poster, Politics, and Protest, 1965-1972

It was like a call went out to all Chicanos. Artists had their mandate – to pictorialize the struggle... and the posters were our newsletters.

JOSE MONTOYA[4]

The Chicano Movement arose in concert with the larger civil rights activism for political and social justice by many marginalized groups throughout the world. In the United States, the Black Power, American Indian, Women's Liberation, and Gay and Lesbian movements changed the country's political history. The Black Power Movement with its emphasis on political autonomy, economic self-sufficiency, and cultural affirmation influenced the Chicano Movement greatly. In fact, the Brown Berets followed many of the organizational tactics of the

Black Panthers. The value placed on the Chicanos' indigenous history on this continent also provided an important link to the struggles of the American Indian Movement. "Self-representation was foremost in that [Chicano Movement] phenomenon, since self-definition and self-determination were the guiding principles...of a negotiated nationalism."[5] This anti-assimilationist tenet, which formed an important foundation of the Movement, was based on the integration of culture, art, and politics.

Chicano art emerged as an integral component of the sociopolitical Chicano Movement. *El Movimiento* or *La Causa* had a profound impact on Mexican American artists, who had been "forced to attend art schools and art departments which were insensitive to their ethnic backgrounds, made to cast off their ethnic background, and forced to produce from a worldview that was totally alien to them."[6] However, such a commitment required artists to become community activists, and not just practicing artists. The political climate was such that "art for art's sake had become a ludicrous fantasy."[7] Chicano artists were expected to respond to the brutal living conditions of Mexican Americans in this country: inadequate education, lack of political power, high fatality rate in the Viet Nam war, farmworkers' economic servitude, and institutional racism. Many artists, like Malaquías Montoya, believed that "the rhetoric that was taking place had to be transformed into imagery so that other people could relate to it in a different way, rather than just a verbal understanding."[8]

Given its technical simplicity and public accessibility, the poster offered a relatively easy, cost-effective means to reach a large public audience. The main intent was to create political posters that utilized simple text with a single image to elicit a specific response. However, the public was a complex community that included recently arrived Spanish-speaking Mexicans, bilingual Mexican Americans, and an increasing number of urban youth who did not identify with either designation nor speak Spanish. In addition, many members within the intended audience were illiterate in both languages. This made the Chicano artist's selection

del poder negro, que ponía énfasis en la autonomía política, la autosuficiencia económica, y la afirmación cultural influyó enormemente en el movimiento chicano. De hecho, las *Brown Berets* siguieron muchas de las tácticas organizativas de los *Black Panthers*. El valor dado a la historia indígena chicana en el continente también ofrecía un lazo importante con la lucha del movimiento indígena americano. "La autorepresentación era fundamental en el fenómeno del [movimiento chicano], ya que la autodefinición y la autodeterminación eran los principios que guiaban...un nacionalismo negociado".[5] Esta posición antiasimilacionista, que fue un elemento fundamental importante para el movimiento, se basaba en la integración de la cultura, el arte y la política.

El arte chicano emergió como un componente integral del movimiento sociopolítico llamado movimiento chicano. "El Movimiento" o "La Causa" tuvo un profundo impacto en los artistas mexicanoamericanos que habían sido "forzados a participar en escuelas y facultades de arte que no mostraban sensibilidad a su ascendencia viéndose obligados a renunciar a su herencia cultural y forzados a adoptar una visión del mundo totalmente ajena a ellos".[6] Sin embargo, tal dedicación requería que los artistas se convirtieran en activistas locales, y no meramente artistas prácticos. El clima político era tal que "el arte por el arte se había convertido en una fantasía absurda".[7] Se esperaba que los artistas chicanos respondieran a las brutales condiciones de vida de los mexicanoamericanos en este país: educación insuficiente, carencia de poder político, alto índice de bajas en la guerra de Viet Nam, servidumbre económica de los trabajadores del campo y racismo institucional. Muchos artistas, como Malaquías Montoya, creían que "la retórica que se daba debía ser transformada en imágenes para que otras personas pudieran identificarse con ella de otra manera, en vez de simplemente a un nivel verbal".[8]

Dada su simplicidad técnica y su accesibilidad pública, el cartel ofrecía una manera relativamente sencilla y económica de alcanzar un público amplio. El objetivo principal era crear carteles políticos que utilizaran textos simples con una imagen única para producir una reacción específica. Sin embargo, el público era una comunidad compleja que incluía un gran número de mexicanos hispanohablantes recién llegados, mexicanoamericanos bilingües, y un número cada vez mayor de jóvenes

habitantes de las ciudades que no se identificaban con ninguno de esos grupos ni hablaban español. Además, muchos miembros del público a quienes iba dirigido eran analfabetos en los dos idiomas. Esto hizo que la elección del medio impreso (serigrafías, linóleo, grabados), diseño visual, texto e imagen fuera extremamente importante para los artistas chicanos.

En 1965 los artistas recibieron su primera gran llamada de servicio cuando la Asociación de Trabajadores del Campo de César Chávez se unió a la huelga de uvas de Delano iniciada por trabajadores filipinos, convirtiéndose en los Trabajadores del Campo Unidos (UFW). Un número de mexicanoamericanos sin precedente apoyó la huelga, acelerando la transición de un movimiento sindical a lo que se convertiría en el movimiento chicano por los derechos civiles. "Tuvo un efecto sorprendente sobre los mexicano-americanos de las ciudades; comenzaron a repensar su autodefinición de ciudadanos de segunda clase, y empezaron a cambiarla por la de chicanos".[9] Como sucedió con otras causas revolucionarias, el cartel se convirtió en el arma principal de comunicación y movilización. Durante los primeros cinco años del movimiento, se creó un número significativo de carteles para las marchas y boicots de la UFW, manifestaciones contra la guerra, huelgas estudiantiles y eventos políticos de esa índole. Según Xavier Viramontes, "para hacer un planteamiento político, no se puede menospreciar el poder del cartel. Una imagen poderosa y bien ejecutada con unas pocas palabras bien elegidas puede tener un gran impacto y puede durar más que el recuerdo de manifestaciones o marchas políticas".[10]

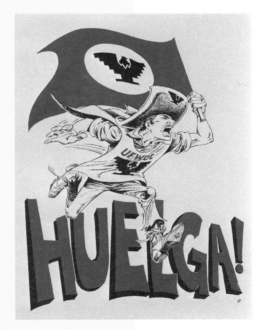

La estrategia inicial del artista chicano hacia el activismo político combinaba la imaginería revolucionaria y de afirmación cultural. Las imágenes de puños alzados, armas y pancartas anunciaban signos internacionales de resistencia. "El puño cerrado, como símbolo cultural, significaba poder y revolución a medida que cambió entre forma de arte y forma humana para desafiar

of print media (silkscreen, linoleum, woodcut), visual design, text, and imagery extremely important.

In 1965 artists got their first major call to service when César Chávez' Farm Workers Association joined the Delano grape strike initiated by Filipino workers and became the United Farm Workers (UFW). An unprecedented number of urban Mexican Americans supported the strike, thus accelerating the transition of a labor movement into what became the Chicano civil rights movement. "It had a startling effect on the Mexican Americans in the cities; they began to rethink their self-definition as second-class citizens and to redefine themselves as Chicanos."[9] As with many other revolutionary causes, the poster became the primary tool for communication and mobilization. During the first five years of the Movement, a significant number of posters were created for UFW marches and boycotts, antiwar protest rallies, student strikes, and related local political events. According to Xavier Viramontes, "For making political statements, one can never underestimate the power of the poster. A strong well-executed image with few chosen words can make a great impact and can outlive the memories of past rallies or political marches."[10]

The Chicano artist's initial strategy toward political activism combined revolutionary and culturally affirming imagery. Images of raised fists, guns, and picket signs broadcast universal symbols of resistance. "The clenched fist, as a cultural icon, signified power and revolution as it shifted between art form and human form to challenge the incompleteness of democracy."[11] Graphic images of *calaveras* (skeletons), the *mestizo* tri-face, the *Virgen de Guadalupe, magueys* (agave cactus), and the eagle-devouring-serpent-over-cactus transmitted a decidedly Mexican identification. There was also a conscious use of Spanish words [e.g., *¡Basta!*

Andrew Zermeño
Huelga! (Strike!) 1965; offset lithograph *(litografía offset)*
[plate 3; cat. no. 3]

(Enough!), *¡Huelga! (Strike!)* [plate 3; cat. no. 3], bold colors, pre-Conquest glyphs, and Mexican Revolution political icons, such as Emiliano Zapata and Francisco Villa. The early iconography pulled together easily identifiable heroic figures and images from a glorious past and transformed them into relevant contemporary calls to action.

A key artist in the development of Chicano iconography was Andrew Zermeño, who worked as the UFW's staff cartoonist for their bilingual newspaper, *El Malcriado.* Zermeño created a number of characters based on a political cartoon style of caricature popular in the United States and Mexico. By reproducing *calavera* (skeleton) images by the early twentieth-century Mexican engraver José Guadalupe Posada and prints by the *Taller de Gráfica Popular* (TGP, Popular Graphics Workshop), the newspaper popularized the *calavera* within Chicano art and brought Mexican social protest art to the attention of Chicano artists.[12] The Union's graphic production department, *El Taller Gráfico,* produced banners, flyers, and posters that combined the work of Posada and Mexican photographer Agustín Casasola with Chicano slogans, such as *"¡Viva La Raza!"*

During this early period of Chicano art, new Chicano symbols were created, such as the UFW logo. Composed of a black stylized eagle with wings shaped like an inverted Aztec pyramid, it is enclosed by a white circle on a red background. César Chávez and his cousin, Manuel, conceived it as a way to "get some color into the movement, to give people something they could identify with." They chose the Aztec eagle found on the Mexican flag as the main symbol and created a stylized version that was easy for others to reproduce.[13] This symbol grew in prominence through its use as the primary or sole image on all official UFW graphics and its inclusion by many Chicano artists on unrelated posters in support of the Union's efforts.

Posters were also produced for other developing cultural and political institutions of the Movement, including the Brown Berets, MEChA *(Movimiento Estudiantil Chicano de Aztlán),* and La

una democracia incompleta".[11] Las imágenes gráficas de calaveras, las tres caras del mestizo, la Virgen de Guadalupe, el maguey, y del águila devorando la serpiente sobre un nopal, transmitían un sentimiento de identificación con lo mexicano. Había también un uso consciente de palabras en español, como "¡Basta!," *"¡Huelga!,"* [plate 3; cat. no. 3] colores vivos, glifos precolombinos e iconos de la revolución mexicana como Emiliano Zapata y Francisco Villa. La iconografía temprana enlazó sencillamente figuras heroicas e imágenes de un pasado glorioso y las transformó en importantes llamados contemporáneos a la acción.

Un artista clave en el desarrollo de la iconografía chicana fue Andrew Zermeño, que trabajaba como caricaturista del diario bilingüe de la UFW, *El Malcriado.* Zermeño creó una serie de personajes basados en un estilo de caricatura política popular en México y los Estados Unidos. Al reproducir imágenes con calaveras del grabadista mexicano a principios del siglo XX, José Guadalupe Posada, y grabados del Taller de Gráfica Popular (TGP), el diario popularizó la imagen de la calavera en el arte chicano, y trajo el arte de protesta social mexicano a la atención de los artistas chicanos.[12] El departamento de producción de gráficos del sindicato, El Taller Gráfico, produjo pancartas, circulares y carteles que combinaban la obra de Posada y del fotógrafo mexicano Agustín Casasola con consignas chicanas como *"¡Viva la Raza!"*

Durante este periodo temprano del arte chicano se crearon nuevos símbolos chicanos, como el logotipo de la UFW. Éste está compuesto de un águila estilizada negra con las alas en forma de pirámide mexica invertida, rodeada de un círculo blanco sobre fondo rojo. César Chávez y su primo, Manuel, lo concibieron como una manera de "dar color al movimiento, dar a la gente algo con lo que se pudieran identificar". Eligieron el águila mexica representada en la bandera de México como símbolo principal, y crearon una versión estilizada que fuera fácil de reproducir.[13] Este símbolo se hizo más prominente con su uso como el único o el principal diseño en los gráficos oficiales de la UFW y mediante su inclusión por muchos artistas chicanos en carteles como muestra de apoyo al sindicato, aunque su tema no estuviera directamente ligado al UFW.

También se produjeron carteles para otras institu-

ciones públicas y políticas del Movimiento, incluyendo las *Brown Berets*, MEChA (Movimiento Estudiantil Chicano de Aztlán) y el partido La Raza Unida. Aunque los mensajes de estos primeros carteles de reclutamiento son directos, audaces y fáciles de leer, la afirmación visual de las imágenes era tan importantes como el texto. Un excelente ejemplo de esto es el cartel *Brown Beret*, que declara *"You're Brown, Be Proud!"* ("Eres de piel café, ¡Enorgullécete!"). Muestra en tinta marrón el perfil de dos miembros del grupo tocados con la característica boina marrón. Aunque el estilo artístico y la técnica son rudimentarios, su simplicidad, la elección del texto y el color marrón comunican un mensaje poderoso.

Uno de los símbolos más fáciles de reconocer que surgieron en esta época, además del águila de la UFW, fue el emblema de MEChA. Aunque los dos están basados en el águila, el logotipo de MEChA es diferente en intención y simbolismo. El águila de MEChA no está estilizada, sino que está representada en un estilo realista que hace recordar el águila usada en los emblemas militares [cat. no. 13]. Lleva un cartucho de dinamita en una garra con la mecha encendida en el pico, y un atl mexica (mazo guerrero), en la otra garra. Tomando un importante símbolo nacional de México y de los Estados Unidos, el águila de MEChA con sus instrumentos guerreros continúa las referencias biculturales. Si bien la asociación política del águila de la UFW deriva de su asociación con un sindicato, el águila de MEChA proclama el programa político de la organización estudiantil. Su estilización antagónica y su acompañamiento amenazador quieren transmitir un sentimiento de poder y resolución.

Muchos artistas chicanos de la zona de la Bahía de San Francisco participaron en la Tercera Huelga Mundial de Estudiantes en la Universidad de California, Berkeley, en 1968 y huelgas estudiantiles en San Francisco State College, San José City College y San José State College. Como parte de los talleres de carteles de estudiantes y profesores, produjeron carteles que promovían la lucha de

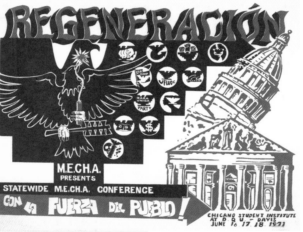

Raza Unida Party. Though the messages of these early recruitment posters are blunt, bold, and easy to read, the culturally affirming visual images were equally as important as the text. An excellent example of this is the *Brown Beret* poster, which declares "You're Brown, Be Proud!" It depicts in brown ink the profiles of two young members wearing the identifying brown berets. Though the artistic style and technique are rudimentary, its simplicity, choice of text, and brown color convey a powerful message.

One of the most recognizable symbols to emerge from this period along with the UFW eagle was the MEChA emblem. Though both are based on the eagle, the MEChA logo is different in symbolism and intent. The MEChA eagle is not stylized, but rendered in a realist style reminiscent of that used in military emblems [cat. no. 13]. It carries a stick of dynamite in one claw with the lit fuse in its beak, and an Aztec *atl* (warrior's club) in the other claw. Drawing on an important national symbol within the United States and Mexico, the MEChA eagle with its implements of war continued the bicultural referencing. Whereas the UFW eagle's political association is derived from its identification with a labor union, the MEChA eagle declares the student organization's political agenda. Its confrontational stylization and threatening accoutrements are meant to convey a sense of power and resolve.

Many Chicano artists in the San Francisco Bay Area participated in the 1968 Third World Student Strike at the University of California, Berkeley, and student strikes at San Francisco State College, San José City College and San José State College. As part of the student and faculty poster workshops, they produced posters that promoted the struggles of all indigenous peoples and other civil rights

Max García and Richard Favela
Regeneración (Regeneration) 1971; silkscreen *(serigrafía)*
[cat. no. 13]

movements, including the Black, Asian American, and American Indian struggles. Following the example of the Cuban poster-makers of the post-revolutionary period, other Chicano artists incorporated international struggles for freedom and self-determination, such as those in Angola, Chile, and South Africa. In Los Angeles, 10,000 Chicano high school students left classrooms and protested institutional racism and the resultant lack of quality education. Statewide, there developed a unified effort to protest the Viet Nam War and the high number of casualties among Mexican American soldiers, culminating in the Chicano Moratorium of 1970 in East Los Angeles. For some Chicano artists, their early engagement with political struggles pushed them into a lifelong commitment to posters that functioned as a source of indictment and provocation.

During the tumultuous first decade of the Movement, Chicano artists drew on a multitude of influences for their imagery. Although there were key influences by way of American pop and psychedelic poster art, the emphasis was on a radical art derived from other revolutionary movements. An important and immediate impact on California's Chicano poster artists came by way of the Cuban posters of the post-revolutionary period. During the late 1960s, many Chicano artists, including Rupert Garcia, Ralph Maradiaga, Malaquías Montoya, Linda Lucero, Carlos Almaraz, and Rudy Cuellar (RCAF), were influenced by the posters of Ñiko (Antonio Pérez), René Mederos, Alfredo Rostgaard, and Raul Martinez. Aside from their attraction to the sophisticated graphic techniques utilized by the Cuban artists, many Chicanos were sympathetic to their socialist agenda. Cuban posters also brought a sense of Third World internationalism to the Chicano liberation struggle. "The revolutionary poster calls for collective participation, cultural growth, and international solidarity."[14]

Especially potent was the image of Che Guevara, which became a Chicano icon denoting the spirit of the idealist, selfless revolutionary martyr. Many of these depiction of Che were reproduced directly from Cuban posters, such as Rupert Garcia's

todos los pueblos indígenas y otros movimientos de derechos civiles, incluyendo las luchas de los negros, los asiáticoamericanos y los indígenasnorteamericanos. Siguiendo el ejemplo de los artistas de carteles cubanos de la era postrevolucionaria, otros artistas chicanos incorporaron a sus piezas las reivindicaciones de movimientos de autodeterminación y liberación internacionales, como las de Angola, Chile y Sudáfrica. En Los Ángeles, 10.000 estudiantes chicanos de las escuelas secundarias abandonaron las clases y protestaron el racismo institucional y la falta de calidad educativa resultante. En todo el estado, se desarrolló un esfuerzo unificado de protesta contra la guerra de Viet Nam y el alto número de bajas entre los soldados de origen mexicoamericano, culminando en la Moratoria Chicana de 1970 en el este de Los Ángeles. Para algunos artistas chicanos, un compromiso con las causas políticas desembocó en una dedicación permanente a los carteles que funcionaban como condena a la vez que como provocación.

Durante la tumultuosa primera década del movimiento, los artistas chicanos se nutrieron de una multitud de influencias para su imaginería. Aunque había influencias claves tomadas de carteles del arte pop y el arte psicodélico, se enfatizaba un arte radical derivado de otros movimientos revolucionarios. Los carteles cubanos del periodo posterior a la revolución tuvieron un impacto importante e inmediato en los artistas chicanos de carteles en California, entre los que cabe mencionar Rupert Garcia, Ralph Maradiaga, Malaquías Montoya, Linda Lucero, Carlos Almaraz y Rudy Cuellar (RCAF) que recibieron la influencia de los carteles de Ñiko (Antonio Pérez), René Mederos, Alfredo Rostgaard y Raul Martínez. Además de su atracción a las sofisticadas técnicas gráficas utilizadas por los artistas cubanos, muchos artistas chicanos simpatizaban con sus ideales socialistas. Los carteles cubanos aportaban además un sentido de internacionalismo del Tercer Mundo a la lucha de liberación chicana. "El cartel revolucionario llama a la participación colectiva, desarrollo cultural y solidaridad internacional".[14]

La imagen del Che Guevara fue especialmente eficaz, convirtiéndose en un icono chicano que representaba el espíritu del mártir revolucionario desinteresado e idealista. Muchas de estas representaciones del Che fueron reproducidas directamente de carteles cubanos, como Che Guevara (1968) de Rupert Garcia, que recuerda

los carteles de Ñiko y *Hasta la victoria siempre* de Alfredo Rostgaard que datan de ese mismo año. La cara destacada de Che, presentada en tonos medios, enfatizando sus rasgos fuertes y su boina estrellada, estaba basada en la famosa foto de Alberto Korda. En Cuba, la imagen del Che se convirtió en un símbolo clave de la política exterior de la revolución.[15] Para los chicanos, Che era la representación de guerrero gallardo que había luchado y muerto por sus ideales revolucionarios. Durante el desarrollo del movimiento chicano, la faz del Che en los carteles sirvió para fomentar solidaridad con Cuba, programas de salud pública local, e incluso festejos del cinco de mayo.

Como parte del activismo político colectivo de finales de los años 60 y principios de los 70, la mayoría de los carteles se crearon en las ciudades universitarias de California. Pero a medida que el llamado al activismo político y cultural en favor del programa chicano se hizo más difícil de lograr dentro de los marcos institucionales, estos talleres de producción se trasladaron a diversas áreas de la comunidad. Junto a la creencia de que la verdadera labor del chicanismo estaba en las comunidades, los talleres encontraron un modelo en el programa socialista y colectivo del Taller de Gráfica Popular de México, y a menudo operaban guiados por un maestro de arte de cartel como Malaquías Montoya y Manuel Hernández (en Berkeley y Oakland), Ramses Noriega (Los Ángeles), y Esteban Villa y José Montoya (Sacramento). Este traslado a la comunidad llevó al desarrollo de muchos colectivos de artistas dentro de organizaciones sin fines lucrativos, incluyendo la Galería de la Raza y el Centro de Serigrafía la Raza/Gráficas de la Raza *(La Raza Silkscreen Center/La Raza Graphics* – San Francisco, 1970 y 1971), el Centro de Artistas Chicanos (RCAF – Sacramento, 1972), La Brocha del Valle (Fresno, 1974), Méchicano y Gráficos de Auto-Ayuda *(Self-Help Graphics and Art* – Los Ángeles, 1969 y 1972) y el Centro Cultural de la Raza (San Diego, 1970). Aunque algunos artistas individuales, como Malaquías Montoya, siguieron produciendo carteles,

1968 *Che Guevara*, which is reminiscent of Ñiko's untitled poster, and Alfredo Rostgaard's *Hasta la victoria siempre* of the same year. Che's close-cropped face rendered in half tones, emphasizing his strong features and beret with a star, had its origins in the famous photograph by Alberto Korda. In Cuba, Che's image became the key symbol of the revolution's foreign policy.[15] For Chicanos, Che was the epitome of the handsome warrior who had struggled and died for his revolutionary ideals. During the course of the Chicano Movement, Che's face on posters promoted solidarity with Cuba, local health care programs, and even *Cinco de Mayo* celebrations.

As part of the collective political activism of the late 1960s and early 1970s, the majority of the posters were created on California college and university campuses. Yet as the call to cultural and political activism on behalf of a Chicano agenda proved harder to realize within an institutional setting, these production workshops *(talleres)* moved to community sites. Along with the belief that the true work of chicanismo was in the community, the *talleres* were based on the collective, socialist agenda of Mexico's *Taller de Gráfica Popular* and most often operated under the guidance of master poster artist(s), such as Malaquías Montoya and Manuel Hernández (Berkeley and Oakland), Ramses Noriega (Los Angeles), and Esteban Villa and José Montoya (Sacramento). This move to the community sparked the development of many artists collectives into nonprofit organizations, including the *Galería de la Raza* and La Raza Silkscreen Center/La Raza Graphics (San Francisco, 1970, 1971), *Centro de Artistas Chicanos*/RCAF (Sacramento, 1972), *La Brocha del Valle* (Fresno, 1974), *Méchicano* and Self-Help Graphics and Art (Los Angeles, 1969, 1972), and the *Centro Cultural de la Raza* (San Diego, 1970). Though posters continued to be produced by

Rupert Garcia
Che Guevara, 1968; silkscreen *(serigrafia)*
Courtesy of California Ethnic and Multicultural Archives

some individual artists, such as Malaquías Montoya, these *centros culturales* (cultural centers) became the focal point of poster production in California and ushered in a dynamic era of artistic exploration and cultural reclamation reflected in a Chicano iconography renaissance.

SYNTHESIS

The Chicano Poster and Cultural Reclamation 1972-1982

As cultural-political strategy, artists assumed that the undermining of entrenched artistic hierarchies would create apertures for questioning equally rooted social structures.

Tomás Ybarra-Frausto[16]

Though Chicano art had begun by visually articulating the Chicano movement's political stance, it also had as a central goal the formation and affirmation of a Chicano cultural identity. In visualizing this new identity, artists became part of a cultural reclamation process to reintroduce Mexican art and history, revitalize popular artistic expressions, and support community cultural activities. The definition of "art" was expanded by Chicano/a artists to include all artistic activities that affirmed and celebrated their Mexican cultural heritage, including pre-Conquest symbols, popular art manifestations, murals, and graphic arts.[17] As expressed by Manuel Hernandez, a founding member of the Bay Area's Mexican American Liberation Art Front (MALA-F), "The 'new' vocabulary is not only words, but it is symbols and attitudes which have become tools for the Chicano, inclusive of the artist speaking to the rest of the world; what Chicanos want to say for themselves and about themselves."[18] The result was a new set of images and symbols derived from a Mexican heritage and filtered through an American lived experience.

Crucial to the development of this new visual vocabulary were the artist collectives that became the central promoters and laboratories for this

estos centros culturales se convirtieron en focos de la producción de carteles en California, y anunció el inicio de una era dinámica de exploración artística y reclamo cultural reflejado en un renacimiento de la iconografía chicana.

SÍNTESIS

El cartel chicano y la reivindicación cultural 1972-1982

Como estrategia político-cultural, los artistas supusieron que la desautorización de las jerarquías artísticas establecidas crearía aperturas para cuestionar estructuras sociales con las mismas bases.

Tomás Ybarra-Frausto[16]

Aunque el arte chicano había comenzado articulando visualmente la posición política del movimiento chicano, también tenía como objetivo principal la formación y afirmación de una identidad cultural chicana. Al visualizar esta nueva identidad, los artistas se hicieron parte de un proceso de reclamación cultural que luchaba por reintroducir el arte y la historia de México, revitalizar las expresiones artísticas populares, y apoyar las actividades culturales comunitarias. Los artistas chicanos expandieron la definición de "arte" para incluir actividades artísticas que celebraban y afirmaban su herencia cultural mexicana, incluyendo símbolos precolombinos, manifestaciones de arte popular, murales y arte gráfica.[17] Como lo expresó Manuel Hernández, un miembro fundador del Frente Artístico de Liberación Mexicano Americano de la Zona de la Bahía (*Mexican American Liberation Art Front*, MALA-F), "El 'nuevo' vocabulario no está solamente compuesto de palabras, sino también de símbolos y actitudes que se han convertido en herramientas para el chicano, inclusivo del artista que habla al resto del mundo; lo que los chicanos quieren decir por sí mismos y sobre sí mismos".[18] El resultado fue un nuevo grupo de imágenes y símbolos derivado de la herencia mexicana y filtrados por la experiencia de vivir en los Estados Unidos.

Los colectivos de artistas que se convirtieron en los principales promotores y laboratorios para este reclamo social fueron fundamentales para el desarrollo de este

nuevo vocabulario visual. Varios de ellos, como el Centro de Artistas Chicanos/RCAF y el Centro Cultural de la Misión *(Mission Cultural Center)* en San Francisco, recibieron apoyo financiero de CETA *(Comprehensive Employment Training Act* – Acta de Preparación Comprensiva de Empleo, un programa del gobierno federal para la capacitación laboral) para contratar y capacitar a artistas gráficos que ofrecieran a la comunidad carteles y talleres gratuitos. También se convirtieron en el foco de experimentación artística en técnicas y medios de impresión. Allí, los artistas tenían acceso a papel de mejor calidad, tintas y equipo, como la mesa de vacío, fundamental para el proceso de fotoserigrafía. Durante esta época, artistas de la Galería de la Raza crearon tarjetas y grabados utilizando una fotocopiadora a color y lanzaron a Frida Kalho como un icono chicano femenino. *La Raza Silkscreen Center/La Raza Graphics* unió a artistas que reflejaron la creciente presencia latinoamericana en la zona de la bahía de San Francisco. En el Centro de Artistas Chicanos/RCAF, el poeta Luis González (Louie "El Pie" González) comenzó su experimentación con el proceso serigráfico que duraría toda su vida, creando grabados basados en sus poemas concretos. En Los Ángeles, Gráficos y Arte Auto-Ayuda *(Self-Help Graphics and Art)* y Méchicano ofrecían a los artistas un espacio de colaboración y experimentación con el proceso de impresión serigráfico.

Aunque los artistas chicanos siguieron la producción de los carteles políticos, la iconografía cambió. "El cartel político dejó de lado los puños, las bocas gritando, los tentáculos, los capitalistas panzones y adoptaron el símbolo, la idea gráfica, el color expresivo, el lema poderoso".[19] Y lo que es más significativo, ahora la mayoría de los carteles eran creados para anunciar acontecimientos comunitarios o actividades de centros. Los carteles promocionaban asuntos vecinales y agencias, así como los festivales literarios, exposiciones, talleres de teatro, y/o ceremonias espirituales del propio centro. En un ambiente de colectividad, los artistas chicanos de carteles, se nutrieron de las tradiciones populares y vernáculas, reconstituyéndolas en imágenes y actividades chicanas, y luego las devolvían a la comunidad en forma de carteles. La imaginería desarrollada durante esta segunda década reflejó múltiples influencias y fuentes, muchas de ellas asociadas con su uso o el público al que iban dirigidas.

Las principales fuentes iconográficas eran el arte y

cultural reclamation. Several of them, such as the *Centro de Artistas Chicanos*/RCAF and the Mission Cultural Center in San Francisco, received funding from CETA (Comprehensive Employment Training Act, a federal government job training program) to hire and train graphic artists to provide the community with free posters and workshops. They also became the focal point for artistic experimentation in print techniques and media. Here artists received access to higher quality paper stock, inks, and equipment, such as the vacuum table crucial to the photo-silkscreen process. During this period, *Galería de la Raza* artists created art prints and cards utilizing a color Xerox machine and launched Frida Kahlo as an important Chicana icon. La Raza Silkscreen Center/La Raza Graphics brought together artists who reflected the Bay Area's growing Latin American presence. At the *Centro de Artistas Chicanos*, RCAF poet Luis González (Louie "The Foot" González) began his lifelong experimentation with the silkscreen process by creating prints based on his concrete poems. In Los Angeles, Self-Help Graphics and Art and *Méchicano* offered artists a place to collaborate and experiment with the silkscreen printing process.

Though political posters continued to be created by Chicano/a artists, the iconography changed. "The political poster abandoned the fists, the screaming mouths, the tentacles, the fat-bellied capitalists for the symbol, the graphic idea, the expressive color, the powerful slogan."[19] More significantly, now the majority of the posters were created to publicize community events or *centro* activities. Posters promoted neighborhood issues and agencies, as well as the *centro's* own literary festivals, gallery exhibitions, theatre workshops, and/or spiritual ceremonies. Within a collective atmosphere, Chicano poster artists drew on vernacular and cultural traditions, reconstituted them into Chicano images and activities, then returned them to the community as posters. The imagery developed during this second decade reflected multiple influences and sources, much of it connected to its use or intended audience.

The primary iconographic nutrient was

Mexican art and culture. According to Rupert Garcia, "Despite the fact that our umbilical cord with Mexico had been politically severed, [its] icons gave us a multi-faceted sense of continuity."[20] Chicano artists throughout the state incorporated Mexican pre-Conquest glyphs, religious icons, historical heroes, and contemporary popular art forms, such as prints, calendars, lottery cards, and toys. Readily recognizable Mexican icons were preferred, such as the Virgin of Guadalupe, Emiliano Zapata, and Francisco Villa. Posters used to announce Mexican historic events, such as the *Cinco de Mayo* and the 16 of September celebrations, utilized other historical figures (Benito Juarez and Father Miguel Hidalgo, respectively). Yet, the Chicano/a artist often took artistic license and stretched historical accuracy in the name of cultural education. An example is the 1978 *Celebración de independencia de 1810* [cat. no. 18] poster by Rudy Cuellar of the RCAF, which features the *Californio* rebel Tiburcio Vasquez, Mexican Revolutionary intellectual Ricardo Flores Magón, along with Mexican Independence leaders Hidalgo and José María Morelos, all floating on top of a map of North and South America. In combining heroes from the Mexican Independence of 1810, *Californio* resistance of the 1860s, and Mexican Revolution of 1910 with maps of both American continents, Cuellar brings historical continuity, geographic unity, and regional relevance to a local celebration of "Mexican Independence Day."

One of the most potent influences came by way of the Mexican calendars, which many Mexican American businesses ordered and gave to their loyal customers annually. Chicano/a artists gravitated to them for cultural and personal reasons. Found in almost every home, many Chicano/a artists learned about Mexican history and culture from them. For many people, these prints became "art works" after

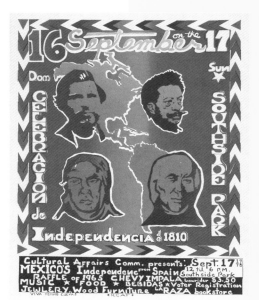

la cultura de México. Según Rupert Garcia, "A pesar del hecho de que el cordón umbilical que nos unía a México había sido cortado en el ámbito político, [sus] iconos nos daban un sentido de continuidad polifacético".[20] Los artistas chicanos de todo el estado adoptaron glifos mexicas precolombinos, imágenes religiosas, héroes históricos y formas del arte popular contemporáneo, tales como las estampas, calendarios, billetes de lotería y juguetes. Se favorecían los iconos mexicanos fáciles de reconocer, como la Virgen de Guadalupe, Emiliano Zapata y Francisco Villa. Los carteles utilizados para anunciar festejos históricos, como el cinco de mayo y el 16 de septiembre, utilizaban otros personajes históricos: Benito Juárez y el Padre Miguel Hidalgo, respectivamente. Sin embargo, los artistas chicanos tomaban a menudo licencia artística con la historia en nombre de la educación cultural. Un ejemplo es el cartel de Rudy Cuellar, miembro del RCAF, titulado *Celebración de independencia de 1810* (1978) [cat. no. 18]. En el cuadro él representa al rebelde californiano Tiburcio Vásquez, el revolucionario e intelectual mexicano Ricardo Flores Magón, junto a los líderes de la independencia mexicana como Hidalgo y José María Morelos, todos flotando sobre un mapa de América del Norte y del Sur. Al combinar a los héroes de la independencia mexicana de 1810, la resistencia californiana de 1860 y la revolución mexicana de 1910 con mapas de todo el continente americano, Cuellar crea una continuidad histórica y unidad geográfica dando preeminencia regional a una conmemoración local del "Día de la independencia mexicana".

Una de las influencias más poderosas llegó de los calendarios mexicanos, que pedían muchos negocios mexicanoamericanos y repartían anualmente entre sus clientes más leales. Los artistas chicanos gravitaron hacia ellos por motivos culturales y personales. Muchos artistas chicanos aprendieron por medio de los calendarios, que se podían encontrar en casi todos los hogares, acerca de la historia y la cultura de México. Para mucha gente, estas estampas eran enmarcadas y transformadas en "obras de arte" después de cortar y desechar las fechas. Las estampas

Rodolfo "Rudy" Cuellar
Celebración de independencia de 1810 (Celebration of the 1810 Independence) 1978; silkscreen *(serigrafía)*
[cat. no. 18]

de calendario presentaban a los artistas una gran variedad de ricas imágenes que ilustraban el legado indígena de México, tradiciones culturales y diversidad regional. Las representaciones de la historia y los mitos precolombinos atraían especialmente a los artistas chicanos. Su impacto fue tan importante que las imágenes mexicanas de calendario ofrecieron algunas de las imágenes más memorables del arte chicano. En 1972 *Amor indio,* de Jesús Huelguera apareció en la cubierta de un disco de MALO, un grupo californiano de rock, que fue distribuido en todo el mundo.

Además del arte, el formato educativo de los calendarios también inspiraron a muchos colectivos de arte chicano de California a producir una serie de calendarios en serigrafía fomentando la cultura y la historia chicano, entre ellos Méchicano, Galería de la Raza, RCAF y La Brocha del Valle. En contraste a las versiones mexicanas, estos calendarios consistían en un grupo de seis a doce imágenes, cada una creada por un artista distinto. Algunos estaban basados en temas comunes, como el calendario "Historia de California" (1977), producido conjuntamente por la Galería de la Raza y el Centro de Artistas Chicanos/RCAF. El calendario Méchicano producido en el mismo año refleja los intereses sociopolíticos y los estilos artísticos de cada uno de los artistas que lo produjeron.

Debemos anotar la importancia dada a los elementos de diseño en estos calendarios chicanos, a menudo intencionalmente en detrimento a su función como calendario. Un ejemplo es *El corazón del pueblo* de Carlos Almaraz [plate 24; cat. no. 47] en el que sus estilizadas fechas de febrero están apelmazadas en la parte superior del grabado. El enfoque principal es la imagen central del corazón con espinas y la parte alta en llamas, haciendo referencia al Sagrado Corazón de Jesús de los católicos y el corazón de sacrificio de los mexicas. El corazón de Alamaraz también se nutre de la cultura chicana urbana, especialmente de la popularidad de estos corazones flamígeros entre los hombres del barrio que los utilizan en sus tatuajes como protección, y en los dibujos del pinto (prisión) como expresión del amor eterno y la

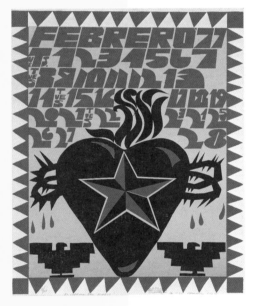

the calendar dates were cut off and the image was framed. For the majority of artists, calendar prints introduced them to a wealth of images illustrating Mexico's indigenous heritage, cultural traditions, and regional diversity. Chicano/a artists were especially drawn to the depiction of pre-Conquest history and myths. The impact was so great that Mexican calendar images provided some of the most memorable icons in Chicano art. In 1972 Jesús Helguera's *Amor indio* appeared on the debut album cover for the California rock group, MALO, which was distributed internationally.

In addition to the artwork, the calendar's educational format also inspired many California Chicano artist collectives to produce a series of silkscreen calendars promoting Chicano culture and history, among them *Méchicano, Galería de la Raza,* RCAF, and *La Brocha del Valle.* Unlike the Mexican versions, these calendars consisted of a suite of six to twelve prints, with a different artist for each print. Some were based on an overall theme, such as the *History of California* (1977) calendar produced jointly by the *Galería de la Raza* and *Centro de Artistas Chicanos/* RCAF. The *Méchicano* calendar produced the same year reflected the sociopolitical interests and artistic styles of each participating artist.

Noteworthy is the greater importance given the design elements in these Chicano calendars, often to the intentional detriment of the calendar's function. An example is Carlos Almaraz' *El corazón del pueblo (The Heart of the Village)* [plate 24; cat. no. 47], in which his stylized February dates are jammed into the top portion of the print. The main focus is the central heart image with thorns and flaming top, referencing the Catholic Sacred Heart of Jesus and sacrificial heart of the Aztecs. Almaraz' heart also draws on Chicano urban culture, especially the popularity of these "flaming" hearts

Carlos Almaraz
El corazón del pueblo (The Heart of the Village) 1976; silkscreen *(serigrafía)*
[plate 24; cat. no. 47]

among *barrio* males as tattoos for protection, and within *pinto* (prison) drawings as expressions of eternal love/passion. The syncretism of this Chicano "sacred heart" renders it "a cultural icon which makes tangible our mestizo heritage, while at the same time it expresses the passion, faith, sorrow, and love of the culture."[21] Almaraz' heart also holds the red star of the Communist Party, signifying Almaraz' Marxist affiliations. At the bottom left and right, the UFW eagle emblem declares his solidarity with the union, and by extension, *chicanismo*. It is a perfect example of the seamless juncture of political, popular, and individual iconography that marked this period of poster production.

Many Los Angeles artists chose to focus on urban imagery from *barrio* youth culture. John Valadez produced several posters on *cholo* dress and stance. Using photographs, Valadez recreated photorealist, full-length versions of neighborhood *cholos;* one poster incorporated labels of identifying clothing (*Cholo;* 1978) [plate 34; cat. no. 68]. By trying to teach people the different aspects of the *cholo* outfit and how they were tied to his identity, Valadez intended to render the *cholo* in a positive light. *Cholo* dress also became a means of countering the perceived image of the *pachuco* as a zoot-suit-wearing dandy. "In this [*cholo*] society, the khakis become traditional clothing; a way of resisting assimilation, of affirming a different history and experience."[22] Valadez also incorporated the distinctive writing style of the *cholos*. Known as *placas*, this graffiti art was largely drawn from the wall writings that proclaimed the objects of their love or functioned as "pledges of allegiance" to their neighborhood. Rendered in Old English type style, the "squarish, prestigious typeface was meant to present to the public a formal document, encouraging gang

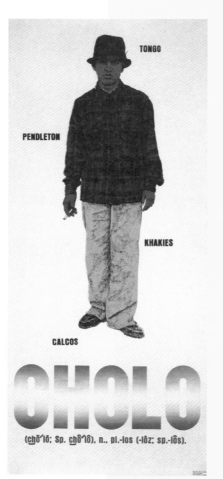

pasión. El sincretismo de este "sagrado corazón" chicano lo convierte en "un icono cultural que hace tangible nuestra herencia mestiza, a la vez que expresa la pasión, fe, pena, y amor de la cultura".[21] El corazón de Almaraz también incluye la estrella roja del Partido Comunista, significando la afiliación marxista de Almaraz. En la parte inferior, a la izquierda y la derecha, el emblema del águila de la UFW declara su solidaridad con el sindicato, y por extensión, con el chicanismo. Es un ejemplo perfecto de la unión natural de iconografía política, popular e individual que marcó este periodo de la producción de carteles.

Muchos artistas de Los Ángeles eligieron enfocarse en la imaginería urbana representada por la cultura juvenil de los barrios. John Valadez produjo varios carteles sobre las actitudes e indumentaria del cholo. Utilizando fotografías, Valadez recreó versiones fotorrealistas a tamaño natural de cholos de la vecindad. Un cartel incorporó las etiquetas que identifican las ropas características del personaje (*Cholo;* 1978) [plate 34; cat. no. 68]. Al intentar enseñar al público los diferentes elementos de la indumentaria del cholo, y la manera en la que éstas se relacionaban con su identidad, Valadez trató de representar una imagen positiva de los cholos. La indumentaria del cholo también se convierte en una manera de oponer la imagen del pachuco como un dandy vestido de chaqué. "En esta [cholo] sociedad, los khakis se hacen indumentaria tradicional; una manera de resistir la asimilación, de afirmar una historia y una experiencia diferente".[22] Valadez también incorpora la caligrafía característica de los cholos. Conocida como placas, esta forma del arte del graffiti se nutrió principalmente de la escritura en las paredes que proclamaba los objetos de su amor o funcionaba como "juramento de lealtad" a su vecindad. Presentada en el viejo estilo de molde inglés, el "trazo cuadrado y prestigioso se creó para ofrecer al público un documento formal, alentando a la fuerza de las bandas y creando una aureola de exclusividad".[23] Los artistas de carteles afirmaron su orgullo hacia

John Valadez
Cholo, 1978; silkscreen *(serigrafía)*
[plate 34; cat. no. 68]

sus barrios y expusieron temas sociopolíticos utilizando graffiti. Así, estos carteles funcionaban en los barrios como extensiones portátiles del orgullo del barrio y de resistencia cultural.

El pachuco surgió por derecho propio durante este periodo como otro icono urbano importante. Se trata de jóvenes urbanos que rechazaban la asimilación al ambiente cultural estadounidense, pero no se identificaban tampoco con los patrones culturales de sus padres mexicanos. Estos jóvenes, cuya origin surgió de El Paso, Texas, y se extendió por todas las zonas urbanas del suroeste, desarrollaron su propia indumentaria y un léxico caló particular. El artista de la RCAF José Montoya recreó en varios carteles a los pachucos de su infancia en la década de 1940. Montoya cree que los pachucos son los "luchadores de la libertad" originales de la experiencia chicana y los precursores de la cultura chola contemporánea.[24] En *Recuerdos del Palomar* [cat. no. 70] – un cartel de promoción de una producción teatral basada en música y bailes de los años 40 – Montoya presenta a una pareja vestida de gala bailando el "boogie-woogie". Sin embargo, el pachuco que aparece en el cartel que anuncia la exposición individual de Montoya, *Pachuco Art: A Historical Update* (*Arte pachuco: Una actualización histórica)* [cat. no. 66], es una combinación de una calavera de José Guadalupe Posada y un dandy pachuco. Las presentaciones únicas de Montoya, no solamente rinden homenaje a estas figuras enigmáticas, pero también ejemplifican el humor característico de los artistas de la RCAF.

Al mismo tiempo que los artistas empezaban a utilizar imaginería y los sentimientos más "tradicionales" del barrio, otro angelino, Richard Duardo, exploraba imágenes basadas en la cultura chicana alternativa. Duardo creó su propia estética del cartel retratando el mundo exuberante "underground" de la nueva ola, el punk y el lustroso mundo de la publicidad de Los Ángeles. *The Screamers,* producido en 1978, fue autodesignado como el primer cartel punk.[25] Creado en tonos pastel, el cartel presenta una fotografía de los miembros del grupo de rock The Screamers, y se aleja de cualquier asociación

strength, and creating an aura of exclusivity."[23] Poster artists asserted their individual *barrio* pride and exposed sociopolitical issues utilizing graffiti. Thus, these posters functioned within *barrios* as portable extensions of neighborhood pride and cultural resistance.

The *pachuco* also emerged during this time as an important Chicano urban icon in its own right. They were urban youth who rejected assimilation into the American mainstream, yet did not identify with their Mexican parent's cultural standards. Originating in El Paso, Texas, and spreading throughout the urban areas of the Southwest, these young people developed their own distinctive outfits and *caló* lexicon. RCAF artist José Montoya recreated the *pachucos* of his 1940s childhood in several posters. He believes the *pachucos* to be the original "freedom fighters" of the Chicano experience and precursors to the contemporary *cholo* youth culture.[24] In *Recuerdos del Palomar* (*Memories of Palomar)* [cat. no. 70], a poster promoting a theatre production based on music and dances from the 1940s, Montoya depicted a couple in zoot suits dancing the boogie-woogie. However, the *pachuco* in the poster announcing his one-person exhibition, *José Montoya's Pachuco Art: A Historical Update* [cat. no. 66], is a combination of José Guadalupe Posada's *calavera* and a *pachuco* dandy. Montoya's unique renditions not only pay homage to this enigmatic figure, but also exemplify the trademark humor of the RCAF artists.

At the same time that poster artists were utilizing more "traditional" *barrio* sensibilities and imagery, fellow *Angelino* Richard Duardo was exploring imagery based on alternative Chicano youth culture. Duardo created his own unique poster aesthetics by drawing from the thriving underground new/wave/punk scene and the slick, pervasive advertisement world of Los Angeles. *The*

Richard Duardo
The Screamers, 1978; silkscreen *(serigrafía)*
Courtesy of the artist

105

Screamers, produced in 1978, is self-designated as the first punk poster.[25] Rendered in pastel tones, featuring a photograph of The Screamers rock band members, this poster belies any association with Chicano aesthetics; it even incorporates Japanese lettering as its text. Duardo became recognized internationally as one of the unchallenged masters of the silkscreen medium and foremost aesthetic innovators within Chicano art.

One of the major influences on the iconography of the Chicano poster was *indigenismo*, which sought to reestablish linkages between Chicanos and their pre-Conquest Mexican ancestors and to reintroduce indigenous knowledge through its ancient philosophy, literature, and ceremonies. "Ancient and surviving Indian cultures were valued as root sources from which to extract lasting values that would bring unity and cohesion to the heterogeneous Chicano community."[26] *Indigenismo* was practiced to some extent throughout the state, especially within *Día de los Muertos* (Day of the Dead) observances, but it was most prevalent in the San Diego area *(Toltecas en Aztlán/Centro Cultural de la Raza)* and the Central Valley (RCAF/*Centro de Artistas Chicanos*). Iconography ranged from simple Aztec or Mayan glyphs to elaborate recreations of pre-Conquest deities such as Tlaloc (God of Rain) for the *Fiesta de Colores* poster in Sacramento, Mictlantehcuhtli (God of Death) for *Día de los Muertos*, or Xilonen (Goddess of Corn) for the *Fiesta de maíz*. As an extension of *indigenismo*, the *Virgen de Guadalupe* was merged with the Aztec goddess Tonantzin and depicted with both names in posters announcing many *El día de la Virgen* (December 12) activities throughout the state.

Another important iconic element within the Chicano political and artistic Movement was the concept of "Aztlán." Defined as the mythic homeland of the Aztecs before they set off to found Tenochtitlan (present Mexico City), during the Chicano Movement, Aztlán became synonymous with the United States southwest and Chicano nationalism. As a unifying concept, it proved to be more binding than language, birthplace, or cultural traits, especially since these were not all shared

con la estética chicana, llegando a incorporar caracteres japoneses en su texto. Duardo fue reconocido mundialmente como uno de los maestros indiscutibles del género de la serigrafía, y uno de los principales innovadores estéticos del arte chicano.

Una de las principales influencias en la iconografía del cartel chicano fue el indigenismo, que trataba de reestablecer los lazos entre los chicanos y sus ancestros mexicanos precolombinos, a la vez que reintroducía la sabiduría indígena por medio de su antigua filosofía, su literatura y sus ceremonias. "Las culturas indígenas antiguas y las sobrevivientes eran valoradas como fuentes originarias de las que se podían extraer valores duraderos que traerían unidad y cohesión a la heterogénea comunidad chicana".[26] El indigenismo se practicaba a ciertos niveles a lo ancho del estado, especialmente en las conmemoraciones del Día de los muertos, predominantemente en la zona de San Diego (Toltecas en Aztlán/Centro Cultural de la Raza) y en el Valle Central (RCAF/Centro de Artistas Chicanos). La iconografía variaba desde simples glifos mexicas y mayas, a elaboradas recreaciones de deidades precolombinas como Tlaloc (Dios de la lluvia) para el cartel de la Fiesta de Colores en Sacramento, Mictlantehcuhtli (Dios de la muerte) para Días de los Muertos o Xilonen (Diosa del maíz) para la Fiesta del Maíz. Como extensión del indigenismo, la Virgen de Guadalupe fue combinada con la diosa mexica Tonantzin y representada con ambos nombres en numerosos carteles que anunciaban las actividades del Día de la Virgen (12 de diciembre) en todo el estado.

Otro elemento icónico importante dentro del movimiento político y artístico chicano fue el concepto de "Aztlán". Definido como la tierra mítica de los aztecas antes de que partieran a fundar Tenochtitlán (hoy Ciudad de México), durante el movimiento chicano Aztlán se convirtió en sinónimo del suroeste de los Estados Unidos y del nacionalismo chicano. Como concepto unificador, demostró ser mucho más cohesivo que el idioma, el lugar de nacimiento, o las características culturales, especialmente desde que éstos no eran todos atributos comunes. Aztlán y su imaginería indigenista representaba la fuerza unificadora de una herencia ancestral basada en principios espirituales y una entidad física, el Suroeste. Lo que es más importante, Aztlán también pasó a representar la afirmación del origen mestizo de los chicanos como producto de

los españoles y los indígenas del continente. "Aunque esta idealización de las culturas toltecas, aztecas y mayas estaba basada en un conocimiento antropológico limitado," observó el crítico cultural Amalia Mesa-Bains, "en aquel momento sirvió para satisfacer las necesidades estratégicas (políticas y espirituales) de una generación ansiosa por encontrar un lazo a un pasado glorioso".[27]

Sin duda la más difundida de las imágenes derivadas de la herencia indígena era la calavera. El esqueleto se originó en los antiguos ritos de las civilizaciones precolombinas. Veían a la muerte como una parte del ciclo natural de la vida y daban gran valor al sacrificio en sus prácticas religiosas. En las aplicaciones políticas y humorísticas que José Guadalupe Posada dio al tratar el tema de la muerte, las calaveras escenificaban las actividades y retos de la vida de los habitantes de la Ciudad de México, a menudo en un teatro de lo absurdo. Las calaveras de Posada también recordaban a los observadores su transitoriedad sobre la tierra, y de la muerte como el gran nivelador de ricos y pobres, hermosos y feos, jóvenes y viejos. Los artistas chicanos incorporaron ambos aspectos de este legado en carteles que festejaban el Día de los Muertos, exposiciones, producciones teatrales y sus actividades principales.

Fue también durante esta época que algunos centros específicos desarrollaron una iconografía particular. En la zona fronteriza de San Diego los artistas asociados al Centro Cultural de la Raza incluyendo a David Avalos y Victor Ochoa, produjeron carteles relacionados con los temas regionales de la inmigración y la política de la frontera. La asociación de la Real Fuerza Aérea Chicana (Royal Chicano Air Force, RCAF) con la jerga militar generó una combinación única de imaginería de aviación y humor. El acrónimo que identificaba al grupo, RCAF, aparecía pintado en la tipografía del ejército norteamericano, a menudo con un par de alas. Varios de los carteles representaban a sus miembros vestidos con chaquetas de vuelo y antiparras promocionando los boicots de la UFW. El centro La Raza Silkscreen Center/La Raza Graphics se hizo famoso por su compromiso con las luchas e inquietudes del tercer mundo, especialmente las de centro y sur América.

Para mediados de la década de 1980, los artistas chicanos en estos centros colectivos funcionaban a varios niveles artísticos. Muchos se mantuvieron fieles a la

attributes. Aztlán and its indigenous imagery represented the unifying force of an ancient heritage based on spiritual principles and a physical entity (the Southwest). More importantly, Aztlán also came to embody the affirmation of Chicanos' *mestizo* origins as the product of Spanish and indigenous peoples of this continent. "Although this idealization of the Toltec, Aztec, and Mayan cultures was based on limited anthropological knowledge," observed cultural critic Amalia Mesa-Bains, "at the time it served the strategic spiritual and political needs of a generation hungry for a link to a glorious past."[27]

By far the most ubiquitous of images derived from an indigenous heritage was the *calavera*. The skeleton had as its source the ancient death rites of the pre-Conquest civilizations, which regarded death as part of the natural life cycle and placed a high value on sacrifice in their religious practices. In José Guadalupe Posada's humorous and political applications, *calaveras* acted out the daily trials and successes of the everyday people of Mexico City, often as a theatre of the absurd. Posada's *calaveras* also served to remind viewers of their transitory nature on earth, and of death as the great equalizer among rich and poor, beautiful and ugly, young and old. Chicano artists incorporated both aspects of this legacy in posters that promoted *Día de los Muertos* celebrations, art exhibitions, theatre productions, and their center activities.

It was also during this period that specific *centros* developed distinct iconography. In the San Diego border area, artists associated with the Centro Cultural de la Raza, including David Avalos and Victor Ochoa, produced posters regarding regional issues of immigration and border politics. The Royal Chicano Air Force (RCAF) association with military flight jargon generated a unique combination of aviation imagery and humor. The group's identifying acronym, RCAF, was printed in U.S. Army typeface and often sprouted wings. Several of their posters featured members dressed in flight jackets and goggles while promoting UFW boycott activities [cat. no. 20]. La Raza Silkscreen Center/La Raza Graphics became known for their commitment to third world issues and struggles, especially those of the Americas.

By the middle of the 1980s, Chicano artists within these collective *centros* functioned on multiple artistic levels. Many remained true to the ideology of a collective effort, while at the same time experimenting with personal imagery. While some artists continued "validating the vernacular," many more began to seek entry into the mainstream "fine art" world. Facilitated by the rise of multiculturalism in the 1980s, Chicano art (and artists) began to receive greater acceptance and visibility within galleries and museums. Though the aesthetic ramifications on American art and culture are still being assessed and defined, the immediate results were national exhibitions, including *Hispanic Art in the United States* (1987) and *The Latin American Spirit* (1989). The trend reached its peak in the 1990s with CARA: *Chicano Art: Resistance and Affirmation*, which traveled for three years and featured Chicano poster artists prominently. More significantly, Self-Help Graphics and Art in Los Angeles established the Experimental Silkscreen Atelier in 1983. The Chicano poster entered the era of the fine art print and would undergo commensurable changes in aesthetics and iconography.

SELLING THE VISION

The Chicano Poster as Art
1983-Present

The poster aims to seduce, to exhort,
to sell, to advocate, to convince, to appeal.

SUSAN SONTAG[28]

The Chicano poster's transition from political tool to art product was a slow and gradual process fueled by multiple factors. In the beginning, Chicano posters had been produced as political propaganda and later served as community announcements. Within both these capacities, they had been produced and distributed free to the public. With the demise of CETA and the decrease in government arts funds, the *centros* began to seek alternative funding sources, including poster sales income and production fees. In addition, as artists experimented with the silkscreen medium and personal imagery, the

ideología de un esfuerzo colectivo, mientras que a la vez experimentaban con imaginería personal. Mientras que algunos artistas siguieron "validar lo popular," muchos más comenzaron a tratar de acceder al mundo del arte. Ayudados por el auge del multiculturalismo en la década de 1980, el arte (y los artistas) chicanos comenzaron a recibir mayor atención y visibilidad en museos y galerías. Aunque las ramificaciones estéticas del arte y la cultura americanas todavía se estaban midiendo y definiendo, los resultados inmediatos fueron algunas exposiciones nacionales, como *Hispanic Art in the United States* (*El arte hispano en los Estados Unidos*, 1987) y *The Latin American Spirit* (*El espíritu latinoamericano*, 1989). Esta moda alcanzó su apogeo en 1990 con *CARA: Chicano Art: Resistance and Affirmation* (*Arte chicano: resistencia y affirmacion*), que viajó durante tres años y destacó artistas de arte de cartel. Aún más importante, *Self-Help Graphics and Art* en Los Ángeles estableció el Atelier de Serigrafía Experimental (*Experimental Silkscreen Atelier*) en 1983. El cartel chicano entró en una época de grabados de bellas artes y su estética e iconografía se transformaría enormemente.

VENDIENDO LA VISIÓN

El arte del cartel chicano
1983-presente

El objetivo del cartel es seducir,
exhortar, vender, abogar,
convencer, apelar.

SUSAN SONTAG[28]

La transición del cartel chicano de herramienta política a producto de arte fue un proceso lento y gradual, estimulado por muchos factores. Al principio, los carteles chicanos habían sido producidos como propaganda política, y más tarde sirvieron como anuncios comunitarios. En ambas funciones, habían sido producidos y distribuidos gratuitamente al público. Con la desaparición de CETA y la reducción de fondos gubernamentales para el arte, los centros comenzaron a buscar fuentes alternativas de financiamiento, incluyendo la venta de carteles y cobro de producción. Además, como artistas con experiencia en el medio de la serigrafía y la imaginería personal, la importancia de la estética empezó a sustituir cualquier mensaje. La iconografía personal también fue en aumento

a medida que los artistas hacían del cartel su principal medio de expresión. Ya en 1975, Luis González de la RCAF había producido y vendido una serie de serigrafías de edición limitada que incorporaban su poesía concreta. Sin contenido político alguno, muchos de estos poemas eran historias personales, bilingües, de amor encontrado y perdido, grabadas sobre fondos de colores. Al principio las vendía a costo reducido para hacerlas asequibles a los miembros de la comunidad, estos carteles al fin se hicieron populares. Sin embargo, en la década de 1980, el arte chicano fue impulsado a un mundo artístico general por la demanda de multiculturalismo en el mercado. La oportunidad de elevar a los carteles al nivel de "grabados de arte" fue aprovechada en Los Ángeles por dos elementos importantes dentro del mundo del cartel chicano: Richard Duardo y *Self-Help Graphics and Art*.

Duardo, que ya era un veterano artista de grabados, fue cofundador del Centro de Arte Público con Almaraz y Guillermo Bejarano en 1977. Fue allí donde comenzó a experimentar con la imaginería punk. En 1979 organizó el primer estudio de serigrafía en *Self-Help Graphics and Art*.[29] Al año siguiente, Duardo estableció su propio negocio de grabados – Aztlán Múltiples – y tres años más tarde, una galería privada que llamó *Future Perfect* (Futuro Perfecto). Allí, creó cientos de carteles para publicistas internacionales y galerías de arte, "con la intención de ofrecer a los decoradores carteles finos que, por primera vez, incluyeran los de artistas chicanos".[30] Los carteles de Duardo iban más allá de su papel primario como herramientas políticas y trataban de hacerse notorios por su contenido de base artística. Además de crear imágenes del mundo New Wave de Los Ángeles, y de la cultura popular – como Boy George [plate 35; cat. no. 69] y *The Plugz* [plate 33; cat. no. 67] – Duardo puso al día algunos de los iconos del movimiento chicano, incluyendo al pachuco [cat. no. 66].

En 1982 *Self-Help Graphics* invitó a Gronk a producir una serie de grabados de edición limitada.[31] Además de dos carteles solicitados para el décimo aniversario de un festejo del Día de los Muertos, la serie de grabados mostraba imaginería de Gronk derivada de su obra mural y sus cuadros. Con títulos como *Molotov Cocktail* (*Coctail Molotov*) y *Exploding Coffee Cup* (*Taza de café explotando*), los grabados de Gronk se nutrían de sus experiencias como artista urbano y su sentido de

importance of aesthetics began to supersede any message. Personal iconography also increased as artists utilized posters as their primary artistic medium. As early as 1975, Luis González of the RCAF had produced and sold a series of limited edition silkscreen prints which featured his concrete poetry. Devoid of political content, many of these poems were personal, bilingual accounts of love found and lost, printed against colorful backgrounds. Initially sold at low prices to make them affordable to community members, these posters ultimately gained popularity. However, in the 1980s, Chicano art was propelled into a mainstream art world fueled by the market's co-optation of multiculturalism. The opportunity to push posters into the realm of "art prints" was fully realized in Los Angeles by two important proponents of the Chicano art poster: Richard Duardo and Self-Help Graphics and Art.

Already a veteran screenprint artist, Duardo co-founded the Centro de Arte Publico with Almaraz and Guillermo Bejarano in 1977, and there he began his experimentation with punk imagery. In 1979 he set up the first silkscreen print shop at Self-Help Graphics and Art.[29] The following year, Duardo established his own print business, Aztlan Multiples, and three years later, a private gallery he named Future Perfect. Here, he created hundreds of posters for international advertisers and art galleries, "with the intent of providing decorators with fine posters that, for the first time, would include those of Chicano artists."[30] Duardo's posters expanded beyond their primary role as a political tool and strove to derive their status from an aesthetics-based content. Aside from creating imagery from the young, hip Los Angeles' New Wave scene and pop culture, such as Boy George [plate 35; cat. no. 69] and *The Plugz* [plate 33; cat. no. 67], Duardo also updated icons of the Chicano Movement, including the *pachuco* [cat. no. 66].

In 1982 Self-Help Graphics invited Gronk to produce a series of limited edition screenprints.[31] Aside from two posters commissioned for its Day of the Dead tenth anniversary, the suite of prints featuring Gronk imagery derived from his canvas

and mural work. With titles such as *Molotov Cocktail and Exploding Coffee Cup,* Gronk's prints drew on his experiences as an urban artist and sense of displacement.[32] Like his fellow artists within Asco, his iconography reflected the influences of Mexican/Latino art, but also of Hollywood B-movies. Gronk's prints marked a turning point in the purpose and production of Chicano posters, which accelerated the iconographic impact initiated by individual artists in the 1970s, such as Richard Duardo, Rupert Garcia, and Luis González. The combination of a well-known artist, a master printer for quality control, and a mechanism by which to market the prints to Chicano and mainstream collectors proved successful. The following year, with funds from the sale of Gronk's prints, nine artists were invited to participate in the first annual Atelier Program.

Based on the principle of artistic excellence within a collective process, Self-Help Graphics' Atelier Program provided the luxury of a technical printer and the opportunity for artistic experimentation. No longer bound by publicity requirements or political agendas, the imagery reflected individual aesthetics and/or personal interpretations. An example is Ester Hernández' *La ofrenda* (*The Offering;* 1988) [plate 31; cat. no. 63], which portrays the Virgin of Guadalupe on the back of a woman. From the lower left corner, a hand is "offering" a rose. The Virgin's image within this personal statement is multileveled, invoking meanings at the political, social, and gender-identity levels. As part of a farmworker family in a rural central California town without a

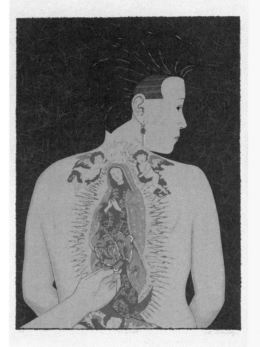

church, Hernández participated as a *Guadalupana,* a society devoted to the Virgin of Guadalupe. In Dinuba, it was the older Mexican men and women who organized prayer events and social activities that brought people together to honor *La Virgen.*[33]

exclusión.[32] Como los otros artistas de Asco, su iconografía reflejaba la influencia del arte latino y mexicano, pero también de las películas de segunda clase de Hollywood. Los grabados de Gronk marcaron el principio de un cambio en el objetivo y la producción de los carteles chicanos, lo que aceleró el impacto iconográfico iniciado por artistas individuales a principios de la década de 1970, como Richard Duardo, Rupert Garcia y Luis González. La combinación de un artista conocido, un maestro grabador que controlara la calidad y un mecanismo con el que comercializar los grabados a los chicanos y a los coleccionistas habituales fue un éxito. Al año siguiente, con apoyo financiero de la venta de los grabados de Gronk, se invitó a nueve artistas a que participaran en el primer Programa de Atelier anual.

El Programa de Atelier de *Self-Help Graphics* estaba basado en principios de calidad artística en el proceso colectivo, y ofrecía el lujo de un grabador técnico y la oportunidad de experimentación artística. La imaginería, que ya no estaba restringida por las demandas de la publicidad o los objetivos políticos, reflejó la estética individual y/o las interpretaciones personales. Un ejemplo es *La ofrenda* (1988) [plate 31; cat. no. 63] de Ester Hernández que representa a la Virgen de Guadalupe en la espalda de una mujer. Desde la esquina inferior izquierda, una mano "ofrece" una rosa. La imagen de La Virgen en esta declaración personal presenta varios niveles, invocando significados a nivel político, social y de identidad de género. Como miembro de una familia de trabajadores del campo en un pueblo rural del centro de California sin una iglesia, Hernández fue una guadalupana, una sociedad devota de la Virgen de Guadalupe. En Dinuba, eran los ancianos y ancianas mexicanas los que organizaban los grupos de plegaria y las actividades sociales que unían a la gente para honrar a La Virgen.[33] Sin embargo, su relación con La Virgen también tiene una base en su identificación como artista chicana. A nivel político, Hernández ha declarado su derecho a representar el símbolo de una manera significativa

Ester Hernández
La ofrenda (The Offering) 1988; silkscreen *(serigrafía)*
[plate 31; cat. no. 63]

110

para ella. Su Virgen adorna la espalda de una mujer en vez de un hombre, pero se inspira en una representación religiosa tradicional de La Virgen como su imagen principal. Este tributo altamente personal ejemplifica la tensión entre las preocupaciones estéticas y las referencias culturales que fueron (y siguen siendo) predominantes en los grabados chicanos después de mediados de 1980.

CONCLUSION

Los chicanos, tanto con un ojo crítico en el "mundo exterior" de influencia y dominio como en el "mundo interior" de la cultura chicana...pueden producir visiones singulares [y] de especificidad cultural.
RUPERT GARCIA[34]

Los carteles chicanos fueron un componente importante del movimiento chicano. Funcionaron de la misma manera que el arte de cartel de otros movimientos sociopolíticos: como propaganda, proponiendo una ideología específica y tomando posiciones políticas visibles. De hecho, además de los murales, los carteles fueron la única forma de arte que jugó un papel de semejante importancia en el movimiento chicano. "Los artistas actuaban como educadores visuales, con una misión fundamental de refinar y transmitir, mediante la expresión plástica, la ideología de una comunidad luchando por su autodeterminación".[35] La inmediatez y portabilidad del cartel chicano, que fue valorizado como herramienta política, también fue convertida en el vehículo ideal para imaginar los procesos de reclamación cultural de la década de 1970. La iconografía refleja la manera en que los carteles fueron más allá de la imaginería política y cumplieron otras funciones, como afirmación cultural, promoción literaria, y cohesión comunitaria. Los artistas del grabado chicano contemporáneo trabajan junto a cartelistas del movimiento chicano que siguen promocionando un programa político. Una nueva generación de artistas como Lalo Alcaraz, Mark Vallen y Rollo Castillo se ha unido a activistas como Malaquías Montoya y Victor Ochoa, y también se ha comprometido a "una estética del mensaje".

El cartel chicano, precisamente por su sincretismo, también contribuyó al desarrollo del rumbo característico del arte del movimiento chicano. Los primeros talleres de

However, her relationship to *La Virgen* is also based on her identification as a Chicana artist. Politically, Hernández has declared her right to represent the symbol in a manner meaningful to her. Her *Virgen* graces the back of a woman instead of a man, yet it draws on a traditional religious representation of the Virgin as its primary image. This very personal tribute exemplifies the pull between aesthetic concerns and cultural referencing that was (and continues to be) prevalent in Chicano prints after the mid-1980s.

CONCLUSION

Chicanos with both a critical eye on the "outside world" of influence and domination and the "inside world" of Chicano culture...can produce singular [and] culturally specific visions.
RUBERT GARCIA[34]

Chicano posters formed an important component of the Chicano Movement. They functioned in the manner of poster art within other social-political movements: as propaganda, proponents of a specific ideology, and visible political stances. In fact, aside from murals, posters were the only art forms to serve such an integral role within the Chicano Movement. "Artists functioned as visual educators, with the important task of refining and transmitting through plastic expression the ideology of a community striving for self-determination."[35] The Chicano poster's immediacy and portability, which had made it invaluable as a political tool, also made it a perfect vehicle for imaging the cultural reclamation process of the 1970s. As reflected in the iconography, posters expanded beyond political imagery and slowly filled other functions, such as cultural affirmation, literary promotion, and community building. Today's Chicano print artists work side by side with poster makers of the Chicano Movement who continue promoting a political agenda. Activists such as Malaquías Montoya and Victor Ochoa have been joined by a new generation of artists, including Lalo Alcaraz, Mark Vallen, and Rollo Castillo, who are also committed to an aesthetic of the message.

The Chicano poster, precisely because of its syncretism, also contributed to the development of the Chicano art movement's unique course. The early poster workshops at various universities attracted participants from other disciplines; some of them became practicing artists. The posters created within *centros* also solidified the community-building aspects of the movement – something not achieved by Mexico's *Taller de Gráfica Popular,* which was established by artists and remained artist-centered. Through on the job graphic art training and a well-equipped space to perfect their effective cultural imagery, many *centro* artists developed skills and aesthetics that served them well as individual artists.

However, it was multiculturalism and the art market of the 1980s and 1990s that forever changed the role of the poster and fueled an explosion of imagery. Though initiated by the individual efforts of such artists as Rupert Garcia, Luis González, and Richard Duardo in the 1970s, it was not until the establishment of Self-Help Graphics' Atelier Program that the trend was formalized and nourished. Chicano poster makers moved from being the anonymous producers of political materials to internationally renowned artists creating commissioned art prints. The poster format also offered artists the freedom to transmit messages solely by aesthetic means – to intentionally create poster art. Even Chicano artists who chose to produce strong political messages required from their viewers a more complex reading. An example of this is Liz Rodriguez' untitled diptych from 1986 [plate 55; cat. no. 99 and plate 56; cat. no. 100] in which shadowy figures rendered in dark, muted colors are depicted in various stages of torture. The almost abstract quality of the images allude to their clandestine nature, yet adds to their aesthetic appeal. It is only upon closer inspection that the viewer discovers the powerful political content.

More importantly, the greater artistic freedom claimed by Chicano poster artists in recent years has not only expanded the study of Chicano iconography, but has also contributed to the continuing redefinition of "Chicano art." Today, Chicano

impresión de carteles en varias universidades atrajeron participantes de otras disciplinas; algunos se convirtieron en artistas activos. Los carteles que crearon en los centros también contribuyeron a solidificar los aspectos del movimiento relacionados con el desarrollo de la comunidad, algo que no había logrado el Taller de Arte Gráfica Popular de México, que fue establecido por artistas y siguió centrándose en los artistas. Mediante su obra de capac-itación en artes gráficas y los espacios equipados idónea-mente para perfeccionar la efectividad de su imaginería cultural, muchos artistas de los centros desarrollaron habili-dades y estéticas que les sirvieron en su carrera como artis-tas individuales.

Sin embargo, fueron el multiculturalismo y el mercado artístico de las décadas de 1980 y 1990 que cambiaron para siempre el papel del cartel, y alimentaron la explosión de la imaginería. No fue hasta el establecimiento del Programa de Atelier de *Self-Help Graphics* que se formalizó y alimentó la tendencia iniciada por los esfuerzos individuales de artistas como Rupert Garcia, Luis González y Richard Duardo en la década de los 70. Los cartelistas chicanos pasaron de ser productores anónimos de material político a ser artistas de renombre internacional que creaban grabados artísticos por encargo. El formato del cartel también ofreció a los artistas la libertad de transmitir mensajes por medios puramente estéticos, de crear inten-cionalmente carteles artísticos. Incluso los artistas chicanos que optaron por producir fuertes mensajes políticos demandaban de su público lecturas interpretaciones complejas. Un ejemplo de ello es el díptico sin título de Liz Rodriguez (1986) [plate 55; cat. no. 99 and plate 56; cat. no. 100] donde una serie de sombras representadas en colores apagados y oscuros aparecen en varias posiciones de tortura. La calidad casi abstracta de las imágenes alude a su naturaleza clandestina, pero también incrementa su atrac-tivo estético. Solamente al inspeccionarlo con más detalle, el observador descubre el poder del contenido político.

Aún más importante es la gran libertad artística que los cartelistas chicanos han reclamado en los últimos años. No solamente han expandido el estudio de la iconografía chicano, pero también han contribuido a la redefinición continua del concepto de "arte chicano". Hoy en día, la iconografía chicana incluye una amplia variedad de imagin-ería que va desde lo político a lo personal, de los carteles Zapatistas de Malaquías Montoya con una gran carga

política, hasta el grabado intensamente femenino *Dressing Table* (*Mesa de vestidor*) de Patssi Valdez. El desarrollo del cartel chicano ha sido paralelo al del arte chicano en general, especialmente la tensión entre los esfuerzos colectivos y los individuales, un "arte del pueblo" frente a "un arte de validación". Dentro de esta tensión creativa surgió un arte chicano que se aleja de la referencialidad cultural mexicana y se basa en una imaginería personal derivada de la experiencia americana. En *Lost Childhood* (*Infancia perdida;* 1984) [plate 54; cat. no. 98] e Ralph Madariaga, el jardín, los juguetes y un cartel de "Prohibido el paso" en inglés no dan pistas sobre el origen chicano de este grabado. Sin embargo, en sus alusiones sútiles a la tierra, el desalojo, la pérdida y tal vez incluso a los sueños perdidos, se convierte en una afirmación política con conexiones directas al movimiento de cartel chicano. Así, incluso en obras como éstas se alejan de la iconografía específica chicana, se nutre de sus raíces en el movimiento del cartel chicano para expresar su naturaleza experimental, sincrética y en constante evolución.

iconography includes a wide range of imagery from the political to the personal, from the politically charged *Zapatista* posters of Malaquías Montoya to the intensely feminine *Dressing Table* print by Patssi Valdez. The development of the Chicano poster has echoed the tension within Chicano art in general, especially the pull between individualism and the collective agenda, a "people's art" versus an "art of validation." Within this creative tension has emerged a Chicano art that removes Mexican cultural referencing and is based on a personal imagery derived from the American experience. In Ralph Maradiaga's *Lost Childhood* (1984) [plate 54; cat. no. 98], the lawn, toys, and English "Keep Off" sign do not identify this print as "Chicano art." However, in its subtle allusions to land, displacement, loss, and maybe even broken dreams, it becomes a political statement with direct connections to the earlier Chicano poster movement. Thus, even as such work departs from Chicano-specific iconography, it draws on its foundation in the Chicano poster movement to remain experimental, syncretic, and continually evolving.

Ralph Maradiaga
Lost Childhood (Infancia perdida) 1984; silkscreen *(serigrafía)*
[plate 54; cat. no. 98]

[1] Gabriel Peluffo Linari, "Crisis of Inventory," in Gerardo Mosquera, ed., *Beyond the Fantastic: Contemporary Art Criticism for Latin America* (Cambridge, MA: MIT Press, 1996), 289.

[2] Rodolfo "Corky" Gonzalez, *"El Plan Espiritual de Aztlán,"* in Luis Valdez and Stan Steiner, eds., *Aztlan: An Anthology of Mexican American Literature* (New York: Vintage Books, 1972), 405. This manifesto was first presented at the Chicano National Liberation Youth Conference in Denver, Colorado, in 1969. The conference was organized by Mr. Gonzalez' Crusade for Justice.

[3] Quoted in Tomás Ybarra-Frausto, "Califas: California Chicano Art and Its Social Background," unpublished manuscript, 20-21. Prepared for Califas Seminar at Mary Porter Sesnon Gallery, University of California, Santa Cruz, April 16-18, 1982.

[4] Quoted in Victoria Dalkey, "Call to La Causa," *Sacramento Bee* (April 1, 1992).

[5] Freida High, "Chiasmus-Art in Politics/Politics in Art: Chicano/a and African American Image, Text and Activism of the 1960s and 1970s," in Phoebe Farris-Dufrene, ed., *Voices of Color: Art and Society in the Americas* (Atlantic Highlands, NJ: Humanities Press, 1997), 121.

[6] José Montoya and Juan M. Carrillo, "Posada: The Man and His Art. A Comparative Analysis of José Guadalupe Posada and the Current Chicano Art Movement as They Apply Toward Social and Cultural Change. A Visual Resource Unit for Chicano Education." Unpublished MA Thesis, California State University, Sacramento, California (1975), 36.

[7] Ibid., 39.

[8] Malaquías Montoya, Interview transcript, "Califas: Chicano Art and Culture in California," Transcript Book #6 (1983) 10. Prepared in conjunction with Califas Seminar, University of California, Santa Cruz in 1982.

[9] "Walkout in Albuquerque," *Carta Editorial* 3 (12, April 8, 1966); Reprinted as "Walkout in Albuquerque: The Chicano Movement Becomes Nationwide," in Luis Valdez and Stan Steiner, eds. *Aztlan: An Anthology of Mexican American Literature* (New York: Vintage Books, 1972), 211.

[10] Quoted in Therese Thau Heyman, *Posters American Style* (Washington, DC: National Museum of American Art, Smithsonian Institution, 1998), 175.

[11] Freida High, "Chiasmus," 150.

[12] Tomás Ybarra-Frausto and Shifra Goldman, "Outline of a Theoretical Model for the Study of Chicano Art," in *Arte Chicano* (Berkeley, CA: University of California Chicano Studies Library Publications Unit, 1985), 34.

[13] César Chávez, "The Organizer's Tale," in Renato Rosaldo, ed., *Chicano: The Beginnings of Bronze Power* (New York: McGraw-Hill, 1974), 60.

[14] Edmundo Desnoes, "From Consumerism to Social Conscience: The Poster in the Cuban Revolution, 1959-1970," *Cubaanse affiches* (Amsterdam: Stedelijk Museum, 1971), 30.

[15] Ibid.

[16] Tomás Ybarra-Frausto, *Califas,* 43.

[17] Ramón Favela, *Chicano Art: A Resource Guide, Proyecto CARIDAD* [Chicano Art Resources Information Development and Dissemination], (University of California, Santa Barbara, California Ethnic and Multicultural Archives (1991), 2.

[18] Quoted Tomás Ybarra-Frausto, *Califas,* 44.

[19] Edmundo Desnoes, "From Consumerism to Social Conscience," 18.

[20] Rupert Garcia, "Turning it Around: A Conversation between Rupert Garcia and Guillermo Gomez-Peña," in *Rupert Garcia, Aspects of Resistance* (New York: Alternative Museum, 1993), 15.

[21] Delilah Montoya, "Corazón Sagrado, Sacred Heart." Unpublished MA Thesis, University of New Mexico, Albuquerque, New Mexico (1993), 10.

[22] Victor M. Valle, "L.A. Parks and Wreck Exhibit," *Somos* (July/August 1979): 30.

[23] Chaz Bojorquez, "Los Angeles 'Cholo' Style Graffiti Art," *On the Go* 14 (1996): n.p.

[24] José Montoya, introduction to *Pachuco Art: A Historical Update* (Sacramento, CA: RCAF, 1977).

[25] Steven Durland, "Richard Duardo," *High Performance* 35 (1986): 49.

[26] Tomás Ybarra-Frausto, *Califas,* 58.

[27] Amalia Mesa-Bains, "Redeeming our Dead: Homenaje a Tenochtitlan" [exhibition brochure] (Northampton, MA: Smith College Museum of Art, 1992), n.p.

[28] Susan Sontag, "Posters: Advertisement, art, political artifact, commodity," in Dugald Stermer, ed., *The Art of Revolution, Castro's Cuba: 1959-1970* (New York: McGraw-Hill, 1970), n.p.

[29] Margarita Nieto, "Across the Street: Self-Help Graphics and Chicano Art in Los Angeles," in *Across the Street: Self-Help Graphics and Chicano Art in Los Angeles* (Laguna Beach, CA: Laguna Art Museum, 1995), 30.

[30] Shifra Goldman, "15 Years of Poster Production" *Art Journal* (Spring 1984): 57.

[31] Nieto, "Across the Street," 31.

[32] Steven Durland and Linda Burnham, "Gronk," *High Performance* 35 (1986): 57.

[33] Interview with the author, May 4, 1998.

[34] Rupert Garcia, "Turning it Around," 1.

[35] Tomás Ybarra-Frausto, "The Chicano Movement/The Movement of Chicano Art," in Ivan Karp and Steven Lavine, eds., *Exhibiting Cultures: The Poetics and Politics of Museum Display* (Washington, DC: Smithsonian Institution Press, 1991), 140.

[1] Gabriel Peluffo Linari, "Crisis of Inventory," en Gerardo Mosquera, ed., *Beyond the Fantastic: Contemporary Art Criticism for Latin America* (Cambridge, MA: MIT Press, 1996), 289.

[2] Rodolfo "Corky" Gonzalez, *"El Plan Espiritual de Aztlán,"* en Luis Valdez y Stan Steiner, eds., *Aztlan: An Anthology of Mexican American Literature* (New York: Vintage Books, 1972), 405. Este manifiesto fue presentado por primera vez en la Conferencia de las Juventudes de Liberación Nacional Chicana, en Denver, Colorado, en 1969. La conferencia fue patrocinada por la Cruzada por la Justicia del Sr. Gonzalez.

[3] En Tomás Ybarra-Frausto, *"Califas:* California Chicano Art and Its Social Background," manuscrito inédito, 20-21. Preparado para el seminaro *Califas* en la Mary Porter Sesnon Gallery, University of California, Santa Cruz, 16-18 de abril, 1982.

[4] Citado en Victoria Dalkey, "Call to La Causa," *Sacramento Bee* (1 de abril, 1992).

[5] Freida High, "Chiasmus-Art in Politics/Politics in Art: Chicano/a and African American Image, Text and Activism of the 1960s and 1970s," en Phoebe Farris-Dufrene, ed., *Voices of Color: Art and Society in the Americas* (Atlantic Highlands, NJ: Humanities Press, 1997), 121.

[6] José Montoya y Juan M. Carrillo, "Posada: The Man and His Art. A Comparative Analysis of José Guadalupe Posada and the Current Chicano Art Movement as They Apply Toward Social and Cultural Change. A Visual Resource Unit for Chicano Education". Tesis de Maestría inédita, California State University, Sacramento, California (1975), 36.

[7] Ibid. , 39.

[8] Malaquías Montoya, transcripción de la entrevista *"Califas:* Chicano Art and Culture in California," Cuaderno de Transcripción #6 (1983) 10. Preparado con el seminario *Califas,* University of California, Santa Cruz in 1982.

[9] "Walkout in Albuquerque," *Carta Editorial* 3 (12, 8 de abril de 1966); Reimpreso como "Walkout in Albuquerque: The Chicano Movement Becomes Nationwide," en Luis Valdez y Stan Steiner, eds. *Aztlan: An Anthology of Mexican American Literature* (New York: Vintage Books, 1972), 211.

[10] Citado en Therese Thau Heyman, *Posters American Style* (Washington, DC: National Museum of American Art, Smithsonian Institution, 1998), 175.

[11] Freida High, "Chiasmus," 150.

[12] Tomás Ybarra-Frausto y Shifra Goldman, "Outline of a Theoretical Model for the Study of Chicano Art," en *Arte Chicano* (Berkeley, CA: University of California Chicano Studies Library Publications Unit, 1985), 34.

[13] César Chávez, "The Organizer's Tale," en Renato Rosaldo, ed., *Chicano: The Beginnings of Bronze Power* (New York: McGraw-Hill, 1974), 60.

[14] Edmundo Desnoes, "From Consumerism to Social Conscience: The Poster in the Cuban Revolution, 1959-1970," *Cubaanse affiches* (Amsterdam: Stedelijk Museum, 1971), 30.

[15] Ibid.

[16] Tomás Ybarra-Frausto, *Califas,* 43.

[17] Ramón Favela, *Chicano Art: A Resource Guide, Proyecto CARIDAD* [Chicano Art Resources Information Development and Dissemination], (University of California, Santa Barbara, California Ethnic and Multicultural Archives, 1991), 2.

[18] Citado en Tomás Ybarra-Frausto, *Califas,* 44.

[19] Edmundo Desnoes, 18.

[20] Rupert Garcia, "Turning it Around: A Conversation between Rupert Garcia and Guillermo Gomez-Peña," en *Rupert Garcia, Aspects of Resistance* (New York: Alternative Museum, 1993), 15.

[21] Delilah Montoya, "Corazón Sagrado, Sacred Heart". Tesis de maestría, inédita, University of New Mexico, Albuquerque, New Mexico (1993), 10.

[22] Victor M. Valle, "L.A. Parks and Wreck Exhibit," *Somos* (julio, agosto de 1979): 30.

[23] Chaz Bojorquez, "Los Angeles 'Cholo' Style Graffiti Art," *On the Go* 14 (1996): n.p.

[24] José Montoya, introducción a *Pachuco Art: A Historical Update* (Sacramento, CA: RCAF, 1977).

[25] Steven Durland, "Richard Duardo," *High Performance* 35 (1986): 49.

[26] Tomás Ybarra-Frausto, *Califas,* 58.

[27] Amalia Mesa-Bains, "Redeeming our Dead: Homenaje a Tenochtitlan" [folleto de la exposición.] (Northampton, MA: Smith College Museum of Art, 1992), n.p.

[28] Susan Sontag, "Posters: Advertisement, Art, Political Artifact, Commodity," en Dugald Stermer, ed., *The Art of Revolution, Castro's Cuba: 1959-1970* (New York: McGraw-Hill, 1970), n.p.

[29] Margarita Nieto, "Across the Street: Self-Help Graphics and Chicano Art in Los Angeles," en *Across the Street: Self-Help Graphics and Chicano Art in Los Angeles* (Laguna Beach, CA: Laguna Art Museum, 1995), 30.

[30] Shifra Goldman, "l5 Years of Poster Production" *Art Journal* (primavera de 1984): 57.

[31] Nieto, 31.

[32] Steven Durland y Linda Burnham, "Gronk," *High Performance* 35 (1986): 57.

[33] Entrevista con la autora, 4 de mayo, 1998.

[34] Rupert Garcia, 1.

[35] Tomás Ybarra-Frausto, "The Chicano Movement/The Movement of Chicano Art," en Ivan Karp and Steven Lavine, eds., *Exhibiting Cultures: The Poetics and Politics of Museum Display* (Washington, DC: Smithsonian Institution Press, 1991), 140.

WHERE ARE THE CHICANA PRINTMAKERS?

Presence and Absence in the Work of Chicana Artists of the Movimiento

Holly Barnet-Sanchez

Holly Barnet-Sanchez

¿DÓNDE ESTÁN LAS GRABADISTAS CHICANAS?

Presencia y ausencia de la obra de las artistas chicanas en el movimiento chicano

Since the early 1970s, Chicana printmakers have created a visual vocabulary that has helped to construct a Chicano/a identity in conjunction with the Chicano civil rights movement (*El Movimiento*). Perhaps more significant are the multiple Chicana subjectivities they have created for themselves as individuals and for the multivalent Chicana communities to which they belong. The works of art discussed in this essay, including those that are part of the accompanying exhibition, represent a wide diversity of styles and techniques. The subject matter is also diverse, although certain themes are discernible when the body of graphic art is taken as a whole. What these women have in common with each other, and with their Chicana sisters who write poetry and prose, is the creation and presentation of themselves as women who have agency, who have voices and imagery that speak of themselves and each other as active beings responsible for the construction of identities that reflect their histories, their struggles against racism, classism, sexism, homophobia, and ethnocentrism, against religious prejudice, against invisibility.[1] They have, through their prints and posters, created images of themselves and other women of color. They have constituted or reconstituted their identities as *mestizas*, bicultural and bilingual, as women who are renegotiating their conceptual and physical presence and territories individually and collectively, redefining what womanness means in terms of self, family, and community.

In many instances, Chicana printmakers also reach beyond the specific needs of Chicano/a communities to build coalitions with others, locally, regionally, and globally. They break open the stereotypes imposed upon them from both within and outside of *chicanismo*, the ideology or philosophy of the Chicano civil rights movement. At times, their images do not directly reflect what could easily be labeled exclusively a Chicano/a experience, but rather deal with urban alienation, gender relations, or even a post-punk apocalyptic vision of threatened or actual psychic and physical violence. Chicana artists working in other media also participate in the construction of new visual vocabularies and subjectivities; the creation of multiples,

Desde principios de los años 70, las grabadistas chicanas han creado un vocabulario visual que ayudó a construir la identidad chicana junto al movimiento chicano de los derechos civiles. Tal vez más importantes sean las múltiples subjetividades chicanas que han creado para sí mismas y para las comunidades chicanas polivalentes a las que pertenecen. Las obras de arte presentadas en este ensayo, incluyendo las que forman parte de esta exposición, representan una gran variedad de estilos y técnicas artísticas. El tema también es variado, aunque pueden advertirse algunas direcciones comunes si se observa el conjunto de la obra gráfica. Lo que relaciona a estas mujeres entre sí, y a sus hermanas chicanas que escriben prosa y poesía, es la creación y la presentación de sí mismas como mujeres-agentes. Poseen voces e imaginería que hablan por ellas y por sus compañeras, como seres responsables de la construcción de identidades que reflejan sus historias, sus luchas contra el racismo, el clasismo, el sexismo, la homofobia y el etnocentrismo, contra los prejuicios religiosos, contra la invisibilidad.[1] Han creado, mediante sus grabados y carteles, imágenes de sí mismas y de otras mujeres de color. Han constituido o reconstituido sus identidades como mestizas, biculturales, bilingües, como mujeres que renegocian su presencia física y conceptual y sus territorios individuales y colectivos, redefiniendo lo que significa ser mujer en términos individuales, familiares y de la comunidad.

En muchos casos, las grabadistas chicanas también van más allá de las necesidades de las comunidades chicanas para construir alianzas con otros sujetos en el ámbito local, regional o global. Rompen con los estereotipos que se les han impuesto desde dentro y fuera del chicanismo, es decir, con la ideología o filosofía del movimiento chicano para los derechos civiles. En algunas ocasiones, sus imágenes no reflejan directamente lo que se podría denominar una experiencia exclusivamente chicana, sino que tratan de la enajenación urbana, las relaciones de género, o incluso con una visión apocalíptica post-punk de violencia psíquica, ya sea real o potencial. Las artistas chicanas que trabajan otros medios también participan en la construcción de nuevos vocabularios y subjetividades visuales, pero la creación de múltiples medios (en la forma de carteles, calendarios, o ediciones limitadas de grabados) apunta al tema de la accesibilidad, la mayor distribución, y la inclusión.

La presencia y la ausencia pueden hacer referencia a una variedad de temas: la presencia de las mujeres como grabadistas, y la ausencia relativa de su obra en exposiciones y talleres; la monumentalidad del impacto de muchas de sus obras, algunas de las cuales se han convertido en iconos del movimiento, y la falta de aprecio a sus aportaciones; la presentación de ciertos temas que son infravalorados por no ser considerados significativos en ciertos nacionalismos culturales; y la reconfiguración de la mujer en contraste con el imaginario femenino creado por los artistas chicanos. Lo que queda excluido del arte chicano es a menudo tan importante como lo que se incorpora.

La presencia y la ausencia al escribir de la obra de las artistas chicanas en el movimiento chicano por los derechos civiles de las décadas de 1960 y 1970, podrían referirse a un ensayo cuantitativo, sobre la dificultad de ser artista cuando se tienen responsabilidades familiares. Algunos desafíos eran tener un trabajo a tiempo parcial o completo, tener acceso a materiales y a equipo, la discriminación sexual en el movimiento y el racismo y el sexismo en la vida cotidiana. Estos son temas importantes y reales que se expresan a menudo en conversaciones, en discusiones, o en convenciones y congresos. Sin embargo, se ha escrito muy poco acerca la sociología de las artes visuales chicanas, en contraste con todo lo que se ha escrito acerca de las activistas políticas chicanas, las escritoras, trabajadoras o madres, en antologías de historia, sociología, estudios culturales o literatura chicana o de feminismo del tercer mundo. Muchas exposiciones chicanas en las últimas décadas van acompañadas de catálogos y folletos que, al sumarse, representan el germen de una historia del movimiento artístico chicano, pero en pocas ocasiones se menciona en detalle el papel de las mujeres artistas, y mucho más escasos son los análisis complejos del arte de las chicanas. Aunque a lo largo de los años se han presentado algunos simposios y exposiciones dedicados a las artistas chicanas, esperamos que esto sea sólo el principio.[2]

El objetivo de este ensayo, en el marco de un catálogo y una exposición de arte dedicados al arte gráfico chicano en California, es explorar obras de arte específicas para ofrecer tanto un análisis detallado de algunos grabados importantes como una discusión general en torno a los temas, imágenes y aproximaciones formales utilizadas por los artistas. Las artistas chicanas representan casi

however, in the form of events posters, calendars, or limited editions of fine arts prints, addresses in addition issues of accessibility, wide distribution and inclusion.

Presence and absence can refer to a number of things: the presence of women as printmakers, and the relative absence of their work in exhibitions or *talleres* (workshops); the enormity of the impact of many of their works, some of which have become iconic for the *Movimiento*, and the lack of acknowledgment of their contributions; the depiction of certain themes which are undervalued because they are not seen as representative of certain cultural nationalisms; the reconfiguration of woman in contrast to the kind of female imagery created by Chicano artists. What is excluded from Chicana art is often as telling as what is present.

Presence and absence when writing about the work of Chicana artists in the Chicano civil rights movement of the 1960s and 1970s could easily be an essay about numbers, about the difficulty of being an artist when one has responsibilities to one's family as well as to part-time or full-time jobs, about access to materials and equipment, about sexual discrimination in the *Movimiento*, or about racism and sexism in the mainstream art world. These are real and significant issues that are often expressed in private conversations, group discussions, or at conventions and conferences. There is relatively little written about the sociology of Chicana visual art, just as there is, in contrast, a great deal written about Chicana political activists, writers, workers, or mothers in anthologies on Third World feminist or Chicana history, sociology, cultural studies, or literature. Catalogues and brochures that have accompanied many of the Chicano/a exhibitions over the past decades, when taken together, constitute the beginnings of a multivocal history of the Chicano/a art movement, but rarely is the role of the woman artist seriously addressed; even more infrequently is a thorough analysis of Chicana art set forth. In point of fact, there have been exhibitions over the years devoted to Chicana art, as well as conferences and symposia, and one hopes they are only the beginning.[2]

This essay examines specific works of art in order to provide both a close analysis of individual prints and a more general discussion of the kinds of themes, images, and formal approaches utilized by the artists. Chicana artists almost exclusively portray women in their graphic work and in other forms of artistic production. They focus on themselves, other Chicanas and women of color, and historical figures and religious/spiritual symbols and icons. Although there are important exceptions to this observation, as evident in prints by Carmen Lomas Garza, Liz Rodriguez, and Diane Gamboa, in political posters by Yolanda M. López and Yreina Cervántez, and the commemorative "stamp" poster of César Chávez by Ester Hernández, by and large, Chicanas have devoted themselves to making women and their lives visible under a variety of situations and conditions. Familial and/or gender relations are overtly depicted (though very differently) by Lomas Garza, Liz Rodriguez, and Diane Gamboa, hence the inclusion of men in their prints. However, most images by Chicana printmakers do not, in fact, incorporate easily identifiable aspects of la familia, romance, or motherhood, at least in their quotidian manifestations. In the work of other artists such as Margaret García, Barbara Carrasco, Patssi Valdez, and Dolores Guerrero-Cruz, for example, allusions are made to gender relations and misrelations without the overt presence of men.[3] Relationships between women of different generations, "types," and ethnicities are sometimes featured, particularly in posters for events and exhibitions, but often an individual woman occupies the central image, particularly in work done during the 1980s. Whether these depictions are self-portraits (as is often the case), "ordinary" women as political activists, warriors, and farmers, or historical/religious figures, virtually all of them represent qualities beyond the personal and/or mundane. They are archetypal signifiers of cultural identity and remembrance, political action, spiritual belief and practice, transformation, resistance, struggle, (re)constitution, and presence.

The earliest prints by women included in this exhibition were done in 1976 and the most recent in 1999. In this period a great many changes occurred in Chicano/a culture, in the reasons for which art

exclusivamente a otras mujeres en su obra gráfica y otras formas de producción artística. Se centran en sí mismas, en otras chicanas y otras mujeres de color, y figuras históricas y símbolos e iconos religiosos/espirituales. Aunque hay excepciones importantes a esta observación – como prueban los grabados de Carmen Lomas Garza, Liz Rodríguez y Diane Gamboa, los carteles políticos de Yolanda M. López e Yreina Cervántez, y el cartel "estampilla conmemorativa" de César Chávez por Ester Hernández – por lo general, las chicanas se han dedicado a hacer a las mujeres y sus vidas visibles mediante una variedad de situaciones y condiciones. Las relaciones familiares y/o de género aparecen representadas abiertamente (aunque de forma muy diferente) por Lomas Garza, Liz Rodríguez y Diane Gamboa, lo que precisa de la inclusión de hombres en sus grabados. Sin embargo, la mayoría de las imágenes de las grabadistas chicanas no incorporan, de hecho, aspectos fácilmente reconocibles de la familia, el galanteo o la maternidad, al menos en sus manifestaciones cotidianas. En la obra de otras artistas como Margaret García, Barbara Carrasco, Patssi Valdez y Dolores Guerrero-Cruz, por ejemplo, se hacen alusiones a las relaciones entre ambos sexos y los malos enlaces sin una presencia clara de los hombres.[3] Las relaciones entre mujeres de diversas generaciones, "tipos" y etnias aparecen ocasionalmente, especialmente en carteles creados para festejos y exposiciones, pero a menudo – especialmente durante la década de 1980 – el lugar central lo ocupan imágenes de mujeres solas. Ya fueran autorretratos (lo que sucedía a menudo), mujeres "comunes" representadas como activistas políticas, guerreras y granjeras, o como figuras histórico-religiosas, la inmensa mayoría de las mujeres retratadas representan cualidades que van más allá del individualismo y lo mundano. Son significantes arquetipos de identidad y memoria cultural, de acción política, de creencias y prácticas espirituales, de transformación, resistencia, lucha, (re)construcción y presencia.

Los primeros grabados de artistas mujeres incluidos en esta exposición fueron realizados en 1976 y los más recientes en 1999, un espacio de veinticuatro años durante el cual la cultura chicana pasó por enormes transformaciones en cuanto a las razones por las que se creaba arte, y – podríamos añadir – en temática, contenido, técnicas de impresión y forma. Durante el auge del movimiento chicano de derechos civiles y la concomitancia del movimiento de arte chicano – desde 1968 y a lo largo de la década de los

70 – hubo una gran cantidad de actividades colectivas, desde programas a conferencias y exposiciones, todas ubicadas en los varios "centros" que existían en todo el país, especialmente en California. Había también un número considerable de colectivos artísticos (grupos) y teatros para los que se crearon carteles. Actos de recaudación de fondos (incluyendo la producción de calendarios que presentaban a los miembros de la comunidad) obras de arte a bajo precio producidas por varios artistas y las oportunidades para los artistas de trabajar temas específicos, de participar en acciones colectivas y de apoyar diversos centros. La producción de calendarios en centros como la Galería de la Raza y Méchicano,[4] y también por colectivos como la Real Fuerza Aérea Chicana *(Royal Chicano Air Force),* entre otros, predominó en los años 70. Con la aparición de programas de estudios chicanos y de organizaciones estudiantiles como MEChA a principios de la década de los 70, las universidades se convirtieron en otro espacio de patrocinio de actos chicanos que precisaban de carteles y volantes, que a menudo eran diseñados por artistas locales. Como ha apuntado Tomás Ybarra-Fausto, muchos de los carteles para estos actos, así como los calendarios, se convirtieron en objetos de colección en la comunidad chicana,[5] y hoy en día son fáciles de encontrar en los archivos de universidades y en las colecciones de los museos/centros como documentos y obras de arte del movimiento chicano. Desde finales de los años 70 y a lo largo de los 80 se produjeron carteles y grabados a favor de las luchas de grupos o naciones del Tercer Mundo, especialmente Puerto Rico, El Salvador, Nicaragua y Guatemala, a la par que se organizaban actos de concienciación y colectas. El apoyo por las causas geográficamente más próximas, como la inmigración, los boicots de la UFW y el cese de la brutalidad contra las mujeres aparecieron en los grabados creados específicamente para actos específicos, y de manera menos frecuentes en lo que se han venido a llamar grabados de bellas artes creados en espacios como *Self-Help Graphics and Art* y *La Raza Silkscreen Center/ La Raza Graphics,* así como en clases de arte de universidades. Las artistas participaron en todas estas empresas gráficas.

Los grabados y carteles seleccionados para esta exposición, mientras que son representativos de cierta forma e iconografía de la producción artística chicana, no son ni comprensivos ni exhaustivos. Se enfatizan los

was being made, and in subject matter, content, printing techniques, and form. At the height of the Chicano civil rights movement and the concomitant Chicano art movement, from about 1968 through the early 1970s, there was a great deal of collective activity in the form of events, conferences, and exhibitions, all frequently located at the various centers, or *centros,* throughout the country, particularly in California. There were also a considerable number of art collectives *(grupos)* and theatres *(teatros)* for which posters were made. There were fundraising efforts, including the production of calendars which provided members of the community with inexpensive works of art by several artists, and opportunities for artists to work with specific themes, participate in collective action, and help support various *centros.* Calendar production at *centros* such as the Galería de la Raza and Méchicano,[4] and also by collectives such as the Royal Chicano Air Force, among others, predominated throughout the 1970s. With the advent of Chicano Studies programs and student organizations such as MEChA in the early 1970s, colleges and universities became another locus for Chicano/a events which needed posters and flyers, often designed and executed by local artists. As Tomás Ybarra-Frausto pointed out, many of these events posters as well as the calendars became collectors' items within the Chicano/a community,[5] and are now frequently found in university archives and in museum/centro collections as documents of the *Movimiento* and as works of art. Posters and prints demonstrating solidarity with struggles of Third World groups or nations, particularly Puerto Rico, El Salvador, Nicaragua, and Guatemala, were produced in conjunction with fundraising or consciousness-raising events throughout the latter part of the 1970s through the 1980s. Support for issues and causes closer to home, such as immigration, UFW boycotts, and the cessation of brutality against women, found their way into prints made specifically for particular events, and less frequently into what have come to be called fine arts prints made at such locations as Self-Help Graphics and Art and La Raza Silkscreen Center/La Raza Graphics, as well as in college and university art classes. Women artists participated at all of these print venues.

The prints and posters selected for inclusion in this exhibition, while representative of certain types of form and iconography within Chicana artistic production, are neither comprehensive nor exhaustive. Emphasis is placed on fine arts prints produced during the 1980s, in part because there are simply more of them, and in part because it is the fine art prints that have tended to survive in collections in larger numbers. It also must be hypothesized, given what documentation is available, that more Chicana printmakers were working in the 1980s and 1990s than during the earlier, more militant phase of the movement of the late 1960s through the mid-1970s. It could be posited as well that events featuring the causes and art of women were less numerous, and although Chicana artists were sometimes commissioned to create events posters for *Movimiento* causes and participated in calendar art, there were far more Chicano artists called upon for those projects. It must be stressed, however, that even in fine arts prints, issues of significance to the Chicano/a community, international causes (such as solidarity with Central America), and the problematics of gender relations within and without the *Movimiento* were addressed by Chicana printmakers in fine art serigraphy and lithography, and now in iris prints.

One of the first documented printed images by a Chicana is an announcement poster by Oakland artist Irene Pérez for a *Third World Women's Art Exhibit*, held at the Galería de la Raza in San Francisco, circa 1973. The form is simple, a spiral which opens into a square that is reminiscent of Huichol yarn paintings and could connote motion and outward/inward growth, or a different, more cyclical view of time. In other words, the image is an abstract design; the colors are a mustard yellow on a deep orange/red ground with black text announcing the exhibition and its opening date. The

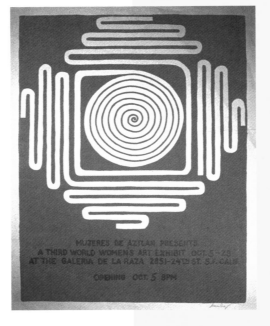

grabados artísticos producidos durante la década de 1980, en parte simplemente porque hay más, y en parte porque son estos grabados los que han sobrevivido abundantemente en colecciones. También se podría especular que, dada la documentación existente, hubo más grabadistas chicanas en las décadas de 1980 y 1990 que durante la fase anterior del movimiento – que fue más militante desde finales de los años 60 hasta mediados de los 70. Se podría afirmar, también, que los actos que presentaban las causas y el arte de las mujeres eran menos numerosos, y aunque de vez en cuando se requería a las artistas chicanas para que crearan carteles para las causas del movimiento y que participaran en obras para calendarios, se comisionaban muchas más obras de artistas hombres. Se debe enfatizar, sin embargo, que aún en los grabados artísticos, las artistas chicanas enfrentaban en serigrafías y litografías artísticas y en iris print los temas de importancia para la comunidad chicana, causas internacionales (como la solidaridad con Centroamérica) y la problemática de las relaciones de género dentro y fuera del movimiento.

Uno de los primeros grabados creados por una mujer que se ha documentado es un cartel anunciador de Irene Pérez para *Third World Women's Art Exhibit (Exposición de arte de mujeres del Tercer Mundo)*, organizada en la Galería de la Raza en San Francisco alrededor de 1973. La forma es sencilla, una espiral que se abre en un cuadrado que nos recuerda a las pinturas de hilo Huichol, y podría simbolizar movimiento y crecimiento de afuera hacia adentro, o una visión del tiempo diferente, más cíclica. La ausencia de figuración en este grabado temprano tal vez apunta a la dificultad de reproducirse a sí

misma o a otras mujeres. ¿Qué fisonomía(s), qué tipo(s) de mujeres hubieran sido adecuada(s)? ¿Cómo podían darse forma y hacerse visibles cuando no había precedentes que reflejaran y representaran su visión de quienes eran? O, incluso, ¿cómo, en esa fecha de 1973, habían de representar una imagen de su ser y su presencia, cuando todavía estaban en el proceso de crear esa presencia? Naturalmente, Irene Pérez pudo simplemente sentirse

Irene Pérez
Third World Women's Art Exhibit (Exposición de arte de mujeres del Tercer Mundo) 1973; silkscreen *(serigrafía)*
Courtesy of California Ethnic and Multicultural Archives

Linda Lucero
Expresión chicana (Chicana Expression) 1976; silkscreen *(serigrafía)*
[plate 8; cat. no. 15]

atraída a un diseño abstracto por motivos formales, pero la ausencia de figuración en un movimiento que era preponderantemente figurativo, creado específicamente para ofrecer visibilidad a los chicanos y las chicanas, hace destacarse a esta obra.

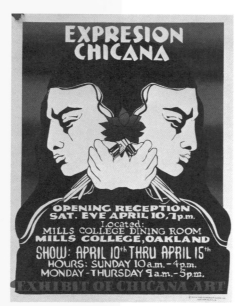

Dos carteles que anunciaron exposiciones de artistas chicanas incluidos aquí son *Expresión chicana* (1976) [plate 8; cat. no. 15] de Linda Lucero, y *Raza Women in the Arts-Brotando del silencio Exhibition (Mujeres de la raza en el arte, exposición brotando del silencio;* 1979) [cat. no. 23] de Yreina Cervántez. Ambos anunciaban exposiciones en espacios no tradicionales de universidades: el comedor de Mills College, en Oakland (durante seis días), y la sala del tercer piso del Centro de Estudiantes Ackerman en UCLA (una exposición de tres semanas de duración). Las ubicaciones no resultaban extrañas, ya que muchos artistas chicanos eran universitarios en aquella época, aunque el mero hecho de que pudieran lograr un espacio de exposición para muestras dedicadas a la obra de artistas mujeres era ya un gran logro. El grabado de Lucero muestra una gran calidad gráfica; presenta el perfil de dos mujeres indígenas idénticas, serias, con la cabeza gacha, absortas en contemplación, de espaldas una a otra. Están unidas por su cabello negro, lo que podría interpretarse como bufandas, o rebozos. Dos manos, que sangran juntas dando la impresión de un par de alas, sujetan un conjunto de flores cada una, formando un solo ramo. El fondo está formado de rayas rojas y negras, y el texto está impreso encima de sus cabezas y bajo sus torsos. Al contrario que las conocidas cabezas tripartitas que representan el mestizaje en la cultura chicana, estas imágenes especulares podrían entrañar

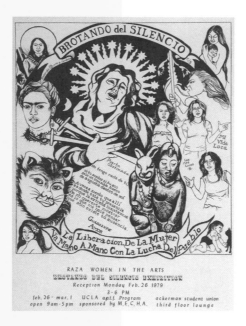

un sentido de hermandad, o una reflexión sobre el yo. También parecen reflejar un sentimiento de aislamiento, de soledad y de abandono, a pesar de estar unidas.

absence of figuration in this early print is perhaps telling of the difficulty of picturing either one's self or other women. What face(s), what kind(s) of women would have been appropriate? How did women artists embody and make themselves visible when they had no precedents that reflected and represented their views of who they were? Or, rather, how, at the early date of 1973, were they to depict an image of their being and presence, when they were in the process of creating that presence? Of course, Irene Pérez could simply have been attracted to an abstract design for formal reasons, but the absence of figuration in a movement that was predominantly representational, specifically to provide visibility for Chicanos and Chicanas, sets this work apart.

Two posters announcing exhibitions of Chicana art included here are Linda Lucero's *Expresión chicana* of 1976 [plate 8; cat. no. 15] and Yreina Cervántez' *Raza Women in the Arts-Brotando del silencio Exhibition* of 1979 [cat. no. 23]. Both advertised exhibitions at nontraditional spaces on college and university campuses: the dining room at Mills College in Oakland (for a period of six days), and the third floor lounge of Ackerman Student Union at UCLA (a three-week exhibition). This was not unusual, since many Chicano/a artists were college students at this time, although the very fact they were able to secure exhibition space for shows devoted to the work of women artists was a significant accomplishment. Lucero's print has a strong graphic quality, presenting profiles of two identical, serious, indigenous women looking down, lost in contemplation, facing away from each other. They share the same black hair, which could be interpreted as scarves

Rodolfo "Rudy" Cuellar
Humor in Xhicano [sic] Arte (El humor en el arte xhicano) 1976; silkscreen *(serigrafía)*
[cat. no. 22]

123

or *rebozos* (shawls). Two hands, which bleed together giving the impression of a single set of wings, each holds red flowers, which become a single bouquet. The background is striped red and black and the text is both above their heads and below on their torsos. Unlike the well-known tripartite head representing *mestizaje* in Chicano/a culture, these mirror images could imply a sense of sisterhood, or a reflection on selfhood. They also provide a feeling of solitude, isolation, and loneliness even as they are joined.

Cervántez' announcement is indicative of her compositional style in which she presents a multiplicity of images in order to create a layered narrative, in this case, one that depicts the variety of female "types" and iconic women within the Chicana experience. These include the central figure of the Virgin of Suffering *(Virgen de los Dolores),* a *soldada* from the Mexican Revolution,[6] juxtaposed to a young, nude woman holding her infant, an image of Frida Kahlo with her necklace of thorns opposite an intense young woman carrying the UFW banner above three young *cholas* making gang symbols accompanied by the words *"Mi vida loca"* and *"Las más locas, rifa."* At the bottom of the picture is the face of the artist transformed into her jaguar *nagual* (spirit guardian) above a classic depiction of a Mexican femme fatale as seen in calendars and tattoos opposite a very small child playing with her cat. In between is a pre-Columbian figurine of a rabbit with its paw around the shoulders of an indigenous woman. All the female players are present, or at least many of them. A ribbon between the women and the textual information about the exhibition contains the phrase *"La liberación de la mujer va mano a mano con la lucha del pueblo"* ("The liberation of the woman goes hand in hand with the struggle of the village [the Chicano community]"). The title of the exhibition, *Emerging from Silence,* along with this phrase indicates that this is an exhibition grounded in the Chicana feminist struggle within the Movement. Types, stereotypes, and iconic personages, sacred, secular, and historical, are present to show the varied aspects of womanness. In the middle of them all is a poem in Spanish, *"Puerto obstinado"* ("Obstinate Port"), which speaks to the absence of a person (a beloved? God?) as perhaps

El anuncio de Cervántez es característico de su estilo de composición. Presenta imágenes múltiples de imágenes para crear una narrativa estratofocada, en este caso, una que representa la variedad de "tipos" e iconos femeninos que conforman la experiencia chicana. Estas incluyen la figura central de la Virgen de los Dolores, una soldada de la revolución mexicana[6] yuxtapuesta a una joven desnuda sosteniendo a su hijo, una imagen de Frida Kahlo con su collar de espinas frente a una intensa joven que está enarbolando una pancarta de la UFW sobre tres cholas que hacen gestos de pandilleras, junto a las palabras "Mi vida loca" y "Las más locas, rifa". En la parte inferior de la obra aparece la cara de la artista transformada en la de un jaguar nagual (un espíritu guardián) sobre la representación tradicional de la vampiresa mexicana en la pose en que se la presenta en calendarios y tatuajes, y frente a una niña muy pequeña que juega con su gato. En el medio aparece una figura precolombina del conejo, que abraza con su pata a una mujer indígena. Se presentan casi todas las tipografías femeninas, o gran parte de ellas. Un lazo extendido entre las mujeres y el texto que informa sobre la exposición presenta la frase "La liberación de la mujer va mano a mano con la lucha del pueblo". El título de la exposición, *Emerging from Silence (Saliendo del silencio),* además de la frase, indica que ésta es una exposición con raíces en la lucha feminista chicana dentro del movimiento. Los estereotipos, tipos, y personajes icónicos, sagrados, seculares e históricos, parecen mostrar las variedades de feminidad. Entre todas ellas se lee un poema en español, "Puerto obstinado," que habla de la ausencia de una persona (¿amada?, ¿Dios?) como la única realidad. Dada la falta de visibilidad de las chicanas en el sector público en la época, podría ser una referencia a la condición de invisibilidad.[7] Con la excepción del autorretrato transformativo de Yreina Cervántez y la inclusión de Frida Kahlo, la mujer y las niñas retratadas no están individualizadas, sino que son representaciones arquetípicas, incluso podría decirse estereotípicas, que indican el amplio espectro de mujeres que forman parte de la comunidad chicana, y que todas se beneficiarán tanto del movimiento como de los objetivos feministas de la lucha.[8] Se presenta también la idea de una comunidad y solidaridad de mujeres que no excluye los ideales del movimiento, sino que reconoce tácitamente la opresión y la desigualdad de género en las relaciones de poder dentro del mismo chicanismo, esforzándose por cambiar esa situación.[9]

A finales de la década de 1970 y principio de la de 1980 una parte importante de la actividad se centró en la lucha por la liberación de Puerto Rico y los activistas políticos puertorriqueños encarcelados. Durante su mandato, el presidente Jimmy Carter había amnistiado a cuatro portorriqueños que cumplían condenas de cadena perpetua por abrir fuego en el Congreso de los Estados Unidos en 1954 para llamar la atención de la opinión pública internacional a la causa de la liberación del país. Lolita Lebrón había dirigido el grupo y su retrato había sido representado en varias ocasiones por la artista de San Francisco Linda Lucero como una mujer dispuesta a sacrificar su vida y su libertad por la independencia de Puerto Rico. En su serigrafía *Lolita Lebrón* [cat. no. 36] solamente la cara y la cabeza de la joven activista aparecen representadas sobre parte de la bandera de Puerto Rico en una perspectiva de tres cuartos. Yuxtapuesto sobre la bandera aparece repetido el texto "¡Viva Puerto Rico libre!" e inmediatamente debajo de Lebrón una cita que dice "Todos somos pequeños, sólo la patria es grande y está encarcelada". Lebrón se convirtió en un modelo de fuerza y sacrificio dentro de una lucha política que muchos chicanos veían como reflejo de su propio sentimiento de colonización internacional, aunque las circunstancias legales y políticas de Puerto Rico y la población mexicanoamericana dentro de los Estados Unidos son considerablemente distintas. Sin embargo, existía un sentido de solidaridad con los portorriqueños. El hecho de que uno de sus más famosos y destacados dirigentes fuera una mujer tenía una significación importante dentro de la comunidad de las chicanas. Éstas no sólo luchaban contra el racismo, la discriminación económica y el sexismo dentro de los Estados Unidos, sino que también contra las estructuras patriarcales del propio movimiento artístico chicano y de derechos civiles, y dentro de la totalidad de la comunidad mexicanoamericana.

En la década de 1980 muchos carteles hacían

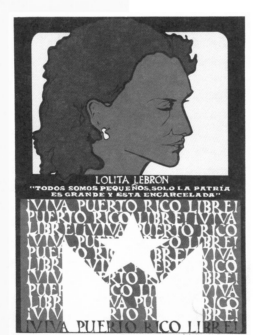

the only reality. Given the lack of visibility of Chicanas in the public sector at that time, it could be a reference to that condition of invisibility.[7] With the exception of Cervántez' transformative self-portrait and the inclusion of Frida Kahlo, the women and children portrayed here are not individualized, but rather are archetypal, even stereotypical, representations indicative of the broad spectrum of women who are part of the Chicano/a community, all of whom will benefit from both *Movimiento* and feminist goals of liberation.[8] There is the setting forth of the idea of a community and solidarity of women that does not exclude *Movimiento* ideals, but that tacitly acknowledges oppression and uneven gender power relations within *chicanismo*, and seeks actively to change that situation.[9]

In the late 1970s and early 1980s there was considerable activity around the struggle for the liberation of Puerto Rico and imprisoned Puerto Rican political activists. During his administration, President Jimmy Carter pardoned the four Puerto Ricans who had been sentenced to life in prison for having opened fire in the U.S. House of Representatives in 1954 in an effort to draw international attention to the cause of liberation for their country. Lolita Lebrón was the leader of that group and was depicted more than once by the San Francisco artist Linda Lucero as a woman who was willing to sacrifice her life and liberty for Puerto Rican independence. In her screenprint *Lolita Lebrón* [cat. no. 36] only the young activist's face and head are portrayed in an almost three-quarter view situated above part of the Puerto Rican flag. Superimposed over the flag is the repetitive text, *"Viva Puerto Rico libre!"* Directly beneath Lebrón is a quote, *"Todos somos pequeños, solo la patria es grande y esta encarcelada"* ("All [of us] are small, only the mother country is great and it is imprisoned"). Lebrón became a figure of strength and sacrifice within a political struggle that many Chicano/as believed echoed their own sense of

internal colonization, although the actual political and legal circumstances of the people of Puerto Rico and the Mexican American population within the United States were considerably different. Nevertheless, there was a sense of solidarity with Puerto Ricans, and the fact that one of their most famous, if not notorious, leaders was a woman had a particular resonance within the Chicana community, which was not only struggling against racism, economic discrimination, and sexism within the United States, but also against patriarchal structures within the Chicano civil rights and arts movements, and within the Mexican American community as a whole.

In the 1980s many posters confronted both domestic conditions and solidarity with other countries' struggles for self-determination. Two such posters by women artists implicate the role of the U.S. government in its dual capacity as both interventionist and isolationist. Yolanda M. López' much reproduced anti-immigration policy image *Who's the Illegal Alien, Pilgrim?* [cat. no. 26], printed in 1982 in response to Carter's policy on immigration, plays on one of the important icons of American popular political culture. The determined Uncle Sam who helped recruit soldiers for World Wars I and II is replaced by an angry Aztec warrior who addresses the Anglo descendents of Europeans who displaced and decimated a large indigenous population far beyond the borders of the present United States. López provided a not so subtle reference to those Anglo Americans, particularly in the San Diego area, who not only wanted to stop immigration from Mexico and Central America, whether legal or not, but who also would have rather seen all people of Mexican descent returned to "their country of origin," conveniently forgetting not only the ancient pre-Conquest past, but the more recent history in which half of Mexico became U.S. territory in 1848 with the signing of the Treaty of Guadalupe Hidalgo.[10] This poster is immensely satisfying in its straightforward graphic rendering, its appropriation and reversal of iconic representation, its "in your face" attitude, and its defiant assertion of territorial legitimacy.

Yreina Cervántez' screenprint *El pueblo chi-*

frente tanto a las condiciones domésticas como la solidaridad con las luchas por la autodeterminación en otros países. Dos de estos carteles creados por mujeres estaban relacionados con el doble papel del gobierno de los Estados Unidos como intervencionista y aislacionista. El cartel de Yolanda M. López *Who's the Illegal Alien, Pilgrim? (¿Quién es el inmigrante ilegal, peregrino?)* [cat. no. 26], en oposición a la política contra la inmigración que ha sido ampliamente reproducido, fue impreso en 1982 como crítica a la política de inmigración del presidente Carter, y juega con uno de los iconos más importantes de la cultura popular estadounidense. El resuelto tío Sam que ayudó a reclutar soldados para la Primera y Segunda Guerra Mundial queda suplantado por un guerrero mexica enojado, que se dirige a los anglos descendientes de los europeos que desplazaron y diezmaron una enorme población indígena que ocupaba más allá de la presente frontera estadounidense. López ofreció a estos angloamericanos una referencia no muy sutil, especialmente en la zona de San Diego, donde la población trataba de frenar la inmigración mexicana y centroamericana, fuera legal o no, pero que también hubiera preferido ver a la gente de origen mexicano volver "a su propio país," olvidando convenientemente no solamente el pasado precolombino, sino la historia más reciente en la que la mitad de México se convirtió en territorio de los Estados Unidos en 1848 tras la firma del tratado de Guadalupe Hidalgo.[10] Este cartel gustó enormemente con la firmeza y franqueza de su representación gráfica, su apropiación y conversión de la representación icónica, su actitud desenfadada y su aserción desafiante de la legitimidad territorial.

La serigrafía de Yreina Cervántez *El pueblo chicano con el pueblo centroamericano* (1986) [plate 20; cat. no. 40] combina muchos de los elementos del vocabulario visual propio de la artista – su faz en un espejo retrovisor y su mano sobre el volante, figuras de un pasado precolombino unidas a personajes contemporáneos, una rica yuxtaposición de color y forma – combinados con los retratos con plantilla de líderes centroamericanos modernos: Sandino, Che Guevara y Rigoberta Menchú.[11] Los puños cerrados, una forma de milagro contemporáneo para los chicanos, aparecen a lo largo de la frontera, al igual que el símbolo precolombino del ollin, y las caras de los personajes antes mencionados. Una estatua de la Virgen de Guadalupe y el colgante

de una calavera adornando el tablero colocan al observador en el lugar del conductor del vehículo, aunque podemos ver al mismo tiempo que la propia Cervántez es la conductora. La serigrafía está situada en uno de los numerosos puentes de las autopistas de Los Ángeles y decorada con una imagen de Quetzalcoatl. La imagen también ofrece al espectador una visión que puede leerse como un mural que representa la personificación del sol y la luna. Se puede interpretar como un guerrero maya y una mujer centroamericana, que juntos sostienen una mazorca de maíz que se está transformando en un fusil. La imagen de los mismos, cuya sombra sobre la autopista transforma la figura, sostienen en la silueta de un niño. La experiencia chicana, autopistas, carros, murales, una síntesis de imágenes y creencias ancestrales y contemporáneas, todo se transforma en la base sobre la que la lucha centroamericana puede representarse y hacerse visible tanto en las comunidades chicanas como más allá de ellas. Las diferencias técnicas, formales y conceptuales entre estas obras de López y Cervántez son notables, ofreciendo al espectador dos aproximaciones muy distintas al arte político orientado a cuestiones de integridad territorial y el valor de vidas humanas que en su mayor parte son ignoradas, denigradas y convertidas en invisibles.

Un tema que es traído constantemente a colación en la ficción, los ensayos y la poesía de las chicanas, pero que raras veces aparece claramente presentado en el arte chicano, es el de la brutalidad física y psicológica infligida contra las personas, especialmente contra las mujeres.[12] Tal vez sea menos grotesco, más distante, leer sobre estas acciones y sus consecuencias. ¿Cómo representar artísticamente estas actitudes y sus consecuencias sin convertirlas en algo banal o sensacionalista? El calendario de Patricia Rodríguez de abril de 1977, se titula *Josefa-Juanita* e incluye el calendario, una imagen tricolor del rostro de una mujer de perfil, y un texto explicativo. En contraste

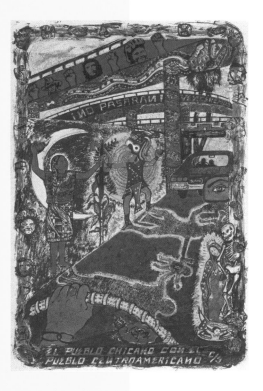

cano con el pueblo centroamericano (*The Chicano Village with the Central American Village*) [plate 20; cat. no. 40] of 1986 combines many elements of the artist's visual vocabulary – her face in a rear-view mirror and hand holding the steering wheel, figures of the pre-Columbian past brought together with contemporary personages, a richly textured layering of color and form – combined with stenciled faces of modern leaders in Central America: Sandino, Che Guevara, and Rigoberta Menchú.[11] Clenched fists, a form of contemporary Chicano/a *milagro,* are repeated around the border, as is the pre-Columbian *ollin* symbol, and the faces of the individuals just cited. A statue of the *Virgen de Guadalupe* and a dangling *calavera* on the dashboard situate the viewer as the driver of the vehicle, even as we can see that the driver is Cervántez herself. Located at one of Los Angeles' innumerable freeway overpasses, decorated with an image of Quetzalcoatl, the scene also presents the viewer with an image that can be read either as a mural featuring the personification of the sun and moon as a Mayan warrior and a Central American woman, who together hold a stalk of corn in the process of being transformed into a rifle, or a vision of the same whose shadows on the freeway reflect an infant between them. The Chicano/a experience – freeways, cars, murals, a synthesis of ancient and contemporary imagery and belief systems – becomes the ground upon which a Central American struggle can be depicted and made visible both in and beyond the Chicano/a communities. The technical, formal, and conceptual differences between these two works by López and Cervántez are striking, providing the viewer with two distinctive approaches to political art concerned with issues of territorial integrity and the value of human lives that are ignored, discounted, and kept invisible.

One issue that is continually foregrounded in fiction, poetry, and essays by Chicanas, but rarely is

Yreina Cervántez
El pueblo chicano con el pueblo centroamericano (The Chicano Village with the Central American Village) 1986
silkscreen *(serigrafía)*
[plate 20; cat. no. 40]

overtly presented in Chicana art, is that of the brutalizing of people, particularly women, physically and psychologically.[12] Perhaps it is less grotesque, more removed, to read about such experiences and their aftermath. How does one portray such behavior and its consequences in art without it becoming either too sensational or banal? Patricia Rodriguez' calendar art for April 1977 is entitled *Josefa-Juanita* and includes the calendar, a three-color image of a woman's face in profile, and an explanatory text. Unlike typical cal-

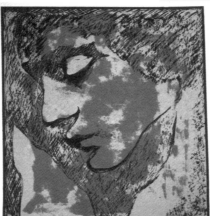

endar pinups, this is not a woman who is gazing seductively or shyly out at the viewer, generally thought to be male. This is a person looking down, lost in thought, oblivious to her surroundings, unconscious of being observed. Although the side of her face is at the surface of the picture plane, pink forms and black linear markings offer a sort of cover or shield, distancing her presence. The pink marks could also represent signs of physical violence about which we are informed by reading the text, which tells a sad, yet familiar story of a nineteenth century woman condemned to hang by the courts for having killed a man who had abused her. Rodriguez goes on to note that women are, over 120 years later, still imprisoned for defending their bodies, psyches, and lives against the men who batter them. She has put a face and several names to the many anonymous women who have suffered under conditions for which they have no recourse. And rather than create a melodramatic narrative, she has drawn an image of silence and isolation for a popular art form (i.e., calendars) that generally celebrates one or more fantasies (beautiful women, houses, landscapes, gardens, famous works of art).

Judith E. Hernández' *Reina de primavera/May Calendar* [cat. no. 50] contrasts with *Josefa-Juanita*. Although it is also calendar art, the artist depicts a

con las imágenes típicas de las mujeres de calendario, ésta no es una mujer que mira de forma seductiva o avergonzada al espectador, que se considera por lo general que es un hombre. Se trata de una persona con la cabeza gacha, pensativa, que no presta atención a lo que la rodea, que no se da cuenta de que está siendo observada. Aunque el lado de la cara está en el primer plano del plano pictórico, formas rosadas y marcas negruzcas lineares presentan una especie de cubierta o escudo que parecen alejarla. Las marcas rosadas también podrían representar señales de violencia física, sobre las que nos informa el texto, que narra una historia triste pero conocida, la de una mujer del siglo XIX condenada a la horca por matar a un hombre que abusó de ella. Rodríguez continúa apuntando que las mujeres, 120 años después, siguen siendo encarceladas por defender sus cuerpos, sus psiques y sus vidas contra los hombres que las golpean. Ha dado un rostro y varios nombres a varias mujeres anónimas que sufrieron condiciones que no tenían recursos para oponer. Y en vez de crear una narrativa melodramática, ha tomado una imagen de silencio y desolación para una representación artística popular (los calendarios) que generalmente se utiliza para celebrar diversas fantasías (mujeres hermosas, casas, paisajes, jardines, famosas obras de arte).

Reina de primavera/May Calendar (Calendario de mayo/Reina de primavera) [cat. no. 50] de Judith E. Hernández contrasta con *Josefa-Juanita.* Aunque también es una representación creada para un calendario, la artista presenta una mujer indígena hermosa y fuerte, mirando al observador a la cara. Esta imagen directa, reafirmante, desproblematizada de la experiencia de la mujer chicana, es típica del arte chicano de calendario de la época. Como arquetipo de la mujer fecunda, ni reta los persistentes estereotipos masculinos acerca de la mujer como virgen o prostituta, ni la hace aparecer como pasiva o sumisa, evitando así posibles críticas feministas.

La serigrafía díptico de medios mixtos sin título por

Patricia Rodriguez
Josefa-Juanita, 1977; silkscreen *(serigrafía)*
Courtesy of California Ethnic and Multicultural Archives

Liz Rodríguez (1986) [plate 55; cat. no. 99 and plate 56; cat. no. 100], creado casi diez años después de las imágenes de calendario de Patricia Rodríguez y de Hernández, representa la tortura y el sufrimiento de los que quedaron atrás. Aunque no se nos informa de las circunstancias específicas, no sabemos en que país han tenido lugar estos horribles actos, si se trata de tortura por motivos políticos con el beneplácito del estado o tiene motivos personales, las imágenes son sobrecogedoras y la muerte es el resultado final. El lado izquierdo del díptico, dividido a su vez verticalmente en dos partes, retrata en un lado, en negativo fotográfico, un cuerpo sin vida de una mujer colgada boca abajo.[13] En el siguiente panel aparecen dos figuras de pie, atadas una a otra, con las manos amarradas a la espalda, con el torso desnudo y ambas encapuchadas. La ropa, ataduras y capuchas son negras. Su piel amarilla es enfermiza, pero brillante. La imagen fotográfica está cortada para que veamos solamente la mitad del cuerpo de cada persona, y aunque una de las figuras es claramente la de una mujer – ya que resulta visible parte de su pecho derecho – es difícil determinar el género de la otra persona, que es más baja. La segunda parte del díptico también es fotográfica, y parece ser una imagen decimonónica de dos mujeres que se abrazan dolorosamente ante una cruz que sugiere una tumba. Yuxtapuesta sobre ellas aparece un perfil masculino parcialmente oscurecido cuyos ojos están cubiertos por una tela negra. ¿Se trata de una obra sobre el incesto, el abuso, la perversión política o física, o la tortura? ¿Trata del presente, del pasado, o es una condena de las prácticas que atraviesan el tiempo o el espacio? Inspiradamente ambigua, también evoca un sentimiento de silencio, aislamiento y pena similar al que presenta *Josefa-Juanita* de Patricia Rodríguez. ¿Quiénes son los testigos de estos hechos, y por qué no quieren o no pueden intervenir, o actuar para parar estas torturas y asesinatos? ¿Son las víctimas tan insignificantes, por ser "solamente" mujeres u otras personas que "no importan" por razones económicas, políticas o raciales, que no le importan a nadie? Estos dos grabados tratan de hacer visibles los horribles secretos que otras personas tratan de ignorar.

Otro tipo de abuso aparece en la litografía de Barbara Carrasco *Pregnant Woman in a Ball of Yarn (Mujer embarazada en un ovillo de lana;* 1978). El cabello de la mujer desnuda se ha transformado en un ovillo de lana que la aprisiona a la vez que la hace sorda y ciega. Los papeles

strong, beautiful indigenous woman looking directly at the viewer. Typical of much Chicano/a calendar art of the period, this is a straightforward, affirmative, non-problematized image of the Chicano/a experience of womanhood. As an archetypal fecund female, she neither challenges persistent male stereotypes of women as virgin, mother, or whore, nor does she appear unduly passive or submissive, thereby sidestepping possible feminist critiques.

Liz Rodriguez' untitled mixed media screenprint diptych of 1986 [plate 55; cat. no. 99 and plate 56; cat. no. 100], created almost ten years after Patricia Rodriguez' and Hernández' calendar art, depicts torture and the suffering of those left behind. Although the exact historical circumstances are not spelled out – we cannot know in which country these horrific acts take place, or whether this is state-sanctioned political torture or motivated for personal reasons – the images are stark and death is the final result. The left side of the diptych, also divided vertically into two parts, portrays, on one side, in a photographic negative, the lifeless upside-down hanging body of a woman.[13] In the next panel are two standing figures bound together, hands tied behind their backs, naked from the waist up, both wearing hoods over their heads. Their clothes, bindings, and hoods are black, their skin is a sickly, yet bright, yellow. The photographic image is cropped so that we are able to see only half of each person's body, and although one of the figures is clearly a woman-part of her right breast is visible – it is difficult to determine the gender of the other, shorter person. The second part of the diptych is also photographic in form, and appears to be a nineteenth century image of two women holding each other in mourning beside a cross, suggestive of a grave marker. Superimposed above them is a partially obscured male profile whose eyes are covered by a black cloth. Is this a work about incest, abuse, political or private sexual perversion, or torture? Is it about the present, the past, or an indictment of practices that continue through time and locale? Evocative and ambiguous, there is also a similar sense of silence, isolation, and sorrow found in Patricia Rodriguez' *Josefa-Juanita*. Who are the witnesses of these events and why are they unwilling to intervene or incapable of acting to stop the torture and killing? Are these victims so insignificant because they

are "just" women or other people "who don't matter" for economic, political, or racial reasons that there is no one who cares? Both of these prints are trying to make visible the ugly secrets others try to ignore.

Abuse of a different kind is depicted in Barbara Carrasco's 1978 lithograph *Pregnant Woman in a Ball of Yarn*. The nude woman's hair has metamorphosed into the ball of yarn which holds her captive while also rendering her blind and deaf. The restrictive roles of sexuality, as connoted by the long hair, and of conjugal obligations and motherhood within Mexican American/Chicano family systems, inherently constricted by traditional expectations, become a form of torture.

Portraiture and self-portraiture, as opposed to depictions of generic or fictional women, are significant elements in Chicana art beginning in the late 1970s, but come to florescence in the 1980s, particularly in fine art lithography and serigraphy.[14] They also mark the moment when Chicanas became directly visible on their own terms, reclaiming their own bodies and presences as subjects to be defined and expressed by themselves, as opposed to being circumscribed by either Chicano or mainstream society. It is interesting to note that two of the most famous Chicana self-portraits are also two of the first transformational images of the Virgin of Guadalupe: the 1975 etching and aquatint *La Virgen de Guadalupe defendiendo los derechos de los xicanos* by Ester Hernández (*The Virgin of Guadalupe Defending the Right of the Xicanos*) [cat. no. 62] and the 1978 oil pastel *The Artist as the Virgin of Guadalupe* by Yolanda M. López. Both artists took the ultimate icon of virgin motherhood, protection, and passive intercession which has figured prominently in the stereotyping of what constitutes a "good" Chicana and transformed it into a youthful, active, athletic, assertive, and perhaps even sexualized woman, into portraits of subjectivity as opposed to renderings of objectification.

It appears that two separate developments are taking place simultaneously, each of which makes the other possible. The first is the appropriation and transformation of an image, i.e., the Virgin of

restrictivos de la sexualidad – vinculados al pelo largo, las obligaciones conyugales y la maternidad dentro del sistema familiar mexicanoamericano/chicano, restringidos por las expectativas tradicionales – se convierten en una forma de tortura.

El retrato y el autorretrato, en contraste con la representación de mujeres genéricas o ficticias, son elementos importantes en el arte de las chicanas desde finales de los 70, pero florecen en los años 80, especialmente en la litografía y serigrafía de bellas artes.[14] También señalan el momento en el que las chicanas se hicieron visibles según sus propias condiciones, reclamando sus cuerpos y su presencia como sujetos que debían ser definidos por ellas mismas, frente a la idea de quedar circunscritas a la sociedad chicana o la sociedad general. Es interesante anotar que dos de los más famosos autorretratos chicanos son dos de las primeras imágenes transformativas de la Virgen de Guadalupe: la talla y aguafuerte *La Virgen de Guadalupe defendiendo los derechos de los xicanos* de Ester Hernández (1975) [cat. no. 62] y el óleo de 1978 *The Artist as the Virgin of Guadalupe (La artista como la Virgen de Guadalupe)* de Yolanda M. López. Ambas artistas tomaron el icono de la maternidad virginal – protección y la intercesión pasiva que ha figurado prominentemente en la estereotipación de lo que constituye una "buena" chicana – y lo transformaron en una mujer joven, activa, atlética, enérgica y tal vez hasta sexualizada en retratos de subjetividad, en vez de representarlas como objetos.

Parecería que dos cambios están teniendo lugar simultáneamente, cada uno de los cuales hace el otro posible. El primero es la apropiación y transformación de una imagen, como la Virgen de Guadalupe, que en algunas ocasiones ha sido considerada como un obstáculo en la construcción de una identidad no tradicional y no estereotípica de la mujer, aún siendo protectiva y afectuosa. Esto era un acto radical por parte de estas dos artistas, aunque ya había sido efectuado antes por Patssi Valdez, quien en 1973 había hecho el papel de La Virgen ataviada con un vestido de noche de tul en *The Walking Mural (El mural andante)*, una pieza de performance de Asco. El segundo cambio es el autorretrato, que también representaba un acto revolucionario para las artistas chicanas, aunque es parte de una venerable tradición de la historia del arte cuyo icono más reciente es sin duda la

artista mexicana Frida Kalho. Antes del movimiento de los derechos civiles chicanos había pocas imágenes en la publicidad y el cine que fueran más allá de la representación estereotípica de las mexicanoamericanas, y ciertamente no existían autorretratos.

Las primeras personas retratadas en el arte chicano fueron los héroes e iconos de la historia mexicana, desde la era precolombina hasta el periodo de la Revolución de 1910-1920. Luego estaban César Chávez, junto a Corky González, Reies López-Tijerina, Angel Gutierrez, Luis Valdez, los pachucos y los cholos. Dolores Huerta fue invisible en el arte hasta casi la década de 1990. ¿Qué imágenes de mujeres había en las que modelar la propia subjetividad? No existían representaciones de mujeres como seres humanos activos más allá de los reducidos constructos determinados culturalmente. Los modelos femeninos eran Coatlicue, Coyolxauhqui, la Virgen de Guadalupe, Malinche, La Llorona, Sor Juana Inés de la Cruz,[15] la personificación del volcán Ixtaccíhuatl, la soldadera como seguidora de la tropa y no cómo guerrera, las bellas señoritas que aparecían en los calendarios de Jesús Huelguera y las madres nobles o escupefuegos (personajes de cine creados por Dolores del Río y María Félix). Activistas mexicanoamericanas que habían sido pioneras en el activismo político y sindical – como Emma Tanayuca, Luisa Moreno y Josefina Fierro de Bright – aparecían en los libros de historia y los ensayos fotográficos gracias a los programas de Estudios Chicanos y de estudios del movimiento. Pero pocas veces están presentes en las artes visuales, y mucho menos en grabados y carteles, objetos que se distribuyen de forma masiva.[16] Por otro lado, las imágenes de las mujeres mexicanoamericanas representadas en el mundo anglo incluía mucamas, madres sufridas y bailarinas de flamenco que vendían salsa de frijoles Rosarito. También había artistas como Katy Jurado y Lupe Velez, cuyos papeles confirmaban los estereotipos de la dicotomía madre/escupefuegos, o personajes como Vicki Carr y Linda Rondstadt, cuya mexicanidad era desconocida más allá de la comunidad mexicanoamericana durante sus primeros años en el escenario. En general, lo que esto significa es que los primitivos modelos de comportamiento adecuado o inadecuado para una mujer eran a la vez limitados y descentrados, o aseguraban una forma de borrado cultural mediante la asimilación.[17] Ya fuera abiertamente ignoradas por padres y hermanos mayores, o mediante la opresión internalizada de las madres, reforzado por amantes,

Guadalupe, which in some quarters has been thought of as oppressive for women's construction of nontraditional, nonstereotypical identities, even as it is nurturing and protective. This radical act by these two artists was preceded in 1973 by Patssi Valdez in the Asco performance piece *The Walking Mural*, in which she dressed as the Virgin, but in a long black cocktail gown made of tulle. The second development is the self-portrait, which was also a revolutionary act for Chicana artists, although it has a long and venerable tradition within the history of art, including the Mexican artist Frida Kahlo. Prior to the Chicano civil rights and art movements there were few images beyond stereotypical depictions of Mexican Americans in advertising and film, and certainly no self-portraits.

The first people portrayed in Chicano/a art were heroes and icons from Mexican history, from pre-Columbian times through the revolutionary period of 1910-1920. Then there was César Chávez, along with Corky Gonzalez, Reies Lopez-Tijerina, Angel Gutierrez, Luis Valdez, *pachucos*, and *cholos*. Dolores Huerta was invisible in the arts until virtually the 1990s. What images were there of women on which to model one's own subjectivity? There were no representations of ordinary women as active human beings outside of narrow, culturally determined constructs. Models of femaleness included Coatlicue, Coyolxauhqui, the Virgin of Guadalupe, *Malinche*, *La Llorona*, Sor Juana Inés de la Cruz,[15] the personification of the volcano Ixtaccíhuatl, the *soldadera* as camp follower rather than woman warrior, lovely señoritas as seen in the *calendarios* created by Jesus Huelguera, and noble mothers or spitfires (film characters created by Dolores del Río and María Felix). Early Mexican American labor and political activists such as Emma Tenayuca, Luisa Moreno, and Josefina Fierro de Bright have appeared in history books and photographic essays, specifically because of the *Movimiento* and Chicano Studies programs, but rarely have been present in the visual arts, and even less often in prints and posters, objects that receive a mass distribution.[16] On the other hand, mainstream, Anglo images of Mexican American women included maids, long-suffering mothers, flamenco dancers selling Rosarita bean dip, or performers such as Katy Jurado and Lupe Velez, whose roles confirmed stereotypes of the mother/spitfire dichotomy, or

people such as Vicki Carr and Linda Rondstadt, whose Mexicanness was completely unknown outside the Mexican American community during the early stages of their careers. The point is that, generally speaking, early role models of appropriate and inappropriate female deportment tended to be both limiting and displacing, or ensured a form of cultural erasure through assimilation.[17] Whether passed down overtly by fathers and older brothers, or through the internalized oppression of mothers, and reinforced by lovers, husbands, sometimes by women friends, and certainly by both Chicano and mainstream culture in general, the faces, bodies, and psyches available to Chicana artists were severely restricted. As the artist Celia Rodriguez states, Chicana artists had to create themselves. There was no image out there to observe and model one's self after. "We were not invisible, we simply did not exist."[18]

There is an additional issue, which may or may not have been consciously addressed at the time when Chicanas were beginning to find and/or build their own forms and content. How, in the visual arts, does a Chicana artist reclaim her body as her own in a millennia-old tradition of the artist and patron as male, and the object of the painting and the gaze as female? This is a problem for any woman artist with feminist inclinations. I believe, in fact, that it was of very material significance for Chicana artists, and that one way to reclaim their individual and collective bodies was to begin self-portraiture specifically through the transformation of icons that men would dare not touch nor gaze upon with the same desire as they would an ordinary woman, or even a Greek goddess such as Aphrodite. Coatlicue, Coyolxauhqui, the Virgin of Guadalupe are simultaneously images of differing kinds of female power yet are not subject to the male gaze of desire as are ordinary women or sexualized archetypes such as *Malinche* or *La Llorona*. They may have needed reinterpretation from a woman's (or many women's) perspective, but

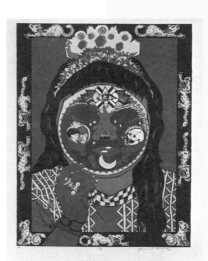

EXPERIMENTAL SCREENPRINT ATELIER
SELF HELP GRAPHICS AND ART, INC. MARCH 1983
Don Antóne Sr Karen Boccalero Yreina Cervántez Sam Coria Florencio Flores
Armando Norte Michael Ponce Don Seguss Peter Sparrow Marísol Zains

maridos, a menudo por amigas, y ciertamente por la cultura chicana. El conjunto de caras, cuerpos y psiques a las que tenían acceso las artistas chicanas era enormemente reducido. Como afirma la artista chicana Celia Rodríguez, las artistas chicanas debieron crearse a sí mismas. No existía una imagen que se pudiera observar o que sirviera de modelo. "No éramos invisibles, simplemente no existíamos".[18]

Hay un tema adicional, que puede o no haber sido tenido en cuenta cuando las artistas chicanas empezaban a encontrar y/o construir sus propias formas y contenido. ¿Cómo hace una artista chicana para, mediante las artes visuales, reclamar la posesión de su cuerpo en la tradición milenaria del artista y el patrón masculinos, el objeto del cuadro y la mirada femeninas? Este es un problema que enfrenta cualquier artista mujer con tendencias feministas. Creo que este hecho fue fundamental para las artistas chicanas, y que una de las maneras de reclamar sus cuerpos individuales y colectivos fue iniciar un proceso de creación de autorretratos que transformaran los iconos que los hombres no se atrevían a enfrentar, ni a mirar con el mismo deseo con el que mirarían a cualquier mujer, o incluso a una diosa griega como Afrodita. Cloaticue, Coyolxauhqui, la Virgen de Guadalupe, son a la vez imágenes de tipos diferentes de poder femenino, pero no están sujetas a la mirada del deseo masculino del mismo modo al que son sometidas las mujeres corrientes o arquetipos sexualizados como la Malinche o La Llorona. Pueden haber tenido que ser reinterpretadas para una (o múltiples) perspectivas femeninas, pero ofrecen la apertura hacia un espacio de autorrepresentación.

Los primeros autorretratos grabados fueron creados entre 1983 y 1987 por Barbara Carrasco, Yreina Cervántez, Diane Gamboa y Patssi Valdez. Ester Hernández había producido otro autorretrato en 1976, *Libertad,* que es ya un icono de su reescultura de la Estatua de la Libertad. Esta pieza tiene mucho más en común con *La Virgen de Guadalupe defendiendo los derechos de los xicanos* y las múltiples representaciones de la Virgen de Guadalupe por Yolanda M. López que con los autorretratos creados en la

Yreina Cervántez
Danza ocelotl, 1983; silkscreen *(serigrafía)*
[plate **47**; cat. no. **86**]

década de los 80. Aquellas imágenes tempranas se enfocaban en los cuerpos enteros de las mujeres retratadas, a las que se representa llevando a cabo algún tipo de acción. En los autorretratos de los años 80 creados por las cuatro artistas mencionadas, solamente los rostros y/o torsos de las mujeres son visibles. *Danza ocelotl* (1983) [plate 47; cat. no. 86], por Cervántez, y los respectivos *Self-Portraits (Autorretratos;* 1984) [plate 45; cat. no. 84 and plate 46; cat. no. 85], de Carrasco y Gamboa, presentan al observador con una única imagen situada en la superficie del plano pictórico. *Scattered (Esparcida;* 1987) [cat. no. 87] de Valdez presenta múltiples copias de la misma fotografía incrustada en la superficie en blanco y negro, aparentemente desgarrada y esparcida por toda la superficie del grabado.

Cada uno de los autorretratos permite reconocer a la artista, pero los cuatro enmascaran, fragmentan o dan un giro de abstracción a los rostros mediante algún tipo de caricatura o exageración. Si se examina la colección de autorretratos de Cervantes, por ejemplo, que incluye acuarelas, pasteles y grabados, se hace evidente que hasta 1995, con su tríptico *Nepantla,* sus numerosos autorretratos están mediados por diversas estrategias. Éstas incluyen los rostros enmascarados *(Danza ocelotl),* el uso de máscaras en vez de rostros *(Camino largo),* reflejos especulares *(Homenaje a Frida Kahlo, El pueblo chicano con el pueblo centroamericano),* o transformaciones (su jaguar nagual, un rostro en parte esqueletizado, la yuxtaposición de su rostro con el de Frida). Los autorretratos de Gamboa y Valdez fracturan sus rostros, y Carrasco crea un personaje caricaturizado que es su irritada Bárbara. La trayectoria de la obra de cada artista a lo largo del tiempo es muy diferente al de las otras artistas del grupo. Gambo afirmó que éste es el único autorretrato que ha pintado,[19] mientras que otras artistas son famosas por sus numerosas interpretaciones de sus propios rostros o cuerpos. Además, los contextos para cada uno de estos autorretratos y los resultados formales conceptuales son muy diversos. Sin embargo, comparten un elemento de baile de máscaras, de ofuscación, o tal vez de encubrimiento de sí mismas. En el caso de Gambo y Valdez, se puede observar lo contrario: la representación de la crudeza de sus emociones y experiencias en el momento en que se crearon los grabados, lo que resultó en la fractura,

they provided a gateway to self-representation.

Early print self-portraits were created between 1983 and 1987 by Barbara Carrasco, Yreina Cervántez, Diane Gamboa, and Patssi Valdez. Ester Hernández had produced another self-portrait in 1976, *Libertad,* a by-now iconic etching of her recarving of the Statue of Liberty. That piece has more in common with her *La Virgen de Guadalupe defendiendo los derechos de los .xicanos* [cat. no. 62] and Yolanda M. López' multiple reworkings of the Virgin of Guadalupe than with the self-portraits created in the 1980s. Those earlier images focused on the complete bodies of the women who are represented, and they are depicted assertively in some form of action. In the 1980s' self-portraits by the four artists mentioned above, only the women's faces and/or torsos are visible. *Danza ocelotl,* 1983 [plate 47; cat. no. 86], by Cervántez and the respective *Self-Portraits,* both 1984 [plate 46; cat. no. 85 and plate 45; cat. no. 84], by Carrasco and Gamboa, present the viewer with a single image situated at the surface of the picture plane. *Scattered,* 1987 [cat. no. 87], by Valdez offers multiple presentations of the same photograph embedded in the black and white, apparently torn and scattered surface of the print.

Each self-portrait is recognizable as the artist, and yet all four of them either mask, fragment, or abstract their visages through some form of caricature or exaggeration. If one examines the collective of Cervántez' self-portraiture, for example, including watercolors, pastels, and prints, it becomes evident that until 1995 with her triptych Nepantla, her numerous self-portraits are mediated by a variety of devices. These include masked faces *(Danza ocelotl),* masks instead of actual faces *(Camino largo; Long Road),* mirror reflections *(Homenaje a Frida Kahlo; El pueblo chicano con el pueblo centroamericano),* or transformations (her jaguar *nagual,* a partial skeletal face, her physical conflation with Frida). Gamboa's and Valdez' self-portraits fracture their faces, and Carrasco creates an outraged cartoon-like person that is Barbara. The trajectory of each artist's work over time is distinctive from that of the others in this grouping. Gamboa stated that this self-

Barbara Carrasco
Self-Portrait (Autorretrato) 1984; silkscreen *(serigrafía)*
[plate 46; cat. no. 85]

portrait is the only one she has ever attempted,[19] while the other artists are well known for their multiple interpretations of their own faces and/or bodies. Also, the contexts for each of these self-portraits and their formal conceptual resolutions are varied. They share, however, an aspect of masquerade, of obfuscation, or perhaps of shielding themselves. In the cases of Gamboa and Valdez there is also the opposite: a presentation of the rawness of their emotions and experience at the time the prints were created, which results in a fracturing, fragmenting, or dissolution of the selves they thought they knew, a process that precedes a reconstitution and transformation of identity. In each of these self-portraits there is an aspect of intervention, of something that comes between the face and the viewer, as if a clear, unmediated image cannot convey the entirety of the message, or as if this is not the appropriate moment for an unobstructed presence.

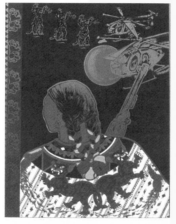

EXPERIMENTAL SCREENPRINT ATELIER II SELF HELP GRAPHICS AND ART INC FALL 1983

Danza ocelotl [plate 47; cat. no. 86] is the first in a series of prints by Cervántez, the others being *Victoria ocelotl,* also of 1983, and *Camino largo* of 1985. The artist considers these to be her first efforts at screen printing in which she composed the images for that specific medium. Cervántez is directly or indirectly present in all three works, either with parts of her face (as face or mask) and body (as arm, hand, torso) or through her jaguar. *Danza ocelotl* references indigenous spirituality and creativity, and the connection of herself as a Chicana and artist to those worlds. Her clothing is indigenous, similar to the dress of Mexico's Tehuanas, which was also significant for Frida Kahlo. The mask which she holds before her face embraces the night sky, birth and death, the Virgin of Guadalupe, and the *ollin* symbol as a third eye of wisdom. A black border filled with her jaguars is interrupted by a sparkle-filled *papel picado* crown, a reminder of playfulness and the desire to not take herself too seriously. In essence, one could say the *Danza ocelotl* is the dance of life and creativity that brings the indigenous values and practices into har-

la fragmentación, o la disolución del yo que pensaban conocer, un proceso que precede a la reconstitución y la transformación de su identidad. En cada uno de estos autorretratos aparece un elemento de intervención, algo que se alza entre el rostro y el espectador, como si una imagen directa, no mediada, no pudiera ofrecer la totalidad de un mensaje, o como si no fuera el momento adecuado para ofrecer una presencia sin obstrucciones.

Danza ocelotl [plate 47; cat. no. 86] es el primero en una serie de grabados creados por Cervántez, los otros fueron *Victoria ocelotl,* también de 1983, y *Camino largo* de 1985. El artista considera estos fueron sus primeros esfuerzos de grabado en plancha en los que compuso imágenes específicamente para ese medio. Cervántez aparece directa o indirectamente en las tres obras, ya sea con partes de su rostro (como cara o máscara), y cuerpo (brazos, mano, torso), o con su jaguar. *Danza ocelotl* evoca la espiritualidad y la creatividad indígenas, y la conexión de la artista como tal, y como chicana, a esos mundos. Su vestimenta es indígena, parecida a los vestidos de los Tehuanas de México, que fueron importantes para Frida Kahlo. La máscara con que cubre su rostro representa el cielo nocturno, el nacimiento y la muerte, la Virgen de Guadalupe, y los símbolos hollín como el tercer ojo de la sabiduría. Un marco negro relleno con su jaguar aparece interrumpido por una corona de papel picado adornada con brillantina, que nos recuerda que el tono lúdico de la artista y el hecho de que no quiere tomarse demasiado en serio. Esencialmente, se puede decir que *Danza ocelotl* es el baile de la vida y la creatividad que armoniza los valores y prácticas indígenas con el mundo contemporáneo, y como tema del grabado, la artista reconoce su propia centralidad y la de otras mujeres en este proceso, así como los precedentes que lo han hecho posible.

Victoria ocelotl presenta la espalda de una joven guerrera centroamericana con el pelo trenzado, un atuendo bordado y colorido y un rifle, sobre la que pelean dos helicópteros y una fila de tres jaguares erguidos a la luz de la luna llena. Dos jaguares bailan sobre la espalda del huipil, y una hilera decorativa de jaguares marcha hacia arriba por la parte izquierda del grabado. Inspirado por la

Yreina Cervántez
Victoria ocelotl, 1983; silkscreen *(serigrafía)*
Courtesy of California Ethnic and Multicultural Archives

134

vida y el testimonio de Rigoberta Menchú, este grabado considera la realidad contemporánea de las mujeres jóvenes en América Central y al tipo de protección – ancestral y moderno, secular o sagrado, externa o personal – necesaria para hacer su vida posible.

Camino largo sigue la tradición de las formas y colores múltiples entretejidos y a menudo yuxtapuestos a textos para crear una impresión de imagen individual y progreso narrativo. Diseñada como una ofrenda bidimensional, en recuerdo de su abuela y de la migración al norte forzada por la revolución mexicana, esta serigrafía contiene fotografías en colage, milagros con plantilla e imágenes de la abuela empuñando un rifle. Las candelas encendidas, el jaguar (inspirado por las estatuas de piedra de Chichen Itza), una figura iluminada por luz y llamas con un corazón sangrante, dos máscaras de la cara de la artista (una en blanco, con los ojos abiertos y llorando, la otra en naranja y amarillo, con los ojos cerrados) y una orquídea púrpura, constituyen esta ofrenda. Una cita de Norma Alicia Pino escrita a mano en la parte superior dice: "y viajamos por nuestro camino no vamos a regresar aunque el calor de nuestras lágrimas nos quema". Envuelto sobre el brazo de un gran milagro pintado que es el brazo de la propia artista, prendido a su manga con un sagrado corazón, hay un rótulo que dice: "me gusta sufrir, puro pedo". En estas imágenes, Cervántez está claramente presente, pero también totalmente ausente. Lo que vemos son pedazos que pueden representar la totalidad, pero no inmediata o necesaria. Aunque presente, la artista aparece fragmentada, como si necesitara que la compusieran con su ofrenda, mediante el proceso de la creación artística, histórica y cultural que son significativos para ella.

En su tríptico *Nepantla,* una litografía de 1995, Cervántez ha creado una cosmología que la incluye a ella desenmascarada y sin mediaciones, y una historia de las formas indígenas y europeas de conocimiento, clasificación y creación.[20] Uniendo formas fragmentarias de teorías renacentistas de la perspectiva, esquemas clasificatorios de la antropología decimonónica, diagramas darwinistas de la evolución de la especie humana, símbolos indígenas ameri-

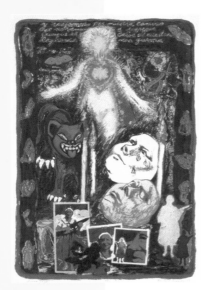

mony with the contemporary world, and as the subject of the print, the artist acknowledges both her and other women's centrality in this process, as well as the predecessors who made this possible.

Victoria ocelotl offers the back of a young, Central American woman warrior with braided hair, colorful, embroidered clothes, and a rifle, above whom two helicopters and a row of three upright jaguars battle in the light of a full moon. Two jaguars dance on the back of her *huipil,* and a decorative row of jaguars marches up the left side of the print. Inspired by the life and writings of Rigoberto Menchú, this print looks to the contemporary reality of young women in Central America and to the kinds of protection, ancient and modern, sacred and secular, external and self-provided that are needed to make their lives possible.

Camino largo continues the tradition of multiple forms and colors interwoven and layered frequently with text to convey both a single image and a narrative progression. Designed as a two-dimensional *ofrenda,* in memory of her grandmother and the northern migration forced by the Mexican Revolution, this screen print contains collaged photographs, stenciled *milagros,* and figures of her grandmother holding a rifle. This *ofrenda* includes lit candles, the jaguar (based on a stone carving at Chichen Itza), a glowing figure of light and flame filled with a flaming heart, two masks of the artist's face, one in white with open, crying eyes, the other in orange and yellow with closed eyes, and a purple orchid. A quotation from Norma Alicia Pino, handwritten at the top, reads *"y viajamos por nuestro camino no vamos a regresar aunque el calor de nuestras lagrimas nos quema"* ("and we travel on our road, we do not go back, even though the heat of our tears burns us"). Draped over the arm of a large, painted *milagro* which is the artist's own arm, pinned with a sacred heart on her sleeve, is a banner which says *"me gusta sufrir, puro pedo"* ("I enjoy suffering, total bullshit"). In these images, Cervántez is most definitely present, but absent also in her totality. It is bits and pieces which we see and which may represent the

Yreina Cervántez
Camino largo, 1985; silkscreen *(serigrafía)*
Courtesy of California Ethnic and Multicultural Archives

whole, but not automatically or necessarily. Although present, she is in fragments, as if needing to be brought together by this *ofrenda*, by the process of making art, history, and culture that is meaningful for herself.

In her *Nepantla* triptych, a lithograph of 1995, Cervántez has created a cosmology which includes herself unmasked and unmediated, and a history of indigenous and European ways of knowing, classifying, and creating.[20] Gathering together fragmentary forms of Renaissance theories of perspective, nineteenth century anthropological classificatory schema, Darwinian diagrams of the evolution of the human species, Native American agricultural and other symbols for life, death, and cyclical time, Cervántez is both herself, repeated three times, and the embodiment of Coyolxauhqui, Aztec goddess of the moon. In this series, which acknowledges the in-between, transformative, and transgressive state of Neplantla, so eloquently theorized by Gloria Anzaldúa,[21] Cervántez is simultaneously whole and fragmented, gazing directly at the viewer, at peace with the multiplicities which she encompasses in her being, and with her role as a transformer and transmitter of culture.

Barbara Carrasco's screen print *Self-Portrait* of 1984 displays rage and shock [plate 46; cat. no. 85], and is formally very different than the many miniature self-portrait drawings she composed only a few years later. Cartoon-like as opposed to those carefully shaded and rendered likenesses, her print commemorates two fairly contemporaneous events, one both personal and political, the other athletic and political. Dressed in running shorts, carrying a paintbrush/torch while breaking through the tape at the end of a race against the backdrop of a calendar, and looking back over her shoulder, Carrasco is running like mad against the erasure of a rapidly advancing paint roller. Referencing her early 1980s censorship and ownership battle with the City Redevelopment Agency of Los Angeles over her mural *L.A. History – A Mexican Perspective*, Carrasco simultaneously acknowledges the 1984 running of the first women's Olympic marathon in Los Angeles.[22] Her paintbrush is labeled Siqueiros '32, in homage to the Mexican artist David Alfaro Siqueiros, whose

canos de la vida, la muerte, y el tiempo cíclico, Cervántez es a la vez ella misma (repetida tres veces) y la encarnación de Coyolxauhqui (la diosa mexica de la luna). En esta serie – que reconoce el estado intermedio, transformativo y transgresivo de Naplantla, elocuentemente teorizado por Gloria Anzaldúa[21] – Cervántez es a la vez una totalidad y fragmentos, mirando directamente al espectador, en paz con las multiplicidades que forman parte de ella, y con su papel como transformadora y transmisora de la cultura.

La serigrafía de Bárbara Carrasco *Self-Portrait (Autorretrato)* de 1984 presenta cólera y desconcierto [plate 46; cat. no. 85] y es, formalmente, muy distinto que los muchos autorretratos en miniatura que compondría apenas unos años más tarde. Al contrario que esos retratos detallados y sombreados, su grabado la presenta caricaturizada, y conmemora dos eventos relativamente contemporáneos: uno a la vez personal y político, el otro atlético y también político. Viste con zapatillas y lleva una antorcha/pincel mientras rompe la cinta de llegada en una carrera frente a un decorado que representa un calendario. Mira por encima de su hombro, Carrasco corre como loca contra una brocha de pintar que rueda velozmente hacia ella. Evocando la censura y los litigios sobre la propiedad que la enfrentaron a la *City Redevelopment Agency* (Agencia de reconstrucción de la ciudad) a principio de los años 80 debido a su mural *L.A. History – A Mexican Perspective (Historia de Los Ángeles – Una perspectiva mexicana)*, Carrasco también hace referencia a la primera maratón olímpica femenina que se corrió en las olimpiadas de Los Ángeles en 1984.[22] Su pincel lleva una etiqueta que dice Siqueiros '32, en homenaje al artista mexicano David Alfaro Siqueiros, cuyo mural de 1932 *América tropical*, patrocinado para Olvera Street, fue blanqueado por su crítica a la intervención militar y económica de los Estados Unidos en México. Al representar simultáneamente la lucha y la victoria encarnadas en la artista (una mestiza descendiente de mexicanos, y una artista establecida en la ciudad de Los Ángeles) se presenta atrapada en el marco de la pintura pero al mismo tiempo rompe las ataduras representadas por la cinta.[23] La calidad gráfica, llana, lograda con colores simples y formas grandes, fáciles de leer, son complementos al movimiento exagerado de su cuerpo, y tal vez a lo absurdo de su experiencia con la política del arte en un momento en el que las mujeres empezaban a recibir cierto reconocimiento en otro campo dentro de la misma

Diane Gamboa
Self-Portrait (Autorretrato) 1984; silkscreen *(serigrafía)*
[plate 45; cat. no. 84]

ciudad. En esta obra (como en los autorretratos de otras artistas de esta exposición) la yuxtaposición de la experiencia personal con un hecho que implica a numerosas mujeres de varios países, lo personal se hace significativo de los obstáculos y objetivos que enfrentan también otras mujeres, y el cuerpo está marcado por empresas tanto individuales como colectivas.

Self Portrait (*Autorretrato;* 1984) [plate 45; cat. no. 84] de Diane Gamboa, y *Scattered* (*Esparcido;* 1987) [cat. no. 87] de Patssi Valdez son serigrafías creadas en Self-Help Graphics and Art, al igual que muchos de los grabados mencionados en este ensayo. Las dos imágenes presentan elementos contrastantes en blanco y negro, apenas acompañados de otros colores. Ambas ofrecen al observador una superficie

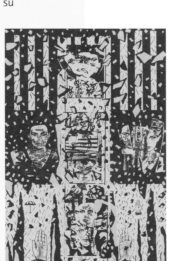

quebrada o fragmentada. Ambos parecen marcar un momento de descubrimiento, transición, tal vez incluso aturdimiento. Claramente comparten numerosos elementos formales, conceptuales e incluso psicológicos, pero son también claramente diferentes. Para Gamboa, ésta es una obra acerca del asombro, incluso de incredulidad frente a ciertos descubrimientos que inundaban su conciencia en esa época. Inspirada por la cubierta de un disco titulado *Shock,* que era propiedad de su madre y que ella recordaba de su infancia, incorporó no solamente la imagen de la mujer de la tapa, cambiando su rostro por el que aparecía allí, sino también el formato cuadrado del disco, creando la ilusión de que su grabado era un collage.[24] El disco mismo era una colección de extraños efectos especiales de sonido, algunos bastante inocentes, pero que entrañaban algo siniestro en el contexto de otros sonidos y el título del disco. Afirmando que no estaba interesada en los autorretratos porque había aparecido frecuentemente en las obras de otros y porque ya había suficientes artistas explorando esa forma de arte, Gamboa se vio forzada a explorar su propio rostro y su psique al menos esta vez. Es un mensaje escalofriante, que no solamente recuerda a un artefacto y los sonidos de su infancia, sino revelan su propio trauma juvenil, y su confrontación con lo que llama "el in-fortunio

1932 mural, *América tropical,* commissioned for Olvera Street, was whitewashed for its critique of U.S. military and economic intervention in Mexico. In presenting both triumph and struggle simultaneously as embodied in herself as a Mexican-descended, *mestiza* woman and artist located in the City of Angels, she presents herself as trapped within the frame of the picture while at the same time breaking the binding of the tape.[23] The flat, graphic quality with a simplified palette and large, easily read forms complements the exaggerated motion of her body and perhaps the absurdity of her experience with the politics of art at the very moment women were getting a measure of recognition in another field of endeavor in the same city. In this work, as in the self-portraits by other women in this exhibition, the artist's conflation of her own experience with an event that involves multiple women from many countries renders the personal representative of obstacles and goals faced by other women as well, and the body bears traces of both individual and collective endeavors.

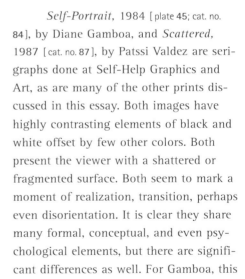

Self-Portrait, 1984 [plate 45; cat. no. 84], by Diane Gamboa, and *Scattered,* 1987 [cat. no. 87], by Patssi Valdez are serigraphs done at Self-Help Graphics and Art, as are many of the other prints discussed in this essay. Both images have highly contrasting elements of black and white offset by few other colors. Both present the viewer with a shattered or fragmented surface. Both seem to mark a moment of realization, transition, perhaps even disorientation. It is clear they share many formal, conceptual, and even psychological elements, but there are significant differences as well. For Gamboa, this is a work about shock, even temporary disbelief at certain realizations that were flooding her consciousness at that time. Inspired by a record album and cover entitled *Shock* that was owned by her mother and remembered from her childhood, she incorporated not only the image of the woman on the cover, replacing

that face with her own, but also the square format
of an album, creating the illusion that her print was
in fact a collage.[24] The album itself was a collection
of strange sound effects, some innocent enough in
themselves, but implying the ominous within the
context of the other sounds and the title of the
album. Asserting that she was not interested in
doing self-portraits because she had appeared fre-
quently in the work of other artists and photogra-
phers and because there were already enough artists
exploring that particular art form, Gamboa was nev-
ertheless compelled to explore her own face and
psyche at least this once. It is a disturbing image,
one that not only recollects an artifact and sounds
from her childhood, but also reveals her own youth-
ful trauma, and her confrontation of what she calls
"the dis-fortune of earlier childhood." Gamboa's
prints, installations, and paper fashions, as well as
set and costume designs for Asco performances,
have a theatrical, urban quality based upon her
experience of living in Los Angeles. This work of art
is one of her most revealing, and while it addresses
her own artistic and personal investigations, it also
speaks to the broader experience of women as we
face our histories in an effort to create a viable pre-
sent and future.

Patssi Valdez' print, as the title makes clear, is
about the action of scattering, or rather about the
effects of such a motion. An image with strong ver-
ticals and horizontals, both narrow and wide, rec-
tangular and spiked, in black and white, the entire
field of the surface is littered with bits and pieces of
what could be torn paper like confetti, also in black
and white. Multiple versions of a single photograph
of the artist are placed vertically and horizontally,
crossing in the center of the print. Each photograph
is in different stages of being cut or fragmented,
almost like shards of glass, with the exception of
one on the left, which is covered by dates and dollar
signs. At the bottom of the print, two hands, palms
up and seemingly chopped off at the wrists, appear
to be the source of the scattering. The right hand
has either a piece of torn black paper or stigmata. A
small umbrella and a third, smaller, disembodied
hand (apparently also with stigmata) seem to be
floating in the space primarily occupied by torn bits
of paper. The upper two thirds of the print read like

de la infancia temprana". Los grabados de Gamboa, sus
instalaciones y sus modelos de papel, al igual que sus
decorados y sus vestuarios para las representaciones de
Asco, tienen una cualidad teatral y urbana basadas en la
experiencia de vivir en Los Ángeles. Esta obra de arte es
una de las más reveladoras de Gamboa, y mientras que
hace referencia a sus propias indagaciones artísticas y
personales, también nos habla de la experiencia más
amplia de las mujeres al enfrentar nuestra historia en un
esfuerzo de crear un presente y un futuro viables.

El grabado de Patssi Valdez, como su título aclara,
trata de la acción de esparcir, o más bien de los efectos de
tal acción. Toda la superficie de una imagen de fuertes
líneas horizontales y verticales, anchas y estrechas, rectan-
gulares y agudas, en blanco y negro, está cubierta de
trozos que podría ser papel roto como confeti, también en
blanco y negro. Múltiples versiones de una única fotografía
de la artista aparecen colocadas vertical y horizontalmente,
cruzando el centro del grabado. Cada fotografía está en
diferentes etapas de corte o fragmentación, casi como
esquirlas de vidrio, excepto la de la izquierda, que está
cubierta de fechas y signos de dólar. En la parte inferior del
grabado, dos manos con las palmas hacia arriba y
aparentemente cortadas en las muñecas parecen ser la
fuente del esparcimiento. La mano derecha tiene lo que
parece ser una llaga divina o un trozo de papel negro. Un
pequeño paraguas y una tercera mano cortada más
pequeña (que también parece presentar una llaga) parecen
flotar en el espacio que ocupan principalmente los trozos
de papel despedazados. Los dos tercios superiores de la
obra parecen la celda de una cárcel flotando sobre un
espacio abierto con lanzas o vidrio roto. Abajo, en el
centro, entre el nombre y apellido de la firma se arrastra
un escorpión, una criatura pequeña pero agresiva con una
mordedura peligrosa, a veces letal. En contraste con el
asombrado rostro de Gamboa, la imagen de Valdez está
impávida, mirando directamente hacia el observador,
ocultando la severidad del proceso de fragmentación.
Creado en una época en que Asco estaba finalizando, pero
mucho después de que Valdez hubiera dejado de trabajar
con el colectivo de actores, este grabado parece ser el
punto de transición entre su actuación, la obra fotográfica
y sus pinturas, que se enfocan en espacios interiores y en
diosas/vírgenes. Como una artista que, en años anteriores,
se utilizó a sí misma como su medio principal para crear
dramáticos alter-egos y personajes ficticios, esta obra
parece cruzar la actuación y el performance para hablar de

su propio ser visto en un momento de crisis, finales, y principios, tal vez a través de un espejo quebrado. Es como si todo estuviera en el aire.

Las grabadistas chicanas crean una variedad de mundos a través de sus imágenes. Se podría interpretar el autorretrato como uno de los mundos donde el espacio interior y el exterior se unen en un equilibrio de tensiones entre fuerzas. A menudo son a la vez complementarias, contradictorias y conflictivas.25 Otras formas crean escenarios narrativos basados en una serie de territorios conceptuales, desde las realidades de las mujeres obreras, a paisajes oníricos y metafóricos que evocan experiencias vividas dándoles un giro sutil,[26] a decorados teatrales que recrean las cualidades de pesadilla del torbellino punk, Hollywood, urbano de los Los Ángeles como telón de fondo de la lucha entre ambos sexos. Entre estas últimas hay una serie de grabados de Diane Gamboa, incluyendo *Little Gold Man* (*Hombrecito de oro;* 1990) [plate 40; cat. no. 76] y *Altered State* (*Estado alterado;* 1999). Interiores extraños, postapocalípticos, de un barroco-punk se hallan poblados por hombres y mujeres igualmente extraños y criaturas no del todo humanas, que llegan a ser monstruosas, y que se parecen más a imágenes recortadas y añadidas a un collage, que actores en un escenario o personas en una habitación. Parecen tener más relación con otros objetos como muebles, jarrones llenos de flores fantásticas y con esculturas deformes que con actores o un grupo de amigos/enemigos reunidos para una velada de entretenimiento macabro.

La aguda angularidad que hace reconocible la obra de Gamboa contribuye a dar un sentido de preocupación al contemplarla, al igual que las perforaciones del cuerpo, sacrificios y coloraciones de piel que no son humanas. Reconociendo su deuda con las diferentes formas de embellecimiento del cuerpo que se pusieron de moda en Los Ángeles a finales de los años 80 y principios de los 90,[27] magnifica estas tendencias en sus grabados teatrales. Utiliza las cualidades de extensión del género que ofrecen el arte corporal, el cabello esculpido y la ropa de diseño para crear un espacio lleno de humor, ironía, ira apenas contenida, intriga sexual, insinuaciones y elementos de juego sadomasoquista. *Altered State (Estado alterado),* especialmente, hace alusión al cambio de

a jail cell floating above an open space with spikes or broken glass. At the bottom center, between the first and last names of her signature, crawls a scorpion, a small, yet aggressive creature with a dangerous, sometimes lethal, sting. Unlike the shocked face of Diane Gamboa, Valdez' image is impassive, looking directly out at the viewer, belying the severity of the fragmentation process. Created during the period when Asco was coming to an end, but actually well after Valdez had ceased to work with the performance collective, this print seems to exist at a transition point between her performance and photographic work and her paintings, which focus on interior spaces and goddesses/virgins. Whereas in earlier years the artist used herself as her primary medium to create dramatic alter-identities and fictional characters, this work seems to cut through acting and performance to address her own being as seen at a moment of crisis, endings, and beginnings, perhaps through a shattered mirror. It is as if everything is up for grabs.

Chicana printmakers create a number of worlds through their imagery. Self-portraiture could be interpreted as one of those worlds where interior and exterior spaces come together in a balancing or holding of tension between often conflicting and contradictory, as well as complementary, forces.[25] Other forms create narrative scenarios based in a variety of conceptual territories, from the realities of women laborers, to metaphorical dreamscapes evocative of lived experience with a slight twist,[26] to theatrical set pieces which call to mind the nightmarish quality of the Los Angeles, punk, Hollywood, urban whirlpool as a backdrop for skirmishes between the sexes. The latter applies to several prints created by Diane Gamboa, including *Little Gold Man,* 1990 [plate 40; cat. no. 76], and *Altered State,* 1999. Bizarre, postapocalyptic, punk-baroque interior spaces are populated by equally bizarre men and women and not-quite-human creatures, even monstrosities, who appear more like cutouts inserted in a collage than actors on a stage or people in a room. They have more in common with the other props, such as furniture, vases filled with fantastic flowers, and deformed sculptures, than they do with either perform-

Diane Gamboa
Altered State (Estado alterado) 1999; silkscreen *(serigrafia)*
Courtesy of California Ethnic and Multicultural Archives

ers taking direction or friends/foes gathered for an evening of semi-sinister entertainment.

The sharp angularity for which Gamboa is known contributes to a strong sense of dis-ease when contemplating her work, as do the body piercings, scarifications, and nonhuman skin colorations. Acknowledging her debt to the early manifestation of differing kinds of body beautification prevalent in Los Angeles in the late 1980s and early 1990s,[27] she magnified this tendency in her theatrical prints, utilizing the gender-bending qualities of body work, outrageous hair, and clothing design to create an environment rife with humor, irony, barely contained rage, sexual intrigue, innuendo, and aspects of sadomasochistic play. *Altered State,* in particular, alludes to the turnabout of power relations between men and women, and plays on the double meaning of the identically sounding words alter/altar in her imag(in)ing of the possibilities of the perversion of both sex and religion. Although Gamboa asserts that she does not want to be confined in her work either by her identity as a Chicana[28] or by her urban milieu, she also is cognizant of the effects that city life, her seven years as the primary stylist for Asco performances, and her experiences as a woman have had on her choice of subject matter and her consideration and resolution of formal and conceptual problems.[29]

New technologies are being utilized by Chicana printmakers in their examination of one of the longest-standing issues faced by the Chicano/a community: fair labor practices. Yolanda M. López created a laser print from digital imaging in 1995 for a women's portfolio of prints produced by the Berkeley Arts Center. Entitled *Women's Work Is Never Done: Homenaje a Dolores Huerta,* this square-format print combines a famous and often reproduced photograph taken of a young Dolores Huerta holding a UFW Huelga poster above

relaciones de poder entre hombres y mujeres, y juega con el doble sentido de dos palabras de sonido idéntico: alter/altar, en su imaginación de las posibilidades de perversión, tanto en el sexo como en la religión. Aunque Gamboa afirma que no quiere confinar su obra ni a su identidad como chicana[28] ni a su medio urbano, ella es consciente de los efectos de la vida citadina. Sus siete años como decoradora de Asco y sus experiencias como mujer han tenido efecto en su elección de temas y su consideración y resolución de problemas conceptuales.[29]

Las nuevas tecnologías están siendo utilizadas por las grabadistas chicanas en su exploración de uno de los temas más antiguos que enfrentan la comunidad chicana: la justicia en las relaciones laborales. Yolanda M. López creó una impresión láser de una imagen digital en 1995 a partir de un portafolio de grabados de mujeres producido por el Centro de Artes de Berkeley. Titulado *Women's Work Is Never Done: Homenaje a Dolores Huerta (El trabajo de las mujeres no termina nunca: Homenaje a Dolores Huerta),* es un grabado de formato cuadrado y combina una famosa y conocida fotografía de una joven Dolores Huerta empuñando un letrero de Huelga de la UFW junto a un grupo de recolectores de brécoles de California. Estas trabajadoras anónimas que se protegen con sudaderas, guantes, delantales, sombreros y pañuelos en la cara, están tomándose un respiro del trabajo mientras miran, tres de ellas directamente al fotógrafo/espectador, y la cuarta (con su pañuelo quitado) hacia algún lugar en la distancia. La figura central apoya su mano en lo que parece ser una cinta o mesa de selección, con sus manos enguantadas superpuestas al texto en la parte inferior del grabado. Dolores está arriba y detrás de estas mujeres, colocada casi como un ángel de la guarda. Si el grabado fuera un exvoto, estaría en la posición del ángel intercesor o La virgen que hubiera operado el milagro o la curación a la que se

Yolanda M. López
Women's Work is Never Done (El trabajo de las mujeres no termina nunca: Homenaje a Dolores Huerta) 1995; digital print *(grabado digital)*
Courtesy of California Ethnic and Multicultural Archives

dedica el exvoto. Así como López seculariza a la Virgen de Guadalupe, podríamos decir que ha dado el lugar de un ser santificado a una mujer heroica.[30] Aunque uno pueda pensar en Huerta como una milagrosa o una santa, es evidente que las brechas que ha abierto en su dedicación a mejorar las condiciones laborales de los trabajadores del campo han sido logradas con un enorme costo, y todavía falta mucho por terminar su tarea.

López ha creado unas imágenes de múltiples significados: El trabajo del campo es perpetuo, los objetivos de la UFW no han sido alcanzados en su totalidad, y lo que se ha pensado tradicionalmente como el "trabajo de mujeres" – como el cuidar del espacio doméstico, criar a los niños, y ofrecer comida y seguridad para un marido – ya no tiene (si es que la tuvo alguna vez) una definición apropiada o suficiente. Ya fuera rompiéndose la espalda en los campos, en los piquetes, o en las negociaciones sindicales, las mujeres están presentes y son heroicas, y es uno de los pocos campos en los que finalmente se han hecho visibles, al menos en las comunidades chicanas.

En 1997 Alma López produjo *California Fashion Slaves* (*Esclavas de la moda en California*) [cat. no. 97]. Es un grabado a color derivado de una imagen digital. Este grabado lleva un formato de múltiples niveles que sintetiza paisajes, vistas urbanas, figuras humanas, mitológicas y religiosas, y otros elementos tomados de fotografías (como mapas, calendarios, pinturas y esculturas) para crear una composición cohesiva con una considerable amplitud narrativa y ojo crítico. En un discurso visual que juega con la fascinación obsesiva con la moda que demuestran los residentes de las clases medias y altas de Los Ángeles, *California Fashion Slaves* es una crítica de las condiciones de las trabajadoras de la industria del vestido que son en su mayoría mujeres de color. Las maquiladoras, fábricas ubicadas en la zona mexicana de la frontera y operadas por empresas norteameri-

her head with a group photograph of California broccoli pickers. These anonymous women laborers, who are protectively covered up in sweat shirts, gloves, aprons, hats, and bandanna face masks, are taking a short respite from their work; three of them stare out directly at the photographer/viewer, while the fourth, with face mask removed, gazes somewhere off into the distance. The central figure rests her hand on what appears to be a conveyor belt/sorting table, overlapping her gloved fingers onto the text at the bottom of the print. Dolores is both above and behind these women, stationed almost as a guardian angel. If this were an ex-voto, she would be located in the position of the intercessory saint or virgin who had worked the miracle or healing for which the ex-voto was created as a visual thank you note. Just as López secularized the Virgin of Guadalupe, it could be said that she has replaced a sanctified being with a heroic woman.[30] However one might think of Huerta as either a miracle worker or saintly figure, the inroads she has made in her lifetime pursuit of improved conditions for farm workers has come at tremendous personal cost, and her work is far from finished.

López has created an image of multiple meanings: farm labor is perpetual, UFW goals are not yet completely realized, and what has been traditionally thought of as "women's work," i.e., keeping the domestic space, raising children, and providing food and comfort for a husband, is no longer (if it ever has been) a sufficient or appropriate definition. Whether undertaking backbreaking work in the fields, on the picket lines, or in labor negotiations, women are present and heroic, and the work arena is one of the few in which they are finally becoming visible, at least within Chicano/a communities.

Alma López (no relation to Yolanda) produced *California Fashion Slaves* in 1997 [cat. no. 97]. An iris print derived from digital imaging, this print follows a multilayered format synthesizing landscape, cityscape,

Alma López
California Fashion Slaves (Las esclavas de la moda en California) 1997
digital print *(grabado digital)*
[cat. no. 97]

human, mythological, and religious figures, and other elements derived from photographs, maps, calendars, paintings, and sculptures to create a cohesive composition with considerable narrative scope and critical acumen. In a visual discourse that plays on the obsessive fascination with fashion exhibited by so many middle and upper class residents of Los Angeles, *California Fashion Slaves* is an indictment of the condition of garment workers, who are predominantly women of color. The *maquiladores,* factories located just inside the Mexican border, but owned by U.S. corporations, are part of this international system that functionally enslaves these workers. References to the border, illegal immigration, which provides so much of the work force this side of the border, the INS, and the creation of the border in 1848 with the signing of Treaty of Guadalupe Hidalgo, generated by the U.S. claim of Manifest Destiny, occupy the bottom third of the composition. This is accomplished through the superimposition on a map of the borderlands of multiple images: an INS vehicle chasing a running figure, the Virgin of Guadalupe above the date 1848, and a bright red arrow with the words "Manifest Destiny" emblazoned on it. The center of the composition is occupied by a grouping of female garment workers, featuring a woman working at a sewing machine. The fabric she is sewing and the inclusion of the Virgin may be quotes from Yolanda M. López' 1978 triptych in which she includes her mother sewing the Virgin's blue cloak. However, where Yolanda M. López' transformation of the Virgin bespeaks a certain amount of peacefulness even as one labors, and honors her mother's work as a seamstress, Alma López' presentation offers an indictment of social conditions whereby certain groups of women, literally trapped between the border and the high rises of a redeveloped and economically booming Los Angeles, slave to produce clothing for the people and lifestyles in a Los Angeles they will never know

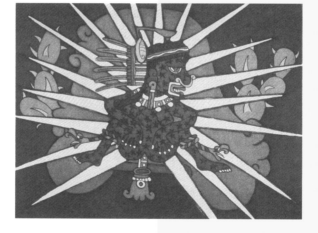

canas, son parte de un conglomerado internacional que prácticamente esclaviza a estas trabajadoras. Referencias a la frontera, a la inmigración ilegal (que crea una gran parte de la mano de obra de este lado de la frontera), al Servicio de Inmigración y Naturalización y a la creación de la frontera en 1848 tras la firma de Guadalupe Hidalgo (como resultado de la política del Derecho Manifiesto de los Estados Unidos) ocupan el tercio inferior de la composición. López logra este efecto mediante la yuxtaposición de varias imágenes sobre un mapa de la región fronteriza: un vehículo del Servicio de Inmigración persiguiendo a una figura que corre, la Virgen de Guadalupe sobre la fecha 1848 y una flecha de un rojo chillón sobre la que está escrita la frase "Destino Manifiesto". Un grupo de trabajadoras de la industria del vestido ocupa la parte central de la obra, mostrando a una mujer sentada ante una máquina de coser. La muestra que está cosiendo y la inclusión de La Virgen pueden estar inspiradas en el tríptico de Yolanda M. López de 1978 en el que incluye a su madre bordando el manto azul de La Virgen. Sin embargo, mientras que la transformación de La Virgen de Yolanda M. López muestra una cierta paz en la labor que sirve para honrar el trabajo de costurera de su madre, la presentación de Alma López muestra lo opuesto. Es una condena de las condiciones sociales por las que ciertas mujeres, literalmente atrapadas entre la frontera y los rascacielos de la floreciente economía de Los Ángeles, se encuentran. Las esclavas producen ropa para la gente de una ciudad que nunca conocerán (a menos que se hagan sirvientas).

El comentario social, tan evidente en varios de estos grabados, especialmente los dos considerados arriba, es una muestra de la obra de Ester Hernández, y es tal vez una de las razones por los que tantas de sus serigrafías y aguafuertes se han convertido en iconos reproducidos frecuentemente en el movimiento y del feminismo chicano. *Sun Mad* (1982) [plate **42**; cat. no. **80**] y *Tejido de los desaparecidos* (1984) [plate **22**; cat. no. **45** vieron la luz por primera vez como grabados serigráficos y sirvieron luego para inspirar

Margaret Alarcón
La diosa de las Américas (Goddess of the Americas) 1997
aquatint and etching *(aguatinta y aguafuerte)*
[cat. no. **65**]

instalaciones de gran formato debido al dramatismo de su imaginería y de su mensaje. Con o sin texto como una parte integral de la obra, estos grabados son elocuentes, fáciles de entender, pero también sutiles. Objetos cotidianos – una caja con la inscripción rebozo – se transforman en la obra de Hernández, y sirven como una tenaz condena de la guerra, ya sea contra la saturación química de insectos mediante la fumigación en el Valle Central de California (tomando en cuenta los efectos que conllevan para los trabajadores del campo), o los ataques químicos o convencionales contra los civiles en Centroamérica. Ambos tienen lugar desde el aire, y ambos tienen graves consecuencias para los seres humanos y la naturaleza.

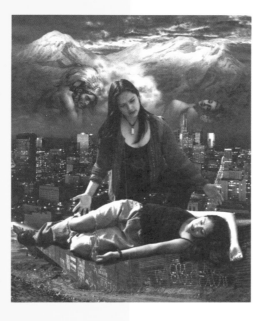

Los tres últimos grabados que consideraremos en este ensayo son ejemplos de las cualidades sincréticas, sintéticas y transgresivas que representa gran parte de la obra de las artistas chicanas. *La ofrenda* (1988) [plate 31; cat. no. 63], una serigrafía de Ester Hernández de gran fuerza y que ha sido reproducida innumerables veces, *La diosa de las Américas* (1997) [cat. no. 65], un aguafuerte de Margaret Alarcón e *Ixta* (1999) [cat. no. 102], un grabado a color de imaginería digital por Alma López, unen lo secular y lo sagrado, lo sensual y lo trascendente, el pasado y el presente, la mexicanidad y el chicanismo en una obra de arte que enfrenta y contradice las expectativas convencionales. *La ofrenda*, retrato de una chicana contemporánea con una Virgen de Guadalupe tatuada en la espalda, acompañada por la mano de una mujer que ofrenda una rosa a La Virgen/Chicana, trata del amor sagrado y el mundano. Al unir el amor lesbiano con la devoción a La Virgen hay un entendimiento tácito de que el amor entre mujeres también es bendito. Es posible ir más allá en la interpretación de esta imagen si percibimos a La Virgen no como un tatuaje, que es el resultado de la intervención humana, sino como una aparición divina, algo parecido a la manifestación de La Virgen en la capa de Juan Diego en 1532. Si este fuera el caso, entonces el cuerpo se sacralizaría, santificando por lo divino así como por el amor de su compañera, y la Virgen de Guadalupe queda

(unless they become maids).

Social commentary, so evident in a number of these prints, particularly the two just considered, is a hallmark of the work of Ester Hernández, and is perhaps one of the reasons why so many of her screenprints and etchings have become frequently reproduced icons of the Movimiento and of Chicana feminism. *Sun Mad* of 1982 [plate 42; cat. no. 80] and *Tejido de los desaparecidos* of 1984 (*Textile of the Disappeared*) [plate 22; cat. no. 45] first appeared as screen prints and were also the inspiration for large installations, such has been the compelling nature of their imagery and messages. With or without text as an integral part of the picture, these prints are eloquent, clearly understood, and yet also subtle. Commonplace objects – a box label and a rebozo – undergo a metamorphosis in Hernández' work, serving as searing condemnations of warfare, whether chemical saturation spraying against insects in the Central Valley of California, with their concomitant effects on farm workers, or chemical and so-called conventional attacks against civilians in Central America. Both are undertaken from the air, and both have similar deleterious consequences for human beings and nature.

The final three prints to be considered in this essay exemplify the syncretic, synthetic, transformative, and transgressive qualities embodied by so much of the work made by Chicana artists. *La ofrenda* (*The Offering;* 1988) [plate 31; cat. no. 63], a powerful and much published serigraph by Ester Hernández, *La diosa de las Américas,* (*Goddess of the Americas;* 1997) [cat. no. 65], an etching by Margaret Alarcón, and *Ixta,* 1999 [cat. no. 102], an iris print from digital imaging by Alma López, bring the secular and sacred, the sensual and the transcendent, the past and the present, *mexicanidad* and *chicanisma* together in works of art that confront and contradict conventional expectations. *La ofrenda*, a portrait of a contemporary Chicana

with a "tattoo" of the Virgin of Guadalupe on her back, accompanied by a woman's hand offering a rose to the Virgin/Chicana, is about sacred and earthly love. By uniting lesbian love with devotion to the Virgin there is a tacit understanding that love between two women is also blessed. It is possible to take the image one step further by interpreting the presence of the Virgin not as a tattoo, which is the result of human intervention, but rather as a divine appearance, something akin to her manifestation on the cloak of Juan Diego in 1532. If this is the case, then the body itself has become truly sacred, sanctified by the divine as well as by the love of her partner, and the Virgin of Guadalupe, regardless of whether or not she appears in traditional form, has become radicalized.[31]

La diosa de las Américas is a more recent and equally stunning transformation of this iconic form. Bringing together imagery from pre-Columbian codices with the Conquest-period Virgin, Margaret Alarcón has created a new being for contemplative contemporary women to ponder. Backed by the place glyph for Tepeyac (the site where the Virgin appeared to Juan Diego) and an extremely spiky rendition of the Virgin's aureole, reminiscent of *maguey* plants or the rays of the sun, *La diosa de las Américas* takes the shocking form of a figure from the *Codex Borgia*, a naked, seated woman with legs drawn up to her chest and splayed so that her genitals are clearly visible. Her naked body is painted blue with gold stars; the cloak of the traditional Virgin has transformed into her skin, maintaining her markings, yet completely liberating her body and presence. In these two works of art skin becomes the surface upon which women construct their own selves.

The final print, *Ixta*, created through computer technology, conflates popular Mexican calendar art with contemporary issues of urban identity, border politics, and Chicana lesbian love. The classic romantic, ill-fated couple Ixtaccíhuatl and Popocatépetl (personifications of two volcanoes in the Valley of Mexico), celebrated in Jesus Huelguera's calendar art of the 1930s and 1940s, are included as both the inspiration for this work and as

radicalizada, sin importar si aparece o no en la forma tradicional.[31]

La diosa de las Américas es una transformación más reciente, pero de impacto similar, de este icono. Enlazando la imaginería de los códices precolombinos y La Virgen de la época de la conquista, Margaret Alarcón ha creado un nuevo ser para la contemplación de las mujeres contemporáneas. Apoyado por el glifo Tepeyac (el lugar donde La Virgen se apareció a Juan Diego), y una agudísima representación de la aureola de La Virgen, que recuerda a plantas de maguey o los rayos del sol, *La diosa de las Américas* se convierte en una de las chocantes figuras del *Códice Borgia,* una mujer desnuda sentada con las piernas recogidas en el pecho y colocada de manera que sus genitales resultan claramente visibles. Su cuerpo desnudo está pintado de azul con estrellas doradas; el tradicional manto de La Virgen se ha transformado en su piel, manteniendo sus característicos colores, pero liberando totalmente su cuerpo y su presencia. En estas dos obras de arte la piel se convierte en la superficie sobre la que las mujeres construyen su propia yo.

El grabado final, *Ixta,* creado con tecnología informática, mezcla el arte mexicano popular del calendario con temas contemporáneos de identidad urbana, política fronteriza y el amor lesbiano entre chicanas. La clásica pareja romántica y fatal, Ixtaccíhuatl y Popocatépetl (personificación de dos volcanes en el Valle de México), festejada en el arte de los calendarios de los años 30 y 40 por Jesús Huelguera, aparecen como la inspiración de esta obra y como el fondo del grabado. En vez de la Ciudad de México, sin embargo, vemos la silueta del centro de Los Ángeles, bordeado por el muro de la frontera de Tijuana. Acostada encima del muro aparece una joven chicana, vestida con una indumentaria que la haría una chola. Esta es la nueva Ixta. Su nuevo Popo, sin embargo, es otra joven chicana, arrodillada, apoyándose sobre la supina Ixta, llorando su muerte. La yuxtaposición y la superposición de diferentes territorios mitológicos y geográficos crean un sentido de pertenencia móvil, el espacio conceptual de estas dos jóvenes, que podrían ser el producto de la constante negociación de habitar espacios múltiples y estratificados, aún dentro de la misma ciudad. Hay un tono humorístico y un elemento trágicamente irónico en este

grabado brillante que puede interpretarse como un juego superficial con las ubicuas formas rascuaches que han cruzado la frontera desde México.[32] Queda claro, sin embargo, que Alma López trata de crear una obra de mayor complejidad conceptual, que ofrece al espectador una entrada a un mundo inscrito por fronteras y prohibiciones.

Los grabados y carteles creados por artistas chicanas durante más de dos décadas ofrecen la cartografía de un nuevo territorio para la comprensión del arte, la política, las relaciones de género y su interacción. Diversas fuentes, temas e innovaciones subrayan los esfuerzos creativos de estas mujeres que han construido y explorado sus propios terrenos estéticos y conceptuales. En este proceso han dado a conocer identidades múltiples y complejas, algunas de las cuales no existían antes de la creación de estas obras, desechando y dejando atrás representaciones restringentes que han servido para limitar, desplazar, invalidar o hacer invisibles sus propias experiencias y deseos. Lo que queda ausente o transformado, con la excepción de los primeros carteles que trataban la política del movimiento, es Aztlán y la unidad del nacionalismo cultural que representaba. Al desarrollar este proyecto mediante múltiples métodos que los hacían más accesibles a una mayor variedad de personas y medios, han contribuido, no solamente a la permanencia de la vitalidad del arte chicano, sino también a la popularización de nuevas subjetividades femeninas en una época en la que proliferan las ideas del discurso postfeminista.

the background of the print. Instead of Mexico City, however, we see the skyline of downtown Los Angeles, rimmed by the border wall at Tijuana. Lying atop the wall is a young Chicana, dressed in clothes that could mark her as a *chola*. This is the new Ixta. Her Popo, however, is another young Chicana, on her knees, leaning over the supine Ixta, mourning her death. The juxtaposition and layering of the different geographical and mythological territories creates a shifting sense of place, the conceptual ground for these two young women, who could be said to be the product of the continual negotiations of living in multiple and stratified locations, even if situated in only one city. There is humor and an ironic tragic element in this glossy print that can be taken as a superficial play on ubiquitous popular *rasquache* forms that have crossed the border from Mexico.[32] It is clear, however, that Alma López is seeking to create a work of more conceptual complexity, one which offers the viewer an entrance into a world inscribed by borders and prohibitions.

Prints and posters created by Chicana artists for more than two decades have mapped out new territory for the understanding of art, politics, gender relations, and their interaction. Diverse sources, subject matters, and formal innovations mark the creative efforts of these women, who have been constructing and exploring their own aesthetic and conceptual terrains. In this process they have made present multiple and multilayered identities, some of which did not exist prior to their work, taking out and leaving behind constricting representations that have served to limit, displace, or make invisible and invalid their own experiences and desires. That which is also absent or drastically transformed, with the exception of specific works dealing with early *Movimiento* politics, is Aztlán and the unitary cultural nationalisms it embodied. By undertaking this project through a medium of multiples, more easily accessible to a broader spectrum of people and venues, these artists have contributed, not only to the continuing vitality of Chicana and Chicano art, but also to the dissemination of new female subjectivities during a time when ideas of a postfeminist discourse proliferate.

1 In reading the literature about Chicano/a art that has been produced since 1973, I am struck by the overwhelmingly repetitive nature of certain analyses. Again and again references are made to resistance, affirmation, invisibility, nonexistence in the public sector, reclamation of memory, and the creation of presence. The acronym CARA, and the full title for the 1990 exhibition organized by the Wight Art Gallery at UCLA, *Chicano Art: Resistance and Affirmation,* as well as the book edited by Gloria Anzaldúa, *Making Face, Making Soul: Haciendo Caras, Creative and Critical Perspectives by Feminists of Color* (San Francisco: Aunt Lute Books, 1990), also attest to these qualities, which are continually expressed in Chicano/a visual and literary production and the writing about such work. On one level, there is undoubtedly a certain redundancy, but I believe there is more to it than that. Such repetition constitutes a form of counter-action to a profound degree of invisibility and/or absence, an action akin to drumming something into consciousness by multiple repetition simply in order to make a sense of presence concrete and permanent rather than transparent and ephemeral. The quantity of this repetitive analysis could be considered to exist in direct proportion to the degree of invisibility and devaluation of Mexican American and Chicano/a culture, even after, or especially after, the appearance of Chicano/a art and other forms of cultural production.

2 Holly Barnet-Sanchez, "A Perspective on Chicana Exhibitions," Appendix A to Jacinto Quirarte, "Exhibitions of Chicano Art: 1965 to the Present," in Richard Griswold de Castillo, Teresa McKenna, and Yvonne Yarbro-Bejarano, eds., *Chicano Art: Resistance and Affirmation, 1965-1985* (Los Angeles: Wight Art Gallery, University of California, Los Angeles, 1991), 178-179. A selection of additional exhibitions of Chicana artists (and other women of color) which produced catalogues includes *Amalia Mesa-Bains: Grotto of the Virgins* (New York: Intar Latin American Gallery, 1987), *Carmen Lomas Garza: Lo Real Maravilloso, The Marvelous/The Real* (San Francisco: The Mexican Museum, 1987), *Latina Showcase '87* (Chicago: Mexican Fine Arts Center Museum, 1987), *Contemporary Art by Women of Color* (San Antonio, TX: The Guadalupe Cultural Arts Center and the Instituto Cultural Mexicano, 1990), *Image and Identity: Recent Chicana Art from "La Reina del Pueblo de Los Angeles de la Porcincula"* (Los Angeles: Laband Art Gallery, Loyola Marymount University, 1990), *Amalia Mesa-Bains: (Re)(Un)(Dis) Covering America: A Counter Quincentenary Celebration* (Phoenix, AZ: Movimiento Artístico del Rio Salado, 1990), *Artistas Chicanas: An Exhibition and Symposium on the Experience and Expression of Chicana Artists* (Santa Barbara, CA: University of California, Santa Barbara, 1991), *Carmen Lomas Garza: Pedacito de mi Corazon* (Austin, TX: Laguna Gloria Art Museum, 1991), *Judith F. Baca: Sites and Insights, 1974-1992* (Claremont, CA: Montgomery Gallery, Pomona College, 1993), *Celia Alvarez Muñoz: Piquetitos/Little Pricks, an Installation* (Santa Fe, NM: Center for Contemporary Arts, 1993), *Las Mujeres Hablan/The Women Speak* (Lubbock, TX: Lubbock Fine Arts Center, 1993), *The Art of Provocation: Ester Hernández* (Davis, CA: CN Gorman Museum, Native American Studies, University of California, Davis, 1995), *Transformations: The Art of Ester Hernández* (San Jose, CA: MACLA, San Jose Center for Latino Arts, 1998), and *Patssi Valdez: A Precarious Comfort/Una comodidad precaria* (San Francisco: The Mexican Museum, 1999). The winter and spring of 1999 saw the first women's atelier at Self-Help Graphics, under the curatorial guidance of Yreina Cervántez. Based on the premise

of mentorship, artists experienced with screenprint techniques worked with others newer to the practice.

3 Margaret Garcia's screenprint of 1988, *Romance/Idilio,* "randomly" scatters chile peppers of different sizes, shapes, and colors, a fork, and red stiletto pumps on a yellow surface. Dolores Guerrero-Cruz created her woman and *perro* series of screen prints about sexuality and gender relations in the 1990s.

4 Artists working at Méchicano Art Center in East Los Angeles in the early 1970s produced a large body of prints and posters. At present the archive is unavailable for research and exhibition.

5 Tomás Ybarra-Frausto, "The Chicano Movement/The Movement of Chicano Art," in Ivan Karp and Steven D. Lavine, eds., *Exhibiting Cultures: The Poetics and Politics of Museum Display* (Washington, DC: The Smithsonian Institution Press, 1990), 139.

<superscript>6</superscript> The word *"soldada,"* referring to women warriors, does not exist, and there actually is no word in Spanish for them. *Soldadera,* the usual term for women involved in the Mexican Revolution, is generally translated as "camp follower." Helpmate, cook, nurse, laundress, sometime lover or spouse are the standard meanings of this word, which does not encompass the role of woman as soldier. Depictions of women soldiers, generally in pants with guns and ammunition belts, as opposed to the *soldaderas* or Adelitas, were often incorporated into prints, murals, and paintings by Chicana artists.

<superscript>7</superscript> "No tengo nada de ti,/ ni tu sombra, ni tu eco/ solo un invisible hueco/ de angustia dentro de mi/ A veces siento que alli/ es donde esta tu presencia/ porque la extraña insistencia/ de no quererte mostrar/ es lo que me hace pensar/ que solo existe tu ausencia." Guadalupe Amor, *Poesias Completas* (1946-1951) (Madrid: Aguilar, S. A. de Ediciones, 1951), 226.

<superscript>8</superscript> The inclusion of images of women and girls who can be considered as stereotypical of limiting Chicana types perhaps speaks to the fact that even by 1979, there was yet to develop a fuller, more complex visualization of female identities which could be easily recognized by the presumed viewers of the poster and attendees at the exhibition.

9 Literary scholar Cordelia Candelaria writes about the need to be able to define a distinctively female/feminist conceptual and creative zone in Chicano/a culture that acknowledges difference and separation from patriarchal structures without a hierarchical ordering between categories of race, ethnicity, and gender that have been so disruptive within the civil rights movement. Implied in her text is the desire for the development of strategies whereby Chicanas can work toward their goals without Chicanos believing the causes of the *Movimiento* will be undermined as a result. Cordelia Candelaria, "The 'Wild Zone' Thesis as Gloss in Chicana Literary Study," in Editorial Board of Mujeres Activas en Letras y Cambio Social (MALCS), eds., *Chicana Critical Issues* (Berkeley: Third Woman Press, 1993), 30-31. Although the term "Wild Zone" as territory occupied by women can be seen as problematic, Candelaria presents a reasonable defense for its usage in this context.

<superscript>10</superscript> Although a large percentage of the Mexican-descended population in the United States are descended from immigrants, a significant number of families have lived in current U.S. territory since before the border "moved south" in 1848. Some families, particularly in New Mexico, have lived on the same land since the seventeenth century.

<superscript>11</superscript> Rigoberta Menchú, the Guatemalan Nobel Peace Prize winner,

146

[1] Al leer la literatura sobre el arte chicano producida desde 1973, el carácter repetitivo de ciertos análisis resulta insólito. Una y otra vez se han hecho referencias a la resistencia, la afirmación, la invisibilidad, la inexistencia en el sector público, los llamados a la memoria y la creación de una presencia. El acrónimo CARA y el título completo para la exposición de 1990 organizada por la Wright Art Gallery en UCLA, *Chicano Art: Resistance and Affirmation (Arte Chicano: Resistencia y Afirmación)* así como el libro *Making Face, Making Soul: Haciendo Caras, Creative and Critical Perspectives by Feminists of Color* (San Francisco: Aunt Lute Books, 1990), editado por Gloria Anzaldúa, también dan fe de estas cualidades que son expresadas continuamente en la producción visual y literaria chicanas y en los escritos sobre esas obras. Por un lado, no hay duda de que existe cierta redundancia, pero creo que hay algo más. Estas repeticiones constituyen una forma de reacción al profundo grado de invisibilidad y/o ausencia, una acción comparable a incorporar algo a una conciencia mediante la repetición constante, simplemente con el objetivo de crear la sensación de una presencia concreta y permanente en vez de transparente y efímera. Podría considerarse que el volumen de este análisis repetitivo existe en proporción directa al grado de invisibilidad y devaluación de la cultura mexicanoamericana y chicana, incluso después, o, especialmente después, de la aparición del arte chicano y otras formas de producción cultural.

[2] Holly Barnet-Sanchez, "A Perspective on Chicana Exhibitions" en Jacinto Quirate, "Exhibitions of Chicano Art: 1965 to the Present," Apéndice A, en Richard Griswold de Castillo, Teresa McKenna e Ivonne Yarbro-Bejarano, editores. Una selección de otras exposiciones de artistas chicanas (y otras mujeres de color) de las que derivaron catálogos incluye: *Amalia Mesa-Bains: Grotto of the Virgins* (New York: Intar Latin American Gallery, 1987), *Carmen Lomas Garza: Lo Real Maravilloso, The Marvelous/The Real* (San Francisco: The Mexican Museum, 1987), *Latina Showcase '87* (Chicago: Mexican Fine Arts Center Museum, 1987), *Contemporary Art by Women of Color* (San Antonio, TX: The Guadalupe Cultural Arts Center and the Instituto Cultural Mexicano, 1990), *Image and Identity: Recent Chicana Art from "La Reina del Pueblo de Los Angeles de la Porcincula"* (Los Angeles: Laband Art Gallery, Loyola Marymount University, 1990), *Amalia Mesa-Bains: (Re)(Un)(Dis) Covering America: A Counter Quincentenary Celebration* (Phoenix, AZ: Movimiento Artístico del Río Salado, 1990), *Artistas Chicanas: An Exhibition and Symposium on the Experience and Expression of Chicana Artists* (Santa Barbara, CA: University of California, Santa Barbara, 1991), *Carmen Lomas Garza: Pedacito de mi Corazon* (Austin, TX: Laguna Gloria Art Museum, 1991), *Judith F. Baca: Sites and Insights, 1974-1992* (Claremont, CA: Montgomery Gallery, Pomona College, 1993), *Celia Alvarez Muñoz: Piquetitos/Little Pricks, an Installation* (Santa Fe, NM: Center for Contemporary Arts, 1993), *Las Mujeres Hablan/The Women Speak* (Lubbock, TX: Lubbock Fine Arts Center, 1993), *The Art of Provocation: Ester Hernández* (Davis, CA: CN Gorman Museum, Native American Studies, University of California, Davis, 1995), *Transformations: The Art of Ester Hernández* (San Jose, CA: MACLA, San Jose Center for Latino Arts, 1998) y *Patssi Valdez: A Precarious Comfort/Una comodidad precaria* (San Francisco, CA: The Mexican Museum, 1999). Durante el invierno y la primavera de 1999 tuvo lugar el primer taller para mujeres en *Self-Help Graphics* bajo la guía curatorial de Yreina Cervántez. Basada en el concepto del aprendizaje, los artistas con experiencia en técnicas de grabado trabajaron con otras que nunca lo habían practicado.

[3] La serigrafía de Margarita García *Romance/Idilio*, de 1988,

esparce "arbitrariamente" chiles de diferentes tamaños, formas y colores, un tenedor, y unos tacones finos sobre una superficie amarilla. Dolores Guerrero-Cruz creó su serie de grabados de mujer y perro sobre la sexualidad y relaciones de género en los años 90.

[4] Algunos artistas que trabajaban en el Méchicano Art Center en Los Ángeles Este a principios de los años 70 crearon una gran cantidad de grabados y carteles. En este momento el archivo no está disponible para investigación ni exposiciones.

[5] Tomás Ybarra-Frausto, "The Chicano Movement/The Movement of Chicano Art," en Ivan Karp and Steven D. Lavine, eds., *Exhibiting Cultures: The Poetics and Politics of Museum Display* (Washington, DC: The Smithsonian Institution Press, 1990), 139.

[6] El término *soldada,* para referirse a las mujeres guerreras no existe, y no hay una palabra en español para nombrarlas. *Soldadera,* la palabra que se utiliza para hacer referencia a las mujeres asociadas con la revolución mexicana se traduce generalmente como "seguidora de campamentos". Ayudante, cocinera, enfermera, lavandera, en ocasiones amante o esposa son algunos de los significados que se asocian con la palabra, que no incluye el papel de la mujer como guerrera. Representaciones de mujeres soldado, generalmente vistiendo pantalones y empuñando fusiles y cananas, en oposición a las *soldaderas* o Adelitas, fueron incorporadas a menudo a los grabados, murales y pinturas de las artistas chicanas.

[7] "No tengo nada de ti,/ni tu sombra, ni tu eco/ sólo un invisible hueco/ de angustia dentro de mí/ A veces siento que allí/ es donde está tu presencia/ porque la extraña insistencia/ de no quererte mostrar/ es lo que me hace pensar/ que sólo existe tu ausencia". Guadalupe Amor, *Poesias Completas (1946-1951)* (Madrid: Aguilar, S. A. de Ediciones, 1951), 226.

[8] La inclusión de imágenes de mujeres y niñas que pueden considerarse como estereotípicas de la limitación de tipos chicanos indica que incluso en 1979 todavía debía desarrollarse una visualización más completa y compleja de las identidades femeninas que los posibles observadores del cartel y el público de las exposiciones pudieran reconocer fácilmente.

[9] La investigadora literaria Cordelia Candelaria escribe acerca de la necesidad de definir una zona claramente conceptual femenina/feminista y creativa en la cultura chicana que reconozca las diferencias y la separación de estructuras patriarcales sin un orden jerárquico entre categorías de raza, etnia y género que también ha sido tan nocivo para el movimiento de los derechos civiles. En su texto aparece implícito el deseo por desarrollar estrategias por las que las chicanas puedan acceder a sus objetivos sin que los chicanos crean que ello dañaría los del movimiento. Cordelia Candelaria, "The 'Wild Zone' Thesis as Gloss in Chicana Literary Study," en Editorial Board of Mujeres Activas en Letras y Cambio Social (MALCS), eds, *Chicana Critical Issues* (Berkeley: Third Woman Press, 1993), 30-31. Aunque el término *"Wild Zone" ("Zona salvaje")* como territorio ocupado por las mujeres puede aparecer como algo problemático, Candelaria presenta una defensa razonable de su uso en este contexto.

[10] Aunque un gran porcentaje de la población de ascendencia mexicana en los Estados Unidos descienden de inmigrantes, un número importante de familias ha vivido en el territorio de los Estados Unidos desde antes de que la frontera "se moviera al sur" en 1848. Algunas familias, especialmente en Nuevo México, han vivido en las mismas tierras desde el siglo XVII.

[11] Rigoberta Menchú, la guatemalteca ganadora del Premio Nobel de la Paz, es una de las heroínas y modelos de Cervántez. Su inclusión con

is one of Cervántez' heroes and role models. Her inclusion with male revolutionary leaders interjects the idea of multiple approaches to the politics of liberation and the recognition that women have made material contributions within that arena.

[12] It is important to mention that both Rupert García and Malaquías Montoya have created visually and conceptually powerful posters and prints opposing political torture and the murders of striking workers and immigrants at the border.

[13] Liz Rodriguez' screenprints virtually always incorporate photography, a formal and conceptual choice which indicates her observation and inclusion of advertising and other mass media techniques. With her work she acknowledges the pervasiveness of types of photographic imagery and their legibility across a broad spectrum of the population.

[14] Other portraits and self-portraits by Chicana artists during this period, virtually all of them in other media, include the following. In 1979, Cecilia Alvarez of Seattle painted an oil portrait of her mother and aunt, *Las Cuatas Diego,* based on a photograph taken when they were young women. Carmen Lomas Garza has made at least two self-portraits, a linocut of 1979 and a gouache of 1980. Margaret García created a series of at least six oil portraits of fellow Chicana visual and performing artists and other women of accomplishment in 1990 for the exhibition *Recent Chicana Art from "La Reina del Pueblo de Los Angeles de la Porcincula"* at Loyola Marymount University. Although Judith Baca is not generally thought of as a person who focuses on herself in her work, there is a self-portrait as a pachuca in her mirrored installation, *Las Tres Marias,* of 1976. It could also be argued that her 1979 study for the *Uprising of the Mujeres,* an intense indigenous woman in braids, crouched as if about to spring forward, is a conceptual self-portrait, even though the features do not resemble Baca's face.

[15] Sor Juana Inés de la Cruz is the exception that proves the rule. She was a seventeenth century nun in Mexico who is now recognized as one of that country's most profound writers and is celebrated as *la decima musa* or the tenth muse. She has become for many a symbol of creativity under the most limiting and adverse circumstances. Her work was ultimately brought to a halt by the Offices of the Inquisition and she was required to recant her worldly endeavors of scholarship and literature. Her image was increasingly incorporated into Chicana art during the 1990s, but was rarely present in earlier years. She could have been seen as an object lesson of what happens to women who "don't know their place."

[16] Luisa Moreno is visible as one of the many historical figures represented on the *Great Wall* mural in the San Fernando Valley designed by and painted under the direction of Judy Baca, and with the participation of many other artists and young people.

[17] Erlinda Gonzalez-Berry, "Unveiling Athena, Women in the Chicano Novel," in Editorial Board of Mujeres Activas en Letras y Cambio Social (MALCS), eds., *Chicana Critical Issues* (Berkeley: Third Woman Press, 1993), 33-44. Gonzalez-Berry cites the work of French psychologist and writer Luce Irigaray as the basis for her own thesis that certain constructions of female identity are limiting, while others actually displace the subjectivity of real women. According to Irigaray, virgin, mother, and whore "are the basic representations in the symbolic world by which the oppression of women are articulated" (p. 33). For Gonzalez-Berry, these are the representations which limit women, while the

construct of the mask of femininity as represented by the veil of Athena actually displaces women. Irigiray's reads the veil as a covering of the lack of a penis or of masculinity. Women are therefore displaced because their femininity becomes a mask hiding lack or absence. In essence, they do not exist in reality because they are not men. Gonzalez-Berry writes that the work of Chicana writers provides "unmasked Athenas or characters of multiple dimensions" (34). Chicana artists do the same, but in a genre where a single image must do the work of a short story or a poem.

[18] Interview with the author, September 1999.

[19] Critics and other artists have commented that Gamboa is present in many of her more theatrical vignette prints, but the artist disagrees with that assessment. Interview, October 10, 1999.

[20] For a thoughtful analysis of this triptych see Laura E. Pérez, "Spirit Glyphs: Reimagining Art and Artist in the Work of Chicana Tlamatinime," *MFS Modern Fiction Studies* 44 (Spring 1998): 36-76.

[21] Gloria Anzaldúa, *Borderlands/La Frontera: The New Mestiza* (San Francisco: Spinsters/Aunt Lute, 1987).

[22] Barbara Carrasco, symposium presentation, in *Las Mujeres Hablan/The Women Speak,* 16-17.

[23] Chicano/as, in their negotiations of being at least bicultural and bilingual in the United States, are continually in the process of holding the tension between these territorial identities and experiences. The figure of Carrasco in this screen print exemplifies that tension even as it is overtly addressing particular circumstances.

[24] Interview with the author, October 10, 1999. Gamboa's observations about her work included in this text are all from this interview.

[25] This concept of forces held in tension was suggested to me by Marcos Sanchez-Tranquilino.

[26] One example of this is Dolores Guerrero-Cruz' nude woman and *perro* screenprint series.

[27] Gamboa also cites *The Twilight Zone* and *Soupy Sales* as very early and significant influences on her way of seeing both the world and her own work. Absurdity, danger, and unaccountable occurrences do seem to pervade her imagery.

[28] Gamboa often takes issue with being identified as a Chicano/a artist because she views it as such a male-dominated process and project. Interview, October 10, 1999.

[29] Between 1980 and 1987, Gamboa was responsible for set design and execution, props, lighting, costumes, and makeup for Asco.

[30] This print is part of a series designed by López to honor women heroes. In this instance, it is not just Dolores Huerta who is a hero, but the farm workers as well.

[32] Influenced by nineteenth-century Japanese Ukiyoe prints of geishas, Hernández has also overturned that stereotypical image of the courtesan whose entire profession was constituted for the pleasing of men. These women would also have been placed far outside the realm of the sacred. Although Hernández speaks primarily about the formal influence of Japanese art on her work, which is clearly evident in *La ofrenda,* I believe that the subject matter of Ukiyoe prints is also significant. See Barnet, *Transformations: The Art of Ester Hernández.*

[33] Cheech and Chong in their movie *Up In Smoke* also played with the legend of Ixta and Popo, as did Chicano photographer Robert Buitron in his three annual calendars bringing Ixta and Popo into the the contemporary Chicano experience.

dirigentes revolucionarios masculinos presenta la idea de las múltiples estrategias de la política de liberación y el reconocimiento de las contribuciones materiales de las mujeres a este campo.

[12] Es importante mencionar que tanto Malaquías Montoya como Rupert Garcia han creado carteles y grabados con gran fuerza visual y conceptual en oposición al asesinato de huelguistas e inmigrantes en la frontera.

[13] Las serigrafías de Liz Rodríguez casi siempre incluyen el uso de la fotografía, una opción conceptual y formal que indica su estudio e inclusión de la publicidad y otras técnicas masmediáticas. Con su obra reconoce el poder de tipos de imaginería fotográfica penetrantes y su legibilidad en el amplio marco de la población.

[14] Otros retratos y autorretratos de artistas chicanas en esta época, casi todas en otros medios, incluyen las siguientes. En 1979, Cecilia Alvarez de Seattle pintó un retrato al óleo de su madre y tía, *Las Cuatas Diego,* basado en una fotografía tomada cuando ambas eran jóvenes. Carmen Lomas Garza ha creado al menos dos autorretratos, un linotipo de 1979 y una aguada de 1980. Margaret García creó en 1990 una serie de al menos seis retratos al óleo de compañeras artistas y actrices chicanas y otras mujeres destacadas para la exposición de *Reciente Arte Chicana de "La Reina del Pueblo de Los Ángeles de la Porcínula"* en la universidad Loyola Marymount. Aunque Judith Baca no es considerada generalmente como una persona que dirige su obra hacia sí misma, hay un autorretrato suyo como *pachuca* en su instalación con espejos, *Las Tres Marías,* de 1976. También podría decirse que en su estudio para el *Uprising of the Mujeres (Levantamiento de las Mujeres)* de 1979, una penetrante mujer indígena con trenzas, en cuclillas como si se dispusiese a saltar, es un autorretrato conceptual, aunque sus facciones no se parezcan al rostro de Baca.

[15] Sor Juana Inés de la Cruz es la excepción que confirma la regla. Fue una monja en el México del siglo XVII que hoy es reconocida como una de las escritoras más importantes del país y es conocida como "la décima musa". Se ha convertido para muchas mujeres en un símbolo de creatividad bajo las circunstancias más adversas y restrictivas. La inquisición puso fin a su labor y fue obligada a abandonar todas sus empresas materiales, intelectuales y literarias. Su imagen fue incorporada paulatinamente al arte chicano durante la década de 1990, pero apenas aparecía en obras anteriores. Podría haber sido percibida como una lección de lo que sucede a las mujeres que "no conocen su lugar".

[16] Luis Moreno aparece como una de las muchas figuras históricas representadas en el mural del *Gran Muro* en el Valle de San Fernando diseñado por y pintado bajo la dirección de Judy Baca y con la participación de muchos otros artistas y jóvenes.

[17] Erlinda Gonzalez-Berry, "Unveiling Atenía, Women in the Chicano Novel," en Editorial Board of Mujeres Activas en Letras y Cambio Social (MALCS), eds., *Chicana Critical Issues* (Berkeley: Third Woman Press, 1993), 33-44. Gonzalez-Berry cita la obra de la psicóloga y escritora francesa Luce Irigaray, como la base de su propia tesis: ciertas construcciones de la identidad femenina son limitadoras, mientras que otras desplazan la subjetividad de mujeres reales. Según Irigaray, virgen, madre y prostituta "son las representaciones básicas del mundo simbólico por las que se articula la opresión de la mujer" (p. 33). Para Gonzalez-Berry, éstas son representaciones que limitan a las mujeres, mientras que la construcción de la máscara de la feminidad (representada por el velo de Atenea) desplaza a la mujer. Irigaray lee el velo como el encubrimiento de la caren-

cia del falo, o de la masculinidad. Las mujeres, por lo tanto, quedan desplazadas porque no son hombres. Gonzalez-Berry escribe que la obra de las escritoras chicanas ofrece "Ateneas desenmascaradas o personajes multidimensionales"(34). Las artistas chicanas hacen lo mismo, pero en un género donde una sola imagen debe lograr el mismo objetivo que un cuento o un poema.

[18] Entrevista con la autora, septiembre de 1999.

[19] Críticos y artistas han comentado que Gamboa está presente en muchos de sus grabados de viñetas más teatrales, pero la artista no está de acuerdo con esta afirmación. Entrevista del 10 de octubre de 1999.

[20] Para un análisis en profundidad de este tríptico ver Laura E. Pérez, "Spirit Glyphs: Reimagining Art and Artist in the Work of Chicana Tlamatinime," *MFS Modern Fiction Studies* 44 (Spring, 1998): 36-76.

[21] Gloria Anzaldúa, *Borderlands/La Frontera: The New Mestiza* (San Francisco: Spinsters/Aunt Lute, 1987).

[22] Barbara Carrasco, presentación del simposio en *Las Mujeres Hablan/The Women Speak,* 16-17.

[23] Los/as chicanos/as, en sus negociaciones por ser al menos biculturales y bilingües en los Estados Unidos, se encuentran en un constante proceso de aguantar la tensión entre estas identidades y experiencias territoriales. La figura de Carrasco en este grabado es un ejemplo de esta tensión aún aunque trata circunstancias específicas.

[24] Entrevista con la autora, 10 de octubre de 1999. Las observaciones de Gamboa sobre su obra incluidas en este texto proceden de esta entrevista.

[25] Este concepto de fuerzas en tensión me fue sugerido por Marcos Sánchez-Tranquilino.

[26] Un ejemplo de ello es la serie de grabados mujer desnuda y perro de Dolores Guerrero-Cruz.

[27] Gamboa también cita *The Twilight Zone* y *Soupy Sales* como influencias tempranas e importantes en su manera de mirar el mundo y su propia obra. La absurdidad, el peligro y las ocurrencias son importantes en su imaginería.

[28] Gamboa se opone a veces a ser identificada como una artista chicana porque considera que el chicanismo es un proceso y proyecto dominado por hombres. Entrevista, 10 de octubre de 1999.

[29] De 1980 a 1987 Gamboa fue la encargada del diseño de los decorados, artículos, luces, trajes y maquillaje de Asco.

[30] Este grabado es parte de una serie diseñada por López para homenajear a heroínas. En este caso, la heroína no es solamente Dolores Huerta, sino también las trabajadoras del campo.

[31] Influida por los grabados ukiyoe de geishas japonesas del siglo XIX, Hernández también transformó esta imagen estereotípica de la cortesana cuya profesión se construía entorno al servicio de los hombres. Estas mujeres también hubieran quedado lejos del mundo de lo sagrado. Aunque Hernández menciona a menudo la influencia formal del arte japonés en su obra, que es obvio en *La ofrenda,* creo que el tema de los grabados Ukiyoe también es importante. Ver Barnet, *Transformations: The Art of Ester Hernández.*

[32] En su película *Up in Smoke* Cheech y Chong también jugaban con la leyenda de Ixta y Popo, al igual que lo hizo el fotógrafo Robert Buitron en en sus tres calendarios anuales que incorporaban a Ixta y Popo a la experiencia chicana contemporánea.

REMAPPING CHICANO
EXPRESSIVE CULTURE

Rafael Pérez-Torres

Rafael Pérez-Torres

HACIA UNA NUEVA CARTOGRAFÍA
DE LA CULTURA EXPRESIVA CHICANA

Land, in its representation and significance within Chicano culture, is a type of palimpsest, a text overwritten by numerous forms: it serves as the material condition underlying the alienated labor performed by farm workers, as the object of colonization under the regime of Manifest Destiny, as a connection between a mestizo present and an indigenous past, as a territory marked off by national boundaries that confound and complicate notions of Chicano and Chicana identities. This is one reason why images of Pancho Villa (for example, in Manuel Cruz' *Viva Villa*) [cat. no. 51] and Emiliano Zapata (for example, in Leonard Castellanos' *RIFA;* [plate 9; cat. no. 17] appear again and again in Chicano poster art. These heroes of the 1910 Mexican Revolution, along with the heroes of Mexico's 1810 independence from Spain (Rodolfo "Rudy" Cuellar's *Celebración de independencia de 1810*) [cat. no. 18], are figures who in the story of the Mexican nation liberate land that rightfully belongs to the people, to the *pueblo,* to the *campesino.*[1] More than political figures, these heroes of revolution and independence are icons associated with nation, place, and a sense of belonging.

Within a Chicano context, the issue of belonging and ownership in relation to land is evoked through the idea "Aztlán." Aztlán names the mythic homeland of the Aztecs before their migration to the high valley of central Mexico. It was introduced to Chicano thought with "El Plan Espiritual de Aztlán,"[2] drafted in March 1969 for the Chicano Youth Conference held in Denver, Colorado: "Brotherhood unites us and love for our brothers makes us a people whose time has come and who struggle against the foreigner Gabacho, who exploits our riches and destroys our culture...Before the world, before all of North America, before all our brothers in the Bronze Continent, We are a Nation, We are a Union of free pueblos, We are Aztlán" (p. 403). As a mythic home-

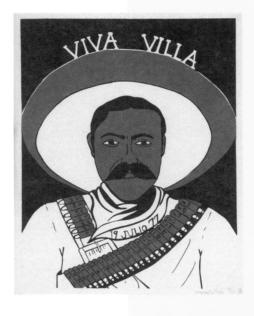

El territorio, por su representación e importancia en la cultura chicana, es un tipo de palimpsesto, un texto subscrito por numerosas formas: sirve como la condición material que apoya el trabajo enajenante que realizan los trabajadores del campo, como objeto de colonización bajo el régimen del Destino Manifiesto, como conexión entre un presente mestizo y un pasado indígena, como un espacio marcado por fronteras nacionales que confunden y complican las nociones de identidades chicanas. Este es uno de los motivos por los que las imágenes de Pancho Villa (por ejemplo, en *Viva Villa* de Manuel Cruz [cat. no. 51]) y Emiliano Zapata (por ejemplo, en *RIFA* de Leonardo Castellanos [plate 9; cat. no. 17]) aparecen y reaparecen en el arte del cartel chicano. Estos héroes de la revolución mexicana de 1910, junto a los héroes de la independencia de España, en 1810 (*Celebración de independencia de 1810* de Rodolfo "Rudy" Cuellar) [cat. no. 18] son figuras que, en la historia de la nación mexicana, liberan la tierra que pertenece al pueblo, al campesino, por derecho propio.[1] Más que figuras políticas, estos héroes de la revolución y la independencia son iconos asociados con la nación, el territorio y el sentimiento de pertenencia.

Dentro del contexto chicano, este tema de la pertenencia y la propiedad en relación con la tierra se evoca mediante la idea de "Aztlán". Aztlán es el nombre del territorio mítico de los aztecas donde vivían antes de su emigración a los altos del valle de México central. Fue presentado al pensamiento chicano con "El Plan Espiritual de Aztlán,"[2] redactado en marzo de 1969 en la Conferencia de la Juventud Chicana, celebrada en Denver, Colorado: "La hermandad nos une y el amor por nuestros hermanos nos hace un pueblo cuya hora ha llegado y que lucha contra el gabacho extranjero que explota nuestras riquezas y destruye nuestra cultura...Ante el mundo, ante toda Norteamérica, ante nuestros hermanos del Continente de Bronce, Nosotros somos una Nación, Nosotros somos una Unión de

Manuel Cruz
Viva Villa (Long Live Villa) 1977; silkscreen *(serigrafía)*
[cat. no. 51]

pueblos libres, Nosotros somos Aztlán" (p. 403). Como tierra prometida mítica, Aztlán ofrece un derecho natural al territorio que ocupan los chicanos. Esto lleva al dicho popular "No cruzamos la frontera. La frontera nos cruzó a nosotros". Como concepto, Aztlán legitima y al mismo tiempo aclara las raíces indígenas del chicanismo. Al hacer referencia a Aztlán, los artistas chicanos apuntan que los Estados Unidos no es ni una nación totalmente soberana ni un objetivo de la migración, sino apenas una parte de un vasto paisaje político, económico, histórico y cultural, anterior a la llegada de la civilización europea.[3] Aztlán ofrece una geografía alternativa al discurso cultural chicano.

Aztlán ha servido para distinguir a los chicanos de otros grupos de inmigrantes porque el término concibe la migración chicana a los Estados Unidos como el retorno a la tierra ancestral. Esta redefinición de la migración chicana conlleva una serie de contradicciones, entre las que destacan las difíciles relaciones entre chicanos y otros grupos indígenas. Parece claro que la problemática de las cuestiones chicanas no es la misma que la de los nativos norteamericanos. De hecho, muchos de los mestizos que, desde el siglo diecisiete migraron hacia el norte hacia lo que se convertiría en el suroeste de los Estados Unidos, participaron activamente en las campañas genocidas contra las poblaciones nativas. Por eso, Aztlán ayuda a borrar este aspecto penoso del pasado chicano en relación con los pueblos indígenas. Igual de penosa es una tendencia en la articulación de la identidad chicana de negar o rechazar a otras poblaciones de inmigrantes, particularmente grupos de latinos y asiáticos llegados recientemente a los Estados Unidos. El uso de Aztlán como icono cultural apoya la idea de que los chicanos son nativos y los herederos legítimos de esta parte de América. Este punto de vista lleva a veces a un nacionalismo estridente y esencialista, ciego a la causa común que los asocia con otros grupos oprimidos.

En la práctica, la utilidad de Aztlán y su resistencia no yacen en su habilidad de definir una patria o una nación chicana, sino en su plasticidad. Aztlán es más que un lugar, un mito, una idea que Víctor Ochoa ha representado de manera clara en *Border Mezz-teez-o* [plate 50; cat. no. 90]. El cartel juega con albures verbales y visuales, contrastando frases como "La Frontera" con *"The Border,"* "Aztlán" con *"Acquired"* ("Comprado"), "Rodillas" con

land, Aztlán grants a prior claim to the land Chicanos occupy. This leads to the popular saying, "We didn't cross the border. The border crossed us." As a concept, Aztlán both grants legitimacy and makes overt the indigenous roots of *chicanismo*. By referring to Aztlán, Chicano artists signal that the United States is neither a wholly sovereign nation-state nor an endpoint of migration, but rather a part of a more extensive political, economic, historical, and cultural landscape, one that predates the arrival of European civilization.[3] Aztlán offers an alternate geography in Chicano cultural discourse.

Aztlán has served to distinguish Chicanos from other immigrant groups because the term conceives of Chicano migration to the United States as a return to ancestral land. This recasting of Chicano migration brings with it a number of contradictions, not the least of which is the sometimes vexed relation between Chicanos and other indigenous groups. Clearly, issues relevant to Chicanos are not necessarily the same as those for Native Americans. Indeed, many of the *mestizos* who beginning in the seventeenth century moved north into what would become the U.S. Southwest actively participated in genocidal campaigns against native populations. Aztlán thus helps erase a troubling part of the Chicano past in relation to indigenous peoples. Equally troubling is a general tendency in the articulation of Chicano identity to deny or reject other diasporic and immigrant populations, especially recently arrived Latino and Asian groups. The use of Aztlán as a cultural icon underscores the idea that Chicanos are native and rightful heirs to this part of the Americas. This view can sometimes lead to a strident and essentializing nationalism blind to common cause with other oppressed groups.

In actual practice, the usefulness and resiliency of Aztlán lies not in its ability to name a Chicano homeland or nation, but rather its plasticity. Aztlán is more myth than place, an idea rendered well by Victor Ochoa's *Border Mezz-teez-o* [plate 50; cat. no. 90]. The poster plays with verbal and visual puns, contrasting phrases like *"La Frontera"* with "The Border," "Aztlán" with "Acquired," *"Rodillas"* ("knees") with "Rodino." This last pairing is a

metonymic connection, the knees suggesting sub-
mission and Rodino the name of the legislator who
introduced the law on immigration reform in the
1980s. The visual references to the dollar bill, the
U.S. Constitution, and the Janus-faced border with
its indigenous profile and its Spanish conquistador
all serve to convey the
conflicted sense of his-
tory that the land makes
present. These playful,
painful, and ironic turns
are characteristic of
Chicano aesthetics.
These aesthetics, some-
times characterized as
rasquache,[4] are perhaps
better understood as a
type of reverential
kitsch, a complex irony
at once satiric and com-
passionate.

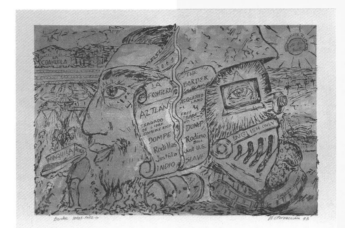

Aztlán is at times employed within this frame-
work as a way to provide an ironic remapping of the
United States, one that both recognizes and inverts
the notion of margin and center. In this respect,
Aztlán challenges secured boundaries, confirmed
norms, and social facts such as nation, citizenry, and
home by questioning notions of loyalty, citizenship,
nationhood, and belonging. Such a remapping of
self and place is necessary in order to undo domi-
nant notions of identity and, simultaneously, to
resist rigidly defined codes that sometimes arise in
the redefinition of what it means to be Chicano.

In his book *Chicano Poetics*,[5] Alfred Arteaga
views Aztlán as that which "aims at the homeland,
at the nation as people, as state. It offers an inter-
woven history and myth of presence. It provides the
principle of definition in the present and defines an
idealized state in the future. As such it functions as
the national myth" (p.14). This highly problematic
rendering of a national myth is often ironicized
when actually employed in Chicano expressive cul-
ture. The interwoven myth and the utopian hope of
some vaguely articulated nation-state (one that
characterizes the most ardent expressions of Chicano

"Rodino". Esta última pareja es una relación metonímica,
las rodillas sugieren sumisión, y Rodino es el nombre del
legislador que presentó la ley de reforma de inmigración en
la década de 1980. Las referencias visuales al billete de un
dólar, a la constitución de los Estados Unidos y el borde
con rostro de Jano, con sus perfiles de indígena y conquis-
tador español, todos sirven
para comunicar el sentido
conflictivo de la historia que
surge a partir del enfoque
sobre la tierra. Estos giros
irónicos, lúdicos y dolorosos,
son característicos de la
estética chicana. Esta
estética, caracterizada en
ocasiones como rascuache,[4]
tal vez sea más fácil de
comprender como una
especie de *kitsch* reverente,
una ironía compleja que es a
la vez satírica y compasiva.

En este marco se utiliza a veces Aztlán como una
manera de ofrecer una reorganización cartográfica de los
Estados Unidos, donde se reconoce a la vez que se invierte
la noción de margen y de centro. En relación con esto,
Aztlán cuestiona fronteras fijas, normas establecidas y
categorías sociales como nación, ciudadanía y hogar al
cuestionar las nociones de lealtad, ciudadanía, territorio y
pertenencia. Esta refiguración del yo y del aquí es
necesaria para desarticular nociones dominantes de identi-
dad y, al mismo tiempo, para resistir los códigos estricta-
mente definidos que en ocasiones surgen en la redefinición
de lo que significa ser chicano.

En su libro *Chicano Poetics (Poética chicana)*[5] Alfred
Artega presenta Aztlán como aquello que "apunta a la
patria, a la nación como pueblo, como estado. Ofrece un
tejido de historia y mito de la presencia. Ofrece un origen
de definición en el presente y define un estado idealizado
para el futuro. Como tal, funciona como mito nacional"
(p.14). Esta representación profundamente problemática del
mito nacional está frecuentemente ironizada cuando se
utiliza en la cultura expresiva chicana. El tejido de mito y
la esperanza utópica de un estado-nación vagamente
articulado (que caracteriza las expresiones más fervientes
del pensamiento nacionalista chicano) en un giro irónico

Victor **Ochoa**
Border Mezz-teez-o (Mezz-teez-o fronterizo) 1993; silkscreen *(serigrafía)*
[plate 50; cat. no. 90]

construyen un sentimiento de un yo en constante proceso de devenir y transformación. Este proceso y sus contradicciones quedan reflejadas y son interrogadas por muchos de los carteles de esta exposición. Despliegan la metáfora de la tierra – evocando de manera implícita o explícita la idea de Aztlán – para dibujar mapas de geografías alternativas, que revelen las complejidades que implican la representación y la identificación de un "yo" chicano.

Irónicamente, los Estados Unidos, actuando como nación soberana, ha servido para fomentar la creación de una geografía chicana alternativa. Primero apoyó al Programa Bracero (1942-1964) que ofreció a los trabajadores mexicanos derecho de trabajo temporal por sueldos menores de los que recibirían los estadounidenses. Este programa controversial permitió que obreros mexicanos trabajaran en los Estados Unidos en ciertas estaciones; aunque su residencia se suponía temporal, su presencia creó un lazo entre los trabajadores, los residentes permanentes y los ciudadanos. Este sentido de comunidad se solidificó con el regreso anual de los braceros, y como consecuencia, muchos de ellos se quedaron en el Norte una vez que habían hecho amistades, habían establecido horarios de trabajo, o se habían casado con miembros de familias ya asentadas.[6]

El programa de Industrialización de la Frontera reemplazó el Programa de Braceros en 1965 para recortar la inmigración mediante la creación de una zona industrial en el lado mexicano de la frontera. Este plan gubernamental trataba de estimular el crecimiento laboral en México, y así desalentar la inmigración de indocumentados a los Estados Unidos.[7] La última de estas políticas ha sido el Tratado Norteamericano de Libre Comercio, una de las causas del levantamiento zapatista el 1 de enero de 1994.

Una de las trayectorias de la cultura chicana responde a la enajenación y dislocación geográficas, causadas por las políticas públicas nacionales de explotación y los prejuicios constantes que los mexicanos han sufrido en los Estados Unidos. Por este motivo, el arte público chicano representa a menudo la metáfora del territorio y la geografía para evocar un sentimiento tanto de ubicación como de desubicación. Las tensiones entre las ideas de patria y lugar, nación e inmigración, barrio y granja, son parte de la reimaginación crítica y cultural de la tierra en relación con las experiencias chicanas. Los

nationalist thought) in an ironic turn construct a sense of self always in the process of becoming and transforming. This process and its numerous contradictions are reflected and interrogated by many of the posters in this exhibition. They deploy the metaphor of land – implicitly or explicitly evoking the idea of Aztlán – in order to map alternate geographies, ones that reveal the complexities involved in the representation and identification of a Chicano/a self.

Ironically, the United States, acting as a sovereign nation, has served to foster the creation of this alternate Chicano geography. It first embraced the Bracero Program (1942-1964) that granted Mexican workers temporary work status for pay below what Americans would work for. This controversial program allowed seasonal Mexican laborers into the United States; although their residence was supposed to be temporary, their presence created a bond between the workers and permanent residents and citizens. A sense of community was forged with the regular seasonal return of the *braceros*, and many consequently wound up remaining in the North once they had made friendships, established regular work schedules, or married into already settled families.[6]

The Border Industrialization Program replaced the Bracero Program in 1965 in order to stem immigration by creating an industrialized zone along the Mexican side of the border. The governmental plan was meant to stimulate job growth in Mexico and so discourage undocumented immigration to the United States.[7] The latest iteration of these policies has been the North American Free Trade Agreement, one of the motivating causes for the Zapatista uprising on January 1, 1994.

One trajectory of Chicano culture responds to the alienation and geographic dislocation caused by exploitative national public policies and a persistent prejudice that Mexicans have faced in the United States. For this reason, Chicano public art often deploys the metaphor of territory and geography in order to evoke a sense of both location and dislocation. The tensions between ideas of home and placelessness, nation and immigration, *barrio* and farm-

land are part of the critical and cultural reimagining of land in relation to Chicano and Chicana experiences. The posters in this exhibition reflect the various roles land plays in the way Chicano culture understands itself.

One of the dominant themes to emerge from the Chicano Movement of the 1960s is how the land ties Chicanos to an indigenous past. This idea returns in numerous forms, resonating very strongly in the poster, *The Land is Ours* (artist and date unknown). The pose of the dispirited family speaks quite clearly to the indigenous roots of the farm laborers, an identification underscored by the stylized Aztec eagle that serves as the symbol for the United Farm Workers. The iconography of the Indian is clear in the somatic features of the family: the bare-chested man, the swaddled baby, the braided mother. The representation of the family reveals as well how elements of the Chicano Movement strongly served to reproduce ideologies naturalizing heterosexuality and patriarchal family structures. The topography of the newly reclaimed Aztlán is marked by a reinscription of familiar, prescribed, and often problematic gender roles.

In the background of the poster, the silhouettes of children, workers, and picketers march in an act of political solidarity. The juxtaposition of the somber and isolated *mestizo* family against the political activism on the horizon suggests a kind of transforming reality. The invocation of a racial/historical *mestizaje* is marked by the corporeality of the family in the foreground, indexing the rightful claim Chicanos have to the land on which they stand. The poster recognizes an indigenous past in order both to challenge relations of power in the present and to envision a future that may potentially be more empowered and more collective. The defeat suggest-

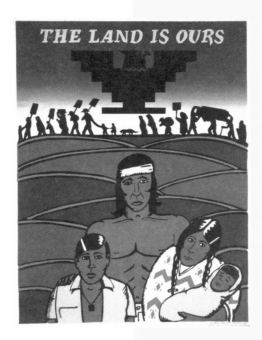

carteles de esta exposición reflejan los diversos papeles que el territorio juega en la manera en la que la cultura chicana se entiende a sí misma.

Uno de los temas dominantes que emergieron del movimiento chicano de los años 60 es la manera en la que el territorio se asocia a un pasado indígena. Esta idea recurre en diversas maneras, resonando de forma clara en el cartel *The Land is Ours* (*La tierra es nuestra;* de autor desconocido). La pose de la familia desalentada muestra claramente las raíces indígenas de los trabajadores del campo, una identificación afirmada por el águila mexica estilizada que sirve como símbolo de los Trabajadores del Campo Unidos (*United Farm Workers,* UFW). La iconografía del indígena es clara en los rasgos somáticos de la familia: El hombre de torso desnudo, el bebé envuelto en pañales, la madre con trenzas. La representación de la familia revela también la manera en la que los elementos del movimiento chicano servían para reproducir ideologías que naturalizaban la heterosexualidad y las estructuras familiares patriarcales. La topografía del reclamado Aztlán está marcada por su reinscripción de papeles de género familiares, prescritos y a menudo problemáticos.

En el fondo del cartel, las siluetas de niños, trabajadores y huelguistas marchan en un acto de solidaridad política. La yuxtaposición de la familia mestiza, triste y aislada, frente al activismo político en el horizonte sugieren una especie de realidad en transformación. La invocación de un mestizaje racial e histórico queda marcada por la corporalidad de la familia en el primer plano, prueba del derecho que los chicanos tienen a reclamar la tierra que pisan. El cartel reconoce un pasado indígena para retar las relaciones de poder en el presente y a imaginar un futuro que puede potencialmente ofrecerles mayor poder y ser a la vez colectivo. La derrota sugerida por las expresiones en el primer plano contrasta con el desafío del fondo. El horizonte forma así una especie de marco imaginario de posibilidad, que trata de deshacer el enajenamiento y que sugiere un movimiento del pasado problemático a través de un presente reformador y hacia un futuro mucho más completo.

La evocación del territorio ayuda a ubicar la identidad chicana en una geografía cargada de significado político. El cartel de Armando Cabrera *E.L.A. apoya a César Chávez* [plate 4; cat. no. 4] destaca por ser a la vez una expresión histórica de políticas laborales progresivas y de representación cultural de dos geografías muy diferentes, pero unidas. Su uso escueto y monocromático del rojo y el negro, colores que representan el UFW, evoca la ubicación de los chicanos dentro de un territorio de trabajadores del campo enajenados y la lucha por la sindicalización. La mitad inferior del cartel acaba así con lo que quiere ser una proclamación a favor de los trabajadores y contra el capital: "Abajo los republicanos". En un acto de simbolismo obvio, el águila de la UFW consume un elefante blanco. La mitad superior del cartel está compuesta de letras de graffiti habitual en muchos paisajes del suroeste. Las placas marcan identidad y territorio en el barrio, formando simultáneamente, para aquellos que pueden descifrarlas, un anuncio público y una proclamación social.[8] En lo visual, el cartel une dos geografías en conflicto, urbana y rural, barrio y campo: espacios en los que el activismo social y político chicano contemporáneo se enraizó a mediados de la década de 1960.

En algunas ocasiones, el territorio juega un papel central a la hora de proponer cuestiones de identidad y ubicación que crean una especie de actitud desafiante como respuesta a una historia que, para usar una frase común, hecho de los chicanos extranjeros en su tierra. En *Who's the Illegal Alien, Pilgrim?* (*¿Quién es el inmigrante ilegal, peregrino?*) [cat. no. 26] de Yolanda M. López, por ejemplo, la pose de un enojado guerrero mexica trata de cuestionar la idea de legitimidad y los derechos al territorio en el llamado "Nuevo Mundo". La figura mexica copia la señal acusadora (y militante) del tío Sam que TE reta a probar tu patriotismo. La litografía de López acusa agresivamente al observador – que asume el papel de un europeo – de haber ocupado ilegítimamente la tierra de los nativos. En lo visual, el tocado estilizado del guerrero sugiere un eco de las pelucas negras que presenta el águila de la UFW (ver por ejemplo

ed by the expressions in the foreground is offset by the act of defiance in the background. The horizon thus forms a kind of imagined border of possibility, one that seeks to undo alienation and that suggests a movement from a problematic past through a reforming present toward a more fully realized and just future.

The evocation of land helps to locate Chicano identity within a geography charged with political significance. Armando Cabrera's poster *E.L.A. apoya a César Chávez* (*East L.A. Supports César Chávez*) [plate 4; cat. no. 4] stands out because it is both a historical expression of progressive labor policies and a cultural representation of two very different, but

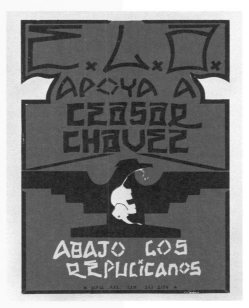

conjoined geographies. Its stark, monochromatic use of red and black, colors representative of the UFW, evokes the location of Chicanos within a landscape of alienated farm labor and the struggle for unionization. The bottom half of the poster thus ends with what is meant to be a pro-labor, antibusiness proclamation: *"Abajo los republicanos"* ("Down with the Republicans"). In a bit of obvious symbolism, the stolid eagle of the UFW consumes a white elephant. The top half of the poster is composed of the graffiti lettering common to many urban landscapes in the

Southwest. *Placas* mark identity and territory within a *barrio*, forming, for those who can decipher their meanings, a simultaneous public broadcast and social statement.[8] Visually, the poster draws together two disputed geographies, urban and rural, *barrio* and field: sites where contemporary Chicano social and political activism took root in the mid 1960s.

At times, land plays a central part in raising issues of identity and place that elicit a type of outrage or defiance in response to a history that has, in an oft-used phrase, made Chicanos strangers in their own land. In Yolanda M. López' *Who's the Illegal Alien, Pilgrim?* [cat. no. 26], for example, the pose of

Armando Cabrera
E.L.A. apoya a César Chávez (East L.A. Supports César Chávez) ca. 1972
silkscreen *(serigrafía)*
[plate 4; cat. no. 4]

the angry Aztec warrior seeks to question the idea of legitimacy and land rights in the so-called New World. The Aztec figure mimics the direct finger pointing of (an also militant) Uncle Sam challenging YOU to prove your patriotism. López' lithograph aggressively accuses the viewer – who assumes the role of the European – of having unlawfully occupied native land. Visually, the stylized headdress of the warrior suggests an echo of the black wings found on the UFW eagle (see, for example, *Yes on 14!* by Max García) [cat. no. 5]. More significantly, the warrior crushes a copy of an immigration reform act, one of many such acts passed in response to continued movement into the United States by Mexican nationals. The implicit critique is that no immigration laws are necessary where immigration has, in fact, not taken place. The idea of Aztlán as homeland and migration as a return to origin again arises.

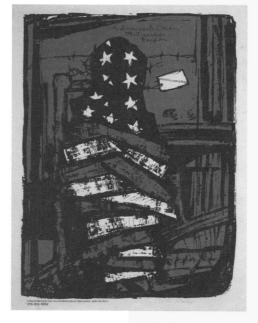

The defiance expressed in López' poster is a response to the idea of dislocation and displacement in relation to the land Chicanos occupy. A tortured sense of a dislocated self, a self at once called up and at the same time rejected, can be seen as well in Malaquías Montoya's *The Immigrant's Dream: The American Response* [plate 16; cat. no. 31]. The colorless grays playing off the red, white, and blue of Old Glory suggest the tawdry conditions behind an ideologically inflected American Dream. The dreary colors underscore the image of bondage and violence represented by the mummified immigrant. The label hanging from his neck could represent a price tag, a return address label, or a coroner's toe-tag. The poster suggests the economic and political forces driving immigration. For many, the appeal of the United States is less the draw of what the American Dream may represent than the need to escape poverty or political oppression. The movement across territories demarcated as nations makes for a threatening

Yes on 14! de Max García [cat. no. 5]). De manera más significativa, el guerrero aplasta una copia de un acta de reforma de la inmigración, una de las muchas actas que se aprobaron respondiendo al tránsito continuo de mexicanos a los Estados Unidos. La crítica implícita es que las leyes de inmigración son innecesarias donde no está teniendo lugar ninguna inmigración. De nuevo aparece la idea de Aztlán como patria y de la migración como retorno al origen.

El reto expresado en el cartel de López es una respuesta a la idea de dislocación y desterritorialización en relación con la tierra que ocupan los chicanos. Un sentido torturado del yo dislocado, un yo que es a la vez invocado y rechazado, se ve en *The Immigrant's Dream: The American Response (El sueño del inmigrante: La respuesta americana)* de Malaquías Montoya [plate 16; cat. no. 31]. Los grises incoloros que juegan con el rojo, blanco y azul de la bandera de los Estados Unidos sugieren el fondo escabroso en el que se apoya un sueño americano perpetrado ideológicamente. Los colores sombríos ponen de relieve la imagen de servidumbre y violencia representada por el inmigrante momificado. La etiqueta que le cuelga del cuello podría representar un precio, una tarjeta de remitente, o la ficha de un forense. El cartel alude a las fuerzas políticas y económicas que dirigen la inmigración. Para muchos, el atractivo de los Estados Unidos no es tanto la atracción a lo que pueda representar el sueño americano como la necesidad de escapar de la pobreza y la opresión política. El tránsito entre los territorios demarcados como naciones crea una geografía amenazante, una amenaza sugerida por la imagen surreal y de pesadilla del inmigrante atrapado en el cartel de Montoya.

De manera similar, en *The Promised Land (La tierra prometida)* Daniel Martínez construye una geografía que revela el horror en que se ha convertido el sueño americano. El título, naturalmente, trata de ser

Malaquías Montoya
The Immigrant's Dream: The American Response (El sueño del inmigrante: La respuesta americana) 1983
silkscreen *(serigrafía)*
[plate 16; cat. no. 31]

muy irónico, contrastando con el paisaje oscuro sobre el que se mueven círculos abstractos, esqueletos y monos. Los esqueletos hacen referencia a la muerte, pero también a lo vivaracho de las calaveras mexicanas – retratos creados para el Día de los Muertos y asociados generalmente con el caricaturista mexicano del siglo XIX, José Guadalupe Posada. Los esqueletos sugieren además una especie de de-evolución, una regresión captada por la imagen que cruza la parte superior del cartel como un *Homo sapiens* andante que se transforma en un mono giboso.

En la parte inferior izquierda del cartel, boxeadores negros se golpean en un cuadrilátero. La imagen puede sugerir que la gente del Tercer Mundo – los americanos más oscuros, unificados por una historia bastardizada – es utilizada para divertir y beneficiar a seres invisibles que los hacen pelear entre sí. La violencia que se representa se comete para el espectáculo y deleite de otros. Así, el título del cartel invoca la pregunta: ¿Ésta es la tierra prometida para quién? Por un lado, el cartel representa un mensaje altamente politizado. Al mismo tiempo, el uso ameno de los colores y los círculos en movimiento que corren por el campo visual añaden movimiento y profundidad a la bidimensionalidad del cartel. A la vez que presenta una composición desigual, el cartel afirma una preocupación por el material artístico y la forma. El cartel puede así ser leído tanto como un comentario político como un juego estético.

Estos cuatro carteles tratan abiertamente de reflejar la manera en la que el territorio queda marcado por desigualdades políticas y sociales. Estos carteles comparten cierta sensibilidad consciente de que la personificación y la autoidentidad no son elecciones dadas enteramente al libre albedrío. La identidad individual queda limitada por los paisajes geográficos, culturales, políticos y sociales por los que transita el individuo.

Las fuerzas sociales y culturales que desembocaron en el arte del cartel chicano lo convierten en una

geography, a threat conveyed in Montoya's poster by the surreal, nightmarish image of the trapped immigrant.

In a similar vein, Daniel Martínez' *The Promised Land* (1986) constructs a geography revealing the horror of what the American dream has become. The title is of course meant to be highly ironic, standing in stark contrast to the dark landscape across which move abstract circles, skeletons, and apes. The skeletons refer to death, but also to the playfulness of Mexican *calaveras* – portraits made for the Day of the Dead and most commonly associated with the nineteenth-century Mexican caricaturist José Guadalupe Posada. The skeletons also suggest a kind of de-evolution, a regression captured by the image across the top of the poster as a walking *Homo sapiens* becomes again a loping ape.

At the bottom left side of the poster, Black prizefighters duke it out in the ring. The image may suggest that people of the Third World – the darker American kindred whose bastardized history unifies them – are set to fight one another for the pleasure and benefit of unseen others. The violence here represented is one committed for the spectacle and pleasure of others. Thus the poster's title raises the question: this is the promised land for whom? On one level, the poster conveys a quite politically charged message. At the same time, the playful use of color and the bouncing circles running across the visual field add motion and depth to the two-dimensionality of the poster. While it is compositionally scattered, the poster does quite clearly assert a concern over its artistic material and form. The poster can thus be read as both political commentary and aesthetic play.

These last four posters overtly strive to convey how land is marked by political and social

Daniel Martinez
The Promised Land (La tierra prometida) 1986; silkscreen *(serigrafía)*
Courtesy of the artist

inequities. These posters share a sensibility aware that personhood and self-identity are not choices fully made by free will. Individual identity is delimited by the geographic, cultural, political, and social landscapes through which the individual moves.

The cultural and social forces that led to Chicano poster art help make it a unique expression concerned with the regional, the specific and the local, and yet that also connects with transnational and global movements. In this respect, Chicano identity moves into a broader geography, indicating that identity never remains static, but is constantly under revision. This is reflected in the work of Chicana and Chicano artists who invoke a globalized and interconnected vision of the world. The growth of Chicano activism in the 1960s and 1970s paralleled and drew inspiration from political and national struggles taking place in parts of the so-called Third World, Latin America, Africa, and Asia. Within Chicano public art, this globalized sensibility was conjoined with a regional specificity of expression and culture, seeking to mark Chicano political activity as part of a larger international struggle for freedom and justice.

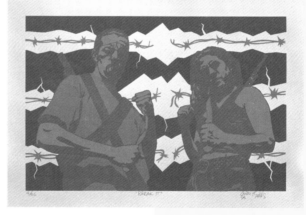

The connection between international, Third World struggles and the domestic battles undertaken by Chicanos and other communities of color is a site many of these posters explore. They seek to express a sense of common cause, trying to identify how a variety of constituencies struggle against their lack of power and voice in the social and political theaters of U.S. power at both a national and international level.[9]

From this perspective, an interest in land does not just serve to help mark a Chicano national territory. It also serves as a form of connection to a more extensive geography, one whose political passion is evoked in Otoño Luján's *Break It!* [plate 15; cat.

expresión única, de preocupaciones regionales, específicas y locales, pero que también tiene conexiones transnacionales y movimientos globales. En este aspecto, la identidad chicana transita a una geografía más amplia, indicando que la identidad nunca se mantiene estática, sino que se revisa constantemente. Esto queda reflejado en la obra de artistas chicanos y chicanas que invocan una visión del mundo globalizada e interconectada. El crecimiento del activismo chicano en los años 60 y 70 surgió paralelamente y se inspiró en las luchas políticas y nacionales que tuvieron lugar en zonas del llamado Tercer Mundo: América Latina, África y Asia. En el ámbito del arte público chicano, esta sensibilidad globalizada iba unida a una especificidad regional de expresión y cultura, que trataba de marcar la actividad política chicana como parte de una amplia reivindicación internacional de libertad y justicia.

El vínculo entre las luchas internacionales del Tercer Mundo y las batallas domésticas que emprendieron los chicanos y otras comunidades de color, es un lugar explorado en muchos de estos carteles. Tratan de expresar un sentimiento de causa común, intentando identificar la manera en la que una variedad de electores luchan contra su carencia de voz y de poder en el escenario social y político de los Estados Unidos a nivel nacional e internacional.[9]

Desde este punto de vista, el interés en el territorio no sirve sólo para ayudar a marcar el territorio nacional chicano. También sirve como conexión a una geografía más amplia, cuya pasión política evoca *Break It! (¡Rómpelo!)* de Otoño Luján [plate 15; cat. no. 30]. Los rojos, marrones y naranjas fogosos contrastan con los bordes blancos que destacan una alambrada rota. Los puños cerrados de las dos figuras armadas, los afilados cuchillos que empuñan, y esas bandoleras cruzadas sobre su pecho hacen juego con la militancia del título imperioso. Lo que parece faltarle en sutileza a este cartel queda equilibrado por lo implícito de su mensaje político: la reforma, resistencia y el rechazo a la política de inmigración de los Estados Unidos.

Otoño Luján
Break It! (¡Rómpelo!) 1993; silkscreen *(serigrafía)*
[plate 15; cat. no. 30]

El cartel sugiere que esta reforma representa un tipo de acción revolucionaria. A pesar del obvio fervor que enciende el deseo de destruir las barreras de la inmigración, el cartel revela un conflicto que es común en la lucha social y política del movimiento chicano: la retórica revolucionaria se utilizaba a menudo para articular lo que eran, esencialmente, demandas de reforma. En este sentido, la obra de Luján manifiesta alguna de las contradicciones internas de las formas de activismo social chicano. El cartel no toca el tema de su contradicción. En vez de ello, llama a la acción, dirigiéndose directamente al público tanto con su mandato imperativo como en su invocación de sentimientos de furia y enojo. El cartel es una forma de intervención, destruyendo mediante la imaginería las fronteras nacionales formadas y borradas frecuentemente en beneficio de intereses nacionales y comerciales. Esta apasionada expresión trata de elevar al observador con su fervor político, un fervor que roza la estridencia.

La imagen central en el cartel de Luján juega un papel clave e igualmente dramático al de *Argentina...One Year of Military Dictatorship* (*Argentina...Un año de dictadura militar*) [plate 19; cat. no. 38] de Malaquías Montoya. Mientras que el alambre de púas representa la frontera entre México y los Estados Unidos en *Break It!*, en el cartel de Montoya representa el horror de las prisiones argentinas en las que la dictadura detenía, torturaba y asesinaba a miles de personas consideradas peligrosas para el estado. El motivo del cartel fue una protesta que tendría lugar en Berkeley en solidaridad con los desaparecidos y otros que sufrían la represión militar en el otro lado del mundo. Al igual que en la obra de Luján, el mensaje trata de ser directo y energético: la flor sangrante comunica la brutalidad sufrida a manos de la junta; el alambre de púas simboliza la represión del estado y el poder violento. Juntos, la imaginería de los carteles de Luján y Montoya sugiere en términos globales que el uso inadecuado del poder militar es un acto represivo, si bien este poder se utilice en

no. 30]. The fiery reds, browns, and oranges stand in stark contrast to the jagged white borders highlighting the broken barbed wire fence. The clenched fists of the two rifle-toting figures, the sharp knives clutched in their hands, and the crossed bandoleers across their chests match the militancy of the imperative title. What subtlety the poster may lack is offset by the implication of its political message to reform, resist, and repeal U.S. immigration policies.

The poster suggests that this reformation represents a type of revolutionary action. Despite the obvious fervor fueling the desire to tear down immigration barriers, the poster reveals a conflict common to the political and social struggles of the Chicano Movement: revolutionary rhetoric was often used to articulate what were essentially reformist demands. In this sense, Luján's work manifests some of the contradictions internal to the forms of Chicano social activism. The poster does not address this contradiction. Rather, it encourages action, directly addressing the audience with both its imperative command and its appeal to the emotions of furor and anger. The poster forms a kind of intervention, imagistically breaking down the national borders that often have been drawn and erased for the benefit of national and business interests. The passionate expression seeks to sweep up the viewer with its political fervor, a fervor bordering on stridency.

The central image of Luján's poster plays a key and equally dramatic role in Malaquías Montoya's *Argentina...One Year of Military Dictatorship* [plate 19; cat. no. 38]. Whereas the barbed wire represents the U.S.-Mexican border in *Break It!*, in Montoya's poster it conveys a sense of the horrific Argentinean prisons in which the military dictatorship detained, tortured, and killed thousands of people considered dangerous to the state. The occasion of the poster was a protest that took place in Berkeley on behalf of *los desaparecidos* and others suffering mili-

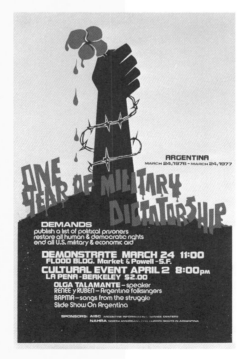

Malaquías Montoya
Argentina...One Year of Military Dictatorship (*Argentina...Un año de dictadura militar*) 1977
silkscreen *(serigrafía)*
[plate 19; cat. no. 38]

161

tary repression half a world away. As with Luján's work, the message is meant to be direct and forceful: the bleeding flower conveys the brutality endured under the military junta; the barbed wire symbolizes state repression and violent power. Seen together, the imagery in the posters by Luján and Montoya suggests in global terms that the misuse of military power is a repressive act, whether that power be wielded in the name of immigration control or the establishment of military order. In both cases, the posters suggest that the use of violence to defend national and social interests comes at the cost of human life, freedom, and dignity. These artistic efforts seek to convey a geographic space in which action needs to be taken against repressive state and military forces.

Land turns into an extended metaphor for the suffering endured by the poor, the helpless, and the powerless who struggle to better their plight by either fighting or fleeing. Of course, the violence one may escape in one country can return in another, as represented in Gilbert "Magu" Luján's *April Calendar* [cat. no. 49]. The call to stop brown on brown violence is graphically displayed, the sense of motion evoked by the reverberating black lines characteristic of comic book art from which "Magu" draws inspiration. While the representation of violence is graphic and bloody, the medium is highly stylized, evocative of both the technique Roy Lichtenstein employed in his pop art works and the flat, stylized representations of the Aztec Codices, for example, *The Massacre of the Mexican Nobility* (May 23, 1520) from the *Codex Durán*. In both cases, the flatness of the rendering creates some distance between the observer and the terrible action presented. The aesthetic work forms part of a ritualized means of commemoration in which the artistic eye takes in and, by representing it, speaks against the violence that it has witnessed.

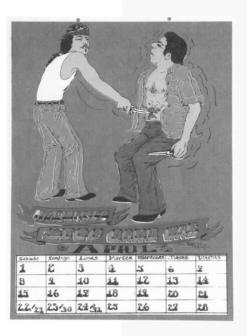

nombre del control de la inmigración o el establecimiento del orden militar. En ambos casos, los carteles sugieren que el uso de la violencia para defender los intereses nacionales y sociales se hace con el costo de vidas humanas, de libertad y de dignidad. Estos esfuerzos artísticos tratan de mostrar un espacio geográfico en el que debe actuarse contra la represión de fuerzas militares y del estado.

El territorio se convierte en una metáfora extendida del sufrimiento de los pobres, los destituidos, los débiles que luchan para mejorar su posición ya sea luchando o huyendo. Desde luego, la violencia de la que uno puede escapar en un país puede resurgir en otro, como representa *April Calendar* de Gilbert "Magu" Luján [cat. no. 49]. El llamado a detener la violencia entre personas de color queda expuesto gráficamente en el sentido de movimiento que evocan las reverberantes líneas negras características del arte del cómic que inspiran a "Magu". Mientras que la representación de la violencia es gráfica y sangrienta, el medio está muy estilizado, evocando la técnica que Roy Lichtenstein empleaba en su arte pop, y las representaciones chatas y estilizadas de códices mexicas como *La masacre de la nobleza mexicana* (23 de mayo de 1520) del *Códice Durán*. En ambos casos, la dimensión de la presentación crea distancia entre el observador y la acción que se representa. La obra estética forma parte de una manera ritualizada de conmemoración en la que el ojo artístico absorbe y, mediante su representación, condena la violencia de que ha sido testigo.

Este rechazo de la violencia al nivel artístico está apoyado con una reivindicación de lo que ha sido violado. De muchas maneras interesantes, esta reivindicación está centrada en figuras de territorio y geografía. El artista mexicano Alfredo de Batuc, por ejemplo, reconfigura de manera lúdica el asiento del gobierno municipal de Los Ángeles en *Seven Views of City Hall* (*Siete perspectivas del ayuntamiento*) [plate 32; cat. no. 64]. Inspirándose en el halo luminoso que rodea a la Virgen de Guadalupe, de Batuc

Gilbert "Magu" Luján
April Calendar (Calendario de abril) 1977; silkscreen *(serigrafía)*
[cat. no. 49]

presenta el consistorio como una brillante Virgen abstracta y un enorme falo flotante. La refundición se apropia de este monumento histórico como parte de la identidad étnica y homosexual, haciendo referencia a las estructuras de poder de la ciudad que de manera histórica se niega a reconocer a los miembros activos de la comunidad chicana. El falo sirve como símbolo doble, en el que el poder y el deseo homoerótico se aúnan, retomados por el cartel de de Batuc. Hace de Los Ángeles una geografía alterada y reconfigurada, ironizando el poder secular del estado al transformar su centro simbólico en un objeto fálico venerable.

El colapso de la religión y la sexualidad sugeridos por la obra de de Batuc también aparece en *La ofrenda* [plate 31; cat. no. 63] de Ester Hernández. Este cartel ha creado controversias debido a su tema destacadamente lesbiano, y el aparente sacrilegio implícito en la sexualización de la imagen de La Virgen. Sin embargo, el cartel parece generar un sentimiento de santidad y ternura. La espalda tatuada de la amante lesbiana forma un altar humano ante el que se ha colocado una voluptuosa rosa. La evocación de imágenes vaginales afirma el sentido de un goce erótico y sagrado a la vez que el cartel sugiere. Al mismo tiempo, el título apunta a las ofrendas de flores que se hacen a La Virgen en las prácticas religiosas tradicionales durante la misa nupcial mexicana, y la ofrenda de amor y pasión que simboliza la voluptuosa flor rosada. Mientras que la imagen de La Virgen está colocada en un escenario de deseo explícitamente homosexual, no se percibe irreverencia. Al contrario, la serigrafía es parte de una reivindicación hecha por muchas artistas y escritoras chicanas para transformar a La Virgen de una imagen pasiva de obediencia a una más afirmativa del poder femenino. La Virgen sugiere una conexión a la tierra que es al mismo tiempo sagrada e histórica. Según la leyenda, unos años después de la caída del imperio mexica La Virgen se apareció al indio Juan Diego en la colina de Tepeyac, en las afueras de la Ciudad de México. A menudo se la considera como una imagen de mezcla sincrética, uniendo a la Virgen María y a Coatlicue, la

This rejection of violence on an artistic level is matched by a reclamation of that which has been violated. In many interesting ways, this reclamation hovers around figures of land and geography. Mexican artist Alfredo de Batuc, for example, playfully reconfigures the seat of government in Los Angeles with *Seven Views of City Hall* [plate 32; cat. no. 64]. Echoing the luminous halo that surrounds the *Virgen de Guadalupe,* de Batuc displays City Hall as both a glowing abstract Madonna and a giant floating phallus. The conflation claims this iconic landmark as a part of an ethnic and homosexual identity, referencing the power structures of the city that historically fails to represent its Chicano constituency. The phallus serves as a dual symbol, one in which power and homoerotic desire come together, reclaimed within de Batuc's poster. It makes of Los Angeles an altered and reconfigured geography, ironizing secular state power by transforming its symbolic center into a phallic object of reverence.

The collapse of religion and sexuality suggested by de Batuc's work is echoed in Ester Hernández' *La ofrenda* [plate 31; cat. no. 63]. This poster has evoked controversy due to its overtly lesbian theme and the perceived sacrilege implied in the sexualization of the Virgin image. However, the poster seems to underscore a sense of sanctity and tenderness. The tattooed back of the butch lover forms a human altar before which a fleshy rose is placed. The evocation of vaginal images underscores the sense of both erotic and holy delight suggested by the poster. The idea of *ofrenda* (offering) points at once to the traditional religious offering of flowers made to the Virgin during a Mexican wedding mass and the offering of love and passion symbolized by the voluptuous pink flower. While the figure of the Virgin is placed within a scenario of quite explicit homosexual desire, there is no overt irreverence. On the contrary, the serigraph is part of a cultural reclamation many Chicana artists and writers have undertaken in order to transform the Virgin from a passive

Alfredo de Batuc
Seven Views of City Hall (Siete vistas del ayuntamiento) 1987; silkscreen *(serigrafía)*
[plate 32; cat. no. 64]

image of obedience into one that affirms feminine power. The Virgin suggests a connection to land that is at once historical and holy. According to legend, a few years after the fall of the Aztec empire she appeared before the Indian Juan Diego on the Hill of Tepeyac just outside Mexico City. She is often thought of as an image of syncretic melding, drawing together the Virgin Mary and the Aztec earth goddess Coatlicue. Moreover, the Virgin is continually associated with the conquered lands of the Americas.

In this respect, the evocation of land by both Hernández and de Batuc sexualizes icons of political and religious power. In so doing, they reclaim a relation to place, just as Cherríe Moraga does in her essay "Queer Aztlán."[10] Moraga asserts that the idea of Aztlán allows one to form solidarity with a number of national and international social struggles for justice. Aztlán comes to represent on a symbolic level another type of reclamation, one underscored by the "queering" of iconic figures by de Batuc and Hernández. Moraga writes, "For immigrant and native alike, land is...the factories where we work, the water our children drink, and the housing project where we live. For women, lesbians, and gay men, land is that physical mass called our bodies. Throughout *las Américas*, all these 'lands' remain under occupation by an Anglo-centric, patriarchal, imperialist United States" (p. 173). Moraga isolates Aztlán as a symbolic site where microlocalities – work and environment and family and self – form the places where anti-imperial struggle will still be launched.

This perception and reconfiguration of land within a Chicano aesthetic helps explain how the same artist who created the controversial representation of the Virgin in *La ofrenda* also produced the canonical, nearly iconographic lithograph *Sun Mad* [plate 42; cat. no. 80]. Both posters conceive of land as a site interconnected to the personal behavior of those who work and inhabit it. The creative force that critiques the poisoning of field workers is the same force that offers a sexualized veneration of the Mother of the Americas. The insights honed by feminist and queer theorists regarding the interconnec-

diosa mexica de la tierra. Además, La Virgen es asociada constantemente con las tierras conquistadas de América.

En este sentido, la evocación de la tierra por Hernández y de Batuc sexualiza iconos del poder religioso y político. Al hacerlo, reclaman una relación al espacio, como lo hace Cherrie Moraga en su ensayo *"Queer Aztlán"*.[10] Moraga afirma que la idea de Aztlán permite solidarizarse con una serie de luchas por la justicia social en el nivel nacional e internacional. Aztlán se convierte en una representación en el nivel simbólico de otro tipo de reivindicación, sustentado por la "radicalización homosexual" *("queering")* de figuras icónicas por de Batuc y Hernández. Moraga escribe: "Tanto para inmigrantes como para nativos, la tierra son...las fábricas donde trabajamos, el agua que beben nuestros hijos, y las viviendas de protección donde vivimos. Para las mujeres, lesbianas y hombres gay, la tierra es una masa física llamada nuestros cuerpos. A lo largo de América, todos estos 'territorios' están bajo la ocupación del anglocentrismo, el patriarcado y el imperialismo de los Estados Unidos" (p.173). Moraga designa Aztlán como un espacio simbólico donde las microlocalidades – trabajo, medio ambiente, familia y ser – forman los espacios desde los que se lanzará la lucha antiimperialista.

Esta percepción y reconfiguración del territorio dentro de la estética chicana nos ayuda a entender la manera en la que el mismo artista que creó la controvertida representación de La Virgen en *La ofrenda* también produjo una litografía canónica, casi iconográfica, *Sun Mad* [plate 42; cat. no. 80]. Los dos carteles conciben la tierra como un espacio asociado directamente a la conducta personal de los que la trabajan y la habitan. La fuerza creativa que critica el envenenamiento de los trabajadores del campo es la misma fuerza que ofrece una veneración sexualizada de la Madre de América. Las asociaciones hechas en la teoría feminista y los estudios homosexuales entre cuerpo y poder – la noción de que el poder social se representa mediante el cuerpo – han influido de gran manera la dirección que ha tomado la obra cultural chicana.

También han tenido influencia las necesidades de contestar al crecimiento explosivo del mercado y su expansión mediante el capitalismo global. La estratificación de la riqueza, la acumulación de recursos por

unos pocos y la lucha por mejorar su posición política y económica de la mayoría de la población del mundo han sido, desde los años 60, la preocupación principal de muchos políticos, intelectuales y artistas. Así como la necesidad de mano de obra y los intereses de la expansión nacional de los Estados Unidos estimularon el desarrollo de una conciencia chicana, la identidad chicana ha sido expresada a menudo en términos de desarrollo cultural y personal en la vinculación de varios sistemas de intercambio económico, político y cultural.

Esta preocupación nutre la crítica de *New World Odor (Nuevo olor mundial)* [cat. no. 83] de Mark Vallen. El título juega con la frase que el ex-Presidente George Bush utilizó para definir la configuración sociopolítica del mundo tras la caída del Muro de Berlín y el colapso de la Unión Soviética. El cartel sugiere que este nuevo orden no significa nada más que la misma masacre bajo un régimen diferente. La montaña de calaveras que se desploma hacia el observador presenta una visión macabra, tal vez algo burlona, de lo que nos espera en un mundo dominado por el comercio y el capital. Las letras góticas y los tonos sepia parecen hacer referencia al arte de los carteles del Tercer Reich, sugiriendo que el fin del comunismo ha asegurado el triunfo de las fuerzas fascistas. Esta crítica es parte de una vena del arte público chicano que se preocupa de las condiciones políticas a nivel global e internacional.

De manera parecida, *The New Order (El nuevo orden)* [plate 17; cat. no. 33] de Ricardo Duffy nos recuerda las preocupaciones de Vallen con la situación política y social del mundo al final del siglo. Aquí, el nuevo orden se ubica en la frontera entre México y los Estados Unidos. En el primer plano hay un retrato de un George Washington pálido, con una peluca blanca y fumando un cigarrillo. La figura puede ser una metonimia de los Estados Unidos, pintado de rojo, blanco y azul en la parte inferior del marco y de la moneda nacional. En el pecho lleva una cruz de Malta roja, sugiriendo de nuevo el militarismo de la Alemania nazi, y sobre ella una calavera, que parece parada

tion between power and the body – the notion that social power is played out through the human body – have greatly influenced the direction that Chicano/a cultural and critical work has taken.

Also influential has been the need to respond to the explosive growth of the marketplace and its spread through transnational capitalism. The stratification of wealth, the accumulation of resources by a few, and the struggle by the vast population of the world for political and economic improvement have since the 1960s been a primary concern of many politicians, intellectuals, and artists. Just as it was the need for labor and the interest in U.S. national expansion that fostered the development of a Chicano consciousness, Chicano identity has often been expressed in terms of personal and cultural development at the nexus of various systems of economic, political, and cultural exchange.

This concern informs the critique behind Mark Vallen's *New World Odor* [cat. no. 83]. The title puns on the phrase President George Bush used to characterize the sociopolitical configuration of the world after the fall of the Berlin Wall and the Soviet Union. The poster suggests this new order means nothing but the same carnage beneath a different regime. The pile of skulls tumbling toward the viewer presents a macabre, perhaps slightly mocking vision of what awaits us in a world dominated by capital and commerce. The gothic lettering seems to reference the poster art of the Third Reich, suggesting that the fall of communism has ensured the triumph of fascistic forces. The critique here is part of that strain in Chicano public art concerned with political conditions at a global and international level.

Similarly, Ricardo Duffy's *The New Order* [plate 17; cat. no. 33] echoes Vallen's concern with the social and political world at the end of the century. The new order here is located at the border between Mexico and

Mark Vallen
New World Odor (El nuevo olor mundial) 1991; silkscreen *(serigrafía)*
[cat. no. 83]

the United States. In the foreground sits a portrait of a white-wigged, pale-faced George Washington smoking a cigarette. The figure can serve as a metonym for the United States, mapped in red, white, and blue at the bottom of the frame, and for the nation's currency. A red Maltese cross, suggestive again of Nazi Germany and its militarism, is pinned to his left chest, above which a small skull hovers, seemingly perched on Washington's shoulder. The figure of the skull is echoed in the intermediate background. The land is composed of buried skulls and crossbones that form a foundation across which an INS truck, followed by a cowboy on horseback, patrols.

Inscribed among the skulls is the phrase "Prop. 187," a reference to the proposition (later found unconstitutional) passed by California voters denying undocumented immigrants access to health care and education. The skulls could very well represent the victims of the proposition as well as those many thousands who had died trying to cross into the United States. At the far left is a freeway sign found in the southern stretch of California's Highway 5 warning drivers about the possibility of fleeing immigrants who may run unexpectedly in front of their cars. The image of a woman wrapped in a *reboso* is faintly traced in blue across the sign. The far background of the poster is composed of the rugged red terrain associated with the high deserts of the Southwest. Across the top and bottom of the poster is part of the advertising campaign used to sell Marlboro cigarettes: "Come to Marlboro Country." Only the last two words are visible.

The many elements of the poster suggest an image of the United States as a land of commercial exploitation and consumerism. The invitation to "Come to Marlboro Country" becomes a call to participate in a process of economic exchange based on

sobre el hombro de Washington. La figura de la calavera se repite en el fondo medio. La tierra está compuesta de calaveras enterradas y huesos que forman la base sobre la que patrulla una camioneta del Servicio de Inmigración, seguido de un cowboy a caballo.

Inscrita entre las calaveras aparece la frase *"Prop. 187,"* una referencia a la propuesta aprobada por los votantes californianos que negaba a los inmigrantes indocumentados acceso a la salud y la educación públicas (y que más tarde fue declarada inconstitucional). Las calaveras podrían representar las víctimas de la propuesta, así como los miles de muertos que perecieron tratando de cruzar a los Estados Unidos. A la izquierda hay una señal de tráfico que aparece en el tramo más septentrional de la autopista 5 de California, llamando la atención de los conductores sobre la posibilidad de que algún inmigrante cruce repentinamente la autopista. La imagen de una mujer en un reboso aparece trazada vagamente en la señal. El fondo del cartel está compuesto de un abrupto terreno rojo asociado con el desierto del suroeste. A lo largo de las partes superior e inferior del cartel aparece parte de la campaña comercial de cigarrillos Marlboro: "Ven al país de Marlboro". Sólo son visibles las tres últimas palabras.

Los elementos del cartel sugieren una imagen de los Estados Unidos como una tierra de consumismo y explotación comercial. La invitación a "Venir al país de Marlboro" se convierte en un llamado a participar en un proceso de intercambio económico basado en el sacrificio y la explotación de trabajadores latinos. Pero la invitación es totalmente irónica, como aclara la alusión a la propuesta contra los inmigrantes *"Prop. 187."* El nuevo orden invocado por el cartel está gobernado por el comercio y el dinero, parte de un sistema transnacional de cambio cuyas formas extralegales, como la inmigración de trabajadores indocumentados, son controladas de manera agresiva. El cartel destaca los complejos procesos dinámicos que operan en el ámbito internacional. Con la cartografía que crea el cartel,

Ricardo **Duffy**
The New Order (El nuevo orden) 1995; silkscreen *(serigrafía)*
[plate **17**; cat. no. **33**]

uno de los momentos del nacimiento de la identidad chicana – el traslado de México a los Estados Unidos – queda ubicado en una compleja encrucijada donde convergen preocupaciones económicas, personales, políticas, familiares, sociales y nacionales.

Como hace ver esta exposición, dibujar los mapas de la relación entre el arte y la política, la estética y la lucha social, crea una compleja cartografía. Este efecto ha resultado interesante para muchos artistas dedicados al arte público. El arte del cartel, como expresión ocasional y a menudo de tema limitado, capta la relación difícil que une la autoidentificación, el poder y el espacio. La tierra es una metáfora privilegiada que ayuda a marcar esta intrincada relación. La cultura de la expresión chicana se apoya a menudo en la evocación de múltiples significados del territorio para aprehender las diversas maneras en las que se cruzan el poder sociopolítico y la identidad personal. La conciencia chicana emerge de la aceptación de que la circulación del poder se manifiesta en la circulación del cuerpo a lo largo de instituciones sociales como las escuelas, la cárcel, el lugar de trabajo. En este sentido, las imágenes en esta exposición representan intereses y experiencias que son continuas, desiguales y conflictivas. Estos carteles sirven para mostrar que, sin importar como la tierra pueda ser dibujada por la imaginación chicana, es un terreno a la vez familiar y extraño.

the sacrifice and exploitation of Latino workers. Yet the invitation is utterly ironic, as is made clear by the allusion to the anti-immigrant Proposition 187. The new order the poster invokes is one run by commerce and money, part of a transnational system of exchange whose extralegal forms, such as the immigration of undocumented workers, are aggressively controlled. The poster highlights the dynamic and complicated processes at work within an international setting. Within the geography the poster maps, one of the nascent moments of Chicano identity – the movement from Mexico into the United States – gets situated at a complex crossroads where economic, personal, political, familial, social, and national concerns converge.

As this exhibition makes clear, mapping the relation between art and politics, between aesthetics and social struggle, creates a complex cartography. Such an effort has proved of interest to many artists engaged in public art. Poster art, as an expression often topical and occasional, captures well the vexed relation connecting self-identification, power, and place. Land stands as a privileged metaphor helping to mark this intricate relationship. Chicano expressive culture often relies on evoking the many meanings of land in order to grasp the numerous ways sociopolitical power and personal identity intersect. Chicano consciousness has emerged from the recognition that the circulation of power manifests itself in the circulation of the body through social institutions like school, prison, and the workplace. In this respect, the images in this exhibition represent interests and experiences that are ongoing, uneven, and conflicted. As these posters serve to show, however land may be mapped by the Chicano imagination, it proves to be a terrain at once familiar and foreign.

[1] See the essay in this catalogue by Tere Romo on the iconography of Chicano graphic arts.

[2] "Plan Espiritual de Aztlán" (1969), in Luís Valdez and Stan Steiner, eds., *Aztlan: An Anthology of Mexican American Literature* (New York: Knopf, 1973), 402-406. Also see "Plan de Delano" (1965), in Luís Valdez and Stan Steiner, eds., *Aztlan: An Anthology of Mexican American Literature* (New York: Knopf, 1973), 197-201.

[3] Daniel Cooper Alarcón, "The Aztec Palimpsest: Toward a New Understanding of Aztlán, Cultural Identity and History," *Aztlán* 19.2 (Fall 1992): 33-68, argues that Aztlán can best be understood as a palimpsest, as "a trope that allows a more complex understanding of cultural identity and history" (p. 35). For an overview of the uses to which the idea of Aztlán have been put, see my essay, Rafael Pérez-Torres, "Refiguring Aztlán," *Aztlán* 22.2 (Fall 1997): 15-41.

[4] See Tomás Ybarra-Frausto's analysis of *rasquachismo* in his essay, "Rasquachismo: A Chicano Sensibility," in Richard Griswold del Castillo, Teresa McKenna, and Yvonne Yarbro-Bejarano, eds., *Chicano Art: Resistance and Affirmation, 1965-1985* (Los Angeles: Wright Art Gallery, University of California, Los Angeles, 1991), 155-162. Alicia Gaspar de Alba takes up this discussion in her book, *Chicano Art: Inside/Outside the Master's House* (Austin, Texas: University of Texas Press, 1998), especially in Chapter One.

[5] Alfred Arteaga, *Chicano Poetics: Heterotexts and Hybridities* (New York: Cambridge University Press, 1997).

[6] See, for example, two excellent studies by Douglas Massey on the dynamics of Mexican migration in the United States, "The Settlement Process among Mexican Migrants to the United States," *American Sociological Review* 51 (October 1986): 670-684, and "Understanding Mexican Migration to the United States," American Journal of Sociology 92 (May 1987): 1372-1403.

[7] For a compelling study and history of the *maquiladora* system, see María Patricia Fernández-Kelly, *For We Are Sold, I and My People: Women and Industry in Mexico's Frontier* (Albany, New York: State University of New York, 1983).

[8] Susan A. Phillips, in her study of gangs and graffiti, *Wallbangin': Graffiti and Gangs in L.A.* (Chicago: University of Chicago Press, 1999), notes that the messages conveyed by graffiti, "have the ability to stand on their own and act for gang members even when they themselves are not around; their public nature makes them an important locus to position self and group at a distance through shorthand symbols. Graffiti are crucial mechanisms for acts of representing through which gang members intertwine their emotional and political concerns" (p. 117). The development of Chicano public art is intertwined with such forms of expressive culture as graffiti, tattoos, and painted storefront advertisements.

[9] See the discussion in this catalogue by Carol A. Wells on Chicano poster art in an international context.

[10] Cherríe Moraga, "Queer Aztlán," in *The Last Generation* (Boston: South End Press, 1993).

[1] Ver el ensayo de Tere Romo sobre la iconografía en las artes gráficas chicanas en este catálogo.

[2] "Plan Espiritual de Aztlán" (1969), en Luís Valdez and Stan Steiner, eds., *Aztlan: An Anthology of Mexican American Literature* (New York: Knopf, 1973), 402-406. Ver también "Plan de Delano" (1965), en Luís Valdez and Stan Steiner, eds., *Aztlan: An Anthology of Mexican American Literature* (New York: Knopf, 1973), 197-201.

[3] Daniel Cooper Alarcón, "The Aztec Palimpsest: Toward a New Understanding of Aztlán, Cultural Identity and History," *Aztlán* 19.2 (otoño, 1992): 33-68, argumenta que Aztlán puede ser entendido como un palimpsesto, un "tropo que permite una comprensión más compleja de la identidad cultural y la historia" (p. 35). Para una visión general de los usos que se han dado al concepto de Aztlán, ver mi ensayo, Rafael Pérez-Torres, "Refiguring Aztlán," *Aztlán* 22.2 (otoño, 1997): 15-41.

[4] Ver el análisis del rascuachismo que hace Tomás Ybarra-Frausto en su ensayo "Rasquachismo: A Chicano Sensibility," en Richard Griswold del Castillo, Teresa McKenna, e Yvonne Yarbro-Bejarano, eds., *Chicano Art: Resistance and Affirmation, 1965-1985* (Los Angeles: Wright Art Gallery, University of California, Los Angeles, 1991), 155-162. Alicia Gaspar de Alba toma la discussion en su libro, *Chicano Art: Inside/Outside the Master's House* (Austin, Texas: University of Texas Press, 1998), especialmente en el primer capítulo.

[5] Alfred Arteaga, *Chicano Poetics: Heterotexts and Hybridities* (New York: Cambridge University Press, 1997).

[6] Ver, por ejemplo, dos estudios excelentes por Douglas Massey sobre la dinámica de la migración mexicana a los Estados Unidos: "The Settlement Process among Mexican Migrants to the United States," *American Sociological Review* 51 (octubre, 1986): 670-684, y "Understanding Mexican Migration to the United States," *American Journal of Sociology* 92 (mayo, 1987): 1372-1403.

[7] Para una historia conmovedora del sistema de las maquiladoras, ver María Patricia Fernández-Kelly, *For We Are Sold, I and My People: Women and Industry in Mexico's Frontier* (Albany, New York: State University of New York, 1983).

[8] En su estudio sobre las bandas y el graffiti, *Wallbangin': Graffiti and Gangs in L.A.* (Chicago: University of Chicago Press, 1999), Susan A. Phillips apunta que los mensajes enviados por el graffiti "tienen la capacidad de mantenerse a sí mismos, y representar a los miembros de las pandillas aún cuando estos no están presentes; su naturaleza pública los convierte en un lugar importante para distanciar al yo y al grupo mediante símbolos gráficos. El graffiti es un mecanismo clave para los actos de representación mediante los cuales los pandilleros mezclan sus preocupaciones emocionales y políticas" (p.117). El desarrollo del arte público chicano está entrelazado con formas de expresividad cultural como el graffiti, los tatuajes y los anuncios pintados frente a negocios.

[9] Ver la discusión de Carol A. Wells sobre el arte chicano del cartel en un contexto internacional, en este catálogo.

[10] Cherríe Moraga, "Queer Aztlán," en *The Last Generation* (Boston: South End Press, 1993).

LA LUCHA SIGUE

From East Los Angeles to the Middle East[1]

Carol A. Wells

Carol A. Wells

LA LUCHA SIGUE

Desde el "Oriente" de Los Ángeles al Oriente Medio[1]

The Chicano Poster Within the Broader Political Poster Tradition

Political posters have long been an effective propaganda tool for governments and dissidents alike. During World Wars I and II, the U.S. government produced tens of thousands of posters to inspire patriotism, encourage enlistment, and raise funds to help the war effort. In dramatic contrast, domestic political posters produced in the last forty years have consistently challenged the existing institutions and opposed every war the United States has supported. By the 1950s, as television and other forms of mass media became the most cost-effective means of disseminating the positions of corporate America, political poster production declined dramatically. Not only had the military-industrial-entertainment complex developed more wide-reaching means, but the political repression of McCarthyism and the Cold War made it both more difficult and dangerous to print and disseminate dissident materials.[2]

All of this changed dramatically in the 1960s with the revitalization of the protest poster as a bold and effective weapon in the struggle for social justice. Posters became the communications means of choice for countless organizations and individuals supporting diverse human rights issues and opposing a plethora of governmental and corporate injustices. Without the financial resources to own a television station or influence the editorial policies of the mainstream press, activists and organizers used posters to attract attention and mobilize action. Posters are relatively inexpensive to produce, and they can be easily transported and posted for broad distribution and widespread visibility.

The explosion of protest posters in the 1960s was both an international and domestic phenomenon. In the United States, the proliferation of posters was significant for its variety and lack of centralization, and these printed materials became indispensable tools for the many social and political movements that have been active from the 1960s until today. There were countless posters produced by diverse organizations and individuals promoting the Civil Rights Movement, opposing the Viet Nam War,[3]

El cartel chicano en la tradición del Cartel Político

Durante mucho tiempo los carteles políticos han sido eficaces instrumentos de propaganda tanto para los gobiernos como para la disidencia. Durante la Primera y Segunda Guerra Mundial, el gobierno de los Estados Unidos produjo decenas de miles de carteles para infundir patriotismo, fomentar el reclutamiento y movilizar fondos en apoyo de la campaña de solidaridad de la población civil durante la guerra. En un contraste dramático, los carteles políticos nacionales producidos durante los últimos cuarenta años han puesto en constante tela de juicio a las instituciones, y han tomado posiciones de oposición a las guerras apoyadas por los Estados Unidos. En la década de los 50, mientras la televisión y otros medios de comunicación de masas se transformaban en los más económicos para difundir las posiciones de la América corporativa, la producción de carteles políticos disminuyó de forma sorprendente. El complejo militar-industrial no solo había desarrollado medios más extensos de entretenimiento, sino que la represión política del macartismo, junto con la guerra fría, hizo más difícil y peligrosa la impresión y difusión de material de disidencia.[2]

En los años 60, esto cambió de forma dramática con la revitalización del arte del cartel de protesta como una forma audaz y efectiva de luchar por la justicia social. Los carteles se convirtieron en la forma de comunicación preferente para innumerables organizaciones y personas que apoyaban diversas causas relacionadas con los derechos humanos, a la vez que se oponían a una plétora de injusticias gubernamentales y corporativas. Sin recursos financieros para comprar un canal de televisión o influir en la política editorial de la prensa oficial, los activistas y organizadores utilizaban los carteles para llamar la atención a sus causas y movilizar a diversos grupos. La producción de carteles es relativamente económica, y son fáciles de transportar y colocar, lo que garantiza una distribución y visibilidad amplias.

La explosión de popularidad de los carteles de protesta a partir de la década de 1960 fue un fenómeno tanto nacional como internacional. En los Estados Unidos, la proliferación de carteles fue significativa

debido a su variedad y su descentralización, lo que hizo que estos materiales impresos se convirtieron en herramientas indispensables para los numerosos movimientos sociales y políticos activos desde los años 60 hasta nuestros días. Tanto organizaciones como individuos produjeron innumerables carteles a favor de las campañas de derechos civiles, en oposición a la guerra de Viet Nam,[3] apoyando a los Trabajadores del Campo Unidos (*United Farm Workers,* UFW) y ayudando a concienciar al público sobre la liberación negra, el feminismo, los derechos de gays y lesbianas, la ecología, etc. En una era que produjo carteles de gran poder, los carteles chicanos figuran entre los visualmente más dramáticos, en una época en que se produjeron muchos carteles de gran vigor, el poder de este corpus hace de su omisión de muchos de las antologías de carteles del periodo aún más sorprendente.

Así como la UFW es inseparable de la historia de los movimientos laborales de los Estados Unidos y México, y la moratoria chicana es inseparable de la historia de la guerra de Viet Nam, no se pude separar a los carteles chicanos de las diversas luchas de movilización por los derechos humanos durante los últimos cuarenta años. Aunque cada movimiento interno desarrolló sus propios enfoques, prioridades y estrategias, el fortalecimiento personal que resultó de ellos puede seguirse desde la lucha por los derechos civiles hasta nuestros días. Los carteles de protesta son herramientas fundamentales para entender los temas candentes de cada época y las pasiones que suscitaron. Muestran tanto las áreas de consenso como los puntos en los que el público difería. Las múltiples expresiones de solidaridad intercultural e internacional en los carteles chicanos demuestran que la lucha contra la opresión no tiene fronteras.

La solidaridad internacional y el multiculturalismo en el cartel chicano

Los carteles chicanos han expresado diversidad étnica e impulsado el multiculturalismo desde sus inicios en la UFW, cuando trabajadores del campo filipinos y mexicanos se organizaron para marchar unidos. La solidaridad internacional se convirtió en uno de los temas del arte de cartel chicano cuando la revolución

supporting the United Farm Workers (UFW), and raising consciousness about black liberation, feminism, gay and lesbian rights, ecology, etc. Chicano posters were among the most visually dramatic in an age that produced many forceful posters, and the power of this body of work makes its omission from many survey books on the posters of the period all the more astounding.

Just as the UFW is inseparable from the history of the U.S. and Mexican labor movements and the Chicano moratorium is inseparable from the history of the Viet Nam War, so are Chicano posters inseparable from the diverse struggles mobilized for human rights over the past forty years. Although each domestic movement developed its own focus, priorities, and strategies, the political and personal empowerment that resulted can be traced from the Civil Rights Movement through today. Protest posters are critical tools for understanding the issues of the times and the passions they provoked. They show both the areas of common ground and where priorities and audiences differ. The many expressions of cross-cultural and international solidarity in the Chicano poster reveal that the struggle against oppression knows no borders.

International Solidarity and Multiculturalism in the Chicano Poster

Chicano posters have expressed ethnic diversity and promoted multiculturalism from their inception in the UFW, when Filipino and Mexican farm workers organized and marched together. International solidarity began appearing in Chicano posters as the Cuban Revolution, the Viet Nam War, and other Third World liberation struggles generated political consciousness that crossed class, race, and ethnic boundaries.

In 1965 Filipino farm workers went on strike against grape growers in the Delano area of the San Joaquín Valley. Eight days later, the rank and file of the newly formed National Farm Workers Association (NFWA), cofounded by César Chávez, Dolores Huerta,

and Gil Padilla, voted to join the Filipinos.[4] To help train NFWA members in civil disobedience and other strike tactics, Chávez called in organizers from the Congress of Racial Equality (CORE) and the Student Non-Violent Coordinating Committee (SNCC).[5] These primarily African American organizations were experienced in such nonviolent direct actions as sit-ins, jail-ins, and freedom rides, and their members were instrumental in the early days of the Delano Grape Strike as volunteers from CORE and SNCC taught classes in the nonviolent protest tactics they had learned in the Civil Rights Movement. They served as strike leaders and pickets, and they helped the farm workers establish their boycotts and track grapes to shipping points and markets. Decades before "multiculturalism" became a familiar and finally an institutional concept, a 1971 UFW poster features photos of Emiliano Zapata, Martin Luther King Jr., and John F. Kennedy.[6] The headline reads "One Union for Farm Workers," and the poster includes a quotation from each man discussing the importance of struggling for freedom.[7]

The United Farm Workers Organizing Committee (UFWOC), which formed in 1966 and was a predecessor to the UFW, was a coalition between Filipinos and Mexicans. Although the Mexican presence eventually dominated the UFW, posters document the continued importance of the Filipino constituency. A 1977 poster duo affirms their alliance: one poster shows a Filipina farm worker, and the other depicts a Mexican or Mexican American couple.[8] The unifying title, *Una sola unión-Vote UFW (A Single Union-Vote UFW)*, attests to both their shared history and their mutual goal of struggling for workers' rights. Malaquías Montoya, Rupert Garcia, La Raza Silkscreen Center/La Raza Graphics, and the Royal Chicano Air Force (RCAF) all produced posters expressing solidarity with Filipino issues. Their topics range broadly: they promote Filipino cultural celebrations in the United States, demand freedom for Filipina nurses accused of murder,[9] and support armed struggle in the Philippines.

Domestically, the escalating war in Viet Nam politicized a generation of students through their participation in teach-ins, demonstrations, strikes,

cubana, la guerra de Viet Nam y otros movimientos de liberación del tercer mundo empezaron a generar una conciencia política que traspasaba fronteras de clase, raza o etnia.

En 1965 trabajadores del campo filipinos se declararon en huelga contra los cultivadores de uva de la zona de Delano, en el Valle de San Joaquín. Ocho días más tarde, los dirigentes y miembros de la recientemente creada Asociación Nacional de Trabajadores del Campo (NFWA, según sus siglas en inglés), de la que fueron cofundadores César Chávez, Dolores Huerta, y Gil Padilla, votaron para unirse a los filipinos.[4] Para ayudar a entrenar a los miembros de la NFWA en técnicas de desobediencia civil y de huelga, Chávez invitó a organizadores del Congreso para la Igualdad Racial (CORE) y del Comité Estudiantil de Coordinación no Violenta (SNCC).[5] Estas organizaciones, formadas principalmente por afronorteamericanos, tenían experiencia en acciones directas no violentas tales como sentadas, detenciones y viajes de la libertad, y sus miembros ejercieron una influencia fundamental en los primeros días de la Huelga de las Uvas de Delano, donde voluntarios de CORE y el SNCC dieron clases en técnicas de resistencia pacífica que habían aprendido durante el movimiento de los derechos civiles. Sirvieron como jefes de huelga y de piquetes, y ayudaron a los trabajadores del campo a establecer un boicot y a seguir las uvas a puntos de embarque y mercados. Décadas antes de que el "multiculturalismo" se convirtiera en un concepto familiar e institucional, un cartel de la UFW de 1971 presenta fotos de Emiliano Zapata, Martín Luther King Jr. y John F. Kennedy.[6] El encabezamiento dice: *"One Union for Farm Workers"* ("Un sólo sindicato para los trabajadores del campo"), e incluye citas de cada hombre en relación con la importancia de la lucha por la libertad.[7]

El Comité de Organizador de los Trabajadores del Campo Unidos (UFWOC), formado en 1966 y fue el predecesor de la UFW, era una coalición entre filipinos y mexicanos. Aunque la presencia mexicana eventualmente dominó el UFW, los carteles documentan la importancia constante del contingente filipino. Un dúo de carteles de 1977 afirma la alianza: un cartel muestra a una trabajadora filipina, el otro a una pareja mexicana o mexicanoamericana.[8] El título unificador *Una sola unión – Vote UFW*, da fe de la historia compartida y del objetivo

común de lucha por los derechos de los trabajadores. Malaquías Montoya, Rupert Garcia, El Centro de Serigrafía La Raza/Gráficas de La Raza (llamado antes Centro de Serigrafía La Raza), y la Real Fuerza Aérea Chicana (RCAF) produjeron carteles de solidaridad con temas filipinos. Sus premisas son amplias: promocionan eventos culturales filipinos en los Estados Unidos, exigen la liberación de enfermeras filipinas acusadas de asesinato,[9] y apoyan la lucha armada en Filipinas.

A nivel doméstico, la escalada de la guerra en Viet Nam politizó a una generación de estudiantes mediante su participación en cursos informales, manifestaciones, huelgas, y, de manera más indeleble, por la visión de la llegada de miles de amigos y familiares que volvían a casa en bolsas para cadáveres. Las coaliciones universitarias, como el Frente de Liberación del Tercer Mundo (TWLF), que se formó en San Francisco State College (SFSC, hoy San Francisco State University), y la Universidad de California, Berkeley (UCB). Formado por estudiantes afronorteamericanos, asiáticoamericanos, chicanos y nativos norteamericanos, el TWLF veía en la mutua historia de opresión racial por los Estados Unidos como una base para su unidad.[10] Sus demandas incluían la creación de programas de estudios étnicos y el aumento de la admisión de estudiantes de color. El TWLF produjo y vendió muchos carteles para recaudar fondos para las personas arrestadas durante las largas huelgas estudiantiles en SFSC y UCB. Porque el TWLF era un colectivo, no se indica la autoría individual de los carteles, y es imposible hoy en día determinar cuantos fueron creados por artistas chicanos – una distinción que no hubiera sido tal en el momento de su producción.

Los carteles contra la guerra fueron producidos tanto por artistas formados profesionalmente como por otros sin ningún tipo de preparación; muchos nunca produjeron otros tras ese periodo apasionante y peligroso, mientras que otros, como Rupert Garcia[11] y Malaquías Montoya, han seguido hasta hoy creando carteles para educar e inspirar al público. Garcia estuvo destinado en indochina tras alistarse en las Fuerzas Aereas. En 1966 entró en SFSC y se unió al movimiento contra la guerra. Describe la huelga de estudiantes como un momento que marcó "la primera vez que los mexicanoamericanos y otros activistas del tercer mundo se unieron para crear una explosiva coalición 'arcoiris.'"[12]

and, most indelibly, the sight of thousands of their friends and relatives returning home in body bags. African American, Asian American, Chicano, and Native American students formed Third World Liberation Front (TWLF) coalitions at San Francisco State College (SFSC; now San Francisco State University) and the University of California, Berkeley (UCB). The TWLF saw their members' mutual history of racial oppression by the United States as a basis for unity.[10] Their demands included the creation of ethnic studies programs and more admissions of students of color. Many posters were produced and sold by the TWLF to raise bail money for those arrested during the long student strikes at SFSC and UCB. Because the TWLF was a collective, individual authorship was not indicated, and it is not possible at this time to determine how many posters were actually made by Chicano artists – nor would this singling out have been desirable at the time of their creation.

Antiwar posters were produced both by trained artists and by those without any arts background; many never produced them again after that exhilarating and dangerous period, while others, such as Rupert Garcia[11] and Malaquías Montoya, are still creating posters that educate and inspire. Garcia had been stationed in Indochina after enlisting in the Air Force. In 1966 he entered SFSC and joined the antiwar movement. He describes the student strike as marking "the first time that Mexican American and other Third World student activists united to create a politically explosive 'rainbow' coalition."[12] In 1968 Garcia produced his first silkscreens for the campuswide strike led by the TWLF, including *Right On*, which features Che Guevara,[13] and *They're Coming*, which superimposes heads of two helmeted police over a vertical baton/penis spurting blood. This quintessential 1960s graphic combines sexual references with protest, using the image to invoke the double meaning of the title. Two years later, while a member of the San Francisco Poster Workshop and the Galería de la Raza, Garcia sent the entire edition (50-70 copies) of *¡Fuera de Indochina!* (1970) [cat. no. 34] to the organizers of the August 1970 Chicano Moratorium in East Los Angeles, the first national Chicano anti-Viet Nam War demonstration. This

emotionally charged silkscreen features a Vietnamese woman screaming above words that translate as, "Get Out of Indochina!"

Despite extremely close ties with the Farm Workers Union, many Chicano activists and artists promoted issues opposed by César Chávez, particularly the concept of *La Raza*, as well as opposition to the Viet Nam War.[14] Although *La Raza*, or "the People," may seem multicultural and inclusive, it refers explicitly to peoples of Latin American descent.[15] Chávez opposed the promotion of *La Raza* as divisive in a union that from its inception was multiethnic and multiracial in its membership and supporters. Nevertheless, countless Chicano posters extol *La Raza*. Even with disproportionately high numbers of Chicano casualties in Viet Nam,[16] Chávez refused to allow the union to take a position on the war, but this did not deter tens of thousands of Chicanos from organizing and demonstrating against it. The editors of the union newspaper *El Malcriado* also disagreed with Chávez on this issue, and they circumvented his interdiction by publishing letters to the editor that strongly opposed the war.

Malaquías Montoya produced his first silkscreens for the farm workers, and he began producing posters for the TWLF after entering the University of California, Berkeley, in 1968. In *Viet Nam Aztlán*[17] (1972) [plate 18; cat. no. 35], Montoya links opposition to the war with the emerging struggle for Chicano rights. The heads of Vietnamese and Chicano males emerge from the center axis, and the bilingual – Vietnamese and Spanish – poster expresses Chicano solidarity with the Vietnamese people in words and graphics. Above and below the faces, alternating pairs of brown and yellow fists meet head-on in a stylized greeting of mutual strength and commitment which is reinforced by the phrase *"Unidos vencerán"* ("United we will win"). The

En 1968 Garcia produjo sus primeras serigrafías para una huelga general en el recinto universitario dirigida por la TWLF, incluyendo *Right On (Muy bien)*, que presenta un retrato de Che Guevara,[13] y *They're Coming (Se vienen)*, que yuxtapone las cabezas de dos policías con cascos, sobre una porra/falo de la que brota sangre. Este gráfico altamente representativo de los años 60 combina referencias sexuales y protesta, utilizando la imagen para invocar el doble significado del título. Dos años más tarde, cuando era miembro del *San Francisco Poster Workshop* (Taller de carteles de San Francisco), y de la Galería de la Raza, Garcia envió la edición completa (50-70 copias) de *¡Fuera de Indochina!* (1970) [cat. no. 34] a los organizadores de la Moratoria Chicana de agosto de 1970 en Los Angeles Este, la primera manifestación chicana contra la guerra. La emotiva serigrafía muestra a una mujer vietnamita gritando bajo el texto del cartel, "¡Fuera de Indochina!"

A pesar de los estrechos lazos que los unían a Trabajadores del Campo Unidos (UFW), muchos activistas y artistas chicanos promovieron temas a los que se oponía César Chávez, especialmente el concepto de *La Raza*, así como la oposición a la guerra de Viet Nam.[14] Aunque *La Raza* puede parecer un término multicultural e inclusivo, hace referencia específica a la gente de ascendencia latinoamericana.[15] Chávez se oponía a la promoción de *La Raza* como un término divisivo en un sindicato que, desde sus orígenes, había sido multiétnico y multirracial tanto en sus afiliados como sus colaboradores. Sin embargo, muchos carteles chicanos exaltaban *La Raza*. Incluso con números desproporcionados de bajas chicanas en Viet Nam,[16] Chávez se negó a permitir que el sindicato tomara partido en los debates sobre la guerra, pero esto no impidió que decenas de miles de los chicanos se organizaran y protestaran contra ella. Los editores del periódico del sindicato *El Malcriado* también estaban en desacuerdo con Chávez en cuanto a este tema, y eludían la prohibición de Chávez publicando

Rupert Garcia
¡Fuera de Indochina! (Get Out of Indochina!) 1970; silkscreen *(serigrafía)*
[cat. no. 34]

cartas al editor que manifestaban una fuerte oposición a la guerra.

Malaquías Montoya produjo su primera serigrafía para los trabajadores del campo, empezó a producir carteles para la TWLF después de ingresar a la Universidad de California, Berkeley, en 1968. En *Viet Nam Aztlán*[17] (1972) [plate 18; cat. no. 35], Montoya asocia la oposición a la guerra con la lucha emergente por los derechos chicanos. Las cabezas de hombres vietnamitas y chicanos emergen del eje central, y el cartel bilingüe – en vietnamita y español – expresa solidaridad chicana con el pueblo vietnamita en palabras y gráficos. Encima y debajo de las caras, puños amarillos y marrones, alternados, chocan en un gesto estilizado de mutua fuerza y dedicación, reforzado por la frase *"Unidos vencerán"*. La única palabra que no aparece en español y vietnamita es "Fuera," una demanda que domina el pié del cartel.

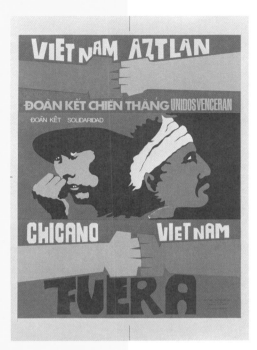

La oposición a la guerra del Viet Nam se unió a cuestiones nacionales e internacionales y fue adoptada prontamente por los artistas chicanos. Durante las décadas de 1960, 1970 y 1980, una explosión de movimientos de liberación tuvo lugar a lo largo de África, Asia y América, y la creatividad y la ira reinantes quedaron reflejadas en los carteles. La revolución cubana en especial ofreció paradigmas para el análisis político y los gráficos. Desde la revolución, muchos chicanos han visitado Cuba, y muchos fueron increpados por el gobierno de los Estados Unidos por hacerlo.[18] Incluso antes de la formación del movimiento chicano, activistas como Elisabeth Martínez y Luis Valdez viajaban a Cuba, y su obra política y cultural posterior recibió una gran influencia de la revolución.[19]

Debido a que la revolución cubana tuvo un efecto tan profundo e indeleble en el discurso político y la producción artística chicana, la importancia de los carteles cubanos en el desarrollo del cartel chicano es

only word not appearing in both Spanish and Vietnamese is *"Fuera"* ("Get out"), a demand that dominates the bottom of the poster.

Opposition to the Viet Nam War merged both domestic and international issues and was quickly embraced by Chicano artists. Throughout the 1960s, 1970s, and 1980s, an explosion of national liberation movements occurred throughout Africa, Asia, and the Americas, and the creativity and rage in the streets were mirrored in posters. The Cuban Revolution in particular provided paradigms for both the political analysis and the graphics. Many Chicanos have visited Cuba since the early days of the revolution, and some were harassed by the U.S. government for doing so.[18] Even before the Chicano Movement formed, activists such as Elizabeth Martínez and Luis Valdez traveled to Cuba, and their subsequent cultural/political work was profoundly affected by that revolution.[19]

Because the Cuban Revolution had such an indelible effect on Chicano political discourse and artistic production, the importance of Cuban posters in the development of the Chicano poster cannot be overstated. The Viet Nam War linked domestic Chicano oppression with U.S. international imperialist actions; Cuban posters expressed this in graphics.[20] Diverse Cuban organizations, notably the Organization in Solidarity with Africa, Asia, and Latin America (OSPAAAL) and the Continental Latin American Students' Organization (OCLAE), designed hundreds of international solidarity and anti-imperialist posters and distributed thousands of copies throughout the world. As art historian David Kunzle has written, "Functioning as a form of effective global communication, exportable posters...projected Cuban foreign policy outside the country and heightened public awareness of important issues world-

Malaquías Montoya
Viet Nam Aztlán, 1972; offset lithograph *(litografía offset)*
[plate 18; cat. no. 35]

177

wide."[21] Both the content and form of Cuban posters – their expressions of internationalism, the boldness of their graphics, and their multilingual texts (typically Spanish, English, French, and Arabic) – are reflected in many Chicano posters.

In 1970 a series of silkscreen posters by Cuban artist René Mederos was exhibited at the recently established Galería de la Raza in San Francisco, along with an exhibition of photographs of Cuba. Posters by Ralph Maradiaga and Rupert Garcia promoted the exhibition.[22] Maradiaga's poster features a triple portrait of Che Guevara, whose beret shows a map of Cuba where the star normally is placed. To highlight solidarity with Cuba, the exhibition opened on July 26, the anniversary of the Cuban Revolution.[23] Antiwar activist Susan Adelman and artist Juan Fuentes curated another Cuban poster exhibition in 1974 at the California Palace of the Legion of Honor. Adelman and Fuentes also produced a program on the exhibition for San Francisco television. That same year Linda Lucero went to Cuba with the Venceremos Brigade,[24] bringing Bay Area posters to Cuba and Cuban posters back to California. Exhibitions of Cuban posters continued to be organized in both Northern and Southern California throughout the 1980s and 1990s.

Although U.S. posters expressing solidarity with Cuba have been made by both Chicano and non-Chicano artists, portraits of Fidel Castro are included far more often in Chicano posters. Malaquías Montoya in particular has produced a number of silkscreens heroically portraying Fidel Castro and commemorating July 26.[25] Given the close connection between many Chicanos and the Cuban Revolution, it thus seems ironic that Cuban posters do not express reciprocal solidarity with the Chicano struggle. Between 1967 and 1979 OSPAAAL produced posters about the Black Panther Party and the murder of George Jackson. They demanded freedom for Angela Davis and the Wilmington Ten. Among the many Cuban posters attacking U.S. foreign and domestic policy, there are at least a dozen expressing solidarity with the African American community, but there are no works about Chicano issues. A 1979 silkscreen by Julio Eloy

innegable. La guerra de Viet Nam enlazó la opresión de los chicanos con las acciones imperialistas internacionales de los Estados Unidos; los carteles cubanos lo expresaban en gráficos.[20] Varias organizaciones cubanas, especialmente la Organización de Solidaridad Para África, Asia y América Latina (OSPAAAL), y la Organización Continental Latino Americana de Estudiantes (OLLAE), diseñaron cientos de carteles de solidaridad internacional y contra el imperialismo, y distribuyeron miles de copias por todo el mundo. Como ha notado historiador de la arte David Kunzle, "Funcionando como una forma de comunicación global efectiva, los carteles para la exportación...proyectaban la política exterior de Cuba fuera del país, y concienciaron al público de temas importantes a nivel global".[21] Tanto el contenido como la forma de los carteles cubanos – sus expresiones de internacionalismo, la audacia de sus gráficos, y sus textos multilingües (generalmente en español, inglés, francés y árabe) – están reflejados en muchos carteles chicanos.

En 1970, se expusieron en la recientemente creada Galería de la Raza en San Francisco, una serie de serigrafías por el artista cubano René Mederos, junto con una exposición de fotografías de Cuba. Carteles de Ralph Madariaga y Rupert Garcia promocionaron la exposición.[22] El cartel de Madariaga muestra un retrato triple de Che Guevara, cuya boina presenta un mapa de Cuba en el lugar donde aparece normalmente la estrella. Para subrayar la solidaridad con Cuba, la exposición se inauguró el 26 de julio, el aniversario de la revolución.[23] La activista antiguerra Susan Adelman y el artista Juan Fuentes coorganizaron otra exposición del cartel cubano en 1974 en el Palacio de California de la Legión de Honor. Fue la exhibición temporal que más participación tuvo allí. Adelman y Fuentes también coprodujeron un programa sobre la exhibición para la televisión de San Francisco. Ese mismo año, Linda Lucero visitó Cuba con la Brigada Venceremos,[24] llevando carteles de la zona de la bahía, y regresando con carteles cubanos. Durante los años 80 y 90 continuaron organizándose exposiciones de carteles cubanos en el norte y sur de California.

Aunque los carteles de Estados Unidos que expresaban solidaridad con Cuba surgieron tanto de artistas chicanos como no chicanos, los carteles chicanos representan mucho más a menudo a Fidel

Castro. Malaquías Montoya, en particular, produjo una serie de serigrafías que representaban a Fidel Castro de manera heroica conmemorando el 26 de julio.[25] Dada la estrecha relación entre muchos chicanos y la revolución cubana, parece irónico que los carteles cubanos no expresaran una solidaridad recíproca con la lucha chicana. Entre 1967 y 1979, la OSPAAAL produjo carteles sobre el partido de los Panteras Negras y el asesinato de George Jackson. Pidieron la libertad de Angela Davis y de los Diez de Wilmington. Entre los muchos carteles cubanos condenando la política exterior e interna de los Estados Unidos, existen al menos una docena que expresan solidaridad con la comunidad afro-norteamericana, pero no hay carteles sobre reivindicaciones chicanas. Una serigrafía de Julio Eloy de 1979 que anuncia una retrospectiva de cine chicano es el único cartel cubano que hace referencia a los chicanos, y el cineasta chicano Jesús Treviño estuvo directamente involucrado en la organización de la serie.[26] No hay obras de OSPAAAL ni OCLAE, los principales productores cubanos de carteles internacionales, sobre la lucha chicana.

En 1975 las tropas norteamericanas fueron retiradas de Viet Nam, pero los artistas chicanos siguieron enfocándose en los muchos lugares del mundo donde los dólares, el interés y la influencia de los Estados Unidos dificultaban la democracia. Siguiendo los lazos históricos con los filipinos que se habían iniciado una década antes, los carteles chicanos apoyaban el movimiento de liberación nacional que comenzó en 1960 en oposición a la dictadura de Marcos, que contaba con el apoyo de los Estados Unidos. Un cartel de 1975 de la RCAF anuncia el Segundo Congreso Nacional de la Unión Democrática de Filipinos (KDP),[27] un grupo norteamericano que apoyaba la lucha filipina. El texto, *"Isulong ang Pakikibaka! Forward in the Struggle"* ("Adelante en la lucha"), acompaña a una imagen de un hombre que sostiene un libro y una mujer portando una pistola. En 1978 Rupert Garcia diseñó dos carteles de offset para el KDP; las dos obras expresan apoyo por la resistencia armada. *Benefit for the New People's Army (Beneficio para el nuevo ejército del pueblo)* presenta al Comandante Dante de la guerrilla filipina, que entonces estaba encarcelado.[28] La declaración *"The Philippine Revolution Advances"* ("La revolución filipina avanza"), aparece grabada sobre su cabeza.

which announces a retrospective of Chicano films is the only Cuban poster that makes reference to Chicanos, and Chicano filmmaker Jesús Treviño was directly involved in planning the retrospective.[26] There are no works from OSPAAAL or OCLAE, the primary producers in Cuba of international solidarity posters, on Chicano struggles.

U.S. troops were removed from Viet Nam in 1975, but Chicano artists continued to target the many places throughout the world where U.S. dollars, interests, and influence actively opposed democracy. Continuing the historic links with Filipinos that had begun a decade earlier, Chicano posters supported the national liberation struggle that began in the 1960s to oppose the U.S.-supported Marcos dictatorship. A 1975 RCAF poster announces the Second National Congress of the Union of Democratic Filipinos (KDP),[27] a U.S. group supporting the Filipino struggle. The text, *"Isulong ang Pakikibaka!* Forward in the Struggle," accompanies a man holding a book and a woman holding a gun. In 1978 Rupert Garcia designed two offset posters for the KDP; both works express support for armed resistance. *Benefit for the New People's Army* features Filipino guerrilla Commander Dante,[28] who was in prison at that time. The statement "The Philippine Revolution Advances" appears above his head.

Chicano artists responded when a U.S.-backed military coup overthrew the democratically elected government of Chile in 1973. When the *Esmeralda,* a Chilean ship where prisoners were tortured, was scheduled to enter the Oakland Naval Yard in June 1974, Linda Lucero produced *Stop the Esmeralda!* This silkscreen alerted people to the time, date, and place of the ship's arrival so that they could mobilize in order to prevent it from docking. Opposition to the Chilean dictatorship continued, and efforts to economically isolate the brutal dictatorship of General Augusto Pinochet paralleled the actions of the antiapartheid movement against South Africa and the UFW against growers and the Safeway grocery chain: boycotts.[29]

Boycotts were invoked against products from Chile and U.S. business institutions that continued to

negotiate and trade with Chile. In *STOP! Wells Fargo Bank Loans to Chile* (1979) [cat. no. 37] Malaquías Montoya used the bank's trademark stagecoach, symbol of a romanticized and heroicized U.S. past, to call attention to their unheroic financial support of the Chilean military junta. In addition to listing the atrocities committed in Chile, this poster promoted direct sanctions against the bank by announcing a "withdrawal day" when people would transfer their accounts. In the context of this poster, it is important to note that Wells Fargo was one of the few U.S. banks to refuse to do business with South Africa in the 1980s. One can but speculate that the unfavorable public attention directed toward Wells Fargo in the 1970s alerted them to the dangers of continuing to support governments whose abuses attracted wide international attention.

Chicano artists opposed another covert U.S. intervention, this time in Angola.[30] Malaquías Montoya's 1976 silkscreen *Recognize the People's Republic of Angola!* simultaneously supports regional liberation efforts by stating that "the struggle continues... Zimbabwe, Namibia, Azania."[31] A few years later, La Raza Silkscreen Center/La Raza Graphics produced *Angola Lives!* (1979/1980) for the Southern Africa Solidarity Committee. Beginning in the mid-1970s and with their output dramatically increasing throughout the 1980s, Malaquías Montoya, Rupert Garcia, Juan Fuentes, and Mark Vallen all produced posters demanding an end to racist practices in South Africa. Their posters thus played a significant role: they simultaneously reflected and promoted the growing antiapartheid movement in the United States.

The Puerto Rican struggle against colonialism was occurring closer to home.[32] During a trip to Cuba in 1974, Linda Lucero met many Puerto Ricans from New York, and she was profoundly moved by their

Los artistas chicanos respondieron cuando un golpe de estado apoyado por los Estados Unidos derrocó al presidente electo democraticamente de Chile en 1973. Cuando se tenía previsto que el *Esmeralda,* un barco chileno donde se torturó a prisioneros, ingresara a los astilleros de Oakland en 1974, Linda Lucero produjo *Stop the Esmeralda! (¡Detengan a la Esmeralda!).* La serigrafía alertaba al público del día, la hora y el lugar de la llegada del buque para provocar una movilización que evitara su atraque. La oposición a la dictadura chilena continuó, y los esfuerzos para aislar económicamente el régimen brutal de Augusto Pinochet fueron comparables a las acciones del movimiento antiaparheid contra Sudáfrica, y del UFW contra los cultivadores y la cadena de supermercados Safeway: boicots.[29]

Se llamó a boicots de productos chilenos y los de las empresas norteamericanas que mantenían relaciones con Chile. En *STOP! Wells Fargo Bank Loans to Chile* (*¡Alto! ¡A los préstamos del banco Wells Fargo a Chile!;* 1979) [cat. no. 37] Malaquías Montoya utiliza una diligencia, el logotipo del banco, símbolo romantizado e idealizado de la historia de los Estados Unidos, para llamar la atención al antiheróico apoyo de la institución a la junta militar chilena. Además de enumerar las atrocidades cometidas en Chile, este cartel exigía sanciones directas contra el banco, anunciando un "día del retiro de fondos," cuando los clientes transferirían sus fondos fuera de la institución. En el contexto de este cartel, es importante hacer notar que la Wells Fargo era uno de los pocos bancos que se negaron a hacer negocios con Sudáfrica en los años 80. Sólo se puede especular que la publicidad negativa dirigida hacia Wells Fargo en los años 70 alertó a la compañía de los peligros de seguir apoyando a gobiernos cuyos abusos atraían atención internacional.

Los artistas chicanos se opusieron a otra intervención encubierta norteamericana, esta vez en Angola.[30] La serigrafía de 1976 por Malaquías Montoya, *Recognize*

Malaquías Montoya
STOP!! Wells Fargo Bank Loans to Chile (¡ALTO! A los préstamos del Banco Wells Fargo a Chile) 1979
offset lithograph *(litografía offset)*
[cat. no. 37]

180

the Poeple's Republic of Angola! (¡Reconozcan a la
República Popular de Angola!), apoya al mismo tiempo
las luchas de liberación de otros países de la regionales
al afirmar "la lucha continúa...Zimbabwe, Namibia,
Tanzania".[31] Unos años después, El Centro Gráfico La Raza
produjo *Angola Lives!* (¡Angola Vive!; 1979-1980), para el
comité de Solidaridad de Africa del Sur. Malaquías
Montoya, Rupert Garcia, Juan Fuentes y Mark Vallen
produjeron carteles reclamando el fin de las prácticas
racistas en Sudáfrica desde mediados de la década de
1970, e incrementado su producción de manera
dramática hasta los años 80. Sus carteles jugaron un
papel importante: reflejaban y impulsaban el movimiento
antiaparheid en los Estados Unidos.

 La lucha de Puerto Rico contra el colonialismo era
un tema más cercano.[32] Durante un viaje a Cuba en
1974, Linda Lucero conoció a muchos portorriqueños de
Nueva York, cuya lucha por la autodeterminación la
conmovió. Tras regresar al Centro Gráfico La Raza, Lucero
produjo un cartel que tenía como protagonista a Lolita
Lebrón [cat. no. 36], quién había dirigido un ataque contra
Cámara de Representantes en 1954 con la intención de
proclamar la independencia de Puerto Rico. Cinco
congresistas resultaron heridos de bala, y Lebrón, junto a
otros tres nacionalistas portorriqueños, fueron enviados a
prisión durante más de 25 años. Lucero produjo un
segundo cartel representando a Lebrón
en 1977, que volvió a publicarse un año
después. En una época en que cada vez
más activistas americanos se identifica-
ban con causas de liberación, Lebrón
representó un modelo de muchas de las
luchas de liberación nacional, las
reivindicaciones de las mujeres y de los
pueblos de habla hispana bajo el
dominio de los Estados Unidos. Los
carteles de Lucero formaron parte de
un movimiento creciente en los Estados
Unidos y Puerto Rico que exigía la
liberación de los nacionalistas puertor-
riqueños, y en 1979 el Presidente
Jimmy Carter accedió a perdonar
incondicionalmente a Lebrón y los otros
tres prisioneros portorriqueños.[33]

 Cuando, en 1979, la revolución sandinista derrocó

efforts for self-determination. Upon returning to La
Raza Silkscreen Center/La Raza Graphics, Lucero
produced a poster featuring *Lolita Lebrón* [cat. no. 36],
who led a 1954 attack on the U.S. House of
Representatives in order to proclaim Puerto Rican
independence. Five congressmen were shot and
Lebrón – along with three other Puerto Rican nation-
alists – remained in prison for more than twenty-five
years. Lucero produced a second poster featuring
Lebrón in 1977 and it was reissued a year later. At a
time when growing numbers of U.S. activists identi-
fied with and supported many liberation movements,
Lebrón epitomized national liberation struggles,
women's struggles, and the struggles of a Spanish-
speaking people under U.S. domination. Lucero's
posters were part of a growing movement within the
United States and in Puerto Rico which demanded
the Puerto Rican nationalists' freedom, and in 1979
President Jimmy Carter unconditionally pardoned
Lebrón and the three other Puerto Rican prisoners.[33]

 When the Sandinista Revolution in Nicaragua
overthrew the U.S.-supported Somoza dictatorship in
1979, public attention was drawn to the region
frequently referred to as "our backyard." Throughout
the 1980s, Chicano artists – both veterans of the Viet
Nam era and those of a younger generation –
produced many powerful posters
opposing U.S. intervention and
expressing solidarity with the liber-
ation movements throughout
Central America and the Caribbean.
Chicano posters were among the
first to recognize and promote the
revolutionary struggles of
Nicaragua (the Sandinista National
Liberation Front, or FSLN) and El
Salvador (led by the Farabundo
Martí National Liberation Front, or
FMLN), long before these
movements became well known on
college campuses throughout the
United States. In 1976, three years
before the Sandinista victory, Juan
Fuentes produced a poster featuring Augusto César
Sandino [cat. no. 39], after whom the FSLN is named,
who successfully fought against the U.S. Marines in

Juan Fuentes
Poetry for the Nicaraguan Resistance (Poesía para la resistencia nicaragüense) 1976
offset lithograph *(litografía offset)*
[cat. no. 39]

Nicaragua in the 1920s and 1930s.[34] In 1978 La Raza Silkscreen Center/La Raza Graphics produced two posters in solidarity with the FSLN: an offset featuring Sandino, and a silkscreen by Lucero expressing "Solidarity with the peoples of Nicaragua and El Salvador." Lucero's piece features both Sandino and Farabundo Martí, the Salvadoran leader who was killed in 1932. It is one of the earliest U.S. posters jointly supporting the two struggles that were frequently linked throughout the 1980s.

Another early poster linking Nicaragua and El Salvador is a 1979 offset by Malaquías Montoya which features a photographic collage of two armed youths; there are also initials that refer to each country's revolutionary organization. The letters F, __, L, and N are clear, but the youth on the left is positioned in front of the second letter so that it is intentionally ambiguous – it simultaneously reads FSLN and FMLN. The FSLN had just ousted the Somoza government in Nicaragua, and the FMLN was thus inspired to escalate their attacks against the Salvadoran government. Posters frequently reuse and recycle images, and the figure on the right of a young boy leaning against a wall holding a gun also appears in a 1981 RCAF poster by Louie "The Foot" González produced for The Salvadoran People's Support Committee [plate 21; cat. no. 42].

Lucero and the other artists working at La Raza Silkscreen Center/La Raza Graphics produced many international solidarity posters. In the late 1970s or early 1980s a promotional brochure reproduced eighteen posters for sale from the organization, twelve of which focus on international issues. There are four about the Mexican Revolution (including two separate images of Zapata), four about Cuba (two images of José Martí and two of Che), two on Puerto Rico (both Lolita Lebrón), one expressing solidarity with El Salvador and Nicaragua, and one on the

en Nicaragua a la dictadura de los Somoza, que recibía el respaldo de los Estados Unidos, la atención del público se enfocó en la región señalada frecuentemente como "nuestro jardín". Durante la década de 1980, artistas chicanos, tanto veteranos de la era Viet Nam como representantes más jóvenes, produjeron muchos carteles en oposición a la intervención norteamericana y expresando solidaridad con los movimientos de liberación de toda Centroamérica y el Caribe. Incluso antes de que los movimientos revolucionarios de Nicaragua y El Salvador, el Frente Sandinista de Liberación Nacional, (FSLN) y el Frente Farabundo Martí para la Liberación Nacional (FMLN) respectivamente, fueran ampliamente conocidos en los recintos universitarios de los Estados Unidos, los carteles chicanos fueron de los primeros en reconocer y promover estas luchas. En 1976, tres años antes de la victoria sandinista, Juan Fuentes produjo un cartel representando a Augusto Cesar Sandino [cat. no. 39], cuyo nombre celebra el FSLN, que luchó con éxito contra los Marines norteamericanos en Nicaragua en las décadas de 1920 y 1930.[34] En 1978 El Centro Gráfico La Raza produjo dos carteles de solidaridad con el FSLN: uno en

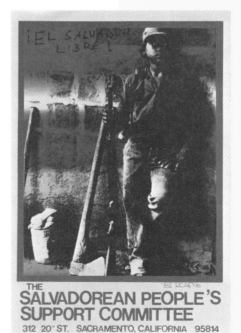

offset representando a Sandino, y una serigrafía de Lucero mostrando "Solidaridad con los pueblos de Nicaragua y El Salvador". La obra de Lucero muestra a Sandino y Farabundo Martí, el lider salvadoreño asesinado en 1932, y es uno de los primeros carteles norteamericanos que apoya dos causas presentadas conjuntamente en los años 80.

Otro cartel temprano que ligaba a Nicaragua y El Salvador es un offset de 1979 por Malaquías Montoya, que muestra un collage fotográfico de dos jóvenes armados; muestra también iniciales que se refieren a las organizaciones revolucionarias de cada país. Las letras F, __, L, and N se ven claramente, pero el joven de la izquierda cubre la segunda letra para crear una sensación de ambigüedad, pudiendo interpretarse simultáneamente como FSLN y FMLN. El FSLN acababa de derrocar al gobierno de Somoza en

Louie "The Foot" González
Salvadorean People's Support Committee (El comité de apoyo del pueblo salvadoreño) 1981
silkscreen *(serigrafía)*
[plate 21; cat. no. 42]

Nicaragua, y el FMLN se animó entonces a intensificar sus ataques contra el gobierno salvadoreño. Los carteles a menudo reciclan imágenes, y la figura de la derecha de un muchacho apoyado en una pared sosteniendo un arma también aparece en un cartel de 1981 del RCAF por Louie "El Pie" González producido para el Comité de Apoyo al Pueblo Salvadoreño [plate 21; cat. no. 42].

Lucero y otros artistas del Centro Gráfico La Raza produjeron muchos carteles de solidaridad internacional. A finales de la década de 1970 y principios de los 80, un folleto promocional mostraba dieciocho carteles en venta en la organización, doce de los cuales se centraban en temas internacionales. Cuatro eran sobre la revolución mexicana, (incluyendo dos imágenes diferentes de Zapata,) cuatro sobre Cuba, (dos imágenes de José Martí, dos del Che), dos de Puerto Rico (ambos mostrando a Lolita Lebrón), uno expresando solidaridad con El Salvador y Nicaragua, y uno sobre las luchas que tenían lugar en toda América Latina. Este énfasis internacional revela tanto acerca del clima político de la época como acerca del Centro Gráfico La Raza, cuyos miembros eran principalmente chicanos y salvadoreños de primera generación. También en este folleto aparece *The Land is Ours (La tierra es nuestra)* de Herbert Sigüenza (1978), que liga visualmente la UFW con los indígenas norteamericanos;[35] aunque no se trata de un cartel de solidaridad internacional, relaciona claramente la lucha de los dos pueblos desposeídos.[36]

Los carteles de solidaridad pueden ser directos o sutiles. No hay un planteamiento único. Pueden mostrar a niños blandiendo armas de fuego, o anunciar lecturas de poesía. El humor negro de *It's Simple, Steve... (Es fácil, Steve...;* 1980) [cat. no. 44] de Herbert Sigüenza, contrasta de manera dramática con el conmovedor *Tejido de los desaparecidos* (1984) [plate 22; cat. no. 45] de Ester Hernández, pero los dos utilizan una

struggles occurring throughout Latin America. This strong international emphasis reveals as much about the political climate of the times as about La Raza Silkscreen Center/La Raza Graphics, whose members were primarily Chicanos and first-generation Salvadorans. Also in this catalogue is Herbert Sigüenza's *The Land Is Ours* (1978), which visually links the UFW with Native Americans;[35] although this is not an international solidarity poster, it clearly links the struggles of two dispossessed peoples.[36]

Solidarity posters can be subtle or in your face. There is no single style or approach. They can show children with guns or announce a poetry reading. The dark cartoon humor of Herbert Sigüenza's *It's Simple Steve...* (1980) [cat. no. 44] contrasts dramatically with Ester Hernández' poignant *Tejido de los desaparecidos* (*Textile of the Disappeared;* 1984) [plate 22; cat. no. 45], but both use a familiar image in an unfamiliar way. Sigüenza appropriates and merges characters from two popular World War II cartoon series by Milton Caniff – the Dragon Lady from *Terry and the Pirates* (1930s-1940s) and Steve Canyon from a comic strip of the same name (1940s-1980s). This attracts our attention, and then he shocks us with the forcefulness of the Dragon Lady's words: "It's simple Steve. Why don't you and your boys just Get the Fuck out of El Salvador!" Obviously, Sigüenza's text would never have appeared in a family comic strip. Because both Terry and Steve were Air Force pilots with extensive experience in Asia, the use of this particular cartoon conveys additional historical references to imperialism and racism.

Hernández, on the other hand, uses a traditional Central American textile/weaving motif and,

Ester Hernández
Tejido de los desaparecidos (Textile of the Disappeared) 1984; silkscreen *(serigrafía)*
[plate 22; cat. no. 45]

183

while her bloodstained pattern of helicopters and bodies is anything but a traditional pattern in cloth, it has become too common in Central American reality. The subtlety of this silkscreen stands out when considered within the context of most poster graphics, which are relatively straightforward: they provide the viewer with context and information, and they are designed to be understood quickly. *Tejido de los desaparecidos* has no words, however, and so the viewer must have prior knowledge to fully understand its anger. Yreina Cervántez also requires the viewer to work to interpret the many layers of meaning in *El pueblo chicano con el pueblo centroamericano* (*The Chicano Village with the Central American Village;* 1986) [plate 20; cat. no. 40]. *El pueblo chicano* is so full of historic and contemporary icons interspersed with political, religious, and autobiographical references that the viewer is challenged to discover and decipher them. Southern California freeway overpasses are adorned with slogans,[37] raised fists, and portraits of revolutionaries Che Guevara, Augusto Sandino, and Rigoberta Menchú.[38] As Cervántez's ringed left hand holds the steering wheel and a single eye looks back at us through the rearview mirror, the freeway scene is filled with evocative images ranging from an ancient Aztec to the *Virgen de Guadalupe* to an outline of bodies on the freeway. With its complete integration of expressions of international solidarity with personal experiences, this piece shows the inextricable link between international issues and domestic identity.

In addition to *La Virgen,* the *calavera* and Gothic-style graffiti lettering are also popular Chicano iconographic symbols frequently integrated into protest posters. Three armed *calaveras* dressed in shredded U.S. military fatigues are featured in Mark Vallen's 1986 black-and-white offset *Stop the War in Central America.* Five years later, Vallen has stripped the uniforms – and the life – out of the skeletons with a sardonic play on George Bush's slogan about a "new world order." Designed as the Persian Gulf War was raging, this 1991 silkscreen [cat. no. 83] shows only a pile of fluorescent yellow-green skulls under the words "New World Odor," which are written in Gothic-style caps. While he evokes graffiti, Vallen

imagen familiar de una manera extraña. Sigüenza se apropia y yuxtapone dos personajes de *Terry y los piratas,* las tiras cómicas de Milton Caniff populares durante la Segunda Guerra Mundial: Dragon Lady, que apareció en los años 30 y 40, y Steve Canyon, que se imprimió desde los años 40 hasta los 80. Para llamar la atención y luego para impactarnos con la fuerza de las palabras, Dragon Lady dice: "Es fácil, Steve. ¿Por qué carajo tú y los muchachos no os vais de El Salvador?" Obviamente, el texto de Sigüenza nunca aparecería en una tira cómica familiar. Porque Terry y Steve eran pilotos de la Fuerza Aérea con experiencia en Asia, el uso de esta tira cómica específica añade peso a la referencia histórica de imperialismo y racismo.

Hernández, por otro lado, utiliza un motivo de tejidos centroamericanos y, mientras que su ensangrentada pieza con helicópteros y cadáveres no es en absoluto una forma tradicional de bordado, representaba una realidad común de América Central. La sutileza de esta serigrafía resalta cuando se la considera dentro del contexto de la mayoría de los carteles gráficos, que son relativamente directos: ofrecen al espectador contexto e información, y están diseñados para que se los entienda rápidamente. *Tejido de los desaparecidos* no presenta ninguna información escrita, y el espectador debe conocer de antemano el tema para entender plenamente su rabia. Yreina Cervántez también pide al espectador que interprete los múltiples estratos de significado en *El pueblo chicano con el pueblo centroamericano* (1986) [plate 20; cat. no. 40]. *El pueblo chicano* está lleno de referencias históricas e íconos contemporáneos rebosando referencias políticas, religiosas, y autobiográficas que el espectador debe descubrir y descifrar. Muestra puentes de autopistas adornados con consignas,[37] puños alzados, y retratos de los revolucionarios Che Guevara, Augusto Sandino, y Rigoberta Menchú.[38] Mientras la mano izquierda, anillada de Cervántez empuña el volante, un ojo único nos mira por el espejo retrovisor, la escena de la autopista está llena de imágenes evocativas que van desde un antiguo Mexica, a la Virgen de Guadalupe, a la silueta de cadáveres en la autopista. Con esta integración completa de expresiones de solidaridad internacional con experiencias personales, esta pieza muestra el lazo inextricable entere los asuntos internacionales y la identidad doméstica.

Además de La Virgen, la calavera, y el graffiti estilo gótico son símbolos iconográficos chicanos integrados a menudo en los carteles chicanos de protesta. El offset en blanco y negro de Mark Vallen *Stop the War in Central America* (*Paren la guerra en América Central;* 1986), representa tres calaveras armadas, vestidas con ropa militar norteamericana hecha jirones. Cinco años más tarde, Vallen ha quitado los uniformes – y la vida – de los esqueletos jugando sardónicamente con la frase de George Bush sobre un "nuevo orden mundial". Diseñado durante la Guerra del Golfo, esta serigrafía de 1991 [cat. no. 83], muestra solamente una pila de calaveras fluorescentes amarillo-verdosas, bajo las palabras *"New World Order"* ("Nuevo Orden Mundial"), escrito en mayúsculas de estilo gótico. Mientras que evoca el graffiti, Vallen simplifica la el diseño de las letras para asegurar la legibilidad de la declaración, que utiliza los caracteres góticos altamente estilizados que utilizan los *"taggers"* y que son casi ilegibles a los no iniciados, las letras de Vallen clarifican el mensaje: El nuevo orden mundial de Bush es pésimo.

La política de los Estados Unidos en el Oriente Medio provoca a menudo reacciones de los artistas de carteles. Mientras que no resulta sorprendente que algunos hechos reciban más atención que otros, los artistas que no vacilan en criticar la política exterior de los Estados Unidos por cualquier motivo, pocas veces producen, sin embargo, carteles que critican a Israel o reclaman derechos para los Palestinos. Ya que el tema de la patria Palestina tiene poca representación en los carteles políticos norteamericanos, es importante apuntar que muchos artistas chicanos, especialmente Juan Fuentes, Malaquías Montoya, y Mark Vallen – produjeron carteles solidarizándose con el pueblo palestino. Todas sus obras incluyen el *kaffiyah,* el tocado blanco y negro característico de los palestinos. Para la página del calendario del Centro Gráfico La Raza de enero y febrero de 1982, Fuentes produjo *Long Live Palestine (Viva Palestina),* con texto en español, inglés y árabe. Sobre el calendario

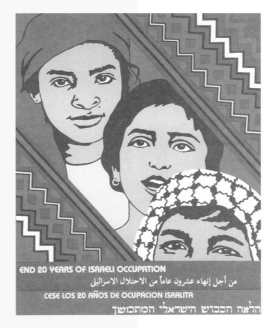

simplifies the lettering to ensure the legibility of the statement; although this contrasts with the highly stylized Gothic lettering used by taggers, which is almost illegible to the uninitiated, Vallen's letters clarify his message: Bush's new world order stinks.

U.S. policy in the Middle East frequently provokes graphic responses from poster artists. While it is not surprising that some events receive much more attention than others, artists who are quick to criticize U.S. foreign policy on almost any topic nonetheless rarely produce posters criticizing Israel or demanding Palestinian rights. Since the issue of a Palestinian homeland is notably underrepresented in the U.S. political poster, it is important to note how many Chicano artists – in particular Juan Fuentes, Malaquías Montoya, and Mark Vallen – have produced posters expressing solidarity with the Palestinian people. All of their works feature the *kaffiyah,* the traditional and very distinctive black-and-white patterned Palestinian headdress. For the January-February page of the 1982 La Raza Silkscreen Center/La Raza Graphics' calendar silkscreen, Fuentes produced *Long Live Palestine,* with the text in English, Spanish, and Arabic. Above the calendar are two Palestinians, both wearing *kaffiyahs* – one man holds a rocket launcher, the other a machine gun. Five years later, Fuentes produced an offset for the November 29th Committee for Palestine[19] to protest the continued building of settlements in the occupied territories. The poster [cat. no. 43] features three large faces arranged diagonally across the page, facing the viewer. One wears a *kaffiyah*. The abstract pattern on either side of the diagonal features the colors of the Palestinian flag: red, black, white, and green. On the bottom, "End 20 Years of Israeli Occupation" is written in English, Arabic, Spanish, and Hebrew. The influence of the Cuban poster is strongly present here, both in

Juan Fuentes
End 20 years of Israeli Occupation (Cesen los 20 años de la ocupación israelita) 1987
offset lithograph *(litografía offset)*
[cat. no. 43]

terms of the topic and the use of four languages.

Optimism for an end to the repression of Palestinians is expressed in Malaquías Montoya's *A Free Palestine* (1989).[40] There are two adjacent abstracted heads, one covered with a *kaffiyah*, the other wearing a green army helmet. In front of them – not dividing them – is barbed wire around which has grown a flowering vine. Above is a quote from author and art historian Dore Ashton,[41] who paraphrases Jean-Paul Sartre's condemnation of prejudice: "When, so many years ago, Jean-Paul Sartre condemned prejudice, he wrote: 'Not one French man will be free so long as the Jews do not enjoy the fullness of their rights. Not one Frenchman will be secure so long as a single Jew – in France or in the world at large – can fear for his life.' Now, by a terrible irony, he would have to say that not one Jew will be free so long as a single Palestinian fears for his life." Emotions continue to run high on the Palestinian cause. Mark Vallen's *Sabra* (1983), whose title refers to a 1982 massacre in Lebanon,[42] features a larger-than-life head completely covered with a *kaffiyah;* only the eyes are visible. There are neither weapons nor words on this poster, not even the title, but Vallen was accused of glorifying terrorism simply because he depicted someone wearing a *kaffiyah*.[43]

Throughout the twentieth century, posters have been an important and well-utilized tool for calling attention to the plights of political prisoners, and Chicano posters feature both the famous and the little known. Rupert Garcia's *Free Nelson Mandela and All South African Political Prisoners* (1981) was one of the most striking of the many posters produced during Mandela's decades of imprisonment. Herbert Sigüenza's *Free the Political Prisoners of Colombia*, a 1982 silkscreen from La Raza Silkscreen Center/La Raza Graphics, features a struggle not

aparecen dos palestinos, luciendo *kaffiyahs* – un hombre blandiendo un lanzamisiles, el otro una ametralladora. Cinco años más tarde, Fuentes produjo un offsset para el Comité de Palestina del 29 de noviembre[39] en protesta por la continuada construcción de asentamientos en los territorios ocupados. *El cartel* [cat. no. 43], muestra tres caras ordenadas diagonalmente en la página, mirando al observador. Uno lleva un *kaffiyah*. El diseño abstracto que aparece a cada lado muestra los colores de la bandera palestina: rojo, negro, blanco y verde. En la parte inferior, la frase "Acabemos con 20 años de ocupación israelí", aparece en inglés, español, árabe y hebreo. La influencia del cartel cubano es evidente aquí, tanto en lo temático como en el uso de los cuatro idiomas.

El optimismo en relación con el fin de la represión palestina queda expresado en *A Free Palestine* (*Una Palestina libre;* 1989), de Malaquías Montoya.[40] Representa dos cabezas abstractas, una cubierta con un kaffiyah, la otra con un casco del ejército. Frente a ellas – no dividiéndolas – hay un alambre de espino alrededor de la cual crece una viña florida. En la parte superior aparece una cita del histori-ador del arte Dore Ashton,[41] que parafrasea la condena a los prejuicios de Jean Paul Sartre: "cuando, hace tantos años, Jean-Paul Sartre condenó los prejuicios, escribió: 'Ningún francés será libre mientras los judíos no disfruten de la plenitud de sus libertades. Ningún francés estará seguro mientras un solo judío – en Francia o en el mundo entero – tema por su vida.' Hoy, por una terrible ironía, debería decir que ningún judío será libre mientras un solo palestino tema por su vida". La causa palestina siguió despertando fuertes emociones. *Sabra* (1983), de Mark Vallen, cuyo título hace referencia a una masacre en el Líbano en 1982,[42] presenta una cabeza de gran tamaño embozada en un *kaffiyah;* sólo los ojos son visibles. No hay armas ni palabras en este cartel, ni siquiera un título, pero Vallen fue acusado de glorificar el terrorismo simplemente por representar a alguien que lleva un *kaffiyah*.[43]

Malaquías **Montoya**
A Free Palestine (Una Palestina libre) 1989
silkscreen *(serigrafía)*
Courtesy of the artist

A lo largo del siglo XX, los carteles han sido una herramienta importante y muy bien utilizada para llamar la atención a las reclamaciones de los prisioneros políticos, y los carteles chicanos representan tanto a los famosos como a los menos conocidos de éstos. *Free Nelson Mandela and All South African Political Prisoners* (*Liberen a Nelson Mandela y a todos los prisioneros políticos de Sudáfrica;* 1981), de Rupert Garcia, fue uno de los carteles más impactantes de los muchos producidos durante las décadas de la prisión de Mandela. *Free the Political Prisoners of Colombia* (*Liberen a los prisioneros políticos de Colombia*) de Herbert Sigüenza, una serigrafía de 1982 producida en el Centro Gráfico La Raza, muestra una lucha que no se había abordado a menudo en el movimiento de solidaridad internacional. Un enorme retrato de Simón Bolívar acompaña las palabras: "No envainaré mi espada mientras no esté segura la libertad de mi patria".

Sin limitarse a la expresión de solidaridad con causas internacionales, los carteles chicanos han pedido justicia para los prisioneros políticos de los Estados Unidos durante más de tres décadas. Carteles de Rolo Castillo, Ricardo Favela, Juan Fuentes, Rupert Garcia, Ester Hernández, Linda Lucero, Malaquías Montoya, La Real Fuerza Aérea Chicana *(Royal Chicano Air Force),* Mark Vallen, y muchos otros pidieron la liberación de los activistas negros Angela Davis, los Diez de Wilmington, Los 14 de Camp Pendleton, y Mumia Abu Jamal; para la líder independentista puertorriqueña Lolita Lebrón; y para los activistas del movimiento de Indígenas Norteamericano Dennis Banks, Norma Jean Croy, Kenneth Loudhawk, Leonard Peltier, Russell Redner, y Silvia Welsh. Los carteles que exigen la liberación de Leonard Peltier van desde los estilizados retratos por Garcia y Fuentes, a una serigrafía en luz negra por Rolo Castillo/T.A.Z de 1993, que combina un anuncio para un concierto de Rage Against the Machine con demandas de cartel de protesta [plate 23; cat. no. 46]. Los carteles conmemorativos con imágenes de mártires – personas muertas mientras luchaban por la paz y la justicia – son temas muy comunes: La gente es negra, cobriza y blanca. Son de los Estados Unidos y de países de todo el mundo. Incluyen los tributos de Garcia a los cuatro estudiantes muertos en Kent State (1970) y a Salvador Allende (1973). Incluyen *George Jackson Lives!* (*¡George*

widely addressed by the international solidarity movement. A large portrait of Simón Bolívar accompanies his words: "I will not sheathe my sword as long as the liberty of my country is not secure."

Not limiting their expressions of solidarity to international struggles, Chicano posters have demanded justice for political prisoners in the United States for more than three decades. Posters by Rolo Castillo, Ricardo Favela, Juan Fuentes, Rupert Garcia, Ester Hernández, Linda Lucero, Malaquías Montoya, the Royal Chicano Air Force, Mark Vallen, and many others demand freedom for black activists Angela Davis, the Wilmington Ten, the Camp Pendleton 14, and Mumia Abu Jamal; Puerto Rican independence leader Lolita Lebrón; and American Indian Movement activists Dennis Banks, Norma Jean Croy, Kenneth Loudhawk, Leonard Peltier, Russell Redner, and Sid Welsh. Posters demanding freedom for Leonard Peltier range from stylized portraits by Garcia and Fuentes to a 1993 black-light silkscreen by Rolo Castillo/T.A.Z which combines a promotion for a Rage Against the Machine concert with protest-poster demands [plate 23; cat. no. 46]. Commemorative posters of martyrs – people killed while working for peace and justice – are also too-familiar topics: The people are black, brown, and white. They are from the U.S. and from countries all over the world. They include Garcia's tributes to the four students killed at Kent State (1970) and to Salvador Allende (1973). They include Montoya's *George Jackson Lives!* (1973) and Yolanda M. López's tribute to Amy Biehl and Melanie Jacobs (1996).[44] They include Fuentes's homages to Chris Hani[45] (1993) and Oscar Romero (1999). These posters all resonate with a commitment to keep the memories and struggles alive so that the next generations will not forget.

Posters with Che Guevara – the hero who transcends borders – are perhaps the ultimate merging of the international with the domestic. The Argentine hero of the Cuban Revolution has appeared in Chicano posters for more than thirty years, including those by Lalo Alcaraz, Rolo Castillo, Yreina Cervántez, Rudy Cuellar, Rupert Garcia, Ralph Maradiaga, Malaquías Montoya, Herbert Sigüenza, the Royal Chicano Air Force, Galería de La Raza/

Studio 54, and La Raza Silkscreen Center/La Raza Graphics. Che represents issues ranging from solidarity with Cuba to Chicano empowerment. Mario Torero's *You Are Not a Minority* [cat. no. 12], for example, appears both in mural and poster form, but each version has been slightly altered.[46] In the poster, Che wears his familiar starred beret, but the five-pointed star is transformed into a starburst with multiple lines radiating out from it. In the mural, however, the star is missing from Che's beret, and brown replaces its traditional black color. Shifra Goldman describes how this subtle transformation immediately strengthens Che's identification with the Chicano struggle[47] by associating him with the Brown Berets, the Chicano counterpart of the Black Panthers and the Puerto Rican Young Lords, whose goal was to defend the *barrio*.[48]

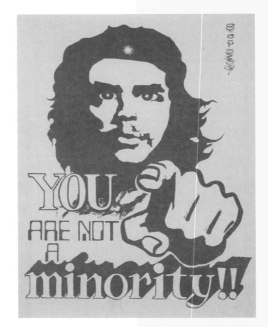

Like Che, Emiliano Zapata, hero of the 1910 Mexican Revolution, has been consistently featured in Chicano posters for more than three decades; also like Che, Zapata continues to be imbued with contemporary interpretation and meaning. On New Year's Day, 1994, the international community suddenly and dramatically became aware of an indigenous guerrilla movement in Chiapas, Mexico – the Zapatista National Liberation Army (EZLN). Declaring that "the North American Free Trade Agreement (NAFTA) is a death sentence for the indigenous peoples of Mexico," the Zapatistas staged their insurrection to coincide with the day NAFTA went into effect. They named themselves after Zapata, who had promoted the return of land to the peasants. The Mexican constitution had secured the land reforms of the 1910 revolution by protecting communal land from privatization, but this protection was repealed to facilitate the institution of NAFTA. Zapata's battle cry, *"Tierra y libertad"* ("Land and liberty"), and initiatives for agrarian reform

Jackson Vive!; 1973), de Montoya y el tributo de Yolanda M. López a Amy Biehl y Melanie Jacobs (1996).[44] Incluyen el homenaje de Fuentes a Chris Hani[45] (1993) y Oscar Romero (1999). Estos carteles resuenan con un compromiso por mantener viva la memoria y la lucha para que las próximas generaciones no los olviden.

Carteles representando al Che Guevara – el héroe que trasciende fronteras – representan tal vez la cima de la yuxtaposición de lo doméstico y lo internacional. El héroe argentino de la revolución cubana ha aparecido en los carteles chicanos durante más de treinta años, incluyendo algunos de Lalo Alcaraz, Rolo Castillo, Yreina Cervántez, Rudy Cuellar, Rupert Garcia, Ralph Maradiaga, Malaquías Montoya, Herbert Sigüenza, la Real Fuerza Aérea Chicana, la Galería La Raza/Studio 54, y el Centro Gráfico La Raza. La imagen del Che se utilizó para representar cuestiones que van de la solidaridad con Cuba al poder chicano. *You are not a Minority (¡Tu no eres minoría!)* [cat. no. 12] de Mario Torero, por ejemplo, aparece en forma mural y como cartel, pero cada versión presenta pequeñas alteraciones.[46] En el cartel, el Che luce su boina estrellada, pero la estrella de cinco puntas está transformada en una explosión irradiando numerosas líneas. En el mural, sin embargo, falta la estrella de la boina del Che, cuyo tradicional color negro es sustituido por marrón. Shifra Goldman describe como esta transformación sutil intensifica la asociación del Che con la causa chicana[47] al asociarlo con los *Brown Berets,* el equivalente chicano de las *Black Panthers* y los *Young Lords* puertorriqueños, cuyo objetivo era la defensa del barrio.[48]

Al igual que Che, Emiliano Zapata, héroe de la revolución mexicana de 1910, ha figurado consistentemente en los carteles chicanos durante más de 30 años; como Che, Zapata sigue siendo investido con significados e interpretaciones contemporáneas. En el día de año nuevo de 1994 la comunidad internacional descubrió de

Mario **Torero**
You Are Not a Minority! (¡Tú no eres minoría!) 1987; offset lithograph *(litografía offset)*
[cat. no. 12]

manera repentina y dramática la existencia de un movimiento guerrillero en Chiapas, México – el Ejército Zapatista de Liberación Nacional (EZLN). Declarando que "el Tratado Norteamericano de Libre Comercio (NAFTA) es una sentencia de muerte para los pueblo indígenas de México," los zapatistas hicieron coincidir su levantamiento con la fecha de entrada en vigor del tratado. Derivaron su nombre de Zapata, que había promovido la distribución de tierras entre los campesinos. La constitución mexicana había garantizado la reforma agraria en 1910 protegiendo las tierras comunales de la privatización, pero la protección denegada para facilitar la institucionalización de NAFTA. El grito de batalla de Zapata, "Tierra y libertad," y las iniciativas por continuar la reforma agraria siguen resonando entre los campesinos y los indígenas de México.

Los zapatistas captaron la atención internacional mediante su uso innovador de la red mundial, y otros medios electrónicos para publicitar sus demandas y protestar los abusos cometidos por el gobierno mexicano contra los pueblos indígenas de México. La red también permitió a los zapatistas movilizar de manera inmediata una oposición internacional contra la brutal represión del gobierno mexicano. Pasamontañas y pañuelos protegían la identidad de los insurgentes, a la vez que creaban una imagen romantizada y misteriosa de los guerrilleros, y la cara cubierta del Subcomandante Marcos, el principal vocero de los zapatistas, se convirtió pronto en un símbolo internacional. El pasamontañas de Marcos ha sido comparado a la boina del Che Guevara por su simbolismo heroico y su reconocimiento internacional.[49]

Aunque la red ha sido el vehículo principal de educación y movilización del EZLN, los carteles también han sido utilizados para impulsar sus demandas. Una vez que los comunicados de Internet perdieron su originalidad para la prensa, y los zapatistas dejaron de ser noticia de portada, los carteles se convirtieron en una herramienta cada vez más importante para llevar la causa al público. La lucha de los zapatisatas fue el más reciente de los acontecimientos internacionales que captó a los artistas chicanos, y el más cercano a ellos geográficamente. Salomón Huerta de Los Ángeles, y Malaquías Montoya de California del Norte, produjeron tres de los más tempranos carteles chicanos que

continue to resonate among the peasants and indigenous peoples of Mexico.

The Zapatistas seized the world's attention through their innovative use of the Internet and other electronic media to publicize their demands and protest abuses committed by the Mexican government against the indigenous people of Mexico. The Internet also enabled the Zapatistas to mobilize immediate international opposition to the Mexican government's brutal repression. Ski masks and bandannas protected the insurgents' identities while simultaneously creating a mysterious and romanticized image of a guerrilla, and the ski-mask-covered face of Subcomandante Marcos, the primary public spokesperson for the Zapatistas, quickly became an internationally familiar icon. Marcos' ski mask has been compared to Che Guevara's beret for its international recognizability and heroic symbolism.[49]

Although the Internet was initially the primary vehicle for educating and mobilizing around the EZLN, posters were soon employed to promote their demands. Once the Internet communiqués lost their novelty for the mainstream press and the Zapatistas were no longer front-page items, posters became an increasingly important tool for keeping their cause before the public. The fight of the Zapatistas was the latest international struggle to engage Chicano artists, and the one geographically closest to home. Salomón Huerta, from Los Angeles, and Malaquías Montoya, from Northern California, produced three of the earliest Chicano posters expressing solidarity with the Zapatistas. Huerta's first offset poster was produced within six months of the Zapatista's initial public appearance. It shows Zapata's face over a background of abstracted historical and contemporary figures and features the slogan *"Zapata vive, la lucha sigue!"* ("Long live Zapata, the struggle continues!"). Unbeknownst to the artist at the time, the Mexico City newspaper *El Machete* altered the image, added text, and reproduced this poster in a much larger size than the original. During the first Zapatista convention in Mexico City in September 1997, thousands of copies were sold and distributed.[50]

Huerta's second poster (1994) features a painting of Marcos' ski-masked head, under which is a quote from the subcommandante: *"Podrán cuestionar el camino, pero nunca las causas"* ("You can question the path, but never the causes"). Huerta also merged the image of Zapata and Marcos in a tee-shirt, which featured Zapata's distinctive eyes peering out of a ski mask and the words *"Todos somos Marcos"* ("We are all Marcos"). In Montoya's 1994 silkscreen *Zapatista*, a red bandanna partially covers a guerrilla's face, and it is the only color in the otherwise black-and-white silkscreen. The text is an oft-quoted statement by Zapata: *"Moriré esclavo de mis principios y no esclavo de los hombres"* ("I would rather die a slave to my principles than die a slave of men"). In 1995 the well-known Latino theatrical trio Culture Clash produced a concert to benefit the children and people of Chiapas; Rolo Castillo's silkscreen advertising the event features Zapata holding a rifle and sword and surrounded by flames. Two years later Castillo uses the image of a ski-mask-wearing and armed Zapatista to promote another Rage Against the Machine concert.

Four Chicanos – Mark Vallen, Aida Salazar, and Patricia Valencia from Los Angeles, and Carlos Cortez[51] from Chicago – designed Zapatista solidarity posters under the aegis of Resistant Strains, a group of artists in Vermont. Responding to a national call for artwork supporting the EZLN, these Chicano artists designed three of the eleven works comprising the 1996 *Zapatista Poster Series*.[52] One of these posters, *Third World Is Your World*, was a collaborative work by Salazar, Valencia, and Shawn Mortensen. It juxtaposes a photo taken in Chiapas of a masked Zapatista woman holding a rifle with a photo of a Latina selling bags of oranges and peanuts in the Echo Park section of Los Angeles. In describing this poster, Marc Xuereb wrote, "There is no escaping the message that the Echo Park laborer's life is but a well-organized movement away from that of the woman in the other image, identified as a Zapatista woman from Chiapas who poses with mask and gun. Neoliberal economics is screwing Echo Park in the same way that it drives peasants in Chiapas off their corn farms and into the mountains to support the Zapatistas."[53] Montoya's 1998 silkscreen

expresaban solidaridad con los zapatistas. El primer cartel offset de Huerta fue producido durante los seis primeros meses de la aparición pública de los zapatistas. Muestra el rostro de Zapata sobre un fondo de imágenes históricas y contemporáneas, abstraídas, y presenta el lema: "Zapata vive, la lucha sigue!" Sin que lo supiera entonces el artista, el diario de la Ciudad de México *El Machete* alteró la imagen, añadió texto y reprodujo el cartel en tamaño mucho mayor al original. Durante la primera convención zapatista en la Ciudad de México en septiembre de 1997, se vendieron y distribuyeron miles de copias.[50]

El segundo cartel de Huerta (1994), muestra un retrato de la cabeza cubierta de Marcos, bajo la que aparece una cita del subcomandante: "Podrán cuestionar el camino, pero nunca las causas". Huerta también yuxtapone las figuras de Zapata y Marcos en una camiseta, que muestra los distintivos ojos de Zapata asomando por un pasamontañas, y las palabras "Todos somos Marcos". En la serigrafía de Montoya *Zapatista* (1994) de Montoya, un pañuelo rojo cubre parcialmente la cara de un guerrillero, el único toque de color en una serigrafía en blanco y negro. El texto es una conocida cita de Zapata: "Moriré esclavo de mis principios y no esclavo de los hombres". En 1995 un conocido trío teatral latino Culture Clash produjo un concierto en beneficio de los niños y la gente de Chiapas; las serigrafías de Rolo Castillo que anuncian el evento muestran a Zapata empuñando un rifle y una espada y rodeado de llamas. Dos años más tarde, Castillo utilizará la imagen de un zapatista armado y encapuchado para anunciar otro concierto de Rage Against the Machine.

Cuatro chicanos – Mark Vallen, Aida Salazar y Patricia Valencia, de Los Ángeles, y Carlos Cortez[51] de Chicago – diseñaron carteles de solidaridad zapatista bajo el auspicio de *Resistant Strains* (Tiras de resistencia), un grupo de artistas de Vermont. Respondiendo a un llamado nacional por arte en apoyo del EZLN, estos artistas chicanos diseñaron tres de las once obras que comformaron la Serie de Carteles Zapatistas de 1996.[52] Uno de estos carteles, *Third World is Your World (El Tercer Mundo es tu mundo)*, era una obra colaborativa de Salazar, Valencia, y Shawn Mortensen. Yuxtapone una foto tomada en Chiapas de una zapatista enmascarada empuñando un rifle con la foto de una latina que vende bolsas de cacahuetes y naranjas en la zona de Echo Park,

en Los Ángeles. Al describir este cartel, Marc Xuereb escribió: "no hay forma de escapar a este mensaje de que la vida de la trabajadora de Echo Park no es más que un movimiento bien organizado alejado del de la mujer en la otra imagen, identificada como una zapatista de Chiapas que posa con su máscara y su arma. La economía neoliberal está jodiendo Echo Park del mismo modo que echa a los campesinos de Chiapas de sus granjas de maíz al monte, a apoyar a los zapatistas".[53] La serigrafía de Montoya *Mujer Zapatista* (1998) también muestra a una mujer indígena enmascarando su identidad con un pañuelo; la frase "Presente, EZLN" aparece en la parte inferior.

La importancia de las mujeres como combatientes, dirigentes, y organizadoras se asertó temprano en los comunicados zapatistas,[54] y su importancia también queda reflejada en los carteles chicanos, que tradicionalmente presentan a mujeres combatientes. Hay carteles que conmemoran a las mujeres que lucharon en la revolución mexicana de 1910. Expresan solidaridad con las mujeres que luchan por la autodeterminación en las Filipinas, en Nicaragua y en Sudáfrica. Algunas mujeres llevan armas, otras pancartas de protesta. En un offset de 1981 producido por el Centro Gráfico La Raza, Juan Fuentes diseñó un collage fotográfico de mujeres de todo el mundo participando en huelgas sindicales, protestando la condición de las mujeres como ciudadanos de segunda clase, y enfrentando a las fuerzas armadas; enarbolan pancartas que proclaman: "Guarderías, no asistencia social". "¡No hagas la cena! ¡Mata de hambre a una rata!" y "Las amas de casa son trabajadoras esclavizadas". Las caras de cuatro mujeres y una niña – latina, asiática, blanca, y negra – dominan la parte inferior del cartel, reforzando el mensaje de solidaridad internacional y multicultural.

Solidaridad con las luchas chicanas

Mientras que el enfoque de este ensayo ha sido el carácter internacional del cartel chicano, es importante destacar que paralelamente muchos artistas no chicanos han expresado su solidaridad con los temas de importancia para los chicanos. Entre los ejemplos más tempranos de esta solidaridad está el amplio apoyo que la UFW ha

Mujer zapatista (Zapatista Woman) also features an indigenous woman hiding her identity with a bandanna; the words *"Presente EZLN"* ("The EZLN is here") are written below.

The importance of women as combatants, leaders, and organizers was asserted in the earliest Zapatista communiqués,[54] and their importance is also reflected in Chicano posters, which have a long history of showing women combatants. Posters commemorate the women who fought in the 1910 Mexican Revolution. They express solidarity with women fighting for self-determination in the Philippines, in Nicaragua, and in South Africa. Some women carry guns, while others hold picket signs. In a 1981 offset produced by La Raza Silkscreen Center/La Raza Graphics, Juan Fuentes designed a photographic collage of women from around the world participating in labor strikes, protesting women's second-class citizenship, and confronting the military; they hold signs proclaiming, "Childcare not welfare," "Don't cook dinner! Starve a rat today!!," and "Housewives are unpaid slave laborers." The faces of four women and one child – Latina, Asian, white, and black – dominate the bottom of the poster, reinforcing the message of international and multicultural solidarity.

Solidarity with Chicano Struggles

While the focus of this essay is on the internationalism of the Chicano poster, it is important to acknowledge the parallel solidarity that many non-Chicano artists have expressed with issues of central importance to Chicanos. Among the earliest examples of this solidarity is the broad-based support that the UFW has received from many diverse constituencies since its inception in the 1960s. While some UFW posters were signed, many were done anonymously and it is rarely possible to identify the artist. Nevertheless, the diversity of the support for the UFW is noteworthy. To promote a 1968 Carnegie Hall performance by Alan King, Peter, Paul, and Mary, and others to benefit the California farm workers, New York graphic designer Paul Davis designed *Viva Chávez - Viva la Causa*. This

oversized poster was both advertising for the event and an income-generating collector's item.[55] Featuring a young boy looking off into the distance – perhaps to the future – the poster states, *"Viva Chávez, Viva la Causa, Viva la Huelga"* ("Chávez lives, the Cause lives, the Strike lives"). This piece is also one of the more widely reproduced UFW posters, and it has appeared in poster anthologies as the single representation of UFW graphics, despite the wide variety of other works that were produced. One can speculate that this has much to do with the fact that the artist is a well-known illustrator and that most graphics anthologies are produced miles east of the Rockies.

In the early 1970s the Women's Graphics Collective of Chicago produced a striking silkscreen demanding "Boycott Lettuce & Grapes." The UFW eagle is centered in the sun that rises over farmworkers harvesting lettuce. A popular bilingual UFW slogan, *"Sí se puede – It can be done,"* surrounds the sun. Below the harvest, César Chávez stands in the midst of a group of men, women, and children. A powerful 1990 silkscreen by Bay Area artist Jos Sances features Dolores Huerta holding a banner above her head which proclaims, *"Sí, se puede!"*[56] Two silkscreens by an Australian collective, Redback Graphix, are particularly intriguing because their expressions of solidarity with Chicano issues parallel their expressions of solidarity with the Aboriginal people of Australia. Both posters, *Legal/Illegal* and *The Organizer*, were printed at Self-Help Graphics and Art during a 1984 trip to Los Angeles. The artists used fluorescent colors to attract the viewer's attention to the posters, which highlight the dependency of U.S. society on the labor of undocumented workers.[57]

The Black Panther Party merits special acknowledgment for its substantial support of diverse Chicano issues during the 1960s and 1970s. In addition to producing many posters, strong graphics and photographs were widely disseminated in the weekly Black Panther newspaper, whose design allowed the front and back covers and centerfold to be used as posters. From its founding in Oakland, California, in 1966, the Black Panther Party consistently opposed U.S. imperialism and expressed

recibido de muchos grupos de electores desde su incepción en 1960. Mientras que algunos carteles del UFW estaban firmados, muchos eran anónimos, y es difícil identificar a sus autores. Sin embargo, la diversidad del apoyo por la UFW es notable. Para promocionar una aparición de Alan King, Peter, Paul and Mary, y otros artistas en beneficio de los trabajadores del campo de California en Carnegie Hall, el diseñador gráfico neoyorquino Paul Davis diseñó *Viva Chávez – Viva la Causa*. Este cartel de gran formato era tanto un anuncio del evento como un objeto de colección para recaudar fondos.[55] El cartel presenta a un muchacho oteando el horizonte – tal vez, mirando al futuro – y declara: "Viva Chávez, Viva la Causa, Viva la Huelga". Esta pieza también es uno de los carteles del UFW más reproducidos, y ha aparecido en antologías de carteles como la única representación de los gráficos del UFW, aunque se han producido una gran variedad de obras. Se podría especular que esto tiene tanto que ver con el hecho de que el autor sea un famoso ilustrador y que la mayoría de las antologías de gráficos se producen miles de millas al oeste de las Montañas Rocosas.

En los años 70, el Colectivo de Gráficos de Mujeres de Chicago produjo una llamativa serigrafía exigiendo *"Boycott Lettuce & Grapes"* ("Boicoteen la lechuga y las uvas"). El águila de la UFW aparece centrada en el sol que sale sobre campesinos que cosechan lechuga. Un popular lema bilingüe de la UFW, "Sí se puede – *It can be done*," rodea el sol. Bajo la cosecha, César Chávez está de pié entre un grupo de hombres, mujeres y niños. Una poderosa serigrafía de 1990 por la artista de la zona de la Bahía Jos Sances, representa a Dolores Huerta enarbolando una pancarta que dice "Sí, se puede!"[56] Dos serigrafías del colectivo australiano *Redback Graphix* son especialmente interesantes porque sus expresiones de solidaridad con los temas chicanos muestran paralelos con su solidaridad con los aborígenes de Australia. Los dos carteles, *Legla/Illegal* y *The Organizer (El organizador)*, se imprimieron en *Self-Help Graphics and Art* durante un viaje a Los Ángeles en 1984. Los artistas utilizarion colores fluorescentes para atraer la atención de los espectadores hacia los carteles, que subrayan la dependencia de la sociedad norteamericana de la labor de trabajadores indocumentados.[57]

El partido del las *Black Panthers* merece especial atención por su apoyo sustancial a diversos temas chicanos en las décadas de 1960 y 70. Además de producir numerosos carteles, gráficos fotografías enérgicas fueron diseminados ampliamente por el diario semanal de las *Black Panthers*, cuyo diseño permitía que la portada y contraportada y las páginas centrales se utilizaran como afiches. Desde su fundación en Oakland en 1966, el Partido de las *Black Panthers* se opusieron sistemáticamente a la expansión imperialista de los Estados Unidos y expresó solidaridad con las numerosas luchas internas e internacionales por la soberanía y la autodeterminación, que se extendieron desde los vietnamitas a los indígenas norteamericanos. Las *Panthers* formaron coaliciones con grupos izquierdistas blancos, declararon su solidaridad con los estudiantes mexicanos masacrados en 1968, y apoyaron muchas causas del movimiento chicano. Participaron en la recaudación de fondos para las fianzas de Los Siete de la Raza, jóvenes inmigrantes latinos acusados de matar a un policía en el distrito de las Misiones de San Francisco, y dedicaron la portada de su número de 28 de junio de 1969 a "Liberen a los Siete Latinos". Fotografías de los seis que habían sido capturados rodean un dibujo de Zapata empuñando un arma y llevando dos bandoleras cruzadas sobre el pecho. Los siete escaparon de los Estados Unidos y pidieron asilo en Cuba. La defensa de estos inmigrantes llevó a la fundación de una organización comunal revolucionaria que se hacía llamar por el nombre de los acusados, Los Siete de la Raza. Cuando el comité no alcanzó a reunir los fondos para publicar su periódico, *¡Basta Ya!*, cuatro veces por mes, fue impreso en el periódico de las *Panthers*.[58]

A principios de los años 70 el Partido de las *Black Panthers* tomó un papel de dirigencia en la lucha por el apoyo de la UFW. Dedicaron muchas portadas de su periódico a gráficos de apoyo del boicot, y a menudo presentaba artículos sobre los UFW acompañados de peticiones de recaudación de fondos y de apoyo a los huelguistas. En Oakland, las Panteras centraron los esfuerzos del boicot contra Safeway: desde 1972 a 1973, número tras número presentaba artículos sobre la huelga e incluía una tabla que listaba las tiendas locales donde se podían adquirir uvas y lechuga recogidos por la UFW. La portada del 23 de septiembre de 1972 muestra la bandera de los UFW junto a un encabezamiento:

solidarity with numerous domestic and international struggles for sovereignty and self-determination, extending from the Vietnamese to Native Americans. The Panthers worked in coalitions with white leftist groups, they declared solidarity with the Mexican students who were attacked in 1968, and they supported many causes within the Chicano movement. They actively raised bail money for *Los Siete de la Raza*, young Latino immigrants accused of killing a police officer in the Mission District of San Francisco, and they dedicated the cover of their June 28 1969 issue to "Free the Latino Seven – *Los Siete*." Photographs of the six who had been captured surround a drawing of Zapata holding a gun and wearing two bandoliers across his chest. The seventh fled the U.S. and sought asylum in Cuba. These immigrants' defense became the foundation of a revolutionary community organization calling itself by the name of the accused, *Los Siete de la Raza*. When the committee lacked the funds to publish their newspaper, *¡Basta Ya! (Enough Already!)* four times a month, the Panthers assisted them: twice a month it was printed as *¡Basta Ya!* and twice a month it was printed with the Panther newspaper.[58]

In the early 1970s the Black Panther Party took a leadership role in generating support for the UFW. They dedicated many covers of their newspaper to graphics supporting the boycott, and regularly featured articles on the UFW accompanied by fundraising appeals to support the strikers. In Oakland the Panthers centered the boycott efforts against Safeway: from 1972 to 1973, issue after issue featured articles on the strike and included a highlighted box listing local stores where UFW-picked grapes and lettuce could be purchased. The September 23, 1972, cover features the UFW flag along with the banner headline, "Boycott Lettuce." The three-page article on the UFW ends with the exhortation, "Vote 'No' on Proposition 22 – All Power to the People." Other editions show Panthers holding press conferences supporting the boycott and carrying UFW posters while marching in picket lines in front of Safeway. The July 14, 1973, issue features full front and back covers on the Safeway boycott. The back cover includes a chant:

I don't know, but I've been told
Safeway stores have got to be closed.
Am I right or wrong? Right On!
Am I right or wrong? Right On!

The Black Panthers supported and publicized the Chicano student boycott of public schools in Oakland in 1973; the cause at issue was a demand for bilingual education. They also supported the mostly Chicano Cannery Workers Committee in Palo Alto, California, who were striking against their own union, the Teamsters, accusing it of corruption, racism, and duplicity. They stood with striking Mexican American workers in Texas and New Mexico by promoting the boycott against Farah pants. The Panther commitment to the Chicano struggle can be summarized in a line from their newspaper. The fund-raising appeal, which solicited funds to be sent directly to the UFW offices, says explicitly: "The farmworkers need our help. Their struggle is our struggle. To aid the farmworkers is to move us all closer to the goals of freedom and dignity." [59]

The importance of these sentiments and the posters that express them cannot be overstated. History is constantly being revised and rewritten, and the extent to which international and multicultural solidarity has been actively and generously expressed throughout the last four decades is often forgotten. With the increasing balkanization of our country and our communities, divisions are too often drawn along class, ethnic, and racial lines. The posters examined here reveal the optimism and strength that comes from supporting all efforts for peace and justice. They demonstrate that the struggle for justice cannot be achieved issue by issue or by one group at a time. The posters show that domestic and international policies are often inextricably connected and that international struggles for self-determination resonate close to home. It is in this context that Chicano posters opposed the war in Southeast Asia and supported the Philippine independence movement. They denounced U.S. involvement in Argentina and Chile, where thousands were tortured and "disappeared" by military allies of the U.S. They opposed U.S. intervention in Central America and the

"Boicoteemos la lechuga". El artículo de tres páginas sobre la UFW termina exhortando: "Vote 'no' a la Proposición 22 – Todo el poder para el pueblo". Otra edición muestra a unas Panteras dirigiendo ruedas de prensa en apoyo al boicot y llevando carteles de la UFW mientras marchan en piquetes frente a Safeway. El número del 14 de julio de 1973, dedica la portada y contraportada al boicot de Safeway. La contraportada incluye un canto:

I don't know but I've been told
No lo sé pero me han dicho
Safeway stores have got to be closed.
Hay que cerrar las tiendas Safeway.
Am I right or wrong? Right On!
¿Tengo razón o no? ¡Adelante!
Am I right or wrong? Right On!
¿Tengo razón o no? ¡Claro que sí!

Las *Black Panthers* apoyaron e hicieron publicidad el boicot estudiantil chicano de las escuelas públicas de Oakland en 1973; su causa fue la demanda de educación bilingüe. También apoyaron al Comité de Enlatadores de Palo Alto, California, que eran mayormente chicanos, en huelga contra su propio sindicato, los *Teamsters,* a los que acusaban de corrupción, racismo y duplicidad. También formaron piquetes junto a huelguistas mexicanoamericanos en Texas y Nuevo México en apoyo del boicot contra los pantalones Farah. Del compromiso de las *Panthers* a la lucha de Chicago se puede hacer sumario en una frase de uno de sus periódicos. El llamado al apoyo económico, que solicitaba que los fondos se enviaran directamente a las oficinas de UFW, dice: "Los trabajadores del campo necesitan nuestra ayuda. Su lucha es nuestra lucha. Ayudar a los trabajadores del campo es acercarnos a nuestras metas de libertad y dignidad".[59]

La importancia de estos sentimientos y los carteles que los expresan no se puede exagerar. La historia es revisada y rescrita constantemente, y se olvida a menudo la cantidad de apoyo internacional y multicultural que se ha expresado en las últimas cuatro décadas. Con la balcanización creciente de nuestro país y nuestras comunidades, las divisiones se hacen a menudo a lo largo de fronteras de clase, raza y etnia. Los carteles que examinamos muestran el optimismo y la fuerza derivados del apoyo de todos los esfuerzos por la paz y la justicia. Demuestran que la lucha por la justicia no puede alcanzarse tema a tema, o grupo a

grupo. Los carteles muestran que las políticas domésticas e internacionales están a menudo inexorablemente ligadas, y que las luchas internacionales por la autodeterminación tienen resonancias locales. En este contexto, los carteles chicanos se opusieron a la guerra en el sureste asiático, y apoyaron el movimiento de independencia de Filipinas. Denunciaron la participación de los Estados Unidos en Argentina y Chile, donde miles de personas fueron torturadas y "desaparecidas" por los aliados militares de los Estados Unidos. Se opusieron a la intervención norteamericana en América Central y en el Golfo Pérsico. Siguieron oponiéndose al bloqueo contra Cuba, y declararon la solidaridad con los zapatistas de México.

La expresión chicana "no cruzamos la frontera, la frontera nos cruzó a nosotros" es igual de apropiada si se la aplica a la experiencia de los indígenas norteamaericanos, los palestinos, los puertorriqueños, y los sudafricanos, por lo que no sorprende que muchos gráficos chicanos expresen solidaridad con otros pueblos oprimidos. Aunque algunas de las causas atraen mucha más atención que otras, la cantidad de carteles chicanos y la diversidad de reivindicaciones por los derechos humanos en lo internacional que apoyan es extraordinario. Estos carteles siguen siendo herramientas críticas para educar a una nueva generación sobre las injusticias de numerosas intervenciones norteamericanas en la esfera internacional, así como sobre muchas injusticias cometidas en el ámbito local. Los artistas chicanos siguen transformando la rabia en inspiración utilizando el poder del arte para informar, llamar la atención e incitar a la acción.

Persian Gulf. They continue to oppose the blockade against Cuba, and they declare solidarity with the Zapatistas in Mexico.

The Chicano expression, "We didn't cross the border, the border crossed us," is equally appropriate when applied to the experiences of Native Americans, Palestinians, Puerto Ricans, and South Africans, so it is not surprising that many Chicano graphics express solidarity with other oppressed peoples. Although some causes attract far more attention than others, the quantity of Chicano posters and the diversity of the international human rights issues they support are extraordinary. These posters continue to be critical tools for educating new generations about the injustices of countless U.S. interventions internationally as well as many injustices perpetrated at home. Chicano artists continue to transform outrage into inspiration by using the power of art to inform, engage, and incite to action.

[1] I wish to thank all of the artists who patiently answered my questions, especially Linda Lucero and Rupert Garcia. Special thanks to Dr. Shifra Goldman, Ted Hajjar, and Sherri Schottlaender for their critical comments and suggestions.

[2] Aside from the nuclear disarmament and labor movements, few U.S. protest posters were mass produced in the 1950s. Although there were many actions in the U.S. protesting the pending execution of Julius and Ethel Rosenberg, most placards were hand-painted rather than produced in multiples by offset or silkscreen. The *Taller de Gráfica Popular* (TGP) in Mexico, however, produced several linocuts on the Rosenbergs, first demanding their freedom, then commemorating them. It is interesting to note that the most recent survey book on the history of the U.S. poster, Therese Thau Heyman, *Posters American Style* (New York: National Museum of American Art and Abrams, 1998), contains no political posters from the 1950s.

[3] The Vietnamese language is monosyllabic, and the divided spelling "Viet Nam" is the transliteration used by the Vietnamese. The single word "Vietnam" was utilized by the French, and thus connotes colonial status, not sovereignty. Vietnamese posters use the divided spelling; U.S. posters use both forms.

[4] Rodolfo Acuña, *Occupied America: A History of Chicanos*, 3d ed. (New York: Harper & Row, 1988), 325.

[5] CORE was founded in 1942 by an interracial group of pacifist students in Chicago who were influenced by Mahatma Gandhi's teachings of nonviolent resistance. CORE pioneered the strategy of nonviolent direct action, especially the tactics of sit-ins, jail-ins, and freedom rides. By the 1960s the majority of CORE's membership was African American. SNCC was formed in 1960 by mostly black college students advocating such nonviolent direct actions as lunch-counter sit-ins and voter registration.

[6] These three also appear together in *The Last Supper of Chicano Heroes*, a detail of the Stanford University mural *The Mythology and History of Maíz* by José Antonio Burciaga. The detail is reproduced in a 1989 offset poster.

[7] This poster was probably part of the campaign to organize African American orange pickers in Florida. In the early 1970s the UFW won a contract with Minute Maid for those workers, who are still represented by the UFW today.

[8] Dolores Huerta identified the ethnicities of these workers while previewing a 1995 exhibition of farm worker posters at California State University, Northridge. The artists are not clearly identified – the Filipina piece is signed "D. Forbes," the surname on the other is illegible, so it is credited only as "Kathy G.," and was produced at *El Taller Gráfico*. The phrase *"Una sola unión"* refers to the fact that the growers would set up "unions" to compete against the UFW in workplace representation elections.

[9] In *Free Narciso & Pérez!!*, Louie "The Foot" González (RCAF, ca. 1977) protests the conviction of Leonora Pérez and Filipina Narciso, Filipina nurses convicted of poisoning patients at the Veterans Administration Hospital in Ann Arbor, Michigan. The silkscreen poster, which asserts that the two women were themselves victims of racial and national discrimination, shows smiling photos of both women above a list of ways to become involved: sign petitions calling for a new trial, donate to the legal defense fund, and join nationwide demonstrations on the date of sentencing.

[10] "The concept "Third World" provided a common basis of unity for the TWLF student activists. The term identified parallel colonial and racial experiences of minorities throughout U.S. history. Examples of common racial oppression included genocide of the native Indians, enslavement of Africans, colonization of Chicanos in the Southwest, and the passage of Asian immigration exclusion. This past was linked with the history of Western colonization in the Third World countries of Asia, Africa, and Latin America. Contemporary international movements for independence and self-determination in those locales were viewed as related to the demands of U.S. Third World minorities for political power. These international movements provided legitimacy and inspiration for the students." Harvey Dong, *Third World Student Strikes at SFSU & UCB: A Chronology* (29 June, 1998). Available online at: http://www.ethnicstudies.com/history/chronology.html.

[11] Garcia was a liaison between the TWLF and the SFSC Art Department.

[12] Lucy Lippard, "Rupert Garcia: Face to Face," in *Rupert Garcia Prints and Posters, 1967-1990* (San Francisco: Fine Arts Museums of San Francisco, 1991), 17.

[13] Garcia's *Right On* was one of the earliest posters done for the student strike fund, and one of the first U.S. posters featuring Che Guevara. Ramón Favela, Rupert Garcia (San Francisco: Chronicle Books, 1986), 19.

[14] UFWOC opposed discussion of three primary areas in *El Malcriado*, the union newspaper: the Viet Nam War, *La Raza*, and Communism. Chávez was known for holding strong anti-Communist positions, which were published in *El Malcriado*.

[15] The use of *"La Raza"* contrasts with the more inclusive "All Power to the People!" slogan popularized by the Black Panther Party during the same period.

[16] Rudolfo Acuña, *Occupied America*, 346.

[17] Although all printed references to this poster cite 1973 as the date of publication, Ernesto Collosi, who offset the poster for Montoya, said in a conversation in 1999 that it was printed in 1972.

[18] In the early 1960s Elizabeth Martinez was called before the House Un-American Activities Committee (HUAC) and questioned on her recent trip to Cuba. Elizabeth Martinez, "The Venceremos Brigade Still Means, 'We Shall Overcome'," *Z Magazine* (July/August 1999). Available online at: http://www.zmag.org/zmag/articles/Martinez2.htm.

[19] Martinez was also a member of the "Fair Play for Cuba Committee"; ibid. Valdez traveled to Cuba as a member of a Progressive Labor Party delegation, and upon his return from Cuba he coauthored one of the first radical student manifestos. Chon A. Noriega, "Imagined Borders," in Chon A. Noriega and Ana M. López, eds., *The Ethnic Eye: Latino Media Arts* (Minneapolis, MN: University of Minnesota Press, 1996), 15.

[20] "Chicano and raza poster artists were tremendously impressed by the quality of the [Cuban] posters and their content. The link between Chicano oppression at home and United States imperialist actions abroad...had already been emphasized politically; now it was brought home artistically." Shifra M. Goldman, "A Public Voice: Fifteen Years of Chicano Posters," in *Dimensions of the Americas: Art and*

[1] Quiero agradecer a todos los artistas que contestaron pacientemente a mis preguntas, especialmente a Linda Lucero y Rupert Garcia. Dirijo un agradecimiento especial al Dr. Shifra Goldman, a Ted Ajar, y a Sherri Schottlaender por sus comentarios críticos y sus sugerencias.

[2] En la década de 1950 pocos carteles de protesta se produjeron en masa en los Estados Unidos, aparte de los que tocaban el tema del desarmamento nuclear y los movimientos sindicales. Aunque en los Estados Unidos se llevaron a cabo muchas acciones en protestas antes de la ejecución de Julius y Ethel Rosenberg, la mayoría de las pancartas eran pintadas a mano, y no reproducciones múltiples en offset o serigrafía. El Taller Gráfico Popular (TGP) en México, sin embargo, produjo varios linotipos de los Rosenberg, primero exigiendo su liberación, y luego rememorándoles. Es interesante apuntar que el libro más reciente sobre la historia del cartel norteamericano. Therese Thau Heyman, *Posters American Style* (New York: National Museum of American Arts and Abrams, 1998), no contiene ningún cartel político de la década de los 50.

[3] El idioma vietnamita es monosilábico, y la representación por separado de cada sílaba (Viet Nam) es la transliteración utilizada por los vietnamitas. La palabra única, Vietnam, fue utilizada por los franceses, y por lo tanto tiene connotaciones colonialistas, no de soberanía. Los carteles vietnamitas dividen la palabra; los carteles norteamericanos utilizan las dos formas.

[4] Rodolfo Acuña, *Occupied America: A History of Chicanos,* 3ª ed. (New York: Harper & Row, 1988), 325.

[5] CORE fue fundada en Chicago en 1942 por un grupo de estudiantes pacifistas influidos por las enseñanzas de no-violencia de Mahatma Gandhi. CORE fue un grupo pionero en la estrategia de la acción directa no violenta, especialmente en las tácticas de la sentada, las detenciones, y los viajes de la libertad. Para 1960, la mayoría de los miembros del CORE eran afro-norteamericanos. La SNCC se formó en 1960 por estudiantes que eran, en su mayoría, negros, y que abogaban acciones directas no violentas como las sentadas en las cafeterías y el registro de votantes.

[6] También se representa a los tres en *The Last Supper of Chicano Heroes (La última cena de los héroes chicanos),* un detalle del mural de la Universidad de Stanford *The Mythology and History of Maíz (La mitología e historia del maíz),* de José Antonio Burciaga. El detalle se reproduce en un cartel offset de 1989.

[7] Este cartel seguramente fue parte de la campaña de organización de los recolectores de naranjas afro-norteamericanos en Florida. A principios de la década de 1970, la UFW logró un contrato de Minute Maid para esos trabajadores, que aún hoy están representados por la UFW.

[8] Dolores Huerta identificó la etnicidad de los trabajadores cuando preparaba la exposición de carteles de trabajadores del campo de 1995 en la California State University, Northridge. Los artistas no están claramente identificados – la pieza de la filipina está firmada "D. Forbes," el apellido de la otra es ilegible, así que recibe simplemente el crédito de "Kathy G." y fue producido en El Taller Gráfico. La frase *"Una sola unión"* se refiere a que los cultivadores organizaban sus propios "sindicatos" para competir contra la UFW en las elecciones de representación laboral.

[9] En *Free Narciso & !! (¡¡Liberen a Narciso y !!),* Louie "El Pie" González (RCAF, ca. 1977) protesta la sentencia de Leonora y Filipina Narciso, enfermeras filipinas condenadas por envenenar a paciente del Hospital de la Administración de Veteranos en Ann Arbor, Michigan. La serigrafía, que afirma que las dos mujeres fueron víctimas de discriminación racial y nacional, representa fotos de las dos mujeres, sonriendo, sobre una lista de maneras de involucrarse en la causa: firmar peticiones en demanda de un nuevo juicio, donar a su fondo de defensa, y unirse a las manifestaciones en el ámbito nacional el día de la sentencia.

[10] "El concepto "Tercer Mundo" ofrece una base común de unidad para los estudiantes activistas del TWLF. El término identificaba las experiencias coloniales y raciales similares de los miembros de las minorías a lo largo de la historia de los Estados Unidos. Algunos de los ejemplos más comunes de represión racial incluyeron: el genocidio de los indígenas norteamericanos, la esclavización de los africanos, la colonización de los chicanos del Suroeste, y la aprobación de leyes de exclusión de la inmigración asiática. Este pasado estaba asociado a la historia de la colonización occidental de los países tercermundistas de Asia, África y América Latina. Los movimientos internacionales contemporáneos a favor de la independencia y la autodeterminación en estos lugares todavía se relacionaban a las demandas de poder político de las minorías tercermundistas de los Estados Unidos. Estos movimientos internacionales ofrecieron legitimidad e inspiración a los estudiantes". Harvey Dong, *Third World Student Strikes at SFSU & UCB: A Chronology* (29 de junio de 1998) disponible en la red en: http://www.ethnicstudies.com/history/chronology.html.

[11] Garcia era un enlace entre el TWLF y el departamento de arte de SFSC.

[12] Lucy Lippard, "Rupert Garcia: Face to Face," en *Rupert Garcia Prints and Posters, 1967-1990* (San Francisco: Fine Arts Museums of San Francisco, 1991), 17.

[13] Uno de los primeros carteles creado para el fondo de huelga estudiantil, y uno de los primeros que representa a Che Guevara. Ramón Favela, Rupert Garcia (San Francisco: Chronicle Books, 1986), 19.

[14] UFWOC se opuso a que se discutieran tres temas fundamentales en El Malcriado, el diario del sindicato: la guerra del Viet Nam, *La Raza,* y el comunismo. Chávez era conocido por sus fuertes convicciones anticomunistas, que publicaba en *El Malcriado.*

[15] Como contraste al inclusivo *"All Power to the People!"* ("¡Todo el poder para el pueblo!"), lema popularizado por el Partido de los Panteras Negras durante la misma época.

[16] Rudolfo Acuña, *Occupied America,* 346.

[17] Aunque todas las referencias publicadas en relación con este cartel dan la fecha de publicación como 1973, Ernesto Collosi, que hizo para Montoya las copias en offset del cartel, afirmó en una conversación en 1999 que fue impreso en 1972.

[18] A principios de la década de 1960 Elizabeth Martínez compareció ante el Comité de Actividades Antiamericanas del Congreso *(House Un-American Activities Committee)* y fue interrogada respecto a un viaje que había realizado a Cuba. Elizabeth Martínez, "The Venceremos Brigade Still Means 'We Shall Overcome'," *Z Magazine* (julio/agosto, 1999). En la red, en: http://www.zmag.org/zmag/articles/Matinez2.htm

[19] Martínez también era miembro de " Fair Play for Cuba Committee" (Comité de Juego Limpio para Cuba); ibid. Valdez viajó a Cuba como miembro de una delegación del Progressive Labor Party, y al regresar de Cuba fue co-autor de uno de los primeros manifiestos radicales estudiantiles. Chon A. Noriega, "Imagined Borders," en Chon A. Noriega y Ana M. López, editores, *The Ethnic Eye: Latino Media Arts* (Mineapolis: University of Minnesota Press, 1996), 15.

Social Change in Latin America and the United States (Chicago: University of Chicago Press, 1994), 166. Both Goldman and Lippard refer to the impact of the Cuban poster on Rupert Garcia. See also Lucy Lippard, "Rupert Garcia: Face to Face," 21-22.

[21] David Kunzle, "Cuba's Art of Solidarity," in *Decade of Protest: Political Posters from the United States, Viet Nam and Cuba* (Santa Monica, CA: Smart Art Press, 1996), 72-74. The posters of OSPAAAL and OCLAE were distributed through magazines published by each organization. OSPAAAL's posters were folded into *Tricontinental*, founded in 1967, and sent to eighty-seven different countries.

[22] Mariaga's poster titles the exhibition "El año de los deiz [*sic*] millones." In Rupert Garcia's poster it is titled "Chicanos, Cuba y los 10 millones."

[23] July 26, 1953, is recognized as the beginning of the Cuban revolutionary struggle against the U.S.-backed dictatorship of Fulgencio Batista. On that date, twenty-six-year-old Fidel Castro led 134 young revolutionaries to attack the Moncada military barracks in Santiago de Cuba. Although the attack on Moncada ended in defeat and brought about brutal repression against the fighters, it became a clarion call for the Cuban masses to struggle for victory and sparked the creation of the July 26th Movement.

[24] Founded in 1969, the Venceremos Brigade is a New York-based national organization working to end the travel, economic, and information blockade imposed by the U.S. government against Cuba. The Brigade continues to sponsor solidarity delegations to work in Cuba in order to experience the Cuban Revolution firsthand.

[25] Throughout the 1970s and 1980s Malaquías Montoya worked closely with the San Francisco chapter of the Venceremos Brigade and produced many of their fund-raising posters.

[26] Treviño worked with a Cuban-sponsored committee of Latin American filmmakers from 1974 to 1978 to organize the Annual Festival of New Latin American Cinema. The poster cited above was produced for the festival premiere, which took place in December 1979 in Havana, Cuba. Chon A. Noriega, "Imagined Borders," 15-16.

[27] The KDP was founded in the U.S. in 1973. They were not part of the New People's Army but supported it in the same ways that many solidarity groups in the 1980s supported the FSLN and FMLN without being members of those organizations.

[28] Guerrilla alias for Bernabe Buscayno, head of the New People's Army, a guerilla movement founded in 1969. Dante/Buscayno was arrested in 1976 and remained a political prisoner until he was released by President Corazon Aquino in 1986.

[29] Organizing against the Pinochet dictatorship was strengthened in the Bay Area with the opening of La Peña Cultural Center in Berkeley. Founded by Chilean exiles in 1975, La Peña continues to be a center for organizing around many domestic and international human rights issues. With his recent prolonged house arrest in Britain (from October 1998 to March 2000), Pinochet's human rights abuses have reentered the public discourse. Although he was ultimately returned to Chile and not deported to Spain to face trial for crimes against humanity, a new generation has been familiarized with Pinochet and the abuses carried out under his orders and with U.S. complicity.

[30] In 1975 Angola won independence after almost four

centuries of Portuguese colonial domination, and the Popular Liberation Movement of Angola (MPLA) controlled the government and much of the country. The MPLA was Marxist-Leninist and was supported by the USSR and Cuba. Using surrogate forces to avoid repeating the mistakes of Viet Nam, the CIA and South African forces attempted to overthrow the MPLA by backing the National Union for the Total Independence of Angola (UNITA) led by Jonas Savimbi.

[31] Azania is an African name for South Africa.

[32] The graphics of the Chicano and Puerto Rican movements from the 1960s and 1970s have been compared in a recent exhibition and catalogue, *Pressing the Point: Parallel Expressions in the Graphic Arts of the Chicano and Puerto Rican Movements* (New York: El Museo del Barrio, 1999).

[33] Lebrón continues to fight for independence and against the U.S. Navy occupation of the island of Vieques.

[34] Augusto César Sandino led the guerrilla struggle to oust the U.S. marines from Nicaragua in the 1920s and 1930s until his U.S.-engineered assassination in 1934. In the 1960s the next generation of Nicaraguan revolutionaries, the Sandinistas, took their name and inspiration from Sandino. Fuentes designed the poster for a fund-raising event in New York, "Poetry for the Nicaraguan Struggle." The speakers included Daniel Berrigan, Allen Ginsberg, Muriel Rukeyser, Ntosake Shange, and Roberto Vargas.

[35] Although Herbert Sigüenza's family is from El Salvador, his lifelong identification with the Chicano movement warrants his inclusion here.

[36] The remaining five posters include several cultural pieces, a landscape, and a Virgen de Guadalupe, who is frequently present in Chicano protest posters.

[37] *"No Pasarán"* ("They shall not pass") was a popular slogan during the Spanish Civil War and was adopted during the 1980s by the Sandinistas in Nicaragua. "They" refers to the Contras, or counterrevolutionary forces, a mercenary army covertly financed by the Reagan and Bush administrations and directed against civilian targets in Nicaragua to destabilize the Sandinista government.

[38] Menchú is a Quiché Indian from Guatemala; she is an author, human rights activist, and winner of the 1992 Nobel Peace Prize.

[39] The date refers to November 29, 1947, when the United Nations voted to partition the British-ruled Palestine Mandate into a Jewish state and an Arab state.

[40] Done in both silkscreen and a 1989 offset produced in collaboration with the Palestine Solidarity Committee and the Middle East Children's Alliance, the poster was part of a touring group show, *In Celebration of the State of Palestine.*

[41] Misspelled in the poster as "Dorn" instead of Dore.

[42] Sabra and Chatilla are two contiguous refugee camps in West Beirut, Lebanon. In 1982 hundreds – if not thousands – of civilians, including many women, children, and the elderly, were massacred by members of the Phalange militia, a Lebanese force that was armed by and closely allied to Israel. The killings were carried out in an area under the control of the Israeli Defense Forces.

[43] February 2000 e-mail from the artist.

[44] Amy Biehl, a twenty-six-year-old Fulbright scholar and

20 "Los artistas de carteles chicanos y de raza quedaron enorme-
mente impresionados con la calidad de los carteles [cubanos] y su
contenido. El lazo entre la opresión chicana en los Estados Unidos y las
acciones imperialistas del país en el extranjero...ya habían sido enfatizadas
a nivel político; ahora se llevaron por medio del arte". Shifra M. Goldman, "A
Public Voice: Fifteen Years of Chicano Posters," en *Dimensions of the
Americas: Art and Social Change in Latin America and the United States*
(Chicago: University of Chicago Press, 1994), 166. Tanto Goldman como
Lippard hacen referencia al impacto que los carteles cubanos tuvieron en
Rupert Garcia. Ver también Lucy Lippard, "Rupert Garcia: Face to Face," 21-
22.

21 David Kunzle, "Cuba's Art of Solidarity," en *Decade of Protest:
Political Posters from the United States, Viet Nam and Cuba* (Santa Monica,
CA: Smart Art Press, 1996), 72-74. Los carteles de OSPAAAL y OCLAE se
distribuían en revistas publicadas por cada una de las organizaciones. Los
carteles de OSPAAAL iban doblados en *Tricontinental,* fundada en 1967, y
enviados a ochenta y siete países.

22 El cartel de Mariaga titula la exposición, "El año de los deiz [sic]
millones". En el cartel de Rupert Garcia se titula *Chicanos, Cuba y los 10
millones.*

23 El 26 de julio de 1953 es reconocido como el principio de la
lucha revolucionaria cubana contra la dictadura de Fulgencio Batista. En
esa fecha, Fidel Castro, que contaba 26 años, dirigió a 134 jóvenes revolu-
cionarios en un ataque contra el cuartel militar de Moncada en Santiago de
Cuba. Aunque el ataque al Moncada acabó en derrota, y llevó a una brutal
represión contra los soldados, se convirtió en una consigna para que las
masas cubanas lucharan por la victoria, y llevó a la creación del
Movimiento 26 de Julio.

24 La Brigada Venceremos, fundada en 1969, es una organización
nacional con base en Nueva York que lucha pro el fin al bloqueo económico,
de viajes e información impuesto por el gobierno de los Estados Unidos
contra Cuba. La Brigada sigue auspiciando delegaciones de solidaridad para
trabajar en Cuba y experimentar la revolución cubana directamente.

25 Durante las décadas de 1970 y 1980 Malaquías Montoya trabajó
con la sección de San Francisco de la Brigada Venceremos, y produjo
muchos de sus carteles de recaudación de fondos.

26 Treviño trabajó con el comité de cineastas latinoamericanos, que
estaba auspiciado por Cuba, desde 1974 a 1978 organizando el Festival
Anual de Nuevo Cine Latinoamericano. El cartel descrito fue producido para
la inauguración del festival, que tuvo lugar en La Habana, Cuba, en diciem-
bre de 1979. Chon A. Noriega, "Imagined Borders," 15-19.

27 EL KDP fue fundado en los Estados Unidos en 1973. No forma-
ban parte del Nuevo Ejercito del Pueblo, pero lo apoyaban de las mismas
maneras en que muchos grupos de solidaridad apoyaron el FSLN y el FMLN
en la década de 1980, sin ser parte de ellos.

28 El sobrenombre guerrillero de Bernabé Buscayno, líder del Nuevo
Ejercito del Pueblo, un movimiento guerrillero fundado en 1969.
Dante/Buscayno fue arrestado en 1976 y fue un prisionero político hasta
que fue liberado por la Presidente Corazón Aquino en 1986.

29 La organización contra la dictadura de Pinochet en la zona de la
bahía fue reforzada con la apertura de la Centro Cultural La Peña en
Berkeley. Fundado por exiliados chilenos en 1975, La Peña sigue siendo un
centro de organización para la reivindicación de temas relacionados con
derechos humanos en los ámbitos doméstico e internacional. Tras el prolon-

gado periodo de arresto domiciliario en Gran Bretaña (de octubre de 1998 a
marzo del 2000), los abusos de los derechos humanos de Pinochet han
vuelto a entrar en el ámbito del discurso público. Aunque fue devuelto a
Chile, en vez de deportado a España para someterse a un juicio por
crímenes contra la humanidad, una nueva generación conoce ahora los
abusos cometidos por orden suya y la complicidad de los Estados Unidos.

30 En 1975 Angola ganó su independencia tras casi cuatro siglos de
colonización portuguesa, y el Movimiento Popular para la Liberación de
Angola (MPLA) controlaba el gobierno y gran parte del país. El MPLA era de
orientación marxista-leninista, y recibía apoyo de la Unión Soviética y Cuba.
Utilizando fuerzas de apoyo secundarias, para evitar repetir los errores de
Viet Nam, la CIA y las fuerzas sudafricanas trataron de derrocar el MPLA
apoyando la Unión Nacional para la Independencia Total Angola (UNITA),
liderada por Jonas Savimbi.

31 Azania es uno de los nombres africanos de Sudáfrica.

32 Los gráficos de los movimientos chicano y puertorriqueño desde
los años 60 y 70 han sido comparados en una reciente exposición y un
catálogo, *Pressing the Point: Parallel Expressions in the Graphic Arts of the
Chicano and Puerto Rican Movements,* (New York: El Museo del Barrio,
1999).

33 Lebrón sigue luchando por la independencia y contra la
ocupación por la marina de los Estados Unidos de la isla de Vieques.

34 Augusto César Sandino dirigió la lucha guerrillera para expulsar
a la infantería de Marina de Estados Unidos de Nicaragua en los años 20 y
30, hasta su asesinato, dirigido por los Estados Unidos, en 1934. En la
década de 1960 la siguiente generación de revolucionarios nicaragüenses,
los sandinistas, tomaron su nombre e inspiración de Sandino. Fuentes
diseñó el cartel para una recaudación de fondos en Nueva York, *"Poetry for
the Nicaraguan Struggle"* ("Poesía por la lucha nicaragüense".) Entre los
participantes estuvieron Daniel Berrigan, Allen Ginsberg, Muriel Rukeyser,
Ntosake Shange, y Roberto Vargas.

35 Aunque Herbert Sigüenza es de origen salvadoreño, su prolon-
gada participación en el movimiento chicano requiere que se lo incluya
aquí.

36 Los otros cinco carteles incluyen varias piezas culturales, un
paisaje, y una Virgen de Guadalupe, que aparece representada a menudo en
los carteles chicanos de protesta.

37 *"No pasarán"* era una consigna popular de la Guerra Civil
española, y fue adoptada en la década de los 80 por los Sandinistas en
Nicaragua. La tercera persona se refiere a la Contra, las fuerzas contrarrev-
olucionarias, un ejército mercenario financiado por las administraciones
Reagan y Bush, y dirigido contra objetivos civiles en Nicaragua para deses-
tabilizar al gobierno Sandinista.

38 Menchú es una indígena quiché de Guatemala; es autora,
activista de derechos humanos y la ganadora del Premio Nóbel de la Paz
en 1992.

39 La fecha hace referencia al 29 de noviembre de 1947, cuando las
Naciones Unidas votaron a favor de dividir el Mandato Palestino en un
estado Judío y uno Árabe.

40 El cartel fue realizado en serigrafía y, en 1989 en un offset
producido en colaboración con el Comité de Solidaridad de Palestina y la
Alianza de los Niños del Medio Oriente, y fue parte de una exposición
colectiva itinerante, *In Celebration of the State of Palestine (Celebrando el
Estado de Palestina).*

Stanford University graduate, was in South Africa to help with voter registration for the first all-race elections that would mark the end of apartheid in April 1994. In August 1993 she was stabbed and killed in a black township near Capetown. She is standing with her close friend, Melanie Jacobs, an organizer with the African National Congress (ANC), who died in an accident in 1999, several years after the poster was produced. The silkscreen is titled *Woman's Work Is Never Done;* additional text reads, "From South Africa to North America."

[45] Chris Hani, leader of the African National Congress (ANC) and secretary of the South African Communist Party, was assassinated in 1993.

[46] Although Torero was born in Peru, he is included in this exhibition due to his long association and identification with the Chicano arts and activist movement.

[47] Shifra M. Goldman, "Che, Chicanos, and Cubans: The Struggle Over a Symbol," in David Kunzle, *Che Guevara: Icon, Myth, and Message* (Los Angeles: UCLA Fowler Museum of Cultural History, 1997), 74-77.

[48] Acuña, *Occupied America*, 337.

[49] Rino G. Avellaneda, "It's the Image! It's the Image!: Subcomandante Marcos and the Internet." Paper at the University of Wisconsin-Madison workshop: Media, Performance, and Identity in World Perspective (1998). Available online at: http://polyglot.lss.wisc.edu/mpi/workshop98/papers/avellaneda.htm.

[50] In February 1996 the San Andres Accords, an agreement regarding indigenous rights, were signed by representatives of the Mexican government and the EZLN. The government subsequently refused to implement the accords, and tensions continued to mount. On September 12, 1997, more than 1000 indigenous Zapatistas and thousands of indigenous peoples from across the country arrived in Mexico City demanding support for the San Andres Accords and support for the Zapatista Army. Crowds estimated to be between 75,000 and 200,000 marched in front of the federal government palace, overflowing the Zócalo. The revised poster text included information about the time, date, and place of the demonstration.

[51] Although this essay and the exhibition focus on Chicano posters made in California, the important and prolific work of Chicago Chicano artist Carlos Cortez must be noted. His linocuts and woodblock prints oppose the Viet Nam War, express international solidarity with causes from Central American to Bolivia, and pay tribute to workers, labor leaders, and political prisoners.

[52] The Zapatista Poster Series is the second political poster set by Resistant Strains. The first set deals with the World Bank and the International Monetary Fund, while the third set focuses on the prison-industrial complex.

[53] Marc Xuereb, "The Art of Resistance," *Z Magazine* (April 1997). Available online at: http://www.zmag.org/zmag/articles/apr97xuereb.html.

[54] The Zapatistas' January 1, 1994, communiqué included the Women's Revolutionary Law, which was drafted by women and outlined the organization's support for women's struggles for political participation, their right to work, to receive education and health care, and to have control over their own lives and bodies. On International Women's Day in 1996, 5000 Zapatista women demonstrated in Chiapas against the Mexican government. In 1999 an even larger demonstration took place.

[55] Gary Yanker, *Prop Art: Over 1,000 Contemporary Political Posters* (New York: Darien House [distributed New York Graphic Society, Greenwich, CT], 1972), 41, 44.

[56] It is surprising how few UFW posters include images of Dolores Huerta. There have been some recent pieces, including silkscreens by Yolanda M. López and Barbara Carrasco, but few from the 1960s and 1970s.

[57] The same topic was subsequently depicted by both Chicano and non-Chicano artists in the exterior bus poster, *America's Finest Tourist Plantation*, a 1988 collaboration between Elizabeth Sisco, Louis Hock, and David Avalos, and more recently in THINK AGAIN's *Welcome to America* (1999).

[58] If the newspaper were opened on one side, it carried the *Panther* masthead; if flipped over and opened from the opposite side, it carried the *¡Basta Ya!* masthead. *The Black Panther* (September 6, 1969).

[59] "Aid the Farmworkers," *The Black Panther* (July 7, 1973),

41 Escrito erróneamente en el cartel como "Dorn" en vez de "Dore".

42 Sabra y Chatilla son dos campos de refugiados contiguos en Beirut occidental, Líbano. En 1982 cientos, quizás miles, de civiles, incluyendo a muchas mujeres, niños y ancianos, fueron masacrados por miembros de la milicia falangista, un grupo libanés armado por y aliado de Israel. Los asesinatos tuvieron lugar en una zona controlada por las Fuerzas de Seguridad Israelíes.

43 Febrero del 2000. Correspondencia con el artista.

44 Amy Biehl, una becada Fulbright de 26 años graduada de la Universidad de Stanford, se encontraba en Sudáfrica para ayudar a empadronar electores para las primeras elecciones multirraciales que marcarían el final del apartheid en abril de 1994. En agosto de 1993 fue acuchillada y asesinada en una de las poblaciones negras cercanas a Ciudad del Cabo. Aparece de pié, con una buena amiga, Melanie Jacobs, una organizadora del Congreso Nacional Africano, que murió en un accidente en 1999, varios años después de que se produjera el cartel. La serigrafía se titula *Woman's Work is Never Done (El trabajo de la Mujer nunca termina);* el resto del texto lee "De Sudáfrica a América del Norte".

45 Chris Hani, dirigente del Congreso Nacional Africano y secretario del Partido Comunista de Sudáfrica fue asesinado en 1993.

46 Aunque Torero nació en Perú, se le ha incluido en esta exposición por su larga asociación e identificación con el movimiento y las artes del activismo chicano.

47 Shifra M. Goldman, "Che, Chicanos, and Cubans: The Struggle Over a Symbol," en David Kunzle, *Che Guevara: Icon, Myth, and Message* (Los Angeles: UCLA Fowler Museum of Cultural History, 1977), 74-77.

48 Acuña, *Occupied America,* 337.

49 Rino G. Avellaneda, "It's the Image! It's the Image!: Subcomandante Marcos and the Internet". Presentación en el taller de la Universidad de Wisconsin-Madison: Media, Performance, and Identity in World Perspective (1988) en la red en: http://polyglot.lss.wisc.edu/mpi/workshop98/papers/avellaneda.htm

50 En febrero de 1996 los Acuerdos de San Andrés, un acuerdo respecto a los derechos indígenas, fueron firmados en por representantes del gobierno mexicano y el EZLN. El gobierno se negó posteriormente a implementar los acuerdos, y las tensiones siguieron creciendo. El 12 de septiembre de 1997, más de mil indígenas zapatistas y miles de indígenas de todo el país llegaron a la Ciudad de México desde todos los rincones del país exigiendo apoyo para los Acuerdos de San Andrés y el Ejercito

Zapatista. Se calculó que la multitud sumaba entre 75,000 y 20,0000 participantes, marchando frente al palacio del gobierno federal y desbordando el Zócalo. El texto revisado del cartel incluía información sobre la hora, fecha y lugar de la manifestación.

51 Aunque este ensayo y la exposición se centran en los carteles chicanos creados en California, la obra prolífica y clave del artista chicano de Chicago Carlos Cortez debe subrayarse. Sus linotipos y grabados de madera se opusieron a la guerra de Viet Nam, expresan solidaridad con las causas desde América Central hasta Bolivia, y rinden tributo a los trabajadores, dirigentes sindicales, y prisioneros políticos.

52 La serie de carteles zapatistas es la segunda colección de *Resistant Strains.* La primera trata del Banco Mundial y el Fondo Monetario Internacional, y la tercera en el complejo de las prisiones y la industria.

53 Marc Xureb, "The Art of Resístanse," *Z Magazine* (abril de 1997). En la red en: http://www.zmag.org/zmag/articles/apr97xureb.html

54 El comunicado de los zapatistas del 1 de enero de 1994, incluía la Ley Revolucionaria de las Mujeres, que fue redactada por mujeres y esbozaba el apoyo de la organización por las demandas de participación política de las mujeres, su derecho al trabajo, a la educación y la salud, y a controlar sus vidas y sus cuerpos. En el Día Internacional de la Mujer en 1996, 5000 mujeres zapatistas se manifestaron en Chiapas contra el gobierno mexicano. En 1999 tuvo lugar una manifestación todavia mayor.

55 Gary Yanker, *Prop Art: Over 1,000 Contemporary Political Posters* (New York: Darien House [distribuye New York Graphic Society, Greenwich, CT, 1972]), 41, 44.

56 Es sorprendente el pequeño número de carteles de la UFW que presentan imágenes de Dolores Huerta. Algunas piezas recientes, incluyendo serigrafías de Yolanda M. López y Barbara Carrasco, la incluyen, pero existen muy pocas de las décadas de los 60 y 70.

57 Artistas chicanos y no chicanos han representado el tema a menudo posteriormente en el cartel de autobús *America's Finest Tourist Plantation,* una colaboración entre Elizabeth Sisco, Louis Hock, y David Avalos de 1988, y más recientemente en *Welcome to America,* de *THINK AGAIN.*

58 Al abrir el periódico por un lado, mostraba el rótulo Panthers; si se lo abría del lado opuesto, mostraba el rótulo *¡Basta Ya! The Black Panther,* 6 de septiembre de 1969.

59 "Aid the Farmworkers," *The Black Panther* (7 de julio de 1973),

JUST ANOTHER POSTER?

Chicano Graphic Arts in California

¿SÓLO UN CARTEL MAS?

Artes gráficas chicanas en California

Lista de obras

Just Another Poster?

1
Ricardo Favela (b. 1944)
Centro de artistas chicanos, 1975
(Center for Chicano Artists)
silkscreen
(serigrafía)
25 x 19

2
Louie "The Foot" González
(b. 1953)
This is Just Another Poster, 1976
(Este es sólo otro cartel)
silkscreen
(serigrafía)
25 x 19

The Poster in Political Action

3
Andrew Zermeño (b. 1935)
Huelga!, 1965
(Strike!)
offset lithograph
(litografía offset)
24 1/2 x 18 1/2
Collection of the Center for the
Study of Political Graphics

4
Armando Cabrera
E.L.A. apoya a César Chávez,
ca. 1972
(East LA. Supports César Chávez)
silkscreen
(serigrafía)
29 x 23
Collection of the Center for the
Study of Political Graphics

5
Max García
Yes on 14!, 1976
(¡Sí a la 14!)
silkscreen
(serigrafía)
17 1/2 x 22 5/8

6
Xavier Viramontes (b. 1943)
Boycott Grapes, 1973
(Boicotea las uvas)
offset lithograph
(litografía offset)
23 x 17
Collection of the Center for the
Study of Political Graphics

7
Artist Unknown
Leave Gallo for the Rats, ca. 1970
(Deja Gallo para las ratas)
silkscreen
(serigrafía)
28 1/2 x 22 5/8
Collection of the Center for the
Study of Political Graphics

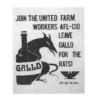

8
Artist Unknown
Boycott Coors, ca. 1978
(Boicotea a Coors)
silkscreen
(serigrafía)
23 1/16 x 17 7/16

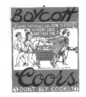

9
Ricardo Favela (b. 1944)
¡Huelga! ¡Strike! – Support The U.F.W.A., 1976
(¡Huelga!- Apoya a la U.F.W.A.)
silkscreen
(serigrafía)
19 x 25

10
Louie "The Foot" González
(b. 1953)
Yes on 14, 1976
(Sí a la 14)
silkscreen
(serigrafía)
22 1/4 x 14

The Poster in Community Building

11
Artist Unknown
Chicano Power, ca. 1970
(¡Poder chicano!)
offset lithograph
(litografía offset)
20 x 14 1/8
Collection of the Center for the
Study of Political Graphics

12
Mario Torero (b. 1947)
You Are Not a Minority!, 1987
(¡Tú no eres minoría!)
offset lithograph
(litografía offset)
22 x 17

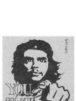

13
**Max García and Richard
Favela** (b. 1944)
Regeneración, 1971
(Regeneration)
silkscreen
(serigrafía)
23 x 29
Collection of Max García

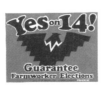

14
Ralph Maradiaga (1934–1985)
First Annual Arte de los barrios,
1969
(Primera exhibición anual
arte de los barrios)
silkscreen
(serigrafía)
26 x 20, signed

15
Linda Lucero (b. 1951)
Expresión chicana, 1976
(Chicana Expression)
silkscreen
(serigrafía)
23 x 17

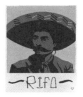

16
Rupert Garcia (b. 1941)
Rubén Salazar Memorial Group
Show, 1970
(Exhibición colectiva en memoria
de Rubén Salazar)
silkscreen
(serigrafía)
26 x 20

17
Leonard Castellanos (b. 1949)
RIFA, ca. 1972
silkscreen
(serigrafía)
29 x 23
Collection of the Center for the
Study of Political Graphics

18
Rodolfo "Rudy" Cuellar
(b. 1950)
Celebración de independencia de
1810, 1978
(Celebration of the 1810
Independence)
silkscreen
(serigrafía)
29 x 23

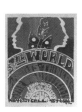

19
Juan Cervantes (b. 1951)
3rd World Thinkers and Writers,
1975
(Los intelectuales y escritores del
Tercer Mundo)
silkscreen
(serigrafía)
25 x 19

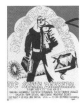

20
Esteban Villa (b. 1930)
Cinco de Mayo con el RCAF, 1973
(Fifth of May with the RCAF)
silkscreen
(serigrafía)
28 ⅝ x 20 ⅞

21
Leo Limón (b. 1947)
Silver Dollar/Teatro Urbano, 1979
silkscreen
(serigrafía)
22 x 17, signed

22
Rodolfo "Rudy" Cuellar
(b. 1950)
Humor in Xhicano [sic] Arte, 1976
(El humor en el arte xhicano)
silkscreen
(serigrafía)
25 x 19

23
Yreina Cervántez (b. 1952)
Raza Women in the Arts –
Brotando del Silencio Exhibition,
1979
(Las mujeres de la raza en las
artes – exhibición brotando del
silencio)
offset lithograph
(litografía offset)
24 x 18

24
Herbert Sigüenza (b. 1959)
Drug Abuse & AIDS: Don't Play
Lottery With Your Life, 1986
(Drogas y SIDA, no juegues lotería
con tu vida)
silkscreen and offset lithograph
(serigrafía y litografía offset)
23 x 17 ½

25
Rolo Castillo/T.A.Z.
Rock for Choice, 1993
(Rock para elegir)
silkscreen
(serigrafía)
28 x 15 ⅛
Collection of the Center for the
Study of Political Graphics

The Poster in
Immigration

26
Yolanda M. López (b. 1942)
Who's the Illegal Alien, Pilgrim?,
1978 (printed 1981)
(¿Quién es el extranjero ilegal,
peregrino?)
offset lithograph
(litografía offset)
22 ½ x 17

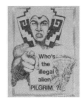
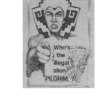

27
Malaquías Montoya (b. 1938)
Abajo con la Migra, 1979
(Down with the INS)
silkscreen
(serigrafía)
23 x 17
Collection of the Ethnic Studies Library,
University of California, Berkeley

28
Rupert Garcia (b. 1941)
¡Cesen deportación!, 1973
(Stop Deportation!)
silkscreen
(serigrafía)
20 x 26, signed
Collection of the Artist

29
Yreina Cervántez (b. 1952)
¡Alerta!, 1987
(Beware!)
silkscreen
(serigrafía)
26 x 20, signed
Collection of the Center for the Study of
Political Graphics

30
Otoño Luján
Break It!, 1993
(¡Rómpelo!)
silkscreen
(serigrafía)
20 x 26, signed; 4/56

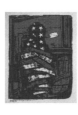

31
Malaquías Montoya (b. 1938)
*The Immigrant's Dream: The
American Response*, 1983
*(El sueño del inmigrante: La
respuesta americana)*
silkscreen
(serigrafía)
23 x 17, signed
Collection of the Ethnic Studies Library,
University of California, Berkeley

32
Lalo Alcaraz (b. 1964)
*FRAID Anti-Immigrant
Border Spray*, 1994
*(FRAID spray fronterizo
anti-inmigrante)*
offset lithograph
(litografía offset)
22 x 17
Collection of the Center for the
Study of Political Graphics

33
Ricardo Duffy
The New Order, 1995
(El nuevo orden)
silkscreen
(serigrafía)
20 x 26, signed; 4/75

The Poster in
International Solidarity
and Multiculturalism

34
Rupert Garcia (b. 1941)
¡Fuera de Indochina!, 1970
(Get Out of Indochina!)
silkscreen
(serigrafía)
26 x 20, signed

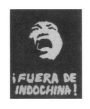

35
Malaquías Montoya (b. 1938)
Viet Nam Aztlán, 1972
offset lithograph
(litografía offset)
26 x 19 $^1/_8$
Collection of the Center for the Study of
Political Graphics

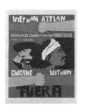

36
Linda Lucero (b. 1951)
Lolita Lebrón, 1978
silkscreen
(serigrafía)
28 x 22

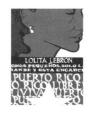

37
Malaquías Montoya (b. 1938)
*STOP!! Wells Fargo Bank Loans to
Chile*, 1979
*(¡ALTO! A los préstamos del Banco
Wells Fargo a Chile)*
offset lithograph
(litografía offset)
14 $^5/_{16}$ x 22 $^9/_{16}$, signed
Collection of the Center for the
Study of Political Graphics

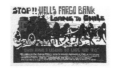

38
Malaquías Montoya (b. 1938)
*Argentina...One Year of
Military Dictatorship*, 1977
*(Argentina...Un año de
dictadura militar)*
silkscreen
(serigrafía)
26 x 17

39
Juan Fuentes (b. 1950)
Poetry for the Nicaraguan
Resistance, 1976
(Poesía para la resistencia
nicaragüense)
offset lithograph
(litografía offset)
21³/₈ x 16⁹/₁₆
Collection of the Center for the
Study of Political Graphics

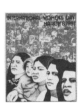

40
Yreina Cervántez (b. 1952)
El pueblo chicano con el pueblo
centroamericano, 1986
(The Chicano Village with the
Central American Village)
silkscreen
(serigrafía)
37 x 25, signed; 4/45

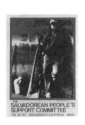

41
Juan Fuentes (b. 1950)
International Women's Day, 1981
(El día internacional de la mujer)
offset lithograph
(litografía offset)
22 x 16⁷/₈

42
Louie "The Foot" González
(b. 1953)
Salvadorean People's Support
Committee, 1981
(El comité de apoyo del pueblo
salvadoreño)
silkscreen
(serigrafía)
26 x 17 5/8

43
Juan Fuentes (b. 1950)
End 20 years of Israeli Occupation,
1987
(Cesen los 20 años de la ocu-
pación israelita)
offset lithograph
(litografía offset)
21¹/₄ x 16³/₄
Collection of the Center for the
Study of Political Graphics

44
Herbert Sigüenza (b. 1959)
It's Simple Steve..., ca. 1980
(Es muy simple Steve...)
silkscreen
(serigrafía)
15³/₄ x 17¹/₈

45
Ester Hernández (b. 1944)
Tejido de los desaparecidos, 1984
(Textile of the Disappeared)
silkscreen
(serigrafía)
17 x 22, signed; 81/100

46
Rolo Castillo/T.A.Z.
Benefit for the Freedom of
Leonard Peltier, 1993
(Beneficio para la liberación de
Leonard Peltier)
silkscreen
(serigrafía)
20 x 26¹/₁₆
Collection of the Center for the
Study of Political Graphics

An Iconography of
Calendarios/Calendars

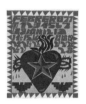

47
Carlos Almaraz (1941-1989)
El corazón del pueblo, 1976
(The Heart of the Village)
silkscreen
(serigrafía)
28⁹/₁₆ x 22⁹/₁₆, signed; 14/100

48
Leonard Castellanos (b. 1949)
Guerra, 1977
(War)
silkscreen
(serigrafía)
28¹/₂ x 22⁹/₁₆, signed; 15/100

49
Gilbert "Magu" Luján (b. 1940)
April Calendar, 1977
(Calendario de abril)
silkscreen
(serigrafía)
24 x 18

50
Judith E. Hernández
Reina de Primavera/
May Calendar, 1976
(Calendario de Mayo/
Reina de primavera)
silkscreen
(serigrafía)
28¹/₂ x 22¹/₂, signed

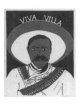

51
Manuel Cruz (b. 1931)
Viva Villa, 1977
(Long Live Villa)
silkscreen
(serigrafía)
28¹/₂ x 22⁵/₈, signed; 14/100

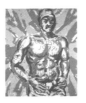

52
Wayne Healy (b. 1946)
Agosto 1977, 1976
(August 1977)
silkscreen
(serigrafía)
28 1/2 x 22 5/8, signed; 14/100

59
Willie F. Herrón (b. 1951)
Lecho de rosas, 1992
(Bed of Roses)
silkscreen
(serigrafía)
41 3/8 x 28, signed; 39/55

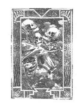

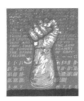

53
Guillermo Bejarano (b. 1946)
El arma de la gente, 1976
(The Arm of the People)
silkscreen
(serigrafía)
28 1/2 x 22, signed; 14/100

60
Alfredo de Batuc (b. 1950)
Missile Envy, 1984
(Envidia del misil)
silkscreen
(serigrafía)
25 1/8 x 30 7/8, signed; 53/88

54
José Cervantes
Que viva la paz, 1976
(Long Live Peace)
silkscreen
(serigrafía)
28 1/2 x 22 1/2, signed; 14/100

61
John Valadez (b. 1951)
Day of the Dead, 1978
(Día de los Muertos)
photo silkscreen
(fotoserigrafía)
29 x 23

55
René Yañez (b. 1942)
Historical Photo Silk Screen Movie, 1977
(Película de fotografías históricas en serigrafía)
silkscreen
(serigrafía)
17 1/2 x 23, signed; 7/225

An Iconography of La Virgen de Guadalupe

62
Ester Hernández (b. 1944)
La Virgen de Guadalupe defendi-endo los derechos de los xicanos, 1975
(The Virgin of Guadalupe Defending the Rights of Xicanos)
etching and aquatint
(aguafuerte y aguatinta)
15 x 11, signed; 22/50 II
Collection of the Artist

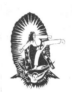

56
Artist Unknown
Calendar for 1979, 1979
(El calendario de 1979)
color Xerox and offset
(Fotocopia a color y offset)
23 1/8 x 17

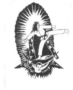

63
Ester Hernández (b. 1944)
La ofrenda, 1988
(The Offering)
silkscreen
(serigrafía)
38 3/4 x 25, signed; 17/62

An Iconography of Día de los Muertos/ Day of the Dead

57
Ralph Maradiaga (1934-1985)
Día de los Muertos, 1974
(Day of the Dead)
silkscreen embossed with gold foil
(serigrafía en papel dorado con relieve)
24 1/2 x 18, signed

64
Alfredo de Batuc (b. 1950)
Seven Views of City Hall, 1987
(Siete vistas del ayuntamiento)
silkscreen
(serigrafía)
40 x 25 15/16, signed; 12/45

58
Eduardo Oropeza
El jarabe muertiaño, 1984
silkscreen
(serigrafía)
33 5/8 x 24 3/8, signed; 2/73

65
Margaret Alarcón (b. 1969)
La diosa de las Américas, 1997
(Goddess of the Americas)
aquatint and etching
(aguatinta y aguafuerte)
15 x 16, signed
Collection of the Artist

An Iconography of Pachucos/Cholos/Punks

66
José Montoya (b. 1932),
Rodolfo 'Rudy' Cuellar (b 1950)
and **Louie "The Foot" González**
(b. 1953)
José Montoya's Pachuco Art: A
Historical Update, 1978
(El arte pachuco de José Montoya:
Una actualización histórica)
silkscreen
(serigrafía)
31 x 13

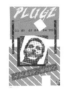

67
Richard Duardo (b. 1952)
Plugz/Nuevo Wavo, 1978
silkscreen
(serigrafía)
40 ¹/₈ x 26³/₁₆, signed

68
John Valadez (b. 1951)
Cholo, 1978
silkscreen
(serigrafía)
35 ¹/₈ x 15

69
Richard Duardo (b. 1952)
Untitled, 1984
(Sin título)
silkscreen
(serigrafía)
39 ³/₈ x 27 ¹/₂, signed; 2/80

70
José Montoya (b. 1932)
Recuerdos del Palomar, 1973
(Memories of Palomar)
silkscreen
(serigrafía)
24 x 18³/₄, signed

71
José Montoya (b. 1932)
Zoot Suit, 1978
lithograph
(litografía)
22 x 14

72
Juan Fuentes (b. 1950)
Cholo Live, 1980 (printed 1981)
(Cholo en vivo)
offset lithograph
(litografía offset)
24 x 18

73
Ignacio Gomez (b. 1941)
Zoot Suit World Premiere, 1981
(El estreno mundial de Zoot Suit)
offset lithograph
(litografía offset)
23 ³/₈ x 18

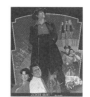

74
Richard Duardo (b. 1952)
Punk Prom, 1980
(Baile punk)
silkscreen
(serigrafía)
35 ¹/₄ x 23 ¹/₁₆

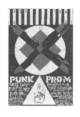

75
Richard Duardo (b. 1952)
Zero, Zero, 1981
silkscreen
(serigrafía)
39 ⁷/₈ x 26, signed

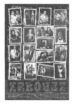

76
Diane Gamboa (b. 1957)
Little Gold Man, 1990
(El hombrecillo dorado)
silkscreen
(serigrafía)
26 ¹/₄ x 38 ¹/₈, signed; 16/73

An Iconography of Pura Palabra / Play on Words

77
Chaz Bojórquez (b. 1949)
New World Order, 1994
(El nuevo orden mundial)
silkscreen
(serigrafía)
44 x 30 ¹/₁₆, signed; 20/60

78
Louie "The Foot" González
(b. 1953) and **Ricardo Favela**
(b. 1944)
Royal Order of the Jalapeño, 1976
(La orden real del jalapeño)
silkscreen
(serigrafía)
11 x 8

79
Esteban Villa (b. 1930)
Chisme, chisme, chisme, 1970
(Gossip, Gossip, Gossip)
silkscreen
(serigrafía)
24 x 18

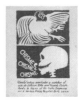

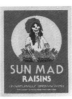

80
Ester Hernández (b. 1944)
Sun Mad, 1982
silkscreen
(serigrafía)
22 x 17, signed; 53/100

81
Victor Ochoa (b. 1948)
Border Bingo/Lotería fronteriza,
1987
silkscreen
(serigrafía)
36¹/₂ x 26¹/₈, signed; 4/53

82
Louie "The Foot" González
(b. 1953) and **Ricardo Favela**
(b. 1944)
Cortés' Poem, 1976
(El poema de Cortés)
silkscreen
(serigrafía)
17 x 14, signed; 14/58

83
Mark Vallen
New World Odor, 1991
(El nuevo olor mundial)
silkscreen
(serigrafía)
23¹/₂ x 19
Collection of the Center for the Study of
Political Graphics

An Iconography of
Autorretratos/
Self-Portraits

84
Diane Gamboa (b. 1957)
Self-Portrait, 1984
(Autorretrato)
silkscreen
(serigrafía)
39¹⁵/₁₆ x 27¹⁵/₁₆, signed; 18/78

85
Barbara Carrasco (b. 1955)
Self-Portrait, 1984
(Autorretrato)
silkscreen
(serigrafía)
39¹⁵/₁₆ x 27¹⁵/₁₆, signed; 11/70

86
Yreina Cervántez (b. 1952)
Danza ocelotl, 1983
silkscreen
(serigrafía)
33⁷/₈ x 22¹/₁₆, signed; 18/60

87
Patssi Valdez
Scattered, 1987
(Esparcido)
silkscreen
(serigrafía)
35⁷/₈ x 23⁷/₈, signed; 4/54

88
Margaret García (b. 1951)
Romance/Idilio, 1988
silkscreen
(serigrafía)
25⁷/₈ x 39⁷/₈, signed; 4/36

89
Gilbert "Magu" Luján (b. 1940)
Cruising Turtle Island, 1986
*(Paseando por la Isla de la
Tortuga)*
silkscreen
(serigrafía)
25 x 37⁷/₈, signed; 4/45

90
Victor Ochoa (b. 1948)
Border Mezz-teez-o, 1993
(Mezz-teez-o fronterizo)
silkscreen
(serigrafía)
22 x 30, signed

Why the Poster?

91
Pat Gomez (b. 1960)
Stay Tuned, ca. 1992
(Mantente en sintonía)
silkscreen
(serigrafía)
20 x 28¹/₁₆, signed; 22/63

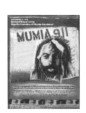

92
Malaquías Montoya (b. 1938)
Mumia 911, 1999
offset lithograph
(litografía offset)
16¹/₈ x 12, signed
Collection of the Center for the
Study of Political Graphics

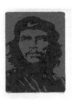

93
Lalo Alcaraz (b. 1964)
Che, 1997
silkscreen
(serigrafía)
26 x 20, signed; 4/65

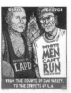

94
Lalo Alcaraz (b. 1964)
White Men Can't, 1992
(Los hombres blancos no pueden)
silkscreen
(serigrafía)
28 x 20, signed; 4/59

99
Liz Rodriguez
Untitled, 1986
(Sin título)
silkscreen
(serigrafía)
35¹/₂ x 23⁷/₈, signed; 4/27

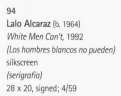

95
José Antonio Aguirre (b. 1955)
*It's Like the Song, Just Another
Op'nin' Another Show...*, 1990
*(Es como la canción, sólo otra
inauguración, otra exhibición...)*
silkscreen
(serigrafía)
38³/₄ x 26, signed; 4/62

100
Liz Rodriguez
Untitled, 1986
(Sin título)
silkscreen
(serigrafía)
35¹/₂ x 23¹/₂, signed; 4/27

96
Ernesto Montaño
Divine Pollution, 1996
(Polución divina)
silkscreen
(serigrafía)
24 x 37, signed; 20/52

101
Jesus Pérez
The Best of Two Worlds, 1987
(Lo mejor de dos mundos)
silkscreen
(serigrafía)
40 x 26¹/₈, signed; 4/59

97
Alma López (b. 1966)
California Fashion Slaves, 1997
*(Las esclavas de la moda en
California)*
digital print
(grabado digital)
17¹/₂ x 21, signed; 3/99
Collection of the Artist

102
Alma López (b. 1966)
Ixta, 1999
digital print on canvas
(grabado digital sobre lienzo)
17 x 14, signed
Collection of the Artist

98
Ralph Maradiaga (1934–1985)
Lost Childhood, 1984
(Infancia perdida)
silkscreen
(serigrafía)
28 x 36, signed; 34/88

Appendix

About Printmaking ⊕ *Acerca de los grabados*

Apéndice

The definition of what constitutes an original print has changed over time in response to the evolution of the medium as artists develop new techniques. Nevertheless, the Print Council of America has proposed certain criteria for originality in a print: that the design be created by the artist; that it be printed under her/his supervision; and that the finished print reflect the artist's standard of excellence. One of the reasons some people cast doubt on the designation of a print as an original work of art is that an artist can create one impression or multiples from a single matrix. The usual practice in fine art printing is to limit the size of the edition, and to number and sign each print that is part of the edition.

The works made by Chicano/a artists in this exhibition represent each of the four best known printmaking techniques: **silkscreen, planographic, relief, and intaglio.** The most popular method used by Chicano/a artists has been silkscreen printing, and the majority of the posters in this exhibition were made using this process.

Silkscreen printing (also known as screenprinting or serigraphy) is a variation of the stencil process. To produce a silkscreen, silk or a comparably porous material is stretched tautly across a frame. This screen is the support for a stencil. The stencil is produced either by painting directly on the screen with a liquid which, when dry, resists the solvent action of the printing ink, or by affixing other nonporous materials (paper, Mylar, etc.) to the screen. The stencil prevents ink from passing through the screen and thereby masks the areas that the artist does not want to be printed. Silkscreen ink or paint is poured along the edge of the frame and then forced onto paper or another material using a squeegee. If an artist wants more than one color in a design, he or she will use a separate screen with a different stencil for each color. The entire edition is printed first with one color and then the next color, and so on. Depending on the complexity of the design, a finished silkscreen can contain as few as one or as many as 100 screens to achieve the desired effect. An edition usually is made up of the best prints that result.

Conforme los artistas desarrollen nuevas técnicas, la definición de lo que constituye un grabado original ha cambiado con el paso del tiempo. No obstante, el *Print Council of America* (Consejo del Grabado de América) ha propuesto cierto criterio para designar la originalidad de un grabado: que el diseño sea creado por el/la artista; que éste sea impreso bajo la supervisión del artista; y que el grabado final refleje el standard de excelencia propuesto por el/la artista. Una de las razones por las que algunas personas dudan en designar a un grabado como una obra de arte original, es porque el artista puede crear un grabado o muchos de una sola plancha. La práctica usual en la impresión de artes finas es limitar el tamaño de la edición y numerar y firmar cada uno de los grabados que son parte de la edición.

Las obras hechas por las/os artistas chicanas/os representan cada una de las cuatro técnicas de grabado más conocidas: **serigráfica, planográfica intaglio y en relieve.** El método más popular usado por las/os artistas chicanas/os ha sido la impresión serigráfica y la mayoría de

los carteles en esta exhibición se hicieron usando este proceso.

La serigrafía es una variación del proceso *stencil*. Para producir una serigrafía, se extiende firmemente en un marco pedazo de seda u otro material poroso parecido. Esta pantalla es un soporte para la plantilla. Ésta se produce ya sea pintando directamente en la pantalla o con un líquido, el cual, al secarse, resiste la acción solvente de la tinta de serigrafía o bien, se produce con un material no poroso (papel, *Mylar,* etc.) La plantilla evita que la tinta pase a través de la pantalla de esta manera y bloquea las áreas que no serán pintadas. La tinta de serigrafía o pintura se vacía a lo largo de la pantalla junto al marco y la pintura se pasa al papel o a cualquier otro material usando una escobilla de goma. Si un artista quiere más de un color en su diseño, él o ella usará una pantalla con una plantilla diferente por cada color. La edición completa se imprime primero en un color y luego se imprime en el siguiente color y así sucesivamente. Dependiendo de la complejidad del diseño, una serigrafía terminada puede necesitar sólo una o

Screenprinting is probably the most economical printing method because no complicated or expensive machinery is needed. However, as each silkscreen is individually pulled, there may be color variations from print to print or even slight imperfections. Therefore each print is unique. Creating a large edition of silkscreen prints can be very labor intensive. There are commercial silkscreen printers who now use computers to separate colors and automate the printing process. This exhibition includes many examples of silkscreen prints that are produced for different purposes and therefore use different quality papers and inks. Posters for community events differ from fine art prints in that the latter tend to be made on special paper and use better inks.

Lithography (derived from the Greek word for "stone writing") is a flat-surface or planographic printing method. The lithographic process is based on the principle that water and oil do not mix. To produce a direct lithograph, an image is drawn – traditionally on a limestone block or metal plate – with a greasy crayon or liquid. The stone is made wet and then rolled with greasy ink, which adheres to the areas covered by the drawn image but not to the wet areas. Damp paper is placed over the stone and both are run through a press. Direct lithography is most often employed to produce fine art prints. *Zoot Suit* [plate 36; cat. no. 71] by José Montoya is an example of a direct lithograph.

The offset lithography process is very similar to the direct lithography process, but in offset printing the ink is transferred from the metal plate (usually zinc, aluminum, or a combination of metals) onto a sheet of rubber, and then onto the paper. Offset lithography is most often used in commercial printing where a photomechanical process is used to transfer the image onto the metal plate. Usually the editions are larger, and the prints are not numbered and/or signed by hand. However, it is possible to use the photomechanical process to create original prints. An example of an offset print is *Zoot Suit World Premiere* [plate 37; cat. no. 73] by Ignacio Gomez.

más de 100 pantallas para lograr el efecto deseado. Usualmente, una edición se compone de las mejores serigrafías que se produjeron.

La serigrafía es probablemente el método más económico porque no requiere de maquinaria complicada o cara. Sin embargo, como cada serigrafía es hecha de forma individual, puede haber variaciones de color entre una serigrafía y otra o aún pequeñas imperfecciones. Esto hace que cada serigrafía sea única. Producir una edición grande de serigrafías artísticas puede ser un trabajo muy agotador. Existen impresores de serigrafías comerciales que ahora usan computadoras para separar los colores y procesos automáticos para producir los grabados. Esta exhibición incluye muchos ejemplos de serigrafías producidas con distintos objetivos y usando diferente calidad de papeles y tintas. Los carteles para anunciar eventos comunitarios difieren de las serigrafías artísticas en que éstas últimas tienden a ser hechas de papel especial y se usan mejores tintas en su elaboración.

La litografía (derivado de la palabra griega *lithos* que significa "piedra") es un método de superficie-plana o planográfico. El proceso litográfico está basado en el principio de que el agua y el aceite no se mezclan. Para producir una litografía directa, se dibuja una imagen – tradicionalmente en una piedra litográfica o una plancha de metal – con un lápiz litográfico o líquido graso. Se moja la piedra y luego se le aplica con un rodillo de tinta grasa, la cual se adhiere a las áreas cubiertas por la imagen dibujada pero no a las áreas mojadas. El papel húmedo se coloca sobre la piedra y ambos se pasan por una prensa. La litografía directa se emplea más a menudo como una forma de arte. El *Zoot Suit* [plate 36; cat. no. 71] de José Montoya es un ejemplo de una litografía.

En la litografía offset se utiliza una plancha de zinc con las cualidades típicas de una piedra litográfica, pero a diferencia de la piedra, las planchas de zinc no pueden ser corregidas. El proceso offset es muy similar al proceso de la litografía directa, pero en un grabado offset la tinta es transferida primero a una lámina de caucho y luego sobre

The oldest printmaking technique is relief printing. In this technique the printing surface is raised above its background. Using a sharp knife or gouge, the artist cuts away the areas that are to remain uninked. Ink is then applied to the raised image and a print is taken by pressing paper against the inked surface. Relief prints include woodcuts, linoleum block prints, and wood engravings.

The term intaglio (from the Italian *itagliare*, which means to engrave, carve, or cut) covers processes in which the printed image is taken from the recessed parts on the plate. In intaglio, lines or textured areas are incised into a surface, usually metal, which is then inked and wiped clean; the ink remains only in the incised lines. Dampened paper is placed on the plate and both are run through a printing press, which draws the ink out of the grooves and onto the paper. Intaglio prints are characterized by an embossed line around the image caused by the edges of the plate when it is run through the press. Some examples of intaglio processes are aquatint, etching, engraving and mezzotint. In *La Virgen de Guadalupe defendiendo los derechos de los xicanos* [cat. no. 62] by Ester Hernández and *La diosa de las Américas* [cat. no. 65] by Margaret Alarcón, the artists used intaglio techniques.

In addition to these four major printmaking techniques, artists use various photographic processes as well as new and sophisticated technology including computer programs. Digital manipulation of scanned images and purely digital creations have become part of the mainstream art world. A digital image, technically speaking, is a matrix of pixels. The term pixel is a contraction of "picture element," and describes the smallest unit of a digital image. These pixels, as a group or individually, may be manipulated much the same way as an artist manipulates color in a painting. *Lrta* [cat. no. 102] and *California Fashion Slaves* [cat. no. 97] by Alma López represent these new computer-aided techniques.

el papel. La litografía offset es frecuentemente más utilizada en la impresión comercial. En ésta, el dibujo es transferido fotomecánicamente; en general se imprimen ediciones más numerosas, y los grabados no son numerados y/o firmados a mano. Sin embargo, es posible usar el proceso fotomecánico para crear grabados originales. Un buen ejemplo de un offset es el *Estreno mundial de Zoot Suit* [plate 37; cat. no. 73] de Ignacio Gomez.

La técnica de grabado más antigua es la impresión en relieve. En esta técnica la superficie impresa resalta por su relieve sobre el resto del grabado. Usando un cuchillo o punta afilada, el artista talla un diseño en una superficie plana, la cual puede ser madera o linóleo, y todas las áreas que no serán impresas se cortan. La tinta se aplica a la superficie en relieve y el papel se presiona contra la superficie entintada. La técnica de grabado en relieve incluye la xilografía y la linoleografía.

El término intaglio (del italiano itagliare, que significa grabar, tallar o cortar), también conocido como calcografía, incluye todos los procesos en los que la imagen impresa proviene de las partes ahuecadas de la plancha. En el intaglio, las líneas o las áreas texturizadas se graban en la superficie, usualmente de metal, la cual es entintada y luego limpiada; así la tinta permanece sólo en las líneas grabadas. El papel húmedo se coloca sobre la plancha y ambos se pasan por una prensa, la cual presiona el papel en las incisiones entintadas. Algunos ejemplos del proceso del intaglio son aguatinta, aguafuerte, grabado al buril y mezzotinta en *La Virgen de Guadalupe defendiendo los derechos de los xicanos* [plate 31; cat. no. 63] de Ester Hernández y *La diosa de las Américas* [cat. no. 65] de Margaret Alarcón, las artistas usaron técnicas del intaglio.

Además de estas cuatro principales técnicas de grabado, las/os artistas usan diversos procesos fotográficos así como nueva y sofisticada tecnología incluyendo programas de computadoras. La manipulación de imágenes copiadas usando un *scanner* o de las que han sido producidas digitalmente han empezado a formar una parte integral del mundo del arte. Una imagen digital, técnica-

To Read More

Eichenberg, Fritz. *Lithography and Silkscreen. Art and Technique.* New York: Harry N. Abrams, Inc. Publishers, 1978.

Gascoigne, Bamber. *How to Identify Prints: A Complete Guide to Manual and Mechanical Processes from Woodcut to Inkjet.* New York: Thames & Hudson, 1995.

Griffiths, Antony. *Prints & Printmaking: An Introduction to the History & Techniques.* Berkeley: University of California Press, 1996.

Intersections: Lithography, Photography, and the Traditions of Printmaking. Albuquerque: University of New Mexico Press, 1998.

Ross, John. *The Complete Printmaker: Techniques, Traditions, Innovations.* New York: The Free Press, 1991.

mente hablando, es una matriz de *pixels*. El término *pixel* es una contracción de *"picture element"* ("elemento de la imagen") y describe la unidad más pequeña de una imagen digital. Estos *pixels,* ya sea en grupo o individualmente, pueden ser manipulados de la misma manera que un artista manipula el color en su paleta. *Ixta* [cat. no. 102] y *Las esclavas de la moda en California* [cat. no. 97] de Alma López representan estas nuevas técnicas que utilizan la computación.

Para Leer Más...

Eichenberg, Fritz. *Lithography and Silkscreen. Art and Technique.* New York: Harry N. Abrams, Inc. Publishers, 1978.

Gascoigne, Bamber. *How to Identify Prints: A Complete Guide to Manual and Mechanical Processes from Woodcut to Inkjet.* New York: Thames & Hudson, 1995.

Griffiths, Antony. *Prints & Printmaking: An Introduction to the History & Techniques.* Berkeley: University of California Press, 1996.

Intersections: Lithography, Photography, and the Traditions of Printmaking. Albuquerque: University of New Mexico Press, 1998.

Ross, John. *The Complete Printmaker: Techniques, Traditions, Innovations.* New York: The Free Press, 1991.

Colaboradores

Holly Barnet-Sanchez es profesora *(Associate Professor)* en el departamento de arte e historia del arte en la Universidad de Nuevo México, Albuquerque. Ella enseña principalmente la historia del arte latinoamericano y chicano-latino de los siglos diecinueve y veinte. Es la autora y conservadora de exhibiciones sobre el arte chicano incluyendo *Chicano Art: Resistance and Affirmation*. Actualmente está escribiendo un libro sobre el arte de Judith Baca, Ester Hernández y Amalia Mesa-Bains.

George Lipsitz es profesor de estudios étnicos en la Universidad de California en San Diego. Sus publicaciones incluyen *The Possesive Investment in Whiteness* (1988) *(La inversión posesiva en la blancura); A Life in the Struggle: Ivory Perry and the Culture of Opposition* (1995) *(Una vida en la lucha: Ivory Perry y la cultura de oposición); Dangerous Crossroads* (1994) *(Encrucijadas peligrosas); Rainbow at Midnight* (1994) *(Arcoiris a medianoche); y Time Passages* (1990) *(Pasajes de tiempo)*. La investigación actual de Lipsitz explora la esencia de la cultura nacional y la historia nacional en tiempos transnacionales así como el papel del arte y la cultura al constituir movimientos sociales emergentes.

José Montoya es artista, poeta y activista social. Vive en Sacramento, California. Es cofundador del *Royal Chicano Air Force/RCAF*.

Chon A. Noriega es profesor *(Associate Professor)* de cine y televisión en la Universidad de California en Los Ángeles. Es el autor de *Shot in America: Television, the State, and the Rise of Chicano Cinema (Filmado en América: Televisión, el estado y el surgimiento del cine chicano)* y el editor de ocho libros sobre los medios de comunicación, actuación *("performance")* y arte visual latinos. Ha sido el conservador de exhibiciones para museos como el Museo Whitney de Arte Americano y el Museo Mexicano de San Francisco. Actualmente está terminando un libro sobre el arte de la conservación y restauración de obras de arte y sobre exhibiciones de museo.

Rafael Pérez-Torres es profesor *(Associate Professor)* de inglés en la Universidad de California en Los Ángeles. Escribe sobre postmodernismo, multiculturalismo y la cultura americana contemporánea. Además de su libro *Movements in Chicano Poetry: Against Myths, Against Margins (Movimientos en la poesía chicana: Contra mitos, contra márgenes)* él ha publicado ensayos en revistas como *Cultural Critique, American Literary History y American Literature*. Su proyecto actual es un estudio sobre la relación entre la mezcla racial y la imaginación cultural chicana.

Tere Romo es conservadora de exhibiciones en el Museo Mexicano en San Francisco. Actualmente está trabajando en dos exhibiciones, *La tercera raíz: The African Presence in Mexico y La Malinche as Metaphor*, ambas previstas para el año inaugural del museo en su ambiente nuevo en los jardines Yerba Buena. Romo recientemente recibió una beca Rockefeller en las humanidades y trabajó como residente en el Museo Nacional de Arte Americano haciendo investigaciones sobre la colección de grabados del museo.

Carol A. Wells es fundadora y directora executiva del Centro Para el Estudio de Gráficos Políticos, un archivo de 45.000 objetos cuya misión es coleccionar, preservar, documentar y exhibir grabados relacionados con movimientos históricos y contemporáneos para la paz y la justicia social. Wells ha conservado más de 100 exhibiciones y está trabajando en una exhibición internacional de grabados sobre la crisis de la gente sin hogar.

Contributors

Holly Barnet-Sanchez is Associate Professor in the Department of Art and Art History at the University of New Mexico, Albuquerque. She primarily teaches 19th and 20th century Latin American and Chicano/a-Latino/a art history and is the author and curator of exhibitions on Chicano/a art, including *Chicano Art: Resistance and Affirmation*. Currently she is writing a book about the art of Judith Baca, Ester Hernández, and Amalia Mesa-Bains.

George Lipsitz is Professor of Ethnic Studies at the University of California, San Diego. His publications include *The Possessive Investment in Whiteness* (1998), *A Life in the Struggle: Ivory Perry and the Culture of Opposition* (1995), *Dangerous Crossroads* (1994), *Rainbow at Midnight* (1994), and *Time Passages* (1990). Lipsitz' latest research explores the nature of national culture and national history in transnational times as well as the role of art and culture in constituting emerging social movements.

José Montoya is an artist, poet, and activist living in Sacramento, California. He is a cofounder of the Royal Chicano Air Force/RCAF.

Chon A. Noriega is Associate Professor of Film and Television at the University of California at Los Angeles. He is the author of *Shot in America: Television, the State, and the Rise of Chicano Cinema* and the editor of eight books on Latino media, performance, and visual art. He has curated exhibitions for such museums as the Whitney Museum of American Art and The Mexican Museum in San Francisco. At present he is finishing a book on curatorship and museum exhibitions.

Rafael Pérez-Torres is Associate Professor of English at the University of California at Los Angeles. He writes on postmodernism, multiculturalism, and contemporary American culture. In addition to his book *Movements in Chicano Poetry: Against Myths, Against Margins* he has published essays in such journals as *Cultural Critique, American Literary History,* and *American Literature*. His current project is a book-length study of the relationship between racial mixture and the Chicano cultural imagination.

Tere Romo is Curator of Exhibitions at The Mexican Museum in San Francisco. She is currently working on two exhibitions, *La Tercera Raíz: The African Presence in Mexico and La Malinche as Metaphor*, both scheduled for the Museum's inaugural year in its new home at Yerba Buena Gardens. Romo recently received a Rockefeller Humanities Fellowship and was in residence at the National Museum of American Art conducting research on their print collection.

Carol A. Wells is Founder and Executive Director of the Center for the Study of Political Graphics, a 45,000 item archive whose mission is to collect, preserve, document, and exhibit posters relating to historical and contemporary movements for peace and social justice. Wells has curated over 100 exhibitions and is working on an international poster exhibition on the crisis of homelessness.